# L'ODÉON

## HISTOIRE
ADMINISTRATIVE, ANECDOTIQUE ET LITTÉRAIRE

DU

## SECOND THÉATRE FRANÇAIS

(1782-1818)

PAR

Paul POREL et Georges MONVAL

PARIS
ALPHONSE LEMERRE, ÉDITEUR
27-31, PASSAGE CHOISEUL, 27-31
—
1876

*Le voila ce livre, échappé au Gymnase et aux mille xxx en xxx*

45 €

Forus

S0?
Salle
de spect
28/05

# L'ODÉON

IL A ÉTÉ TIRÉ DE CETTE ÉDITION 50 EXEMPLAIRES

SUR PAPIER DE HOLLANDE

A

MONSIEUR

FÉLIX DU QUESNEL

DIRECTEUR DU THÉATRE NATIONAL

DE

L'ODÉON

# UN MOT DE PRÉFACE.

> « ........ *Quod medicorum est,*
> « *Promittunt medici; tractant fabrilia fabri.* »
>
> HORAT. Epist. 1, lib. II.

*Notre but, en réunissant ces Annales, est de réparer un regrettable oubli des Historiens du Théâtre.*

*L'Odéon existe depuis près d'un siècle, et son histoire n'a pas été écrite, alors que les théâtres de province (Lyon, Rouen, Bordeaux, etc.) ont chacun leur monographie.*

*Il y avait là une lacune à combler, et, en reconstituant les Archives de notre Maison à demi détruites par deux incendies, nous avons voulu rendre hommage à nos devanciers et à l'Art que nous aimons.*

*Notre ambition n'a pas été de faire une œuvre littéraire, mais un livre utile et désiré, qui réclame toutes les indulgences, écrit le plus souvent à bâtons rompus, sur le coin d'une tablette de loge, pendant les entr'actes, entre le pot au rouge et la boîte à poudre, au milieu des sonneries et du va-et-vient d'un théâtre.*

<div style="text-align:right">P. P. — G. M.</div>

# L'ODÉON

## CHAPITRE PREMIER.

L'ancienne Comédie française. — Projets d'une nouvelle Salle au faubourg Saint-Germain. — La Comédie aux Tuileries. — Plans successifs de Peyre et de Wailly, de Liégeon, de Moreau. — L'Hôtel de Condé. — Lettres patentes. — Premiers travaux.

La tombe de Molière était à peine fermée que les compagnons de sa vie, ses interprètes aimés, ceux qui avaient partagé sa gloire, se trouvaient réduits par l'ingratitude de Lully à quitter brutalement et dans le plus bref délai le théâtre qu'ils avaient illustré, pour se réfugier à la *salle Guénégaud,* rue des Fossés-de-Nesle (aujourd'hui rue Mazarine)[1].

Ce fut en cet endroit que, sept ans après, la troupe de l'Hôtel de Bourgogne leur fut réunie par arrêt de Sa Majesté, en date du 21 octobre 1680, pour fonder, sous le titre de troupe du Roi et avec 12,000 livres de pension[2],

---

1. Fondée pour l'Opéra par l'abbé Perrin et le sieur Champeron, en 1669, sur l'emplacement actuel du passage du Pont-Neuf.
2. Cette subvention annuelle de 12,000 livres, définitivement

cette grande association dramatique qui est aujourd'hui la Comédie française.

Le 18 avril 1689, les comédiens quittèrent la salle de la rue des Fossés-de-Nesle pour s'installer à l'ancien *jeu de paume de l'Étoile,* rue des Fossés-Saint-Germain-des-Prés (aujourd'hui rue de l'Ancienne-Comédie, n° 14). Le roi cassait (arrêt du 1$^{er}$ mars 1688) l'acquisition qu'ils venaient de faire de l'hôtel de Lussan, rue des Petits-Champs, dans l'intention d'y fonder leur théâtre, et leur permettait de s'établir à leur nouveau domicile. Ils y restèrent quatre-vingts ans.

Le mauvais état des bâtiments et les abords incommodes « ne suffisant pas à l'affluence des spectateurs et au nombre des carrosses », firent songer dès 1767 à construire une salle digne de la première scène française. De Wailly et Peyre, architectes du roi, nommés à cet effet, désignèrent dans leur projet, comme terrain à choisir, l'espace occupé par l'hôtel de Condé et situé près le palais du Luxembourg, dans le triangle formé par les rues de Vaugirard, de Condé et des Fossés-Monsieur-le-Prince.

L'endroit semblait prédestiné : plus de cent ans auparavant, l'hôtel de Condé[1] avait reçu le baptême

---

accordée aux comédiens français par brevet royal du 24 août 1682, fut augmentée à plusieurs reprises et payée par quartiers jusqu'en 1790 (Jules Bonassies, *Histoire administrative de la Comédie française* (1658-1757), p. 73, 74.).

1. Bâti sur le Clos-Bruneau par Antoine de Corbie, occupé en 1610 et agrandi par le maréchal, duc de Retz, Jérôme de Gondi, puis acheté par Henry II de Bourbon, prince de Condé, en 1612, l'hôtel de Condé joua un grand rôle dans les troubles de la Fronde.

de la comédie, et le parrain était digne du lieu : c'était Molière, qui, le 11 décembre 1663, y vint *en visite* avec sa troupe. L'antique hôtel fut, ce soir-là [1], le théâtre improvisé des deux dernières nouveautés du grand Comique : *la Critique de l'École des femmes* (1er juin) et *l'Impromptu de Versailles* (18 octobre) [2].

Le Roi, jugeant qu'« indépendamment de sa relation avec l'embellissement de la Capitale, le nouveau monument intéressait essentiellement la conservation et le progrès du premier spectacle de la Nation », approuva et signa les plans présentés par de Wailly et Peyre. Un arrêté du Conseil du 26 mars 1770 en ordonna l'exécution sur l'emplacement choisi, Monsieur le prince de Condé offrant de céder le terrain nécessaire pour la construction de la nouvelle salle et des rues qui devaient en faciliter l'accès. (*Archives nationales,* H. 2177.)

1. A l'occasion du mariage du duc d'Enghien, fils aîné du prince de Condé, avec la princesse Anne de Bavière, fille du feu prince palatin, célébré le matin même dans la chapelle du Louvre. Le Roi, la Reine, Monsieur et Madame assistèrent à cette représentation.

2. Ils reçurent 400 livres pour cette *visite* (*Registre de La Grange,* p. 60). En réponse à la seconde de ces pièces, où Molière avait ridiculisé la déclamation des tragédiens de la Troupe Royale, et principalement de Montfleury, l'hôtel de Bourgogne, théâtre rival de la « Troupe Moliérique », représenta *l'Impromptu de l'hôtel de Condé,* comédie en un acte et en vers de A.-J. Montfleury fils, qui parut imprimée le 19 janvier 1664.

Depuis, l'hôtel de Condé fut souvent le théâtre de fêtes somptueuses : « Il y eut hier au soir, écrivait M$^{me}$ de Sévigné le 9 février 1680, une fête extrêmement enchantée à l'hôtel de Condé. Un théâtre bâti par les fées, des enfoncements, des orangers tout chargés de fleurs et de fruits, des festons, des perspectives, des pilastres; enfin, toute cette petite soirée coûte plus de deux mille louis. »

En attendant, comme le théâtre de la rue des Fossés-Saint-Germain-des-Prés menace ruine, les Comédiens sollicitent et obtiennent de Sa Majesté la concession à titre provisoire de la *salle des Machines,* sise aux Tuileries (pavillon de Marsan), et construite cent ans auparavant par Vigarani pour les représentations de la *Psyché* de Molière, Corneille et Quinault.

Ils y débutent le 23 avril 1770, et adressent bientôt un mémoire au Roi pour lui représenter que « leur ancien Hôtel est dans une position plus avantageuse pour eux et pour le public qu'elle ne serait à l'hôtel de Condé; que la salle qu'ils viennent de quitter est susceptible d'être réparée et de devenir d'un accès facile et commode, etc. ».

Leur demande ne fut point prise en considération un seul instant, puisqu'à la date du 29 septembre de la même année, nous voyons un arrêt du Conseil ordonner l'acquisition du terrain, tant de M. le prince de Condé que des propriétaires des *hôtels de Provence et d'Angleterre,* enclavés dans ledit terrain, et, à la date du 17 mars 1771, un autre arrêt fixant à 75,000 livres le prix de l'emplacement à céder par monseigneur de Condé, y compris l'indemnité à lui due pour le remboursement des deux hôtels susdits, ordonnant, en outre, que cette somme sera payée par la ville de Paris.

La disgrâce des princes du sang, dans laquelle fut enveloppé Monsieur de Condé, faillit porter un coup funeste au projet Peyre et de Wailly. L'architecte Liégeon, qui, en 1770, avait proposé d'établir la Comédie près le carrefour de Buci, rue de Seine, vis-à-vis celle du Colom-

bier (aujourd'hui rue Jacob), dans l'espace de terrain occupé par le *grand jeu de paume de Momus* [1], vit alors son projet adopté par un arrêt du Conseil (janvier 1773).

Il devait présenter ses plans au roi vers le commencement du carême, mais il y eut obstacle. Le 5 mai, des lettres patentes, remises au procureur général du Parlement, achevèrent de lui donner tous droits sur les travaux à entreprendre. Sur ces entrefaites, Monsieur de Condé, revenu d'exil, arrêta net les préliminaires du projet Liégeon, pour réclamer vivement en faveur des plans de Peyre et de Wailly, premiers en date.

Les deux architectes du roi allaient enfin reprendre possession d'un travail sur lequel ils avaient les droits les plus incontestables, lorsqu'ils s'en virent encore une fois dépouillés, et par celui dont ils avaient le moins à se défier, par leur beau-frère et ami Moreau, architecte de la Ville et maître-général des Bâtiments.

Ce Moreau, protégé par l'abbé Terray qui venait de réunir à la place de Contrôleur Général des finances celle de Directeur Général des bâtiments de Sa Majesté, fut investi de sa nouvelle mission le 30 juillet 1773, par Lettres Patentes données à Compiègne, registrées au Parlement le 19 août suivant, et dont voici les considérants [2] :

« Louis XV, etc., etc. L'hôtel dans lequel nos comé-

---

1. La façade devant être rue de Seine et le derrière du théâtre rue Mazarine (voir le *Calendrier des spectacles* pour l'année 1772, p. 43).
2. In-4° de 7 p. Paris, Imprimerie Royale, 1773.
In-4° de 8 p. Simon, Imprimeur du Parlement, 1773.

diens français donnaient leurs représentations était devenu dans un tel état de caducité, qu'il n'était plus possible de les y continuer. Pour ne point laisser interrompre un spectacle devenu célèbre par les acteurs, encore plus par les drames qu'ils représentent et dont le but est de contribuer autant à la correction des mœurs et à la conservation des Lettres qu'à l'amusement de nos sujets, nous avons bien voulu permettre aux Comédiens français l'usage de notre théâtre du palais des Tuileries. Mais nous reconnûmes dès lors l'impossibilité d'y laisser subsister un spectacle public s'il nous plaisait de séjourner dans la capitale de notre royaume. D'ailleurs, l'étendue et la disposition primitive de ce théâtre pour un autre genre de spectacle ont fait connaître qu'il était incommode aux acteurs de la comédie, par la nécessité de forcer continuellement leur voix pour se faire entendre, inconvénient qui, en rendant la déclamation pénible et désavantageuse, préjudicie également à la santé des acteurs et à la satisfaction des spectateurs; en conséquence, etc... »

Le 19 septembre 1773, un Arrêt du Conseil nomma des commissaires pour l'acquisition de l'hôtel de Condé, qui, par contrat du 1er novembre de la même année, fut vendu, avec frais et accessoires, la somme totale de 4,168,107 livres 15 sols [1].

---

[1]. L'hôtel . . . . . . 3,156,107 liv. 15 s.
    Maisons contiguës. 697,000 —
    Droits seigneuriaux payés à
    l'abbaye de Saint-Germain-des-
    Prés . . . . . . . . . 315,000 livres.
} 4,168,107 liv. 15 s.

# CHAPITRE PREMIER. 7

Les plans de Moreau, approuvés successivement par Louis XV, le 7 février 1774, et par Louis XVI, le 8 juin suivant, indiquaient comme dépense probable 1,800,000 livres [1].

A la mort de Louis XV, et après la chute de l'abbé Terray, Turgot fut appelé au Contrôle Général. Peyre et de Wailly lui adressèrent un mémoire représentant que leur plan, contenant 600 toises superficielles, coûterait moitié moins que celui de Moreau, qui en contenait 900, etc., etc. C'était prendre par son côté faible le ministre à l'affût d'économie. Aussi, lorsque le comte de la Billardrie d'Angivilliers, le nouveau directeur général des bâtiments, lui eut représenté que les plans de Wailly et Peyre étaient les premiers en date, l'équitable Turgot fit arrêter net les travaux commencés (décision du 13 septembre, portée au prévôt des marchands).

Moreau n'avait pas perdu de temps : il y avait déjà pour 100,000 écus de dépenses faites, tant en démolitions qu'en fondements jetés. Malheureusement, cette suspension de travaux, favorable aux deux architectes du roi, fut suivie, en 1775, d'ordres donnés par Turgot de fonder, aux lieu et place de la nouvelle salle, les établissements, remises et écuries des Messageries Royales, ainsi que les bureaux de leur régie [2].

---

[1]. La ville de Paris fut autorisée à faire un emprunt de 1,500,000 livres. Le prix de la vente des matériaux provenant de la démolition de l'hôtel de Condé fut estimé 280,000 livres.

[2]. A cette époque, un mémoire proposait au contrôleur général de

Peyre et de Wailly auraient attendu longtemps encore la réalisation de leurs plans, si Monsieur, à qui le roi venait d'accorder le terrain de l'hôtel de Condé, ne se fût chargé de la construction de la salle de la Comédie, mais dans la partie des terrains plus rapprochée du Luxembourg [1].

A cet effet Monsieur nomma, au mois d'août 1778, une commission de cinq membres, dont l'agent principal était le sieur Machet de Vélye, chevalier du point d'honneur et intendant de ses bâtiments. Malgré la formation de cette commission, les travaux paraissent si peu décidés, qu'un faiseur de projets ose encore proposer, en septembre, de faire la nouvelle salle attenante au palais du Luxembourg, rue de Vaugirard, à l'ancien *hôtel de la Guérinière*. Cependant, après quelques dernières hésitations, le projet Peyre et de Wailly fut irrévocablement arrêté, et leur devis général, montant à 1,600,000 livres, accepté [2].

Les travaux, commencés en mai 1779, se poussent avec vigueur : on arrache les pierres ayant servi aux fon-

---

construire la nouvelle Comédie française sur l'emplacement de l'hôtel du premier écuyer, près la galerie du Louvre, et de consacrer les terrains déjà acquis de l'hôtel de Condé à un édifice qui serait à la fois le dépôt des Archives de la Couronne et la Bibliothèque du Roi (*Archives nationales*. Ancien régime $O^1$ 1705).

1. C'est-à-dire sur les anciens jardins et parterres de l'hôtel de Condé dessinés par Le Nôtre (voir les gravures de J. Marot et Perelle, le plan Turgot (1739), un plan de 1753; Piganiol, t. VI, p. 368; Saint-Victor, t. II, p. 725 et t. III, p. 689).

2. En février 1779, le Parlement enregistra des lettres patentes concernant la cession à Monsieur du palais du Luxembourg et la permission d'ouvrir les rues et de bâtir sur les terrains que Monsieur pourra concéder.

dements jetés plus bas, — à peu près au carrefour actuel de l'Odéon, — pour les faire servir au nouveau monument. Les architectes, craignant, non sans raison, de nouveaux obstacles, accélèrent le moment de la pose de la première pierre, persuadés qu'après cette cérémonie il n'y aura plus à se dédire, et que leur entreprise, protégée par Monsieur, n'échouera plus comme les précédentes.

Le traité définitif conclu avec Machet de Vélye, prête-nom de Monsieur, est ratifié le 10 août suivant par des Lettres Patentes registrées au Parlement le 7 septembre, et dont voici le texte [1] dans ses principales dispositions :

« Parce qu'en même temps qu'il nous a paru plus convenable qu'un monument destiné particulièrement à la conservation et au progrès de la littérature et des beaux-arts dans la capitale et dans notre royaume, *et dont la propriété doit nous demeurer,* fût exécuté sous les ordres du directeur et ordonnateur général de nos bâtiments, arts et manufactures ; nous avons trouvé juste d'adopter différents changements, tant relatifs à la construction, décoration et embellissement de cette salle, qu'à sa situation. Nous avons pensé aussi qu'au lieu de faire construire cette salle dans le bas de l'hôtel de Condé, il était plus convenable de la placer dans la partie la plus voisine du Luxembourg, afin que, plus rapprochée du palais que nous avons donné à notre très-cher et amé frère *Monsieur,* pour son habitation et celle de notre très-chère et amée sœur *Madame,* elle soit un nouvel agré-

---

1. *Archives nationales,* lettres patentes de 1664 à 1790 (X[1b] 8994-9086).

ment pour leur habitation, *en même temps que pour nos sujets qui, avant d'entrer ou en sortant du spectacle de la Comédie française, auront à proximité une promenade dans les jardins du Luxembourg;* mais pour que cet établissement ne soit pas, dans les circonstances actuelles, à charge à nos finances, nous avons cru devoir écouter les propositions qui nous ont été faites de la part du sieur Pierre-Charles Machet de Vélye, officier du point d'honneur, et C$^{ie}$, de faire faire à ses frais la construction de ladite salle et hôtel de la Comédie française, sous les ordres du sieur comte d'Angivilliers, directeur et ordonnateur général de nos bâtiments, et sous la conduite et d'après les plans et devis des sieurs de Wailly (Charles) et Peyre aîné (Marie-Joseph), par nous approuvés, et de faire tous les frais nécessaires à ce sujet, etc., etc. »

Monsieur prend possession du Luxembourg et pose, en octobre 1780, la première pierre du nouveau monument, qui s'élève aussitôt avec rapidité. Cependant, au mois d'avril 1781 il n'était pas encore absolument décidé si les comédiens viendraient à la salle qu'on leur faisait construire : ils y répugnaient toujours, continuaient de cabaler et de demander la restauration de leur ancien théâtre[1]. De son vivant, Le Kain avait été l'adversaire

---

1. La salle de l'Ancienne-Comédie appartenait aux comédiens, *propriétaires* de l'hôtel de la rue des Fossés. En 1768, Louis Charpentier écrivait dans ses *Causes de la décadence du théâtre :* « Un théâtre bâti par la ville de Paris ferait un ornement de plus à la capitale. La propriété acquise aux comédiens de leur salle de spectacle est la première cause du despotisme qu'ils y exercent dans l'administration intérieure (t. II, p. 17). »

déclaré de cette nouvelle installation, Préville continua son opposition ; elle était telle que les Gentilshommes de la Chambre furent obligés d'employer leur autorité et signifièrent, au nom du roi, aux comédiens « qu'on leur retirerait leurs priviléges et pensions et qu'on formerait *une autre troupe*, s'ils persistaient dans leur opposition » ; menace assez dérisoire et qu'on eût été, convenons-en, bien en peine de réaliser !

Le bruit courait alors que Monsieur ne serait pas éloigné d'avoir une troupe tout à fait à lui. Si ce vœu, exprimé tant de fois déjà par maints auteurs, se fût réalisé, le second Théâtre-Français était dès lors fondé.

Cependant, les travaux se poursuivaient, Caffieri commençait les sculptures de l'avant-scène[1] et, le 1er décembre, la salle terminée pouvait ouvrir ses portes un an plus tôt qu'on ne se l'était promis.

Le 16 février 1782, un arrêt du Conseil d'État[2] portait commission au directeur et ordonnateur général des bâtiments du roi pour « installer les comédiens français ordinaires de Sa Majesté en la salle royale construite dans le faubourg Saint-Germain, régler les conditions de la jouissance qu'ils en auront et conserver ensuite la direction de cet édifice », dont Louis XVI, ainsi qu'il a été

---

1. Le 1er juillet 1781. Il les termina le 31 janvier 1782 (*Archives nationales*). C'étaient quatre cariatides de six pieds et un groupe représentant la *Lyre d'Apollon soutenue par Melpomène et Thalie*. (Archives de la Couronne. A. R. O¹ 1706.)

2. *Archives nationales*. Minutes d'arrêts du Conseil (1549-1790 X¹ᵇ 625-4365.)

dit plus haut, se réservait la propriété tant pour lui que pour ses successeurs.

Le 13 mars, répétition d'essai par les comédiens qui, le samedi 16, font leurs adieux à la salle des Tuileries avec *Tancrède* et *la Gageure imprévue*. Entre ces deux pièces, Dorival, « comédien aussi estimable pour les qualités de son âme que par celles qui le rendent précieux dans l'emploi dont il est chargé[1] », prononça le discours suivant :

« Messieurs !

« Chaque fois que nous venons retracer à vos yeux le tableau des passions et des faiblesses humaines, il n'est aucun de nous qui n'éprouve, aux approches de la scène, une inquiétude secrète, une agitation pénible, je le dirai, Messieurs, une crainte presque décourageante qui agit sur la mémoire, sur l'organe, enchaîne les moyens, repousse les élans de l'âme, et ne nous laisse que l'effrayante perspective de la difficulté de notre art. Cette appréhension, dont les suites sont si funestes pour nous, n'a cependant qu'une cause très-légitime ; elle ne peut être produite que par une juste méfiance de nos talents et surtout par le désir ardent de mériter vos suffrages. En effet, Messieurs, et vous vous en êtes aperçus plus d'une fois, à peine les premiers témoignages de votre bienveillance sont-ils parvenus jusqu'à l'acteur

---

1. *Mercure de France* (mars 1782). Nous donnons, comme spécimen du genre, le discours en entier.

intimidé d'abord par la présence de ses juges, qu'il éprouve un changement subit, il commence à se maîtriser lui-même, ses gestes deviennent naturels, ses intonations justes ; à mesure que vos applaudissements le dégagent de ses liens, son âme s'étend, sa sensibilité se développe, se communique ; il s'identifie avec le personnage qu'il représente ; la situation seule le commande, enfin il parvient à produire cette heureuse illusion qui doit faire le charme de nos jeux. Oui, Messieurs, vos plaisirs sont unis avec nos succès, et cette réflexion, à laquelle notre amour-propre s'attache avec complaisance, nous donne le droit de réclamer la continuation de vos bontés. Nous sommes à la veille de redoubler nos efforts pour les mériter.

« En passant dans *le temple nouveau que la munificence royale vient d'élever à la gloire de l'art dramatique,* nos premiers soins seront consacrés à y rassembler tout ce qui peut contribuer à votre agrément et donner de la pompe à nos représentations. Vous dire qu'il sera le dépôt des richesses que les grands hommes de la nation nous ont confié, c'est vous en assurer le domaine, c'est vous supplier d'en faire le tribunal où vous rendrez ces arrêts mémorables qui fixent à jamais le rang des ouvrages et la réputation des auteurs. Puissiez-vous, Messieurs, y recueillir, avec votre indulgence ordinaire, les marques de notre zèle, les efforts de nos faibles talents et les témoignages de notre respectueuse reconnaissance. »

C'était bien un vrai « Temple », comme dit Dorival, avec ses huit colonnes de l'ordre dorique, consacré à

Apollon, que le nouveau théâtre élevé, après bien des intrigues et des contre-ordres, en face de la maison où Le Kain était mort quatre ans plus tôt[1].

Paris avait enfin une salle de spectacle monumentale et digne de l'inscription gravée sur son fronton en lettres d'or : THÉATRE FRANÇAIS[2] !

1. Aujourd'hui n° 15 de la rue de Vaugirard.
2. Les maisons qui devaient l'entourer et former la *place du Théâtre-Français* n'étaient pas encore commencées ; mais on les figura par des palissades pour le tracé des nouvelles rues.

# CHAPITRE II.

La nouvelle salle. — Critiques. — Ouverture. — Le parterre assis. — Tableau de troupe. — Spectacle d'inauguration. — *Molière à la nouvelle salle.* — *Le Roi Lear* et *Macbeth.* — *Coriolan.* — Le *Voltaire* de Houdon.

Le nouveau théâtre, ouvert au public pendant les vacances de Pâques, ne désemplit pas de curieux. C'était, comme aujourd'hui, un bâtiment isolé dans ses quatre faces, mais flanqué à droite et à gauche de deux pavillons [1] réunis au monument par deux ponts de communication sous lesquels on pouvait descendre à couvert; il offrait trois entrées sur sa face principale, et autant sur les rues Corneille et Molière. « Chacune des arcades sera numérotée, disait l'ordonnance détaillée du lieutenant de police, afin que les maîtres et les domestiques puissent se retrouver facilement à la sortie du spectacle. »

Les comédiens, installés dans leur nouveau théâtre le 30 mars 1782, en firent l'ouverture solennelle le mardi 9 avril par un prologue en un acte et en vers d'Imbert :

---

1. Le 14 février 1779, Préville et M$^{me}$ Vestris avaient obtenu le brevet des deux *pavillons Corneille et Molière*. Plus tard, le 15 avril 1783, le droit de construire boutiques sous les galeries fut accordé à M$^{me}$ Bellecour et à Brizard (*Archives nationales*. Carton O$^1$ 1706. *Archives de la couronne*, ancien régime, 9 dossiers).

*l'Inauguration du Théâtre-Français*, et par *l'Iphigénie en Aulide* de Racine.

Malgré la présence de la Reine, de Madame Élisabeth, de Monsieur, de Madame, du comte et de la comtesse d'Artois, cette soirée fut tumultueuse : la garde, forcée, ne put arrêter les efforts de la foule; une insulte faite à un procureur par le comte Moréton de Chabrillant fit scandale et ne contribua pas peu à la chute du prologue, petite pièce à tiroirs qui remplaçait le compliment ordinaire de réouverture et fut vigoureusement sifflée. Mercier a beau dire, dans son *Tableau de Paris*, que l'innovation des bancs au parterre, autrefois debout, avait rendu le public passif; on ne s'en aperçut guère ce soir-là [1].

Quant à la nouvelle salle, on s'accordait à dire que « c'était une belle construction, mais qu'elle ne répondait pas à sa destination, sous le double rapport de l'optique et de l'acoustique », que sa façade était trop massive, que l'extérieur de l'édifice ne représentait pas assez bien un théâtre; qu'à l'intérieur, la salle, quoique ronde, était si mal distribuée, qu'on entendait à peine des places de côté et même de l'orchestre; que la scène n'était pas assez profonde; que le lustre, entouré des douze signes du zodiaque en carton [2], ne jetait pas assez d'éclat. Enfin, que

---

1. « Le parterre assis n'exerce plus avec vigueur une autorité dont on lui a contesté l'usage, qu'on lui a ravie enfin, de sorte qu'il en est devenu passif. On l'a fait asseoir, et il est tombé dans la léthargie. Aujourd'hui le calme, le silence, l'improbation froide ont succédé au tumulte. » (Mercier, *Tableau de Paris*, t. VII.)

2. Ornements blancs en relief disposés à l'entour du plafond.

## CHAPITRE II.

la salle était trop grêle d'aspect et que la blancheur uniforme des ornements et des sculptures la faisait ressembler à une « carrière de sucre blanc », et nuisait beaucoup aux jolies Parisiennes. On remarquait cependant avec éloges, à l'avant-scène, la *Tragédie*, la *Comédie* et les quatre cariatides admirablement modelées par Caffieri [1].

Il y avait 1,913 places, depuis 1 livre 10 sols jusqu'à 6 livres [2].

---

1. « Le nouveau Théâtre-Français, dit Métra, est vaste, commode et bien entendu. Il y a quelques défauts de goût dans la salle, mais non d'intelligence ; on a voulu qu'un lustre, élevé à deux pieds du plafond sous un vaste réverbère, représentât le soleil : idée mesquine. On a placé autour les douze signes du zodiaque : idée ridicule. Entre le soleil et les signes, on a mis des pots de fleurs : idée extravagante. Ces signes du zodiaque ont donné lieu à plus d'un bon mot : M<sup>lle</sup> J... était dans une loge dominée par la *Vierge*, et M. de B... sous le *Capricorne*. On devine l'allusion. Les sourds disent qu'on n'y entend pas ; les cacochymes, qu'il y fait froid ; les jolies femmes, qu'on n'y voit goutte ; les jeunes gens, que le parquet est trop cher ; ce sont les seuls qui ont raison. » (2 janvier 1783, *Correspondance secrète, politique et littéraire*, t. XIV, p. 44).

2. Nombre et prix des places en avril 1782 :

| | | | |
|---|---|---|---|
| 180 orchestres | | | |
| 108 premières loges à 5 et 6 places... | 6 livres. | | |
| 80 balcons. | | | |
| 120 galeries tournantes. | 4 livres. | | |
| 64 secondes loges à 3 et 4 places... | 3 | — | |
| 500 parquets d'orchestre ou parterres assis. | 2 | — | |
| 48 troisièmes loges à 4 et 6 places.. | 2 | — | 8 sous. |
| 300 amphithéâtres ou paradis..... | 1 | — | 10 — |
| 1,400 places. | | | |

513 places de petites loges louées à l'année, 500 livres la place.
1,913 Total.

La Comédie-Française était composée, à cette date, de :

| MM. | | | | MM^mes | | | |
|---|---|---|---|---|---|---|---|
| Préville | 64 ans, | reçu en | 1753 | Bellecour (B.) | 52 ans, | reçue en | 1749 |
| Brizard | » | — | 1758 | Drouin-Préville | 54 | — | 1757 |
| Molé | 48 | — | 1761 | Molé (M^lle D'Épi- | | | |
| Bouret | » | — | 1764 | nay) | » | — | 1763 |
| Dugazon | 41 | — | 1772 | Doligny | » | — | 1764 |
| Des Essarts | 42 | — | 1773 | Fanier | » | — | 1766 |
| De La Rive | 37 | — | 1775 | Dugazon | » | — | 1768 |
| Dazincourt | 35 | — | 1778 | Vestris | 36 | — | 1769 |
| Fleury | 32 | — | 1778 | De La Chassaigne | » | — | 1769 |
| Bellemont | » | — | 1778 | Raucourt | 29 | — | 1773 |
| Courville | » | — | 1779 | Suin | » | — | 1776 |
| Vanhove | » | — | 1779 | St-Val cadette | » | — | 1776 |
| Dorival | » | — | 1779 | Contat (Louise) | 24 | — | 1777 |
| Florence | » | — | 1779 | Thénard (Périn) | » | — | 1781 |

ACTEURS A PENSION :  ACTRICES A PENSION :
(ou reçus à l'essai)

Marsy
Broquin                             M^lle Olivier         reçue en 1782
Dunant              reçu en 1787    M^lle Joly            —        1783

Signalons, comme changement dans les habitudes théâtrales, la suppression de la claque et cette installation de bancs au parterre, au sujet de laquelle le chevalier d'Aubonne fit le couplet suivant :

« Que la Troupe de Molière
Quitte le Louvre à grands frais,
Pour essuyer nos sifflets
Dans la vaste bonbonnière,
Eh ! qu'est qu'ça m' fait à moi ?
Je suis *assis au parterre* [1]
Eh ! qu'est qu'ça m' fait à moi,
Quand je chante et quand je boi ? »

1. Le parterre *debout* existe encore aujourd'hui dans certaines villes de province et de l'étranger.
Sur le parterre assis, voir : *Coup d'œil sur le Théâtre-François*

## CHAPITRE II. 19

L'ouverture de la nouvelle salle occupa les Parisiens pendant un mois : en vingt-deux représentations, les acteurs gagnèrent 75,000 livres, sans compter la location des loges à l'année.

Quatorze nouveautés furent représentées dans le cours de cette première campagne théâtrale :

Trois jours après la première de la pièce d'Imbert, l'*Inauguration du Théâtre-Français*, on la remplaçait (12 avril) par MOLIÈRE A LA NOUVELLE SALLE ou *les Audiences de Thalie*, comédie épisodique de circonstance, en vers libres, avec un divertissement; attribué d'abord à Palissot, ce petit acte était en réalité de Laharpe; il obtint le plus vif succès et servit pendant deux mois de prologue aux représentations de la comédie (Mlle Contat jouait le Vaudeville et Dugazon, la Muse du drame) [1].

*depuis son émigration à la nouvelle salle,* aux dépens de MM. les comédiens françois, p. 39, Paris, 1783.

1. « *Molière à la nouvelle salle* avait été présentée sans nom d'auteur : elle fut lue, examinée et jugée par les comédiens qui la refusèrent à l'unanimité. Ce tribunal accueillit avec enthousiasme le misérable pastiche d'Imbert, auteur du *Jaloux sans amour*. Le public siffla, dédaigna, conspua cette *Inauguration du Théâtre-Français* le 9 avril 1782, jour de l'ouverture du théâtre. Présent à cette soirée mémorable, La Harpe indigné s'écria : « Voilà pourtant l'ordure que l'on a préférée à mon ouvrage ! — Comment, c'est vous qui?... — Oui, c'est moi qui...— Ah ! ah! c'est bien différent ! que ne le disiez-vous ? »
Après cette explication vive et courte, *les Audiences de Thalie* obtinrent la faveur d'être écoutées avec attention, la pièce fut relue et trouvée ingénieuse, admirable, charmante, aussi bien conduite qu'elle était bien écrite, et d'une piquante nouveauté; plus d'un imbécile s'avisa même de la proclamer sublime. Reçue avec acclamation, elle vint, trois jours après, remplacer le prologue d'Imbert, et le public applaudit de telle sorte, qu'il semblait vouloir célébrer en même

*Le 6 mai.* — AGIS, tragédie en cinq actes et en vers, premier ouvrage de Laignelot[1], fils d'un pauvre boulanger de Versailles. Déjà représentée sans succès devant la Cour à la fin de 1779, cette pièce se soutint peu (Larive, M<sup>lles</sup> Sainval et Thénard).

*10 mai.* — LE SATIRIQUE ou *l'Homme dangereux*, comédie en trois actes et en vers, de Palissot, imprimée depuis 1771.

*20 juillet.* — Les *Journalistes anglais*, comédie en deux actes et en prose, de Cailhava d'Estandoux.

*26 juillet.* — L'ÉCUEIL (ou ÉCOLE) DES MOEURS, ou *les Courtisanes*, comédie en trois actes et en vers, de Palissot, présentée en 1774 et imprimée l'année suivante (M<sup>lle</sup> Contat).

*23 août.* — TIBÈRE ET SÉRÉNUS, tragédie en cinq actes, de M. Fallet, « commis travaillant à la Gazette de France » (Molé).

*5 octobre.* — Autre tragédie en cinq actes, ZORAÏ ou *les Insulaires de la Nouvelle-Zélande*, par Marinier.

*23 octobre.* — LES AMANTS ESPAGNOLS ou *les Contretemps*, comédie en cinq actes et en prose, de M. Boja (de Marseille), fut représentée en présence de Marie-Antoinette. Le cinquième acte de cette pièce était de Molé, qui y jouait le principal rôle.

*13 novembre.* — Une petite comédie en un acte et en

---

temps le triomphe différé de La Harpe et l'insigne bévue des comédiens. » (CASTIL-BLAZE, *Molière musicien*, t. II, pp. 341-342.)

1. Laignelot, protégé par la cour, figura plus tard à la Convention et y vota la mort de Louis XVI.

vers, de Forgeot, LES RIVAUX AMIS, fut très-applaudie, grâce aux talents de Molé, de Fleury et de M{}^{lle} Contat.

*16 décembre.*—LE VIEUX GARÇON, comédie en cinq actes et en vers, de Dubuisson, n'obtint qu'un faible succès.

*20 janvier 1783.* — Ducis, continuant « d'accommoder au goût français » les pièces de Shakespeare, donne son ROI LEAR, tragédie en cinq actes et en vers, avec Brizard dans le principal rôle. Ce fut un événement littéraire (la pièce avait été représentée le 16 à Versailles).

*24 février.* — Plein succès des AVEUX DIFFICILES, comédie en un acte et en vers, premier ouvrage de Vigée, fils du peintre.

La dernière nouveauté fut une comédie en deux actes et en prose de M{}^{me} de Montenclos (d'Aix), directrice du *Journal des Modes*, LE DÉJEUNER INTERROMPU, qui eut quelque succès.

Clôture annuelle le samedi 5 avril, par *le Cid*, un *Discours* de Dorival et *la Jeune Indienne*. La part d'acteur fut de 22,030 livres, chiffre jusqu'alors sans exemple [1].

Outre ces quatorze nouveautés, la Comédie avait donné à la Cour une tragédie nouvelle, ÉLECTRE, de M. de Rochefort, et la VENISE SAUVÉE, de M. de Laplace, représentée pour la première fois en 1746.

---

[1]. Autrefois, la part d'acteur était de 6 ou 8,000 livres en moyenne; aux Tuileries, elle avait été de 8 à 10,000 livres et n'avait jamais encore dépassé 18 ou 20,000 livres.

Dans le 1{}^{er} trimestre de 1783, la Comédie-Française fut appelée vingt-cinq fois à la Cour et reçut chaque fois 650 livres, ce qui fit un total de 16,250 (*Archives nationales*, ancien régime, O{}^1 3064 et 3063).

Neuf ouvrages avaient été remis au répertoire :

*Spartacus*, de Saurin (1760) ; *la Mort de César*, de Voltaire (1743) ; *Roméo et Juliette*, de Ducis (1772) ; *les Tuteurs*, de Palissot (1754) ; *les Deux Amis*, de Beaumarchais (1770) ; *la Bérénice*, de Racine (1671) ; *les Philosophes*, de Palissot (1760), avec des changements ; *l'Anglais à Bordeaux*, de Favart, à l'occasion de la paix (1763), et *Gaston et Bayard*, de De Belloy (1771).

Sept débuts avaient eu lieu ; voici les plus importants : Saint-Fal, acteur de Bruxelles, dans *Gaston et Bayard* et la *Métromanie* (8 et 9 juillet) ; Saint-Prix dans *Tancrède* (9 novembre) ; Larochelle, acteur de Versailles, dans l'*Andrienne* et *Crispin rival de son maître* (12 décembre).

Cette même année, Mlle Olivier fut reçue sociétaire, et Mme Doligny prit sa retraite avec une pension de 1,500 livres.

La Comédie eut à regretter les morts de Mme Grandval, de Bonneval, retiré depuis 1773 ; de Mlle Quinault cadette, retirée depuis 1742, et d'Augé, retiré depuis Pâques 1782.

*1783-1784.* — On profita des vacances de Pâques pour faire des changements à la salle[1] et au foyer[2], on peignit le fond des loges en bleu avec ornements blancs pour rompre la monotonie reprochée, et le lundi 28 avril,

---

1. La devanture des premières loges fut ornée de draperies peintes, couleur gris tendre, réchampi en bleu (La Mésengère, *Voyageur à Paris*, t. III, p. 187).

2. Le foyer public fut déplacé par les architectes. Il était orné

on fit la réouverture par *Athalie*, un *Discours* de Dorival, et *Pygmalion*.

Neuf nouveautés furent représentées dans le courant de cette seconde année :

*2 juin*. — Pyrame et Thisbé, mélodrame ou scène lyrique en prose, du tragédien Larive, qui joua sa pièce avec Mlle Sainval; la musique était de Baudron.

*16 juin*. — Grand succès de curiosité de Philoctète, tragédie en trois actes, de Laharpe, traduction de Sophocle, imprimée depuis longtemps (Saint-Prix, Larive, Vanhove).

*30 juillet*. — Succès « de tolérance », disent les gazettes, des Marins ou *le Médiateur maladroit*, comédie en cinq actes et en vers de Desforges.

*6 octobre*. — Le Bienfait anonyme, ou *Montesquieu à Marseille*, drame en trois actes et en prose, de Pilhes, avocat de Tarascon; faible succès.

*8 novembre*. — Le Séducteur, comédie en cinq actes et en vers, du fameux marquis de Bièvre, bel esprit célèbre par ses calembours, attribuée d'abord à Palissot et représentée le 4 avec succès devant la Cour à Fontainebleau. Molé, qui jouait le rôle principal, toucha les honoraires des représentations et de l'impression de la pièce, environ 500 louis. (Mlle Olivier.)

---

d'une belle cheminée en marbre des nouveaux granits des Vosges, décorée d'un nouveau genre, et sur laquelle était posé le buste en marbre de Molière comme *père de la comédie*. Au-dessus des portes, les médaillons de Plaute, de Térence, de Sophocle et d'Euripide. Six lustres éclairaient ce foyer (Thiéry, *Guide des amateurs et des étrangers voyageurs à Paris*, t. II, pp. 389-392).

*15 décembre.* — Une nouvelle tragédie de Laharpe, LES BRAMES, tomba à plat et fut retirée à la seconde représentation[1].

*12 janvier 1784.* — Première représentation de MACBETH. Cette tragédie de Ducis, retardée depuis septembre par une maladie de Larive, fut un succès douteux le premier soir. L'auteur ayant fait, pour la seconde (samedi 17), quelques corrections et coupures, la réussite fut alors complète. Ducis, demandé à grands cris, se fit voir au public d'une loge au-dessus de la scène. (M$^{me}$ Vestris.)

*2 mars.* — CORIOLAN, tragédie en cinq actes, de Laharpe, était la douzième pièce composée sur ce sujet (Larive, Saint-Prix, Vanhove et M$^{me}$ Vestris); la première représentation en fut donnée au profit des pauvres[2] et produisit 10,389 livres 2 sols de recette. Après *Coriolan*, on donnait *la Partie de chasse de Henri IV*. Dugazon, que nous retrouverons plus tard jacobin, était chargé du rôle du bûcheron : après quelques mots relatifs à la bienfaisance du roi et de la reine, il chanta

---

[1]. Un plaisant dit à l'occasion des deux dernières nouveautés de la Comédie : « Le *Séducteur* réussit. Les *bras me* tombent.. »

[2]. Représenté le 11 mars devant Leurs Majestés à Versailles, *Coriolan* fut l'objet d'un démêlé de La Harpe avec la Comédie au sujet de ses droits d'auteur, et de l'épigramme suivante, attribuée à Champcenetz ou Leroi :

« Pour les pauvres, la Comédie
Donne une pauvre tragédie :
C'est bien le cas, en vérité,
De l'applaudir *par charité !*

sur l'air *du Serin qui te fait envie,* le couplet suivant qu'il avait composé, et que le public bissa :

> Le roi, digne de sa couronne,
> A pris pitié des malheureux.
> La reine, et ce qui l'environne
> S'occupe à faire des heureux.
> Dessous le chaume qui le couvre,
> L'infortuné n'a plus d'effroi :
> Il chante aux champs tout comme au Louvre
> La bienfaisance de son roi.

*11 mars.* — LE JALOUX, comédie en cinq actes et en vers libres, de Rochon de Chabannes, pièce très-médiocre sauvée par l'admirable jeu de Molé et de Mlle Raucourt, avait été jouée le 6 à la Cour[1].

*27 mars.* — Clôture annuelle par *Mérope,* un *Discours* de Saint-Fal et *le Legs*.

La Comédie avait représenté devant la Cour, à Fontainebleau, *l'Inconstant,* comédie en cinq actes et en vers, premier ouvrage de Colin-Harleville, patronné par Molé.

Remis au répertoire dans le courant de cette année théâtrale :

*Le Bienfait rendu,* ou *le Négociant,* de Dampierre (1763).

*Le Mariage interrompu,* ou *la Fille supposée,* de Cailhava (1769).

*Les Troyennes,* de Châteaubrun (1754).

---

1. La brochure, dédiée au roi de Suède, porte déjà la mention : « jouée sur le théâtre *de la Nation* (1785). »

*Venise sauvée*, de Laplace, et *Jeanne de Naples*, de Laharpe, avec un nouveau dénoûment.

Enregistrons neuf débuts, dont trois importants :

Ce sont ceux de Champville, neveu de Préville, dans le marquis du *Joueur* et *Crispin rival de son maître* (7 mai); de Dorfeuille, dans la tragédie (13 août); et de Naudet, dans Auguste, de *Cinna* (21 mars).

M$^{lle}$ Joly fut reçue cette même année. — La Comédie eut à déplorer la mort de Bouret (16 septembre 1783) et fit une pension à ses enfants.

Nous ne pouvons passer sous silence une querelle qui eut alors le plus grand retentissement entre M$^{me}$ Duvivier (autrefois M$^{me}$ Denis), et les comédiens, au sujet de la statue de Voltaire, querelle qui a si longtemps occupé l'opinion publique et qu'on eut tant de peine à terminer.

Le chef-d'œuvre de Houdon, *le Voltaire assis*, avait été offert à l'Académie par la nièce d'Arouet et accepté avec reconnaissance avant même d'être terminé [1]. Dans l'intervalle, un sot mariage, à soixante-dix ans passés, avec un monsieur Duvivier, *dit* Toupet, éloigna de la maison de M$^{me}$ Denis les gens de lettres et les philosophes. Pour se venger de cet abandon, elle offrit alors la statue aux comédiens français (septembre 1780), et se fit écrire à ce sujet une lettre par Gerbier, avocat de la Comédie. Le marbre devait être placé dans le foyer de la nouvelle salle; mais Préville, le plus digne des interprètes du grand Comique, et pieusement fidèle à sa mémoire,

---

[1] Ce marbre admirable ne fut achevé qu'en 1781, date de la signature de Houdon.

## CHAPITRE II.

ne put souffrir que Voltaire fût assis à la place d'honneur dans la maison de Molière, tandis que le maître et dieu du temple n'y avait qu'un simple buste[1] ; d'un seul mot, il trancha la question, fit placer l'image de Molière sur un beau socle de marbre élevé sur la cheminée du foyer et reléguer Voltaire au garde-meuble. *Inde iræ :* plaintes et réclamations de M$^{me}$ Denis et de ses partisans les tragédiens ; rumeurs et blâme de la part du public. Provisoirement, le chef-d'œuvre de Houdon fut placé dans la pièce des assemblées particulières des comédiens, et M$^{me}$ Duvivier offrit, par une lettre qui fut publiée, de racheter la statue.

Le 30 mai 1783, M. le comte d'Argental réclame l'autorité de M. le directeur général pour que *le Voltaire* soit replacé dans le nouveau foyer public[2]. Le ministre des bâtiments, M. d'Angivillier, et le gentilhomme de la Chambre s'interposent : grâce à leur médiation, la statue est, par ordre du roi, descendue dans le vestibule, où M. de Wailly, l'architecte, avait d'abord imaginé de la placer, et Voltaire n'eut au foyer que son buste comme les autres[3] (16 août 1783).

L'Académie trouva plus tard quelque compensation

---

1. C'était celui de Houdon (1778) que Molé avait fait exécuter pour la nouvelle salle.

2. *Archives nationales,* O$^1$ 1706. Dossier 4.

3. Ce buste de Voltaire était aussi l'œuvre de Houdon ; les autres étaient ceux de :

De Belloy, par Caffieri (1771) ; Piron, par Caffieri (1775) ; Pierre Corneille, par Caffieri (1777) ; Molière, par Houdon (1778) ; Crébillon, par Huez (1778) ; Racine, par Simon Boizot (1779) ; Regnard, par Fou-

dans le beau *Molière assis*, de Caffieri, aujourd'hui relégué dans un endroit obscur du palais Mazarin. Cette statue en marbre, de 6 pieds de proportion, avait été commandée par le roi et payée la somme de dix mille livres[1]. Le modèle en fut exposé au Salon de 1783, le marbre à celui de 1787.

*1784-1785.* — La troisième année théâtrale, célèbre dans les fastes du théâtre, commença le lundi 19 avril 1784 par la septième du *Jaloux*, un *Discours* de Saint-Prix, et *l'Aveugle clairvoyant*.

Des six nouveautés données dans le courant de cet exercice, la première en date fut : LA FOLLE JOURNÉE, ou *le Mariage de Figaro*, comédie en cinq actes et en prose de Caron de Beaumarchais (*27 avril 1784*). Voir chapitre III, page 31.

La seconde nouveauté, retardée par le succès du célèbre pamphlet dramatique à la mode, ne passa que le *6 novembre;* c'était LA FAUSSE COQUETTE, jolie comédie dans le goût de Marivaux, en trois actes et en vers, de Vigée, frère de la célèbre Mme Lebrun, jouée le 16 novembre devant le roi (Molé, Saint-Fal, Dugazon, Mlle Contat). Auparavant, *le 4 octobre*, un à-propos avait été donné

---

cou (1779); Destouches, par Berruer (1784); Dufresny, par A. Pajou (1784); Dancourt, par Foucou (1782) et Rotrou, par Caffieri (1783).

Vinrent plus tard ceux de :

Thomas Corneille et Lachaussée, par Caffieri (1785) et J.-B. Rousseau, par Caffieri (1787) (voir René Delorme, feuilleton du journal *le Soir* du 26 mars 1874 : *Galeries et Collections*).

1. Lettre de M. le comte d'Angivillier à M. Pierre, premier peintre du roi, du 13 mai 1782 (*Archives nationales,* O$^1$ 1706).

CHAPITRE II. 29

pour le centenaire de la mort de Corneille. C'était une pièce épisodique en un acte et en vers libres, *Corneille aux champs Élysées*, qu'on attribua d'abord à Laharpe, et qui en réalité était l'ouvrage, assez médiocre, d'un jeune homme de vingt ans, qui garda prudemment l'anonyme (Molé y parut sous les traits de Voltaire [1]).

*15 décembre*. — L'AVARE CRU BIENFAISANT, comédie en cinq actes et en vers, premier ouvrage de J.-L. Brousse-Desfaucheretz.

*26 janvier 1785*. — ABDIR, drame « tragique » en trois actes et en vers, du marquis Edme Billardon de Sauvigny, bientôt remplacé sur l'affiche par LES ÉPREUVES, comédie en un acte et en vers de Forgeot, représentée le *10 février* avec succès, grâce aux talents réunis de Molé et de Mlle Contat.

La clôture eut lieu le samedi *12 mars* par *Athalie*, un *Discours* de Saint-Fal et le *Somnambule*.

Enregistrons sept remises : *les Druides* de Leblanc (1772) ; *le Bienfait anonyme* de Pilhes, refondu en deux actes (1783) [2] ; *Oreste* de Voltaire (1750) ; *Cléopâtre*, de Marmontel, avec des changements (1750) ;

---

1. A l'assemblée du 14 septembre, quatre concurrents se présentent pour célébrer le centenaire de Corneille. Parmi eux, les auteurs des à-propos représentés, en 1773, pour le centenaire de Molière, Artaud et Cubières-Palmezeaux. Ce dernier, refusé à Paris, fait jouer à Rouen sa *Centenaire de Corneille* le 1er octobre, anniversaire exact de la mort du grand poëte normand. Paris fut en retard de quatre jours.

2. La septième représentation fut donnée le 12 septembre, devant le baron de Secondat, fils de Montesquieu, le héros de ce drame.

*Rome sauvée* de Voltaire (1752); *Venceslas* de Rotrou (1648); *la Coquette corrigée* du comédien Lanoue (1756).

Deux débuts, dont celui d'Émilie Contat; deux réceptions, celles de Saint-Prix et de Saint-Fal, et le décès de Grandval (27 septembre) complètent le bilan de cette année mémorable.

# CHAPITRE III.

## Le Mariage de Figaro.

Beaumarchais avait mis trois ans à faire jouer son *Barbier de Séville*, qui, vivement poursuivi, censuré quatre fois, cartonné trois fois sur l'affiche, dénoncé même au Parlement, fut donné enfin à la salle des Tuileries le 23 février 1775. L'auteur dut déployer plus d'esprit, d'audace et de volonté, neuf ans plus tard, pour en faire représenter *la suite*, qu'il ne lui en avait fallu pour la faire. *La Folle Journée*, de l'aveu même de Beaumarchais, resta cinq ans en portefeuille [1]. On en parlait déjà dans les cercles, dans les foyers des spectacles et les petits soupers, comme d'un pot-pourri rempli d'esprit, de gaieté, de hardiesse; mais les Comédiens français, brouillés avec l'auteur [2], n'en avaient point encore de notion positive. Ils l'arrachèrent à Beaumarchais [3], qui dut batailler quatre ans pour la faire représenter [4], et c'est le récit de ce combat que nous allons entreprendre.

1. *Préface* de la première édition.
2. Depuis 1777, au sujet des droits du *Barbier de Séville*.
3. Préface du *Mariage de Figaro*.
4. *Idem.*

En septembre 1781, il est question, dans les journaux, de représenter *le Mariage de Figaro*, « suite du *Barbier de Séville* », reçu au théâtre le samedi 19 de ce mois.

En octobre, Beaumarchais le lit au comte de Maurepas. Les récits élogieux qu'en font les Comédiens rendent toutes les sociétés avides de l'entendre. L'auteur porte son manuscrit chez M^{me} de Richelieu et dans les premiers salons de Paris. Fleury dit avoir assisté, en compagnie de M. le comte de Lauraguais [1], à une lecture qui s'en fit chez M^{me} la duchesse de Villeroi, et où il y avait foule.

En octobre 1782, on publie « la romance du petit page », qui fait fortune à la Cour, puis à la Ville. Tout le monde la sait à la Muette; la reine la chante souvent [2].

Enfin, le 10 mars 1783, les rôles étant depuis longtemps distribués aux acteurs, Leurs Majestés veulent connaître la pièce; M^{me} Campan la lit sur un manuscrit de l'auteur; le roi la déclare injouable [3].

Les répétitions sont suspendues, et cependant, le mois suivant, la Comédie reçoit l'ordre d'apprendre, « pour le service de Versailles », la *Suite du Barbier de Séville*. Louis XVI ne voulait pas accorder la permission de représenter *le Mariage de Figaro* dans sa capitale, mais il pensait que la pièce pouvait être jouée sans danger à la Cour [4].

---

1. Le même qui avait obtenu la suppression des bancs sur le théâtre.
2. Il en paraît huit couplets dans les *Mémoires secrets*.
3. *Mémoires* de M^{me} Campan, tome I^{er}.
4. Beaumarchais avait distribué les rôles et faisait répéter pour jouer, à Maisons, chez M. le comte d'Artois.

C'est ainsi qu'un siècle en arrière; Louis XIV défendait à *Tartuffe* de paraître sur le théâtre public du Palais-Royal, mais l'admettait avec faveur aux fêtes de Versailles et permettait à Molière de le représenter à Villers-Cotterets pour Monsieur, aux châteaux du Raincy et de Chantilly pour le prince de Condé.

On parla d'abord, pour la première représentation du *Mariage de Figaro*, des Petits-Appartements, puis de Trianon, puis de Choisy, puis de Bagatelle et de Brunoy. Une trentaine de répétitions, les premières fort secrètes, les douze à quinze dernières à peu près publiques, se firent sur le théâtre de l'Hôtel des Menus [1], et la première représentation de « cette farce », pour parler comme le gazetier des *Mémoires secrets*, fut fixée au vendredi 13 juin 1783.

Aussitôt seigneurs et grandes dames de briguer les loges des Menus-Plaisirs pour cette solennité. Tout Paris se dispute les billets, jolis cartons taillés en losange et rayés « à la Marlborough [2] », avec la figure gravée de Figaro dans son costume.

Le grand jour arrive : à midi, M. le duc de Villequier fait signifier à tous les acteurs de la pièce de s'abstenir d'y jouer, sous peine de désobéissance et conformément à un ordre écrit du roi. M. le comte d'Artois, qui s'était mis en route pour le spectacle, n'apprit l'interdiction de la pièce qu'à son arrivée à Paris. A six heures, il fallut

---

1. Le théâtre des Menus-Plaisirs dépendait de la maison du roi : c'est aujourd'hui la salle du Conservatoire de musique et de déclamation.
2. C'est-à-dire rouge et noir, mode de l'époque.

renvoyer des Menus six à sept cents voitures ; ce fut presque une affaire d'État. Le lendemain, M. Lenoir, lieutenant de police, fit défense expresse à tous les Comédiens du Roi, soit Français, soit Italiens, d'exécuter *le Mariage de Figaro*, en aucun lieu et pour qui que ce fût, « à peine d'encourir l'indignation de Sa Majesté ».

Beaumarchais en fut pour ses frais de répétitions, dont le total s'éleva à 10 ou 12,000 livres, qu'il paya. Il fit tous ses efforts pour se laver des reproches adressés à sa pièce, et ne se découragea pas : « des ennemis et des obstacles, disait-il, et je réussirai [1] ». L'ex-ministre Amelot lui dit un jour : « La grande raison pour que votre comédie ne soit pas jouée, c'est que le roi ne le veut pas. — Si ce n'est que cette raison, répondit Beaumarchais, ma pièce sera jouée. » Elle le fut, en effet, trois mois plus tard, le vendredi 26 septembre, avec l'approbation d'un censeur (M. Gaillard, de l'Académie française), à Gennevilliers, chez M. le comte de Vaudreuil [2]. La pièce obtint le plus vif succès devant l'élite de la Cour, en pré-

---

1. Reconnaissez là l'homme qui disait à la duchesse de Bourbon : « Quand je veux une chose, j'y arrive toujours : c'est mon unique pensée, je ne fais pas un pas qui ne s'y rapporte, c'est pour moi une question de temps. Je finis toujours par réussir, et alors je suis deux fois satisfait, et par la réussite de mon désir, et par la difficulté vaincue. » Infatigable athlète, actif quand il est aiguillonné, aimant la lutte et la provoquant au besoin ; paresseux et stagnant après l'orage, voilà comme il s'est peint lui-même. Son emblème était un tambour avec cette devise : *silet nisi percussus* (il se tait s'il n'est battu).

2. Le meilleur acteur de société qu'il y eût à Paris : comédien ordinaire du théâtre de Trianon, où il avait eu l'honneur de chanter le *Devin de village* à côté de Marie-Antoinette.

sence de la reine, de la duchesse Jules de Polignac, du comte d'Artois et de quelques dames parmi les intimes de Sa Majesté, en tout trois cents spectateurs. On a prétendu que le futur Charles X ne partagea pas l'enthousiasme général, et qu'il aurait même formulé son jugement en deux syllabes trop énergiques. La pièce avait subi, pour cette épreuve, quelques changements, corrections et adoucissements de peu d'importance.

Le 24 février 1784, Beaumarchais en fait une dernière lecture chez M. le baron de Breteuil, ministre de Paris, devant MM. Gaillard, Chamfort, Rulhière, M$^{me}$ de Matignon (fille de M. de Breteuil), et deux ou trois autres personnages.

De ce jour, la défense est levée, les répétitions sont reprises en plein carnaval; le 31 mars, Beaumarchais a la permission de faire jouer sa pièce[1], et le mardi 27 avril, huit jours après la rentrée de Pâques, a lieu la première représentation publique à la nouvelle salle de la Comédie-Française.

Dix heures avant l'ouverture des bureaux, la capitale est aux portes de la Comédie[2]. Les avenues du théâtre sont encombrées, et non-seulement les amateurs et

---

1. A cette date, Beaumarchais écrit au Roi : « Depuis longtemps les comédiens français sont privés d'ouvrages qui leur donnent de grandes recettes; ils souffrent, et l'excessive curiosité du public sur le *Mariage de Figaro* semble leur promettre un heureux succès. Cependant, l'auteur désire que la première représentation de cet ouvrage, qui attirera un grand concours, soit donnée au profit des pauvres de la capitale. » *Correspondance*, mars 1784.

2. *Mémoires de Fleury*.

curieux ordinaires, mais toute la Cour, mais les princes du sang, mais les princes de la famille royale semblent s'être donné rendez-vous au faubourg Saint-Germain. Beaumarchais reçoit en une heure quarante lettres de gens de toute espèce qui le sollicitent pour avoir des billets d'auteur et « lui servir de battoirs ». M$^{me}$ la duchesse de Bourbon envoie, dès onze heures, des valets de pied au guichet attendre la distribution des billets indiquée pour quatre heures seulement. A deux heures, M$^{me}$ la comtesse d'Ossun est là; M$^{me}$ de Talleyrand paie triple une loge; des cordons bleus, confondus dans la foule, se coudoient avec des savoyards, afin d'acheter des billets d'amphithéâtre quinze ou vingt fois leur valeur; des femmes de qualité s'enferment dès le matin dans les loges des actrices, y dînent, et se mettent sous leur protection dans l'espoir d'entrer les premières : entre autres, la grosse marquise de Montmorin, dans la loge de Chérubin. On a parlé de trois cents personnes ayant usé de ce stratagème : nous aimons à croire, pour les comédiens nos prédécesseurs, que ce chiffre est exagéré.

La salle prise d'assaut, la garde dispersée, les portes enfoncées, des grilles de fer même brisées, trois malheureux étouffés à l'ouverture des bureaux, des luttes, du bruit, du scandale : Beaumarchais triomphait dans son élément!

La salle fut bondée en un clin d'œil[1]; aux premières

---

1. « A peine la moitié de ceux qui assiégeaient les portes depuis huit heures du matin a-t-elle pu parvenir à se placer; la plupart entraient par force en jetant leur argent aux portiers. » Grimm, *Gazette littéraire*.

## CHAPITRE III.

loges, le public habituel du Petit-Trianon : les princesses de Lamballe, de Chimay, l'aimable duchesse de Polignac, la nonchalante M$^{me}$ de Lascuse, M$^{me}$ d'Avaray, la spirituelle marquise d'Andlau, la comtesse de Châlons, M$^{me}$ d'Estournel, la duchesse de Lauzun, et la gracieuse M$^{me}$ de Senneterre; M$^{mes}$ de Laval, d'Esparre, d'Escars, la comtesse de Balby; M$^{mes}$ de Simiane, de Lachâtre-Matignon et Dudrenem, dans une même loge; aux balcons, la Duthé, Carline et C$^{ie}$. Quel public d'élite ! Quelle bonne fortune pour nos *reporters* d'aujourd'hui !

Le vice-amiral bailli de Suffren, de retour en France depuis quelques jours, reçoit à son entrée dans la salle une ovation des plus enthousiastes ; même accueil à M$^{me}$ Dugazon, relevant de maladie.

A cinq heures et demie, la toile est levée : Dazincourt et Contat sont en scène. Préville avait fait distribuer à Dazincourt le Figaro du *Mariage*, que Beaumarchais destinait naturellement à l'inimitable barbier de 1775 ; mais neuf ans s'étaient écoulés, l'âge avait affaibli la mémoire de Préville, et à soixante-trois ans représenter l'amoureux de Suzanne, c'était difficile ! Le grand comédien se chargea du rôle secondaire de Brid'oison[1], où Dugazon ne tarda pas à le doubler. De son côté, Dazincourt avait décidé l'auteur à confier le rôle de Chérubin à M$^{lle}$ Olivier, jeune et jolie blonde aux yeux noirs, qui y fut ravissante : Molé, avec sa souveraine autorité, joua le rôle du Comte; le gros des Essars, Bartholo; Vanhove,

---

1. Du très-corruptible conseiller Goëzman il a fait don *Guzman* Brid'oison.

Bazile ; Belmont, Antonio ; Mlle Sainval, la Comtesse ; le tragédien Larive se chargea du petit rôle de Grippe-Soleil, qu'il céda bientôt du reste au comique Champville. « Jamais pièce aussi difficile n'avait été jouée avec autant d'ensemble », dit l'auteur dans sa préface[1]. Trente ans plus tard, Népomucène Lemercier constate ainsi ce triomphe dont il fut témoin : « L'ensemble vraiment éblouissant que présenta *la Folle journée* est un de ces prodiges qu'on ne s'imagine plus, et qui mit la critique en déroute[2] ».

Le succès se dessine, grandit, s'affirme malgré quelques huées et les sifflets, très-modérés d'ailleurs, de la cabale. La recette fut de 5,698 livres 19 sous. (Registre de la Comédie).

Monsieur, qui n'aimait pas les spectacles, parut s'ennuyer beaucoup. Le comte d'Artois resta — disent les uns, — sur l'impression de Gennevilliers; d'autres l'ont présenté comme le protecteur de Beaumarchais.

On ne sortit du spectacle qu'à dix heures et demie,

---

1. « Je dois beaucoup — écrivait-il le 19 mai 1784 à Mlle Montansier — au zèle des comédiens de la Reine et du Roi, lesquels jouent ma pièce beaucoup mieux peut-être que la comédie ne l'a été depuis trente ans. »

Préville et surtout Dazincourt eurent beaucoup de peine à obtenir de l'auteur la suppression de certaines *gamineries*, dignes peut-être des tréteaux et des parades de la foire, mais assurément déplacées dans la maison de Molière, telles que : « Bonjour, cher docteur de mon cœur, *de mon âme et autres viscères.* » (Acte 1er); et plus loin, acte IV, à Bazile : « Si vous faites mine seulement d'approximer madame, *la première dent qui vous tombera sera la mâchoire, et, voyez-vous mon poing fermé? Voilà le dentiste !* »

2. *Du second Théâtre-Français*, p. 76.

heure indue à cette époque. Enfin, *Figaro* était représenté et, comme l'a écrit Charles Nodier, la Révolution était faite. « Oui, sans cette comédie, le peuple n'eût pas appris sitôt peut-être à secouer ce respect de servitude que les grands avaient imprimé sur la nation entière. On osait applaudir la satire, parce qu'on s'essayait à mépriser l'autorité[1] ».

Le lendemain, un journal écrivit que « la seule présomption d'occuper le public français, pendant plus de quatre heures, avec une farce aussi dégoutante, méritait d'être sifflée; qu'on ne savait ce qu'admirer le plus, ou de l'impudence du sieur Beaumarchais ou de la patience des spectateurs[2] ». Le même gazetier se plaint ensuite de « l'abus continuel de l'esprit dans cette nouvelle facétie comique; des obscénités, des flagorneries pour le parterre et surtout du style, qui est tout à fait vicieux et détestable »; il conclut en disant que le poëte paraît avoir eu pour but véritable d'insulter à la fois au goût, à la raison et à l'honnêteté publique, et qu'en cela il a parfaitement réussi.

Cette œuvre, qui tient de la satire, du factum, du pamphlet et du plaidoyer dans trois actes, de la comédie et du drame dans les deux autres, est de celles qui font époque dans l'histoire du théâtre plutôt à cause de leur retentissement, de leur vogue et de leur portée, que par

---

1. Daru. *Discours à l'Académie,* 13 août 1806.

M. Saint-Marc Girardin a dit que « *le Mariage de Figaro* est un des coups les plus rudes qui aient ébranlé la vieille société ».

2. *Mémoires secrets.* 1ᵉʳ mai.

les beautés réelles dont elles sont pleines. Ce fut un véritable événement politique.

Pierre-Augustin Caron de Beaumarchais avait alors cinquante-deux ans[1]. Sa vie entière fut une lutte qui, commencée devant les parlements, continue au théâtre et finira devant la Convention nationale[2].

Raccourcie d'une demi-heure à la seconde représentation, la pièce est donnée trois fois en quatre jours. A la cinquième, le jeudi 6 mai, on avait fait courir le bruit que la Reine viendrait au spectacle: avant le lever du rideau, il se détacha des quatrièmes loges et du cintre quatre ou cinq cents imprimés qui se répandirent en voltigeant dans la salle : « Ce fut à qui en aurait, les femmes en demandaient à grands cris, les spectateurs du parquet en présentaient aux loges au bout des cannes; des plaisants y mettaient du papier blanc ou même des polissonneries; tous les crayons étaient en l'air pour copier; c'étaient des cris de joie, des brouhahas, un tumulte, une farce qui valait mieux que celle de *Figaro* et qui amusait tellement le public, que la représentation en a été reculée pendant plus d'une demi-heure[3]. »

C'était une épigramme anonyme[4] contre la pièce et l'auteur; un orateur du parterre se leva pour lire ces vers, qui furent sifflés. Beaumarchais les publia lui-même le surlendemain dans une lettre adressée au *Journal de*

---

1. Il était né le 24 janvier 1732, rue Saint-Denis.
2. *Ma vie est un combat,* disait Beaumarchais, prenant pour devise cet hémistiche du *Mahomet* de Voltaire.
3. *Mémoires secrets.* 8 mai.
4. On l'attribua au chevalier de Langeac.

*Paris;* mais comme sa version diffère en plusieurs points de celle que nous avons sous les yeux, nous croyons utile d'en donner le texte en entier[1] :

> « Je vis hier, du fond d'une coulisse,
> L'extravagante nouveauté
> Qui, triomphant de la police,
> Profane des Français le spectacle *enchanté.*
> Dans ce drame *honteux* chaque acteur est un vice,
> *Bien personnifié dans toute son horreur.*
> Bartholo nous peint l'avarice ;
> Almaviva, le suborneur ;
> Sa tendre moitié, l'adultère ;
> *Le* Doublemain, un plat voleur ;
> Marceline est une mégère ;
> Bazile, un calomniateur.
> Fanchette... l'innocente est *trop* apprivoisée.
> Et, *tout brûlant d'amour, tel qu'un vrai chérubin,*
> *Le page est, pour bien dire, un fieffé libertin,*
> *Protégé par* Suzon, *fille* plus que rusée,
> *Prenant aussi sa part du gentil favori,*
> Greluchon *de la femme* et mignon du mari.
> Quel bon ton ! Quelles mœurs cette intrigue rassemble !
> Pour l'esprit de l'ouvrage... il est chez Brid'oison ;
> *Et, quant à* Figaro... le drôle à son patron
> Si scandaleusement ressemble,
> Il est si frappant qu'il fait peur.
> *Mais,* pour voir à la fin tous les vices ensemble,
> *Le parterre en chorus a* demandé l'auteur. »

Après la première, on avait dit à Sophie Arnould : « Mais c'est une pièce qui ne peut pas se soutenir. — Oui, répondit-elle, c'est une pièce qui tombera... quarante fois de suite[2] ». Sophie Arnould se trompait de

---

1. Les variantes sont en *italiques.*
2. « Il y a quelque chose de plus fou que ma pièce, disait Beaumarchais, c'est son succès. » Il écrivit à M. de Breteuil : « Si l'on juge de la bonté d'un mariage par ses obstacles, aucun n'en a tant éprouvé que *le Mariage de Figaro.* »

moitié : à la 81e, il y avait autant de monde qu'au premier jour. Le turbulent auteur surexcite l'engouement et la curiosité : on se précipite aux représentations de son *Mariage*, comme on s'était arraché ses *Mémoires*. On affluait même de la province et de l'étranger. Heureuses les pièces persécutées! *La Folle journée* fut représentée soixante-sept fois jusqu'au 31 décembre 1784, et soixante-seize fois jusqu'au 12 mars 1785, époque de la clôture annuelle. Elle mit un demi-million dans la caisse de la Comédie. Les trente premières recettes donnèrent, pour leur part, 150,000 livres [1]. Il faut remonter au *Timocrate* de Thomas Corneille, qui obtint, en 1656, au Théâtre du Marais, quatre-vingts représentations consécutives, pour trouver un succès pareil [2].

Aux approches de la cinquantième, en août, Beaumarchais, pour doubler ce cap des tempêtes, eut recours à l'effet toujours sûr de la bienfaisance : il donna cette représentation « au profit des mères qui nourrissent [3] ». La recette fut de 6,397 livres 2 sols [4].

---

1. Les parts de sociétaires furent de plus de 30,000 livres.
2. Toutes les chansons satiriques du temps paraissent sur l'air du vaudeville final du *Mariage de Figaro*. On porte aussi des modes « à la Marlborough », des bijoux « à la Figaro ». Le 14 juillet, *la Folle soirée*, parodie de *la Folle journée*, est interdite aux Italiens. Le 4 novembre, la fameuse Olympe de Gouges donne aux Italiens *les Amours de Chérubin*, comédie en trois actes, en prose, mêlée de vaudeville et de musique, qui tombe à plat.
3. Trois années plus tard, Marie-Antoinette, dans la même pensée, fondait *la Société de charité maternelle*.
4. Émilie Contat fit son premier début, à la 51e, dans le rôle de la Comtesse.

## CHAPITRE III.
43

A cette occasion, on trouva dans le vestibule, collé sur le piédestal du *Voltaire* de Houdon, le quatrain suivant :

« De Beaumarchais admirez la souplesse.
En bien, en mal, son triomphe est complet :
A l'enfance il donne du lait,
Et du poison à la jeunesse ! »

A la soixante-onzième, le 27 janvier 1785, un autre quatrain, mais plus aimable :

« Pourquoi crier tant haro
Sur l'éternel *Figaro* ?
Chez nous *la Folle journée*
Doit être au moins d'une année ! »

Ce ne furent pas les seuls vers inspirés par *Figaro*. Beaumarchais, qui les recueillait avec soin, au bout de six mois en avait fait tout un gros volume richement relié en maroquin pourpre, portant ce titre en lettres d'or : *Matériaux pour élever mon piédestal.*

Vers la soixante-quatorzième, à la suite d'une polémique ardente élevée tout à coup entre M. Suard, rédacteur du *Journal de Paris*, et Beaumarchais [1], ce dernier fut arrêté et conduit en prison, non à la Bastille, mais à Saint-Lazare, où l'on mettait alors les filles perdues et les prêtres libertins. Pendant cet emprisonnement inique, obtenu, dit-on, par Monsieur, comte de Provence, on publia des contrefaçons de la pièce nouvelle, dont la première édition ne parut qu'en mars 1785, avec la spirituelle préface que l'on sait [2].

1. Voyez Sainte-Beuve. *Lundis*, tome VI, page 193.
2. *La Folle Journée*, in-8°, de LVI et 237 pages. Ruault, Palais-

Relevons, en terminant, une grosse erreur dans les *Mémoires de Fleury* : M. Lafitte, l'auteur de cet ouvrage apocryphe, dit que *le Mariage de Figaro* fut joué chez la Reine devant le Roi, par la Reine (Suzanne) et le comte d'Artois (Figaro). Il a confondu *la Folle journée* avec son aîné, *le Barbier de Séville*, qui fut en effet représenté sur le Théâtre du Petit-Trianon, le 19 août 1785, en présence du Roi et de Beaumarchais lui-même, invité par la Reine, qui joua Rosine. Ce fut la dernière fois que Marie-Antoinette se donna en spectacle; l'infortunée souveraine ne devait remonter sur les planches que pour la sanglante et odieuse tragédie de la place de la Révolution[1] !

L'amour du pittoresque a entraîné M. Lafitte, et après lui M. Deschanel, plus loin qu'ils ne l'ont voulu sans doute; le spectacle inouï d'une reine jouant la comédie, — et quelle comédie! — en pleine Affaire du Collier, *quatre jours* après l'arrestation du cardinal de Rohan, et devant le Roi, qui naguère a interdit la pièce, cela fait bien dans un chapitre [2]. Ne semble-t-il pas au lecteur voir la frivole Autrichienne jouer avec la hache qui doit la frapper un jour? L'inconséquence de la Cour fut trop grande, en toute cette histoire, pour qu'il faille y ajouter encore.

---

Royal; achevé d'imprimer pour la première fois le 28 février 1785..

1. Voici la distribution du *Barbier* à Trianon :

Rosine, Marie-Antoinette; Figaro, le comte d'Artois; Almaviva, le comte de Vaudreuil; Bartholo, le duc de Guiche; Bazile, M. de Crussol.

La mise en scène avait été faite par Dazincourt, professeur de comédie de la Reine.

2. Voir Émile Deschanel, la *Vie des comédiens,* p. 253.

C'était assez des grands seigneurs et des magistrats battant des mains à *Figaro,* qui bafoue la noblesse et parodie la magistrature ; c'était assez d'un roi accueillant le hardi frondeur d'abus qu'il a fait emprisonner six mois plus tôt, sans nous montrer, — pour le seul plaisir du contraste, — en plein Versailles, dans ce palais tout plein encore de la majesté de Louis XIV, un prince du sang, un roi futur récitant ce brûlant monologue du cinquième acte, qu'on a si justement appelé :

*La Préface de Quatre-Vingt-Treize !*

# CHAPITRE IV.

1785-1786. Adieux de Brizard et retraite du couple Préville. — *Les Amours de Bayard*. — 1787. Débuts de Talma. — 1788. *Les Châteaux en Espagne* et *les Deux Pages*. — 1789. Le Théâtre de la Nation. — 1790. Premières pièces révolutionnaires.

Les années se suivent et ne se ressemblent pas. La vogue du *Mariage de Figaro* semble avoir épuisé pour un temps la veine de la Comédie; sur treize nouveautés, six chutes complètes, pas un succès, et, pour comble, Préville, le plus grand comédien de l'époque, une des gloires les plus pures du Théâtre-Français, allait quitter la scène, suivi dans sa retraite par sa femme, par M$^{lle}$ Fanier, et par Brizard, un des meilleurs acteurs tragiques du temps.

L'ouverture se fait, le mardi 5 avril 1785, par un *Discours* de Saint-Prix, *Britannicus* et *l'École des maris*.

Première chute, *le 12 avril*, avec LES DEUX FRÈRES, comédie en cinq actes et en vers, de M. de Rochefort.

*30 avril.* — ALBERT ET ÉMILIE, tragédie en cinq actes et en vers, tirée du théâtre allemand par M. Dubuisson.

*6 mai.* — Autre chute : LA COMTESSE DE CHAZELLES, comédie en cinq actes et en vers, de M$^{me}$ la C$^{sse}$ de Montesson. Attribuée successivement à M. de Ségur, au marquis

de Montesquiou, à la comtesse de Balby et à *Monsieur*, cette pièce fut bientôt retirée par l'auteur [1].

*5 juin*. — Roxelane et Mustapha, tragédie en cinq actes et en vers, fruit des loisirs d'un honnête mercier, M. Maisonneuve.

*20 juin*. — L'échec de l'Épreuve délicate, comédie en trois actes et en vers de Philippe Grouvelle [2], est heureusement réparé, *le 8 août*, par Melcour et Verseuil, comédie en un acte et en vers, d'André de Murville (Molé, Fleury, Larochelle, M$^{lles}$ Contat et Joly).

*Le 1$^{er}$ octobre*. — L'Hôtellerie ou *le Faux ami*, drame en cinq actes et en vers, imité de *l'Hôtel garni*, de Brandes, par M. Bret, ramena la mauvaise chance, que n'arrêtèrent ni Edgard, roi d'Angleterre, *ou le Page supposé*, comédie en deux actes et en vers, du chevalier de Chénier, alors âgé de vingt ans, jouée *le 14 novembre;* ni l'Oncle et les Deux Tantes, comédie en trois actes et en vers du marquis de La Salle, *le 25 novembre;* ni Céramis, tragédie de Lemierre, *le 29 décembre*, dont le succès resta faible malgré quelques changements faits pour la deuxième représentation.

---

1. Le 18 mai 1785, les comédiens demandent à rétablir le premier éclairage (lustre à bougies) qu'ils ont inconsidérément abandonné pour les lampes de Quinquet et Lange, qui offrent le double inconvénient de l'écoulement de l'huile et du bris des verres (*Archives nationales*, O$^1$ 1706, ancien régime, 6$^e$ dossier).

2. Grouvelle fut, plus tard, ministre de France en Danemark. « Le caractère de M. Grouvelle, dit Rivarol, est aussi remarquable que son talent : le jour où l'on donna pour la *dernière* fois la *première* représentation de sa pièce, il montra une gaîté qui charma ses amis et dit des bons mots que ses ennemis retinrent. »

## CHAPITRE IV.

Enfin, *le 10 mars 1786,* LE MARIAGE SECRET, agréable comédie en trois actes et en vers de Desfaucheretz, déjà jouée devant la Cour, à Fontainebleau, en octobre 1785, fut favorablement accueillie[1] (rentrée de M$^{lle}$ Contat, et brillant succès de Molé).

Cette campagne malheureuse se termina par LA PHYSICIENNE, comédie en un acte et en vers avec un divertissement, de La Montagne (*16 mars*); et LES COQUETTES RIVALES, comédie en cinq actes et en vers, de Lantier, l'auteur des *Voyages d'Anténor.*

La clôture eut lieu le 1$^{er}$ avril, avec les *Horaces,* pour les adieux de Brizard[2], un *Discours* de Saint-Fal, et *la Partie de chasse d'Henri IV,* pour la retraite du couple Préville et de M$^{lle}$ Fannier. Comme ces excellents comédiens jouaient pour la dernière fois, dès quatre heures la salle fut remplie; devant l'affluence du public, les musiciens furent obligés de céder leurs places. Lorsque Brizard parut dans le vieil Horace, la salle entière l'acclama; touché de ces applaudissements, l'artiste vétéran fut admirable de vérité; arrivé à ce vers, qui était tout à fait de circonstance :

« Moi-même en vous quittant, j'ai les larmes aux yeux, »

il fut obligé de s'arrêter longtemps, l'émotion lui ôtait la force de continuer, les applaudissements redoublèrent.

---

1. On attribua d'abord cette pièce au comte de Provence.
2. « Le vieux Brizard, dont la stature était théâtrale, la tête majestueuse, les mains paternelles, et qui sans art faisait sortir le pathétique de ses entrailles. » Nép. Lemercier, *du Second Théâtre-Français,* 1818, p. 49.

Quand le grand Préville, après trente-trois ans de la carrière théâtrale la plus brillante[1], parut, l'émotion de tous fut au comble : « *Ne partez pas! ne partez pas!* » criait-on de toutes parts. La scène de la table dans *la Partie de chasse*, où ces quatre acteurs aimés étaient réunis au 3e acte, chacun dans son emploi, produisit une impression profonde ; redemandés plusieurs fois après la pièce, le public leur donna des preuves non équivoques de sa reconnaissance et de ses regrets[2] : l'émotion alla jusqu'aux larmes.

Pour combler ses vides, et dédommager le public de ses pertes, la Comédie engagea la soubrette Mlle Devienne, du Théâtre de Bruxelles (début, 7 avril), et Julie Simon-Candeille, ex-cantatrice, élève de Molé (début, 19 septembre), qui furent reçues en même temps qu'Émilie Contat, Mlles Vanhove[3], et Laurent.

On avait remis au répertoire cinq comédies et une tragédie :

---

1. Agé de 65 ans, et dans toute la force de son talent, il avait dû prendre sa retraite deux ans auparavant (voir le *Discours* de Saint-Fal du samedi 27 mars 1784).

Un campagnard, voyant Préville dans le rôle du meunier Michaud, s'était écrié : « C'est pas un bon comédien, tous les paysans de cheux nous parlent comme lui ! »

2. Brizard, élève de Vanloo, devint marguillier de sa paroisse et occupa les loisirs de sa retraite à des œuvres de bienfaisance et à peindre des tableaux d'église.

3. Agée de 13 ans et demi, élève de son père ; à ses débuts dans *Iphigénie*, le public lui fit la gracieuseté de souligner par ses applaudissements le vers suivant :

« Quel bonheur de me voir la fille d'un tel père ! »

En août 1786, elle épousa le sieur Petit, maître à danser.

*Le Jaloux sans amour*, d'Imbert (1781).

Les Méprises ou *le Rival par ressemblance*, de Palissot (1762).

*Médée*, de Longepierre (1694).

*L'Égoïsme*, de Cailhava (1777).

*La Nouveauté*, de Legrand (1727).

*L'Impertinent*, de Desmahis (1750)[1].

## Année 1786-1787.

*Le lundi 24 avril 1786.* — Réouverture par un *Discours* de Naudet, suivi d'*Œdipe* et des *Rivaux amis*. Cette campagne théâtrale fut très-malheureuse. Sur huit nouveautés, il y eut cinq chutes et deux demi-succès :

*Le 9 mai*, Scanderberg, tragédie en cinq actes, de Dubuisson, et *le 13*, le Portrait, ou *le Danger de tout dire*, comédie en un acte et en vers, de Desfaucheretz, tombent à plat.

*Le 13 juin.* — L'Inconstant, comédie en cinq actes et en vers, premier ouvrage de Collin-Harleville, fils d'un procureur de Chartres, déjà représentée devant la Cour en 1784, réussit. (Molé, Vanhove, des Essarts, Dazincourt, M$^{lles}$ Olivier et Joly).

*Les 11 juillet et 24 août.* — Deux demi-succès : Virginie, tragédie en cinq actes, anonyme, attribuée à Laharpe, et les Amours de Bayard, ou *le Chevalier sans*

---

1. Voir, à la date du 27 juin 1785, les *Mémoire et consultation* sur la cause pendante en la grand'chambre du Parlement entre les Comédiens François, le sieur Nicolet et les autres entrepreneurs de spectacles forains (*Audinot*, etc.).

*peur et sans reproche,* comédie héroïque en trois actes et en prose, mêlée d'intermèdes et de danse, par Monvel, musique de Champein[1] (Molé, Fleury, Vanhove, Mˡˡᵉ Contat), qui fut le premier mélodrame joué au Théâtre-Français.

Les chutes recommencent avec :

Apelles et Campaspe, drame héroïque en un acte et en vers de Voiriot (*16 octobre*),

Azémire, tragédie de Chénier, sifflée d'abord à Fontainebleau (4 novembre) et sifflée de nouveau à Paris, *le 6 du même mois,*

Et la Fausse inconstance, comédie en cinq actes et en prose, de Mᵐᵉ la comtesse Fanny de Beauharnais, avec Dorat pour collaborateur[2]. On ne put continuer la pièce, impitoyablement sifflée, au delà du troisième acte, et elle fut remplacée par *Nanine.*

*Samedi 24 mars.* — Clôture annuelle par *Zelmire,* un *Compliment* de Naudet qui souleva des murmures, et *Dupuis et Desronais.*

Pour compenser des nouveautés mal accueillies pour la plupart, on remit douze ouvrages au répertoire :

*Térée,* de Lemierre (1761), avec des changements.

*Guillaume Tell,* du même (1766).

---

1. On fit, pour monter *Bayard,* 15 à 20,000 livres de dépenses. Monvel était alors directeur du spectacle de Stockholm, attaché à la Cour et lecteur du roi de Suède; de retour en France au mois de décembre 1786, il put retoucher sa pièce.

2. Les *Mémoires secrets* appelèrent Dorat « le teinturier de Mᵐᵉ la comtesse ». Les plaisants dirent à ce sujet que l'auteur avait perdu l'esprit à la mort de Dorat. Grimm attribua cette chute à une cabale.

## CHAPITRE IV.

*Olympie*, de Voltaire (1764).
*La Coquette*, de Baron (1686).
*L'Obstacle imprévu*, de Destouches (1717).
*La Coquette Corrigée*, de Lanoue (1756).
*Le Préjugé à la mode*, de Lachaussée (1735).

Les *Deux Nièces*, de Boissy (1737), réduite à trois actes par Monvel.

*L'École des Bourgeois*, de d'Allainval (1728), avec des changements.

Les *Tuteurs*, de Palissot (1754), remis de deux actes en trois.

Les *Méprises*, de Pierre Rousseau (1754).

Et *la Fausse Prude*.

Un seul début est digne d'être enregistré, celui de Mlle Fleury Bernardi (femme Cheftel), élève de Larive, dans *Hypermnestre* (*23 octobre*).

Quand nous aurons annoncé la réception de Naudet dans les rois et pères nobles, et le décès de Botot-Dangeville, retiré depuis 1763 (mort le 17 février), nous aurons dressé le bilan de cette laborieuse mais peu intéressante année, où fut reçue, en octobre, une tragédie de M. Blin de Saint-Maur, *Isimberg*... qui resta dans les cartons.

### Année 1787-1788[1].

*Le lundi 16 avril.* — Ouverture par un *Compliment* de Naudet, qui fut hué, puis applaudi; *Iphigénie en Aulide* et *la Feinte par amour*.

1. En 1787, la Comédie renferme 43 loges d'acteurs en 4 étages :

Quatorze nouveautés furent représentées:

*24 mai.* — HERCULE SUR LE MONT OETA, tragédie en cinq actes et en vers, de M. Lefèvre. Préville, présent à cette représentation, reçut une ovation du public.

*1er juin.* — Succès mérité de L'ÉCOLE DES PÈRES[1], comédie en cinq actes et en vers, de Pieyre (de Nîmes), qui fait encore représenter, le *19 juillet*, une comédie en un acte et en vers croisés : LES AMIS A L'ÉPREUVE.

*31 juillet.* — Une tragédie de Doigny du Ponceau, ANTIGONE, ou *la Piété filiale*, n'obtient aucun succès.

*31 août.* — Demi-réussite du PRIX ACADÉMIQUE, comédie en un acte et en vers, de Nicolas Pariseau.

*8 octobre.* — AUGUSTA, tragédie en cinq actes et en vers, de Fabre (d'Églantine), est sifflée et n'a que deux représentations.

*17 octobre.* — ROSALINE ET FLORICOURT, ou *les Caprices*, comédie en vers libres, du vicomte de Ségur jeune, est représentée en trois actes, puis réduite à deux; le succès fut médiocre.

*20 novembre.* — LA MAISON DE MOLIÈRE, ou *la*

---

Au 1er, les femmes et les vieillards. Numéro 1, Mlle Saint-Val; numéro 4, Mme Bellecour; numéro 5, Mme Vestris; numéro 6, Mlle La Chassaigne; numéro 7, M. Vanhove; numéro 8, M. Desessarts; numéro 9, Mlle Contat, qui succède à Mme Préville, etc. Le théâtre possède 146 glaces. Les cafés communiquent au foyer par les arches à terrasse ou galeries latérales. Celui du pavillon Molière est tenu par le sieur Mézerai (*Arch. nat.*, carton O$^1$ 1706, *Arch. de la Couronne*, A. R. dossier 7).

1. Une *École des Pères*, comédie en trois actes et en vers de M. de Saint-Ange, avait été refusée par les comédiens français, le 30 juillet 1782.

## CHAPITRE IV.

*Journée de Tartuffe*, représentée le 14 à Versailles devant Leurs Majestés, n'obtint qu'un faible succès, et ne fut jouée que six fois. Cette imitation *d'Il Moliere*, comédie de Goldoni, d'abord traduite en cinq actes et en prose et publiée en 1776, avait été « ajustée pour le Théâtre-National », et réduite à quatre actes par P.-A. Guys, diplomate, et Louis-Sébastien Mercier, l'auteur du *Tableau de Paris* (Fleury joua le rôle principal). Entre le troisième et le quatrième acte, on représenta la comédie de *Tartuffe* « en costumes Louis XIV ». Nouveauté dans un temps où l'on jouait *Molière* avec la poudre et les habits à la française !

*18 décembre*. — LES RIVAUX, comédie en cinq actes et en vers, imitée de l'anglais, tombe à plat et ne peut aller au delà du commencement du troisième acte.

Signalons rapidement :

*2 janvier*. — ODMAR ET ZULNA, tragédie en cinq actes, du récidiviste Maisonneuve.

*18 janvier*. — LA RESSEMBLANCE, amusante comédie en trois actes et en vers, de Nicolas-Julien Forgeot;

*Le 23,* LES RÉPUTATIONS, comédie en cinq actes et en vers, du marquis de Bièvre, mal reçue du public.

*22 février*. — L'OPTIMISTE, ou *l'Homme content de tout,* comédie en cinq actes et en vers, de Collin-Harleville, représentée le 25 devant Leurs Majestés (Molé).

Et *29 février*. — Un essai d'écolier, MÉLÉAGRE, tragédie de Népomucène Lemercier, âgé de seize ans et demi [1].

Clôture annuelle le samedi 8 mars, par *Athalie*,

---

1. Cette pièce, représentée par ordre obtenu de Marie-Antoinette, grâce à M<sup>me</sup> de Lamballe, fut honorée de la présence de la reine qui

un *Compliment* de Grammont-Roselly et *le Babillard*.

On avait remis au répertoire :

*Coriolan*, de Laharpe (1784).

Briséis ou *la Colère d'Achille*, par Poinsinet de Sivry (1759), pièce reprise pour secourir le fils de l'auteur.

*Hamlet*, de Ducis (1769).

*L'Amour usé*, de Destouches (1741), comédie réduite à trois actes,

Et *Orphanis*, de Blin de Saint-Maur (1773).

Dunant, Grammont-Roselly [1] et Larochelle avaient été reçus dans le courant de cette année. La Comédie eut à pleurer (21 septembre) la mort de la jolie Mlle Olivier, « si intéressante, dont le talent donnait tant d'espérance, et qui, comme une rose flétrie peu d'heures après l'aurore, a été moissonnée dès son entrée dans la carrière [2] », et à regretter le départ de Mlle Dugazon et la retraite de l'excellent tragédien La Rive. Heureusement pour le Théâtre-Français, il arrivait un successeur à ce dernier, et quel successeur : Talma !

L'École royale dramatique (Conservatoire), établie depuis le 1er avril 1786 à l'hôtel des Menus-Plaisirs, par

---

donna le signal des applaudissements. Le jeune auteur assistait à sa représentation dans la loge de sa Majesté. Il fut demandé et présenté au public, dont l'attention et la bienveillance avaient été extrêmes, par Mme de Lamballe. Retirée après la première, *Méléagre* ne fut pas imprimée.

1. Né à la Rochelle le 10 juin 1750, il fut plus tard adjudant-général de l'armée républicaine en Vendée, impliqué dans le procès des hébertistes, et condamné à mort avec son fils. Ils montèrent sur l'échafaud de Paris, le 13 avril 1794.

2. *Censeur dramatique*, par Grimod de la Reynière, n° 1, pages 25-26.

monseigneur le maréchal duc de Duras, « académie théâtrale où l'art de bien comprendre une virgule ne le cède qu'à l'art bien supérieur d'entendre parfaitement un point [1] », avait produit un élève digne d'elle et de l'enseignement qu'on pouvait attendre de professeurs tels que Préville, Molé, Dugazon et Fleury.

Ce premier produit de la classe de déclamation parut sur la scène, après s'être essayé chez Doyen, le 21 novembre 1787, dans le rôle de Séide de *Mahomet*, qu'il rejoua le 25 avec le plus grand succès [2].

« Il vient de débuter il y a quelques jours, disaient les *Mémoires secrets*, le premier élève de l'École de déclamation, le sieur Talma; il a eu du succès dans le tragique et dans le comique; il joint aux dons naturels une figure agréable, une voix sonore et flexible, une prononciation pure et distincte; il sent et fait sentir l'harmonie du vers, son maintien est simple, ses mouvements sont naturels, surtout il est toujours de bon goût et n'a aucune manière, il n'imite aucun acteur et joue d'après son sentiment et ses moyens; il fait honneur à cette école et prévient très-favorablement pour une institution qui peut être aussi utile; au reste, le sieur Talma n'est pas sans défauts; il en a de grands, mais inévitables dans un débutant, et dont on conçoit qu'il se corrigera avec du temps, de l'étude et de la réflexion [3].

1. Journaux du temps.
2. Il joua successivement : Euphémon fils de l'*Enfant prodigue*, Valère de l'*École des maris*, Saint-Albin du *Père de famille* et Belton de *la Jeune Indienne*, pour ses débuts dans la comédie.
3. Décembre 1787.

Malgré les irrégularités de son jeu et les défauts de sa diction, on avait, dès le premier soir, remarqué « cette large mobilité du masque tragique qui, du théâtre, va avertir le parterre de ce qu'un acteur a dans l'âme [1] ».

Le débutant avait alors vingt-cinq ans. Il parut successivement dans le jeune Bramine de *la Veuve du Malabar* (27 novembre), Nérestan de *Zaïre* (30), Égiste de *Mérope* (13 décembre) et Pylade d'*Iphigénie en Tauride* (22 décembre). Le *Journal de Paris* publia sur ses débuts une lettre fort intéressante à laquelle nous renvoyons pour de plus amples détails [2].

### Année 1788-1789.

Cette année théâtrale peut être considérée par la Comédie-Française comme une des plus malheureuses. Sur douze nouveautés, deux seulement méritent de sortir de l'oubli.

Le théâtre, ouvert le mardi 1er avril par un *Discours* de Dunant, *Tancrède* et *Pygmalion*, débute par une lourde chute : L'Inconséquent, comédie en cinq actes et en vers de Lantier, que le public ne laisse pas achever.

Alphée et Zarine, tragédie, n'a guère plus de chance (*19 juin*).

*14 juillet.* — La Jeune épouse, comédie en trois actes et en vers, du chevalier de Cubières-Palmézeaux, où Talma fit sa première *création*, celle de Cléandre.

1. *Mémoires de Fleury.*
2. Numéro 335 du *Journal de Paris*, 1er décembre 1787.

*24 juillet.* — La Belle-mère ou *les Dangers d'un second mariage,* comédie en cinq actes et en vers de Vigée, secrétaire du cabinet de Madame.

*13 septembre.* — Lanval et Viviane ou *les Fées et les Chevaliers,* comédie héroï-féerie, en cinq actes et en vers de dix syllabes, mêlée de chant et de danses, par André de Murville, musique de Champein (Talma).

*15 novembre.* — Le Faux noble, comédie en cinq actes et en vers de Chabanon, qui fronde les ridicules de la noblesse, et, *le 18 novembre,* l'Amour exilé des cieux, comédie en un acte et en vers, avec divertissement, par M$^{me}$ Du Fresnoy, se succèdent rapidement sur l'affiche.

*6 décembre.* — L'Entrevue, comédie en un acte et en vers, tirée d'un conte d'Imbert par Vigée, obtient un grand succès, et est représentée le 9 devant le roi (Molé, Talma, Dazincourt, M$^{lle}$ Contat).

L'année 1789 est inaugurée par la chute complète d'une comédie en cinq actes et en vers de Fabre (d'Églantine), qui avait joué les premiers rôles à Montpellier : le Présomptueux ou *l'Heureux imaginaire* (7 janvier). Dès le second acte, on ne peut continuer, et on termine la soirée par *Nanine* de Voltaire, la ressource habituelle en ces cas extrêmes (Talma).

Après Astyanax, tragédie de Richesolles, représentée *le 7 février,* la Comédie termine l'année théâtrale par deux grands succès :

Les Chateaux en Espagne, comédie en cinq actes et en vers de Collin-Harleville, qui, froidement reçue *le 20 février,* à la première, mais donnée le 10 mars

avec un quatrième et un cinquième actes entièrement refaits, est représentée avec succès le 26 à Versailles, devant Leurs Majestés, triomphe, et obtient à Paris un accueil des plus brillants [1].

Et LES DEUX PAGES ou *Auguste et Théodore*, comédie en deux actes et en prose, imitée de l'allemand et mêlée de chant, par le baron Ernest de Manteuffeld, musique de Dezède [2], attribuée d'abord à Faure et à Sauvigny. Cette pièce, donnée *le 6 mars*, fut jouée le 12 à Versailles, devant Leurs Majestés, et eut trente représentations, grâce surtout au jeu de Fleury, qui, après trois mois d'études assidues, reproduisit avec une vérité saisissante les traits du grand Frédéric. Talma jouait dans cette pièce le rôle d'un domestique anglais, n'ayant guère plus de six lignes (Dazincourt et Contat). Le prince Henry de Prusse, comte d'OEls et frère de Frédéric II, assistait à cette représentation dans la loge du maréchal de Beauvau.

La clôture eut lieu le samedi 28 mars par *Rodogune*, *le Legs* et un *Discours* de Larochelle.

Furent remises au répertoire les tragédies suivantes :

*Bérénice*, de Racine (1671).

*Manlius Capitolinus*, de Lafosse (1698).

*Marius*, de Caux (1715).

*Mahomet II*, de Lanoue (1739).

1. Cette jolie pièce, créée par Molé, Fleury, Dugazon, Vanhove, Larochelle. M<sup>lles</sup> Petit et Joly, est restée au répertoire.
2. L'auteur, avec *Blaise et Babet* de Monvel, qui est demeuré son chef-d'œuvre (1783).

CHAPITRE IV. 61

Et *Jeanne I<sup>re</sup>, reine de Naples*, de Laharpe, avec un nouveau dénoûment [1].

Trois débuts seulement sont à noter sur les huit qui s'effectuèrent : ceux de M<sup>lle</sup> Desgarcins dans *Atalide* (24 mai), reçue sociétaire en novembre; de M<sup>lle</sup> Lange (2 octobre) et de Dorfeuille dans *Cinna* (5 février). La Comédie eut à enregistrer aussi la mort de M<sup>lle</sup> Dugazon, retirée depuis l'année précédente.

### Année 1789-1790.

*Le lundi 20 avril.* — Réouverture par un *Discours* de Talma [2], *Athalie* et *la Matinée à la mode*. Le travail des comédiens fut considérable pendant cette année théâtrale où il fallut lutter contre les préoccupations politiques. Ils donnèrent, en dix mois, seize nouveautés en trois et cinq actes, dont la première fut, *le 24 avril*, LE JALOUX MALGRÉ LUI ou *la Fausse apparence*, comédie en trois actes et en vers d'Imbert (Molé).

En *juillet*, la Comédie devint *Théâtre de la Nation* [3],

---

1. Sur les démêlés de La Harpe avec la Comédie, voir *la Revue rétrospective*, 2<sup>e</sup> série, t. I, p. 297 à 304.
2. Le lire dans Étienne et Martainville, t. 1<sup>er</sup>, p. 11 à 15.
3. Il courut, à cette époque, le couplet suivant :

   « Les Comédiens français très-prudemment calculent.
  En citoyens ardents, ces messieurs s'intitulent :
    *Théâtre de la Nation,*
  Titre qui promet seul à leur ambition,
    Une recette toujours riche;
  Et « *Comédiens du Roi* » reste encor sur l'affiche
    Pour garantir la pension! »

En 1782, outre la jouissance gratuite de la nouvelle salle accordée

mais les acteurs continuent à porter le titre de « *Comédiens français ordinaires du roi* ». Pendant ce mois, qui vit tomber la Bastille et qui ouvrit l'ère sanglante de la Révolution, les comédiens font acte de civisme, passent plusieurs nuits dans les corps de garde de la milice bourgeoise, portent à l'Assemblée nationale un tribut de 23,000 livres « pour concourir au secours de la patrie ». Enfin, après une clôture de huit jours nécessitée par les événements, ils donnent deux représentations « au profit des malheureux »; et, le 23 juillet, une troisième « au bénéfice de MM. les gardes françaises », qui en refusent le produit.

*Le 12 août.* — LES FAUSSES PRÉSOMPTIONS ou *le Jeune gouverneur*, comédie en cinq actes et en vers, de Robert, est sifflée et n'a qu'une seule représentation.

*Le 19 août.* — ÉRICIE ou *la Vestale*, tragédie en trois actes et en vers, de Dubois-Fontanelle, présentée dès 1768, mais interdite par le gouvernement comme dirigée contre la religion, en a deux (M$^{me}$ Vestris).

Plus heureuse *le 9 septembre,* MARIE DE BRABANT, REINE DE FRANCE, tragédie en cinq actes et en vers, d'Imbert, d'abord défendue par la police, en a sept.

*Le 22 septembre.* — RAYMOND V, COMTE DE TOULOUSE

---

aux Comédiens, Louis XVI avait promis 100,000 livres pour indemniser la Comédie de sa translation des Tuileries à l'ex-hôtel de Condé. Il n'eut pas le temps d'exécuter sa promesse; mais en 1782 et 1787, nous trouvons l'institution légale de pensions du Roi à ses comédiens (voir les *Almanachs Duchesne* et, aux Archives nationales, les *Registres du secrétariat de la maison du roi*).

ou *le Troubadour*, comédie héroïque en cinq actes et en prose, de Sedaine, tombe sous les sifflets (Talma).

Nous arrivons ici au grand événement de l'année théâtrale, à la première représentation de CHARLES IX ou *l'École des rois*, tragédie en cinq actes et en vers, de Marie-Joseph Chénier, qui eut lieu le 4 novembre (voir le chapitre V), et commença la réputation de Talma.

*Le 19 novembre.* — LA MORT DE MOLIÈRE, comédie en trois actes et en vers, du chevalier de Cubières-Palmezeaux, imprimée après réception en 1788, tombe à plat[1].

*7 décembre.* — Un ancien comédien de Lyon, qui jouera plus tard un rôle si tragique pendant la Terreur, le citoyen J.-M. Collot-d'Herbois[2], fait représenter sous le titre du PAYSAN MAGISTRAT, ou *Il y a une bonne justice*, une imitation de L'ALCADE DE ZALAMÉA ou *le Viol puni*, drame de Calderon traduit par Linguet, qu'il avait arrangé et mis en cinq actes pour la scène française (Talma).

*28 décembre.* — La fameuse Olympe de Gouges entend siffler à outrance son ESCLAVAGE DES NÈGRES, ou *l'Heureux Naufrage*, drame sentimental en trois actes et en prose, reçu grâce à Molé et à Suard, le rédacteur du *Journal de Paris*.

---

1. Reçue à la Comédie-Française le 31 janvier 1788, *la Mort de Molière* fut représentée à Valenciennes avec le plus grand succès et reparut sous le même titre, augmentée d'un quatrième acte qui est l'*apothéose de Molière*, au théâtre des Jeunes-Élèves, le 18 février 1802.

2. Né en 1750, il faisait partie, en 1781, d'une troupe ambulante de passage à Rouen. Directeur du théâtre de Lyon en 1787, il mourut en 1796.

On inaugure l'année 1790 par un grand succès d'actualité, LE RÉVEIL D'ÉPIMÉNIDE A PARIS ou *les Étrennes de la Liberté,* premier ouvrage sur la Révolution, comédie en un acte et en vers libres « avec ses agréments », suivie d'un vaudeville, par Carbon-Flins des Oliviers, qui eut vingt représentations. Talma jouait le rôle d'Harcourt (*1er janvier*[1]).

*4 janvier.* — Brillant succès de L'HONNÊTE CRIMINEL, drame en cinq actes et en vers, de Fenouillot de Falbaire[2]. Cette pièce, imprimée depuis vingt-cinq ans, représentée pour la première fois par des amateurs en 1767, sur le théâtre de M$^{me}$ de Villeroy, avait été interdite à Paris pour une cause restée inconnue, mais fut jouée longtemps en province avec succès (Molé, Talma, M$^{lle}$ Contat).

*19 janvier.* — LES DANGERS DE L'OPINION, drame en cinq actes et en vers, de Jean-Louis Laya, fut bientôt suivi, le *11 février,* du SOUPER MAGIQUE, ou *les Deux Siècles,* pièce épisodique à tiroirs, en un acte et en vers, mêlée de chant et de divertissements. Cagliostro évoquait dans cet à-propos, qui fut un insuccès, les ombres de Molière, La Fontaine, Chapelle, Ninon de Lenclos, etc.. L'auteur était André de Murville.

Le lendemain *12 février,* apparaît sur la scène

---

1. Le cadre ingénieux d'*Épiménide* avait déjà servi à Ph. Poisson (1735) et au président Hénault (1755). L'auteur, Carbon-Flins, mourut commissaire-impérial près le tribunal de Vervins. Le théâtre de Monsieur donna l'*Épiménide français.*
2. Né à Salins en 1727, mort en 1800.

française un nouveau personnage révolutionnaire, Ch.-Ph. Ronsin, avec une tragédie en cinq actes et en vers, Louis XII, ou *le Père du Peuple*, qui fut impitoyablement sifflée et ne put aller jusqu'au bout.

*22 février.* — Très-grand succès du Philinte de Molière, comédie en cinq actes et en vers, de Fabre d'Églantine, portant le sous-titre peu modeste de *la Suite du Misanthrope;* Molé y joue Alceste et met le dernier sceau à sa réputation. La pièce est restée au répertoire.

Le lendemain *23,* les Trois Noces, comédie en un acte et en prose, mêlée de chant, de danses et d'évolutions militaires, fut très-applaudie; c'était une pièce champêtre « avec ses agréments », terminée par le serment civique; la musique était de Dezède.

*Samedi 20 mars.* — Clôture annuelle par *Mérope,* un *Discours* adroit de Dazincourt[1] et *la Gageure imprévue.*

Quatre comédies avaient été remises au répertoire :
*Les Originaux,* de Fagan (1737).
*Les Fils ingrats,* de Piron (1728).
*L'Ambitieux* et *l'Indiscrète,* de Destouches (1737), où le public applaudit des allusions au roi et au retour de Necker, et *le Dénouement imprévu,* de Marivaux (1724).

---

1. Voir Étienne et Martainville, t. I, p. 91 à 94; et le numéro 86 du *Moniteur.*

Sur toute cette époque, voir encore l'*Histoire du Théâtre-Français pendant la Révolution,* par Charles Toubin (feuilletons du *Corsaire* de 1847; 29 et 30 septembre; 1er, 3, 4, 5, 6, 13, 14, 15, 16, 18 et 19 octobre).

Deux débuts sans importance, la réception de Talma et la retraite de M<sup>lle</sup> Laurent, complètent le bilan de cette dure et laborieuse année[1]. Signalons, à cette date, la fin de l'autorité absolue de messieurs les gentilshommes de la Chambre et des intendants des Menus, qui déposent leur pouvoir discrétionnaire sur la Comédie entre les mains du maire de Paris[2].

Ce fut alors aussi que les affiches de spectacles portèrent pour la première fois, *par ordre,* les noms des acteurs et la distribution des rôles (9 décembre 1789). Mais cette nouvelle mesure ne fut régulièrement suivie qu'à dater du 22 juin 1791.

1. L'année théâtrale était évaluée à 324 représentations.
2. En 1789, la police tâche d'avoir la Comédie, de même que les autres théâtres, dans ses attributions, et engage une lutte avec le département des établissements publics (Jules Bonassies, *Comédie-Française, Histoire administrative,* p. 335-336.)

# CHAPITRE V.

CHARLES IX ou *l'École des Rois*. — Opinion de Bailly sur l'opportunité de cette tragédie. — Querelles de vanités et d'opinions. — Correspondance entre Talma, Mirabeau et les comédiens.— Reprise imposée. — Talma exclu de la comédie. — La municipalité et les sociétaires. — Rentrée de Talma, par ordre. — Scission de 1791.

Le premier grand succès que nous ayons à enregistrer et à comparer à celui de cette œuvre hardie, légère, étincelante, qui a nom *le Mariage de Figaro,* fut :

CHARLES IX, ou l'*École des Rois,* tragédie en cinq actes et en vers, de Marie-Joseph de Chénier. Cette pièce, véritable pomme de discorde jetée dans la Comédie, est de celles qui ont une histoire et méritent un chapitre spécial.

Quoi que dise l'auteur[1], il est évident que sa tragédie, faite depuis près de deux ans et reçue par les comédiens en juillet 1788, fut remaniée sous l'empire des derniers événements : témoin son sous-titre et les vers dits à la scène première de l'acte III par le chancelier de l'Hôpital[2]; nous ajouterons même qu'elle dut sa vogue en grande partie à ses remaniements.

---

1. Voir la 1re édition de *Charles IX,* discours préliminaire.
2. « Quel exemple aux mortels qui portent la couronne
Laissons faire le temps; à la grandeur du trône

Bien avant la représentation, les amis de la royauté, gentilshommes de la Chambre, auteurs ou acteurs ayant eu connaissance de l'œuvre nouvelle, se demandaient tout haut et avec inquiétude s'il n'y avait pas un danger sérieux pour le pouvoir et la religion à montrer un roi de France poussé par ses conseillers au plus effroyable des crimes, celui de tirer sur son peuple, et à mettre en scène un cardinal autorisant le meurtre et prônant l'inquisition à l'heure où la Bastille écroulée indiquait qu'une terrible Révolution commençait. Ces craintes, — très-légitimes, on en conviendra, — répétées et commentées, irritaient Chénier et ses partisans. Le moyen, en effet, de faire admettre ces raisons toutes de convenance politique à un auteur qui voit approcher l'heure de sa première, à un comédien qui, comme Talma, se sent enfin après deux ans de patience et d'impatience en possession d'un rôle digne de lui?

Au mois d'août, le public ayant demandé à plusieurs reprises la tragédie de Chénier, les comédiens profitèrent de cette réclamation pour solliciter du maire de Paris, Bailly, l'autorisation d'en donner la représentation : « Je sais ce que signifie cette demande du public, leur répon-

---

On verra succéder la grandeur de l'État.
Le peuple tout à coup reprenant son éclat
Et des longs préjugés terrassant l'imposture
Réclamera les droits fondés par la nature;
Son bonheur renaîtra du sein de ses malheurs!
Ces murs baignés sans cesse et de sang et de pleurs,
Ces tombeaux des vivants, *ces Bastilles affreuses*,
S'écrouleront alors sous des mains généreuses! »

dit-il, c'est celle de quelques particuliers; mais, messieurs, avant la liberté de pensée, il y a la question de circonstance ; si j'étais le maître, je ne vous donnerais pas l'autorisation que vous me demandez, ce n'est pas au moment où le peuple s'est soulevé tout entier, non contre le roi, mais contre l'autorité arbitraire, qu'il convient d'exposer sur la scène un des plus effroyables abus de cette autorité; j'en référerai à l'Assemblée[1] ». L'Assemblée nomma trois commissaires qui, après examen, autorisèrent ; Chénier, pour lever les derniers scrupules, soumit encore une fois sa pièce à la municipalité. Enfin, malgré des bruits menaçants pour l'auteur et ses interprètes[2], l'œuvre nouvelle parut devant le public le 4 novembre 1789.

Chaque vers pouvant se rapporter de près ou de loin aux idées du jour fut souligné par de longs applaudissements ; on bissa la tirade du chancelier de l'Hôpital comme un air d'opéra. Les beautés de l'œuvre, son interprétation supérieure et ses nombreuses allusions firent de cette première une longue acclamation. Tout le côté gauche de la Constituante assistait à cette belle soirée. Mirabeau, présent, dut quitter sa place pour s'installer dans une loge, afin de mieux présider à la représentation. Talma eut un triomphe; Saint-Fal, qui avait refusé le

1. - Voyez Bailly. *Mémoires,* 3 volumes in-8.
2. « Le jour de la première, on m'avertit que je serais sifflé, et, qui pis est, égorgé. Beaucoup de gens au parquet avaient des pistolets dans leurs poches; un homme eut la bêtise et la méchanceté d'aller dire à Mme Vestris qu'on tirerait sur elle et sur le cardinal aussitôt qu'ils paraîtraient. (Notes de *Charles IX*).

rôle de Charles IX pour prendre celui de Henri de Navarre, qu'il trouvait plus sympathique, dut regretter bien amèrement son choix devant l'éclatant succès de son jeune camarade.

L'enthousiasme qu'excitait l'œuvre nouvelle chez les amis de la Révolution peut seul donner la mesure de l'indignation qu'elle excitait chez ses ennemis. Palissot, qui faisait autorité alors, déclara *Charles IX* « la première tragédie nationale [1] ». Quelques districts allèrent jusqu'à voter une couronne civique à l'auteur.

Non-seulement ce fut un succès de poëte et d'acteurs, mais encore un succès d'argent, chose rare à cette heure, où les événements de la tribune et de la rue absorbaient uniquement la curiosité publique; à la vingt-quatrième, on refusa du monde, et la recette dépassa 4,200 livres [2].

La politique n'était pas sans exercer son influence derrière le rideau. La Comédie, comme l'Assemblée, avait son côté gauche et son côté droit; ce dernier était la majorité. Comblés, pour la plupart, des faveurs et des pensions de la cour, véritables sujets des gentilshommes de la chambre, attachés par la reconnaissance et l'amitié aux hommes et aux choses que sapait la nouvelle révolution, les comédiens n'aimaient guère une pièce qui, en élevant trop haut l'ambitieux Talma, irritait encore leurs puis-

---

1. Voir sa lettre au *Journal de Paris* du 16 novembre 1789, et un article du *Mercure de France* du 28 novembre. Il fit, de plus, une petite pièce intitulée la *Critique de Charles IX*.

2. 13 janvier 1790. C'est surtout au *Charles IX* de Chénier que peut s'appliquer le mot de Victor Hugo : Le *théâtre est une tribune!*

sants protecteurs ; aussi, malgré les intérêts de leur caisse, n'attendaient-ils qu'une occasion pour interrompre *Charles IX*, devenu la source continuelle de querelles de vanités ou d'opinions.

Cette occasion sembla leur être offerte à propos de la vingt-cinquième représentation, annoncée au profit des pauvres. Cette soirée, insuffisamment préparée, affichée le matin seulement, ne produisit que 1,700 livres. Les ennemis de l'auteur proclamèrent qu'enfin la fameuse tragédie patriotique avait dit son dernier mot. Chénier, irrité, écrit[1] aux comédiens qu'il retire sa pièce et ne la rendra que pour une deuxième représentation au profit des pauvres, mieux annoncée cette fois. Les comédiens prennent acte de la lettre de Chénier, et, tout en regrettant, dans une lettre fort digne (publiée au *Journal de Paris*), qu'il s'érigeât en directeur de leurs bienfaits, ils annoncent la vingt-septième de *Charles IX*. Cette soirée produisit 4,660 livres. Malgré ce chiffre éloquent, on ne donna plus, en deux mois, que cinq représentations de la pièce.

Un nouvel incident acheva de brouiller tout à fait Chénier et Talma avec la Comédie.

On sait qu'il était d'usage alors qu'à chaque clôture ou réouverture du théâtre, un sociétaire, le dernier reçu généralement, vînt expliquer au public, en quelques phrases respectueuses, les projets de la Société. Talma, nouvellement élu, devait faire le compliment habituel.

[1]. Voir sa lettre aux auteurs de la *Chronique de Paris* dans Étienne et Martainville.

En raison des circonstances, et connaissant ses opinions avancées, le comité lui recommanda, mais inutilement, la plus grande réserve; le zèle réformateur du jeune tragédien l'emporta.

« On m'avait conseillé de ne point parler de la liberté [1], dit-il; j'avoue que j'aurais craint de faire accuser mes camarades et moi de tiédeur pour la Révolution, si rien n'avait indiqué les sentiments patriotiques qui nous animent ». En conséquence, il pria son ami Chénier de lui composer son Discours; quand il l'eut entre les mains, il le porta au maire Bailly, qui l'autorisa. Alors seulement il le lut à ses collègues, qui le rejetèrent et l'invitèrent à en composer un autre : « Non, dit-il, je prononcerai celui-là ou point ». Les comédiens chargèrent Naudet de faire le compliment à sa place.

Le lundi 12 avril, jour de la rentrée [2], des mains inconnues distribuèrent au public quelques exemplaires du discours imprimé de Chénier [3]. A la première page on lisait : « Les comédiens n'ont pas voulu permettre au sieur Talma de prononcer ce qu'on va lire; on leur a rendu les droits de citoyens et ils craignent de parler en citoyens. Quelques personnes de la Comédie sont tourmentées de vapeurs, mais aux grands maux les grands remèdes. »

Lorsque Naudet vint annoncer que désormais la clôture serait abrogée, qu'on allait faire six cents places à des

---

1. *Réponse du sieur Talma aux Comédiens français*, in-8.
2. On jouait *Phèdre* et la *Surprise de l'amour*.
3. Il en tomba du cintre dans la salle, disent les Comédiens dans leur *Exposé de la conduite et des torts du sieur Talma*, in-8.

prix plus modérés, etc., etc.[1], il fallut qu'une partie du public se fâchât contre l'autre pour entendre. Quelques spectateurs ayant demandé « le Discours de Talma ! » Naudet leur répondit que la Comédie ne l'avait pas jugé digne d'être prononcé, comme contraire à ses vues et aux usages habituels. Pendant ce colloque, Talma se disposait à paraître, et l'on dut le retenir, disent les comédiens; Talma nia la chose, mais si l'on pouvait hésiter entre les deux déclarations, ce qui arriva par la suite ne laisserait aucun doute sur les torts du jeune sociétaire à l'égard de ses collègues, torts qui eurent des conséquences déplorables et qui faillirent désorganiser la Comédie-Française.

A l'époque de la fête de la Fédération, les députés ayant demandé une représentation de la tragédie patriotique[2], Chénier écrivit au comité pour que sa pièce, qui n'avait pas été jouée depuis plus d'un mois, fût reprise. Les comédiens répondirent : « Votre pièce, que vous avez retirée, est dans le cas de l'article 22 des règlements adoptés par vous-même, et elle a droit à une reprise dans le temps dont vous conviendrez avec la Comédie... Nous vous avons dit que nous ne serions libres de reprendre cette tragédie qu'après les autres pièces qui sont dans le même cas, et dont le rang de reprise est fixé avant la reprise de la vôtre. » (15 juillet).

Danton, au nom du district des Cordeliers, Mirabeau,

---

1. Lire le discours de Naudet dans Étienne et Martainville, t. I, pp. 95-96, et le n° 105 du *Moniteur*.

2. Chénier avait dédié sa pièce à la Nation française : « C'est, disait-il, l'œuvre d'un homme libre à une nation devenue libre. »

au nom de « ses bons Provençaux », demandèrent une représentation de *Charles IX*. Les comédiens, qui venaient de décider La Rive à rentrer et qui avaient arrêté le répertoire de façon à se passer de Talma, répondirent par un refus.

C'était s'attaquer à forte partie : déjà Beaumarchais avait appris à ses dépens qu'il ne fallait point s'attaquer à un adversaire tel que Mirabeau.

Le 21 juillet, on jouait, « pour les fédérés provençaux », *Alzire* et *le Réveil d'Épiménide*. La tragédie finie, on allait commencer la petite pièce, lorsque la buraliste vint avertir que le domestique de M. de Chénier avait pris en trois fois pour 96 livres de billets de parterre « pour une noce », disait-il, et qu'elle croyait à du bruit dans la salle.

Les comédiens chargèrent Naudet, au cas où le public « aidé » réclamerait *Charles IX*, de lui annoncer la maladie de Saint-Prix et une indisposition de M$^{me}$ Vestris.

Les trois coups sont frappés, le parterre s'agite tumultueusement, la toile se lève pour *le Réveil d'Épiménide*. Talma (d'Harcourt), Naudet (Ariste) et M$^{lle}$ Lange (Joséphine, rôle créé par M$^{me}$ Petit) sont en scène. Des cris s'élèvent et empêchent d'entendre les premiers mots; un M. Sarrazin, membre de la fédération, sollicite le silence et se met à lire la demande de *Charles IX*, qu'il avait préparée. On applaudit. Naudet s'avance : « Messieurs! vous ne pouvez douter que la Comédie ne soit toujours empressée à saisir l'occasion de faire ce qui pourra vous être agréable, mais il lui est impossible de jouer *Charles IX*, M$^{me}$ Vestris étant malade et M. Saint-

Prix retenu dans son lit par un érysipèle à la jambe. »
Talma l'interrompt alors : « Messieurs, je vous réponds
de M^me Vestris ; elle jouera, elle vous donnera cette preuve
de son patriotisme et de son zèle ; on lira le rôle du car-
dinal, et vous aurez *Charles IX* ». On acclame ces
paroles ; la toile est baissée au milieu du bruit. La con-
duite inqualifiable de Talma met au comble l'indignation
des comédiens. Naudet, mis en cause, s'oublie au point
de souffleter son adversaire [1].

Le spectacle terminé, une partie du public se porte
au petit foyer et fait demander les comédiens ; ceux-ci
étaient allés rendre compte des incidents de la soirée au
maire de Paris. C'est encore Naudet qui tient tête aux
mécontents ; on lui intime l'ordre d'avoir à faire assem-
bler ses collègues le lendemain à la première heure, afin
de donner réponse pour midi.

Dès neuf heures du matin, les comédiens décident que,
« dans la crainte de servir de prétexte à un tapage dont on
paraît chercher l'occasion », ils joueront *Charles IX*.

La représentation eut lieu, en effet, le 24 juillet ;
M^me Vestris joua, et Grammont-Roselly lut le rôle de
Saint-Prix. Talma, redemandé à grands cris après la tra-
gédie, fut accueilli par une triple salve de bravos. Il y eut
bien pendant l'entr'acte un peu de tumulte, mais la garde
rétablit l'ordre en mettant quelques braillards au poste [2],
et la petite pièce put alors s'achever sans encombre.

1. Un duel au pistolet, sans suites fâcheuses, suivit cet esclandre
(22 juillet 1790).

2. Entre autres Danton, qui avait refusé de rester la tête découverte
pendant la représentation et qui fut conduit à l'Hôtel de Ville.

Sentant peser sur lui la responsabilité de la plus grande partie de ces événements déplorables, Talma essaya de se disculper; il écrivit à Mirabeau :

« Je recours à vos bontés, monsieur, pour me justifier des imputations calomnieuses que mes ennemis s'empressent de répandre; à les entendre, ce n'est pas vous qui avez demandé *Charles IX*, c'est moi qui ai fait une cabale pour forcer mes camarades à donner cette pièce; des journalistes vendus affirment au public tout ce que leur malignité leur dicte; si vous ne me permettez de lui dire la vérité, je resterai chargé d'une accusation dont on espère tirer parti; je vous supplie donc, monsieur, de me permettre de détromper le public, que cent bouches ennemies s'empressent de prévenir contre moi.

« TALMA. »

Juillet 1790.

Mirabeau répondit : « Oui, certainement, monsieur, vous pouvez dire que c'est moi qui ai demandé *Charles IX* au nom des députés provençaux, et même que j'ai vivement insisté, vous pouvez le dire, car c'est la vérité, et une vérité dont je m'honore. La sorte de répugnance que MM. les comédiens ont montrée à cet égard, au moins s'il fallait en croire les bruits, était si désobligeante pour le public, et même fondée sur des prétendus motifs si étrangers à leur compétence naturelle, ils sont si peu appelés à décider si un ouvrage légalement représenté est ou n'est pas incendiaire; l'importance qu'ils donnaient, disait-on, à la demande et au refus, était si extraordinaire et si impolitique; enfin, ils m'avaient si précisément dit

à moi-même qu'ils ne voulaient céder qu'au vœu prononcé de la part du public, que j'ai dû répandre leur réponse. Le vœu a été prononcé et mal accueilli, à ce qu'on m'assure : le public a voulu être obéi, cela est assez simple là où il paie ; et je ne vois pas de quoi l'on s'est étonné ; que maintenant on cherche à vous rendre, vous ou d'autres, responsable d'un événement si naturel, c'est un petit reste de rancune enfantine auquel, à votre tour, vous auriez tort, je crois, de donner de l'importance ; toujours est-il que voilà la vérité, que je signe très-volontiers, ainsi que l'assurance des sentiments avec lesquels, etc...

« MIRABEAU l'aîné [1]. »

Cette correspondance, publiée, ne changea point l'opinion des comédiens, résolus à ne pas tolérer chez l'un d'eux une pareille manière d'agir ; ils laissèrent désormais Talma en non-activité. Fleury alla jusqu'à proposer son expulsion, que Dugazon seul combattit [2].

Le 16 septembre, on donnait *Spartacus* avec La Rive ; l'affluence était considérable ; le public demande pourquoi on ne fait plus jouer Talma ; on lui promet réponse pour le lendemain. Le 17, Fleury s'exprime ainsi : « Messieurs, d'après votre demande, ma société me charge d'avoir l'honneur de vous informer que le sieur Talma, ayant non-seulement trahi les intérêts de sa société, mais

1. Étienne et Martainville, t. I, pp. 142-143 et 143-145. Voir également pp. 145-147 deux lettres de Chénier, et 147-150 la réponse de Talma, portée en assemblée générale.
2. Voir Théodore Muret, *l'Histoire par le théâtre*, t. I.

encore compromis la tranquillité publique, elle a délibéré de ne plus communiquer avec lui jusqu'à ce que l'autorité ait prononcé sur cette affaire [1] »; *ex abrupto* Dugazon sort de la coulisse, parle au public, et réclame aussi son exclusion, « puisqu'on a décidé celle de son ami ». Tumulte indescriptible; on casse les bancs, le théâtre est escaladé, et Dugazon s'étant éclipsé, on ne peut jouer l'*École des maris* [2].

Résolu à faire cesser ces désordres, Bailly manda les comédiens et les engagea à revenir sur la décision prise contre Talma. Les comédiens persistèrent et chargèrent leur camarade des Essarts de dire qu'ils avaient du reste porté l'affaire devant les gentilshommes de la chambre, « leurs juges ordinaires [3] », ce qui était peu politique à l'heure où une loi nouvelle plaçait les comédiens du roi sous le gouvernement direct de la municipalité.

Le maire informa le conseil de ville de ce refus. Le conseil, en réponse, fit placarder dans Paris, le 24, un arrêté ordonnant aux comédiens d'avoir à communiquer avec le sieur Talma, ordonnant, en outre, au sieur Dugazon d'avoir à garder les arrêts chez lui pendant huit jours, et à payer l'impression de cent exemplaires du jugement, en punition de son incartade. Voilà la guerre déclarée. Le comité persiste dans sa décision première.

---

1. Lettre de Chénier du 18 septembre à l'occasion des troubles de *Charles IX* (Étienne et Martainville, t. I, pp. 160-162).

2. Nouveau duel, cette fois entre Fleury et Dugazon. Ce dernier fut blessé.

3. Délibération des Comédiens et lettre des semainiers Belmont et Vanhove à M. le maire de Paris (20 septembre).

Belmont et Vanhove sont chargés d'aller porter le nouveau refus au conseil de ville. « Jamais je ne recevrai d'ordre d'un municipal, qui est ou mon chandelier ou mon marchand d'étoffes ! » disait avec colère M<sup>lle</sup> Contat.

Cependant le sieur Palissot, que nous retrouvons toujours quand il s'agit d'être désagréable aux sociétaires, publiait contre eux, sous le nom de M. de Boizi, une brochure perfide [1]. Un autre libelle, d'un M. Duchosat [2], engageait la municipalité à sévir contre « les aristocrates » et « les inciviques » de la Comédie. La jeunesse révolutionnaire, toute-puissante dans la presse, liée avec Chénier et Talma, cabalait en leur faveur ; l'opinion était contre les comédiens. Le 24 septembre, la municipalité déclara leur dernière lettre contraire au respect dû à son autorité, et leur réitéra son injonction précédente. De nouvelles réclamations bruyantes du public ayant motivé, le 26, l'intervention de Bailly, la fermeture du théâtre fut ordonnée jusqu'à ce que les comédiens eussent obéi. Le 28 septembre, ils cédèrent, et Talma reparut dans *Charles IX*, après deux mois d'exil, aux acclamations de ses partisans.

Cette victoire ne trompait personne : la Comédie était désunie ; M<sup>lles</sup> Contat [3], Raucourt et Saintval don-

---

1. *Considérations importantes sur ce qui se passe depuis quelque temps au Théâtre de la Nation et particulièrement sur les persécutions exercées contre le sieur Talma.*

2. *Dénonciation des Comédiens*, in-8.

3. Voici la lettre de démission de M<sup>lle</sup> Contat :

« Messieurs et chers camarades, les motifs qui m'ont forcée de renoncer au bonheur de consacrer mes faibles talents au public sont

nèrent coup sur coup leur démission, et, dès que les directeurs des Variétés-Amusantes, Dorfeuille et Gaillard, qui avaient déjà Monvel depuis un an, eurent l'idée de fonder un théâtre rival du Théâtre de la Nation, ils n'eurent qu'à appeler à eux les comédiens composant la fraction dite « démocratique », chaleureux adeptes de la Révolution.

A la clôture de 1791, Dugazon et Talma (le maître et l'élève), Grandménil, Mme Vestris, sœur de Dugazon, Mlles Desgarcins et Lange, quittèrent le théâtre du faubourg Saint-Germain pour celui de la *rue de Richelieu*[1]. L'ouverture de ce nouveau spectacle se fit le 27 avril 1791[2] avec *Henri VIII,* de Chénier, qui suivait les scissionnaires dans leur nouvelle fortune.

---

connus et subsistent, il est des sentiments avec lesquels on ne compose pas. Les nouveaux chagrins qui vous ont été suscités par M. Talma ne peuvent me paraître un motif pour revenir sur cette résolution et pour consentir à le regarder *jamais* comme mon associé et mon camarade. Son existence à la Comédie-Française compromet toutes les autres; ses volontés nuisent à l'intérêt général, ses amis troublent le repos public... Ces motifs sont ceux de ma retraite. En l'imputant à M. Talma, je ne prétends pas appeler contre lui aucun ressentiment. « Contat. » — Molé, Vanhove, Mlles Devienne et Joly demeurèrent neutres ou à peu près.

1. Le Théatre de la République, ouvert au public depuis le 15 mai 1790 sous le nom de *Variétés-Amusantes* du Palais-Royal, avec Bordier, Volange et Beaulieu comme principaux acteurs. La salle avait été commencée en 1787, par l'architecte Louis, en vue d'en faire l'Opéra; elle remplaça la salle en planches de bateaux où Gaillard et Dorfeuille avaient transporté, le 1er janvier 1785, les Variétés-Amusantes de la rue de Bondi, fondées par de L'Écluse.

2. Sept ans, jour pour jour, après la grande victoire du *Mariage* de Beaumarchais.

# CHAPITRE VI.

1791. *Les Victimes cloîtrées*. — Translation des cendres de Voltaire. — 1792. — Rentrée de Préville. — Mutilation du répertoire. — 1793. *Le Théâtre de la Nation* est fermé par le Comité de Salut public.

*Lundi 12 avril 1790*. — Réouverture du Théâtre de la Nation, par un *Discours* de Naudet (dont nous avons parlé plus haut), remplaçant le compliment de Talma, *Phèdre* et *la Surprise de l'Amour*.

Les treize nouveautés données dans le cours de cette année théâtrale réussirent presque toutes :

D'abord, *le 16 avril*. — Le Couvent, ou *les Fruits du caractère et de l'éducation*, comédie en un acte et en prose, de Laujon, l'ex-fournisseur attitré du Théâtre de M$^{me}$ de Pompadour et de la maison de Condé.

*14 mai*. — Le Comte de Comminges, ou *les Amants malheureux*, drame en trois actes et en vers, d'Arnaud-Baculard, imprimé depuis longtemps (Talma, Saint-Fal, M$^{lle}$ Desgarcins).

*5 juin*. — Le Présomptueux, ou *l'Heureux imaginaire*, comédie en cinq actes et en vers, de Fabre d'Églantine, qui était tombée le 7 janvier 1789, obtint un brillant succès (Molé, redemandé, parut avec l'auteur).

*30 juin*. — De vifs applaudissements accueillirent

BARNEVELDT, *grand pensionnaire de Hollande,* tragédie de Lemierre, reçue depuis longtemps[1] et arrêtée par la police.

*14 juillet.* — Jour de la fête de la Fédération, et pour l'anniversaire de la prise de la Bastille, LE JOURNALISTE DES OMBRES, ou *Momus aux champs Élysées,* pièce héroïque nationale de circonstance, en un acte et en vers, du jeune Aude. Talma jouait dans cette pièce le rôle de Jean-Jacques Rousseau : Grimm dit que c'était le portrait exact du grand philosophe, « tant le costume et le geste étaient ressemblants ». Ce fut sa dernière création avant son passage à la rue Richelieu.

*2 décembre.* — LE TOMBEAU DE DESILLES, autre pièce patriotique en un acte de Desfontaines, obtint momentanément un assez grand succès[2].

*18 décembre.* — JEAN CALAS[3], drame en cinq actes, en vers, de Laya, fut très-applaudi, ainsi que LA LIBERTÉ CONQUISE, ou *le Despotisme renversé,* drame héroïque en cinq actes et en prose d'Harny (*4 janvier*) (Saint-Fal, Naudet, Saint-Prix, M<sup>lle</sup> Saint-Val cadette[4]), première

---

1. *Barneveldt* devait être donné le mercredi des cendres de 1766; mais l'ambassadeur de Hollande fit des représentations qui empêchèrent la pièce d'être jouée.
2. Jeune officier du régiment du Roi, Desilles avait été tué le 31 août 1790 aux portes de Nancy; il inspira encore le *Nouveau d'Assas,* de Dejaure, représenté aux Italiens, et *Henry IV et le jeune Desilles,* de la royaliste Olympe de Gouges.
3. Ce sujet était alors à la mode; le théâtre des Variétés avait donné la veille le *Calas* de Lemierre : le 19 avril 1791, fut représenté celui de Chénier à la rue de Richelieu.
4. Cette pièce excita un enthousiasme extraordinaire. Pendant le

pièce ayant des intentions ouvertement révolutionnaires.

Le Théâtre de la Nation représenta encore jusqu'à la clôture : DORVAL, ou *le Fou par amour,* drame en un acte et en vers, de Ségur jeune, avec Fleury dans le principal rôle (*29 janvier*).

LE MARI DIRECTEUR, ou *le Déménagement du Couvent,* comédie en un acte, en vers libres, de Carbon-Flins-des-Oliviers (*25 février*), qui donna le premier l'exemple des parades antireligieuses.

RIENZI, tragédie en cinq actes et en vers, de Laignelot, suspendue après la première représentation (*2 mars*).

M. DE CRAC DANS SON PETIT CASTEL, amusante comédie en un acte et en vers, de Collin d'Harleville (*4 mars*), restée au répertoire (Dugazon). Et enfin le *29 mars*, prodigieuse réussite des VICTIMES CLOITRÉES, drame en quatre actes et en prose, de Monvel. L'habileté scénique de l'auteur, aidée du jeu de Fleury, et surtout des circonstances, fit digérer ce lourd mélodrame rempli de scènes aussi invraisemblables qu'inouïes, dont nous recommandons la lecture aux amis d'une douce gaieté. Monvel, demandé à grands cris, parut sur la scène (Fleury, Dazincourt, Naudet, M^lle^ Contat).

La clôture eut lieu le dimanche 10 avril par une

troisième entr'acte, l'orchestre exécuta le *Ça ira!* au milieu d'un inexprimable délire. L'auteur, depuis juge au tribunal révolutionnaire, fut couronné sur le théâtre par M^lle^ Saintval, qui renouvela cette opération à la troisième représentation sur la tête d'un des vainqueurs de la Bastille, avec accompagnement de coups de fusil.

représentation au profit des pauvres, avec *le Père de Famille,* un *Discours* de Dupont, et *les Folies amoureuses.*

On avait remis au répertoire quatre ouvrages :

*Macbeth,* de Ducis, avec des changements.

LES COUPS DE L'AMOUR ET DE LA FORTUNE, ou *le Siége de Barcelone,* comédie de Quinault (1659), retouchée par Imbert.

*La Mort de César,* pour la rentrée de Larive.

Et *le Brutus,* de Voltaire; ce fut dans le personnage de Proculus de cette tragédie que Talma parut pour la première fois avec une véritable toge et dans toute la sévère beauté du costume romain. On raconte qu'en le voyant ainsi, Mlle Contat s'écria : « Dieu ! qu'il est laid ! il a l'air d'une statue ! » La réforme du costume, surtout du costume antique, commencée par Lekain, continuée par Brizard sans grand succès, ne fut imposée au public et aux comédiens que par Talma, qui, aidé des conseils de son ami David, joignit l'exactitude historique à la beauté pittoresque[1].

Les débuts de Grandménil dans Arnolphe de *l'École des femmes* et Francaleu de *la Métromanie* (31 août) furent suivis, quinze jours après, de ceux de Devigny, dans *le Menteur* et *l'École des maris,* puis de ceux de Dupont, élève de Mlle Raucourt (17 et 19 mars).

---

1. Voir le dessin et la coupe de la toge et du vêtement romain de Talma dans la *Gazette des Beaux-Arts.* Voir aussi les *Costumes des grands théâtres de Paris,* 5 volumes in-4 de J.-C. Levacher de Charnois, mort à l'Abbaye en 1792.

On reçut M$^{lle}$ Fleury sociétaire dans le courant de cette année théâtrale où M$^{mes}$ Bellecour et Julie-Simon Candeille se retirèrent.

## Année 1791-1792.

La fraction démocratique, ainsi qu'il a été dit plus haut, profite des vacances de Pâques pour passer au théâtre de la rue de Richelieu. Trois semaines après cette scission, on fait la réouverture du Théâtre de la Nation par un *Discours* de Dupont, *Iphigénie en Aulide* et *l'École des maris*. La Comédie, privée de plusieurs de ses membres, redouble d'activité et donne en dix mois douze nouveautés :

*19 mai.* — Marius a Minturnes, tragédie en trois actes et en vers, premier ouvrage d'Ant. Arnault, alors âgé de vingt et un ans. Succès complet. L'auteur demandé se fit voir d'une loge.

*2 juillet.* — Pauline, ou *la Fille naturelle*, comédie en deux actes et en vers, tirée d'une pièce allemande intitulée : *Le voilà pris !* par M$^{me}$ Claret de Fleurieu (depuis M$^{me}$ Salverte) ; léger succès.

Le *lundi 11 juillet 1791*, jour de la translation des restes mortels de Voltaire au Panthéon français, la façade du Théâtre de la Nation fut magnifiquement décorée de guirlandes de fleurs naturelles, de riches draperies cachant les entrées, et de trente-deux cartels placés sur les colonnes du péristyle, où étaient inscrits les titres de toutes les pièces de théâtre dont Voltaire était l'auteur ; sur le fronton on lisait : « *Il fit* Irène *à quatre-vingt-trois ans !* »

Le cortége, parti de la Bastille à deux heures, se rendit d'abord à l'Opéra par les boulevards. Une députation des théâtres précédait la statue d'or de Voltaire couronné de lauriers, porté par des hommes habillés à l'antique. Suivait le char funèbre, dessiné par David et traîné par douze chevaux blancs. Après deux stations, devant l'Opéra où fut exécuté un hymne pendant le couronnement de la statue, et devant la maison Ch. Villette, quai Voltaire, où l'on chanta des strophes de Chénier et Gossec, le convoi funèbre se dirigea vers le Théâtre de la Nation par la rue Dauphine et celle de l'Ancienne-Comédie. Devant l'ex-hôtel des Comédiens français, on avait placé un buste de Voltaire couronné de chêne par deux génies, et surmontant cette inscription : « *A dix-sept ans il fit* OEDIPE ! » Lors du passage des cendres sur la place du Théâtre de la Nation, la draperie qui couvrait l'entrée du vestibule s'ouvrit et laissa voir dans le fond la statue en marbre de Voltaire, resplendissante de lumière et la tête ceinte d'une couronne civique. On donnait ce soir-là la tragédie de *Mahomet*, suivie de LA BIENFAISANCE DE VOLTAIRE ou *l'Innocence reconnue*, comédie en un acte et en vers de Villemain d'Abancourt. Des acteurs du théâtre, représentant divers personnages des pièces de Voltaire, vinrent faire leur offrande à l'objet de la vénération publique : en tête La Rive, M<sup>lles</sup> Raucourt et Contat. Brutus lui présenta des faisceaux de laurier, Orosmane, les parfums de l'Arabie, et Nanine, un bouquet de roses. On exécuta devant le théâtre un chœur de son opéra de *Samson*[1].

---

1. *Translation de Voltaire à Paris*. Ordre de la marche et du cor-

Une pluie assez violente s'étant déclarée, les dames entrèrent à la Comédie, où l'on alluma un grand feu pour les sécher. Le cortége n'arriva qu'à dix heures du soir au Panthéon français, où le cercueil fut déposé[1].

Le lendemain *12*, le Théâtre de la Nation représenta *l'Enfant prodigue*, et, le *13 juillet*, WASHINGTON, ou *la Liberté du Nouveau Monde*, tragédie en quatre actes de Sauvigny, le censeur royal.

*31 août*. — VIRGINIE, ou *la Destruction des décemvirs*, tragédie en trois actes et en vers, de Doigny du Ponceau.

*19 septembre*. — Brillant succès du CONCILIATEUR ou *l'Homme aimable*, comédie en cinq actes et en vers, de Demoustier, avec Fleury dans le rôle principal.

*15 décembre*. — J.-J. ROUSSEAU DANS L'ÎLE DE SAINT-PIERRE, drame en cinq actes et un prologue.

*31 décembre*. — MINUIT, ou *l'Heure propice*, comédie en un acte et en prose, de Désaudras, obtint beaucoup de succès. Citons encore :

---

tége qui sera exécuté dans cette cérémonie; brochure de 8 pages, chez Guilhemat, 1791.

1. *Détail exact et circonstancié de tous les objets relatifs à la Fête de Voltaire* (extrait de la *Chronique de Paris*), brochure de 8 pages, de l'imprimerie de Fiévée. — Voir aussi le *Moniteur* du 13 juillet 1791, article *Variétés*, n° 194, p. 802 ; et Girault de Saint-Fargeau, *les 48 quartiers de Paris*, 1850, pp. 498-499.

La veille, le théâtre Molière de la rue Saint-Martin avait représenté *l'Arrivée de Voltaire à Romilly*, fait historique en un acte, et, le 14, on donna *Nanine* au théâtre de la Montansier du Palais-Royal.

Le Théâtre de la Nation ayant à cette époque repris les *Muses rivales*, La Harpe y ajouta une tirade dithyrambique en l'honneur de Voltaire, dont la Constituante venait de décréter la translation au Panthéon français.

*5 janvier*. — Un petit opéra-comique en deux actes et en prose, PAULIN ET CLAIRETTE, ou *les Deux espiègles,* paroles et musique de Dezède, qui réussit, ainsi que LE RETOUR DU MARI, comédie en un acte et en vers, de Ségur jeune (*25 janvier*), admirablement jouée par Molé et M<sup>lle</sup> Contat.

Le plus grand succès de l'année fut, le *24 février*, LE VIEUX CÉLIBATAIRE, comédie en cinq actes et en vers, de Collin d'Harleville (Molé, Fleury, Dazincourt, Larochelle et M<sup>lle</sup> Contat). Cette pièce est restée au répertoire.

*6 mars*. — LA MORT D'ABEL, tragédie en trois actes, premier ouvrage de Gabriel Legouvé, obtint un brillant accueil (Vanhove, M<sup>lle</sup> Raucourt et Saint-Prix, très-remarqué dans le rôle de Caïn).

La clôture annuelle eut lieu, le samedi 31 mars, par *Médée* de Longepierre, le *Discours* d'usage, et *la Partie de chasse de Henri IV;* on reçut, dans le cours de cet exercice, Champville [1] sociétaire, et l'on fit débuter M<sup>lle</sup> Mezeray, qui eut beaucoup de succès (20 juillet).

Cinq pièces avaient été remises :

*17 juin*. — *Athalie* de Racine (1716)[2], avec les chœurs de Gossec, trois jours avant la fuite du roi.

*Le Méchant* de Gresset (1747).

---

1. Neveu de Préville.
2. Désignée dès 1785 pour le spectacle de Fontainebleau, cette reprise fut donnée alternativement au Théâtre de la Nation et aux Italiens avec un grand succès : les deux comédies *en entier* figuraient en lévites dans la cérémonie du couronnement de Joas. Les rôles principaux étaient remplis par Vanhove, Naudet, Saint-Prix, M<sup>lles</sup> Raucourt, Saint-Val, et la jeune Ribou. Les chœurs de Gossec dataient de 1768.

*Le Philinte de Molière.*

Hirza ou *les Illinois* de Sauvigny (1767-1780), avec des changements, et le 26 septembre, trois mois après le retour de Varennes, *la Gouvernante* de Lachaussée (1747), à la demande expresse du roi, qui y assiste avec la reine, leurs enfants et M^me Élisabeth, au milieu d'un enthousiasme indescriptible. Marie-Antoinette avait fait savoir à M^lle Contat qu'elle désirait la voir dans ce rôle, qui n'était pas de son emploi. M^lle Contat apprit cinq cents vers en vingt-quatre heures, et écrivit à la personne qui lui avait transmis le désir de Sa Majesté : « J'ignorais où était le siége de la mémoire, je sais à présent qu'il est dans le cœur. » Cette lettre, publiée par ordre de la reine, faillit coûter la vie, en 1793, à la charmante comédienne.

Pour repousser autant que possible le torrent du mauvais goût qui commençait à inonder la scène française et pour lutter contre cette profusion de spectacles éclos avec la liberté des théâtres [1], les comédiens décidèrent le plus parfait modèle des comiques, le grand et inimitable Préville, à rentrer; il reparut le 26 novembre 1791 : « M. Préville n'a rien perdu, dit le *Journal des Théâtres,* c'est le même esprit, la même âme, la

---

1. Il fallait rappeler la foule; les recettes baissaient de jour en jour. Et, jusqu'à la scission de 1791, la part d'acteur avait été, pendant neuf années consécutives, toujours supérieure à 18,000 livres! Avant la Révolution, les petites loges à l'année produisaient seules une rente annuelle de 260,000 francs à la nouvelle salle. La part sociale, comme nous l'avons vu, atteignit souvent 30,000 livres, qui valaient 60 à 70,000 francs d'aujourd'hui.

même mobilité de masque, la même vérité dans tous les mouvements, c'est la même pureté de diction; on retrouve toujours en lui ces nuances de dialogue fugitives pour les acteurs superficiels, et par lesquelles un grand comédien prouve à chaque instant qu'il a saisi la nature sur le fait. » Aussi toutes les phrases qui ont pu faire allusion à « ce fils adoré de la bonne Thalie » furent-elles saisies avec enthousiasme ; en voici un exemple : au troisième acte de *la Partie de chasse*, Henri IV dit, en parlant de la famille Michau : « Je vais donc voir encore une fois la nature sans déguisement ! » le public unanime appliqua cette phrase à Préville ; il n'y a point d'éloge qu'on puisse mettre à côté de celui-là. Les comédiens aussi voulurent rendre à leur camarade un hommage digne de son talent : Saint-Prix et plusieurs autres parurent dans les rôles muets de *la Partie de chasse*, et quatre jours après, dans *le Philosophe sans le savoir*, Préville jouant Antoine, tous, Molé en tête, « figurèrent » aux noces de la fille Vanderck. Préville avait alors soixante-dix ans ; sa mémoire était affaiblie ; il se retira l'année suivante à Beauvais, chez sa fille.

### Année 1792-1793.

Après une vacance de quinze jours, le théâtre, un peu délaissé déjà pour le spectacle de la rue, fait, le lundi 16 avril, sa réouverture par la onzième représentation du *Vieux Célibataire* et *les Épreuves*, de Forgeot. Le compliment au public est dès lors abandonné et l'ancien répertoire, mutilé. Des rapiéceurs ignares osaient y coudre des

vers et des scènes de leur façon. Tel fut le sort de *la Mort de César;* le troisième acte fut refait. Un travail semblable fut pratiqué dans le dernier acte de *Tartuffe;* le *Misanthrope* fut expurgé dans le même goût; il ne devait plus être question d'un « commandement exprès du roy », et la chanson de *Paris la grand'ville* dut subir aussi certaines modifications. Dans la partie d'échecs du *Bourru bienfaisant,* Géronte ne disait plus : « Échec au roi ! » il disait : « échec au tyran ! » Les titres nobiliaires de duc, de marquis, de comtesse, et même les mots de Monsieur, de Madame étaient remplacés par *citoyen* ou *citoyenne,* en y accommodant, tant bien que mal, la mesure et la rime. Enfin les héros et les héroïnes de l'antiquité, aussi bien que les personnages de comédie actuelle, ne paraissaient que décorés d'une cocarde ou d'un ruban aux couleurs nationales[1].

Neuf nouveautés témoignent de l'activité des acteurs demeurés fidèles à l'ancienne Comédie-Française :

*20 avril.* — LOVELACE, ou *Clarisse Harlowe,* drame en cinq actes et en vers, second ouvrage de Lemercier, est froidement accueilli. Malgré quelques changements et le talent de Fleury, le succès resta douteux. Le maréchal de Richelieu y était représenté comme un scélérat.

*4 mai.* — LUCRÈCE, seconde tragédie d'Arnault, en cinq actes et en vers, habillée à l'antique.

*5 juillet.* — LE FAUX INSOUCIANT, comédie en cinq actes et en vers, de Maisonneuve.

1. Muret, *l'Histoire par le théâtre,* t. I.
Voir aussi Jules Janin, t. IV du *Cours de littérature dramatique,* et le numéro 866 du *Catalogue Armand-Bertin.*

A l'époque des odieux massacres de septembre, les théâtres de Paris fermèrent, la Comédie resta silencieuse du 2 au 20. La première nouveauté qu'elle donna fut, le *21 novembre,* L'APOTHÉOSE DE BEAUREPAIRE, pièce de circonstance en un acte, et en vers, de Lesure [1].

*29 décembre.* — LA MATINÉE D'UNE JOLIE FEMME, comédie en un acte et en prose, de Vigée, réussit, grâce aux talents de M<sup>lles</sup> Contat, Mézeray, Devienne, et de MM. Fleury, Larochelle et Saint-Fal.

La tragique année 1793 fut inaugurée le *2 janvier* par L'AMI DES LOIS, comédie en cinq actes et en vers, de Laya (voir chapitre VII). Cette pièce « feuillantine » causa la disgrâce de la Comédie.

*4 février.* — On donna LE CONTEUR, ou *les Deux Postes,* comédie en trois actes et en prose, de Picard, dont c'était le début sur une grande scène, et qui obtint un très-brillant succès.

Il n'en fut pas de même, le *22 février,* du MAIRE DE VILLAGE, ou *la Force de la Loi,* comédie de Laus de Boissy, qui tomba, ni de LA SOIRÉE D'UNE VIEILLE FEMME, comédie en deux actes et en prose, qu'on ne put terminer, quoique M<sup>lle</sup> Contat y jouât le principal rôle (*25 mars*).

---

1. Beaurepaire, chef du 1<sup>er</sup> bataillon de Maine-et-Loire, fut chargé en 1792 du commandement de la place de Verdun. Sommé par le conseil municipal de livrer cette ville aux Prussiens qui l'assiégeaient, il se fit sauter la cervelle plutôt que de se rendre à l'ennemi. La Convention lui décerna les honneurs du Panthéon et donna son nom à l'une des rues du quartier Montorgueil (13 septembre).

## CHAPITRE VI.

Le lendemain *26*. — Clôture (de cinq jours) par *Mérope*, et la quatorzième du *Conteur*.

Dans cette année théâtrale, on ne remit que deux ouvrages au répertoire : VIRGINIE, de Laharpe (1786), et ADÉLAÏDE DUGUESCLIN ou *le Duc de Foix* (1765). Deux débuts à signaler : de Coréard aîné dans les valets, de M$^{lle}$ Turbot dans *Tancrède*. Dupont, Dunant, Grammont-Roselly et M$^{lle}$ Mézeray avaient été reçus.

1793. CAMPAGNE DE CINQ MOIS. (Avril à septembre).

*Lundi 1$^{er}$ avril.* — On rouvrit par *Horace* et *la Surprise de l'Amour*. Pour obéir à l'arrêté du directoire du département de Paris, relatif aux monuments nationaux, le théâtre écrivit sur sa façade :

« UNITÉ, INDIVISIBILITÉ DE LA RÉPUBLIQUE FRANÇAISE. »
« *Liberté — Égalité — Fraternité — ou la Mort.* »

Mais comme s'il eût été étranger aux événements du dehors, il donna le *19 avril*, une aimable comédie en cinq actes et en vers, de Demoustier : LES FEMMES, qui fut réduite en trois actes à la seconde (Louise et Émilie Contat, Lange, Devienne, MM. Fleury, Dazincourt [1]).

*2 mai*. — ADÈLE DE CRÉCY, drame en quatre actes et en vers, de Dercy, n'obtint qu'un faible succès qui

---

1. Le Roi est mort, la tragédie court les rues, selon l'expression de Ducis, et cependant on joue une pièce légère et badine; c'est ainsi qu'en 1794, au plus fort de la Terreur, *les Étrennes lyriques* publieront des chansons *anacréontiques !*

fut bientôt suivi de la chute des QUATRE SŒURS, comédie en trois actes et en vers libres (*23 mai*).

*5 juillet*. — LA VIVACITÉ A L'ÉPREUVE, comédie en deux actes et en vers, de Vigée (Des Essars, Naudet, Saint-Fal), fut sifflée.

*Jeudi 1ᵉʳ août*. — PAMÉLA, ou *la Vertu récompensée*, comédie en cinq actes et en vers, de François de Neufchâteau, eut un éclatant succès. M<sup>lle</sup> Lange, rentrée depuis le 3 avril, y fit sensation. On avait remis pour elle *Zaïre* et *Mahomet*.

*Le 10 juillet*. — Pour M<sup>lle</sup> Contat, *les Fausses Confidences* de Marivaux, qui appartiennent depuis 1736 au répertoire du Théâtre-Italien, passent à celui de la Comédie et font de belles recettes.

*Paméla* fut représentée huit fois jusqu'au 29 août, puis suspendue par ordre. La neuvième représentation, « avec changements et corrections », eut lieu le *2 septembre*. — Dans la nuit du 2 au 3, le Comité de salut public fit fermer le Théâtre de la Nation et arrêter les comédiens et comédiennes ainsi que François de Neufchâteau. Les hommes furent conduits aux Madelonnettes, et les femmes à Sainte-Pélagie[1]. (Voir le chapitre VIII).

L'affiche porta : « RELACHE *jusqu'à nouvel ordre !* »

---

1. Jusque-là, les Comédiens n'avaient subi que de courtes détentions au For-L'Évêque pour des peccadilles; Molé y avait été enfermé douze jours en 1765, au sujet du *Siège de Calais* (affaire de Dubois) avec Lekain, Dauberval et M<sup>lle</sup> Clairon ; on les faisait sortir chaque soir pour leur service au théâtre et on les ramenait en prison après la représentation.

# CHAPITRE VII.

L'AMI DES LOIS. — Arrêté de la Commune interdisant la pièce comme contre-révolutionnaire. — Le maire Chambon et le général Santerre. — La Convention casse l'arrêté de la Commune. — Nouvel arrêté du Conseil général. — Discours de Dazincourt. — Tumulte à la Comédie. — L'auteur décrété d'accusation.

*Charles IX* avait été l'œuvre d'un homme de parti. L'AMI DES LOIS, comédie en cinq actes et en vers, représentée avec un éclatant succès le 2 janvier 1793, fut celle d'un homme de cœur.

Dans cette pièce, composée avec précipitation comme toute pièce de circonstance, Jean-Louis *Laya*[1] osait traîner sur la scène et livrer à l'indignation publique les anarchistes et les terroristes, au moment même où ils frappaient la royauté.

Pour démasquer ces « faux monnayeurs en patriotisme » et flétrir ces nouveaux « tartuffes de la politique », comme il les appelle, il s'inspira de Molière : l'éloquence virile du Cléante de *l'Imposteur*, l'honnête persiflage du Clitandre des *Femmes savantes*, servirent

---

1. Né en 1764, à Paris, d'une famille originaire d'Espagne, il fut membre de l'Académie française et mourut en août 1833. Léon Laya, l'auteur du *Duc Job*, était l'un de ses fils.

de modèles à certaines tirades de son Forlis, *l'Ami des Lois, le Nomophile*.

Le Théâtre de la Nation, fort mal noté déjà auprès du parti jacobin, était observé de très-près par la Commune, qui reconnut dans Nomophage et Duricrâne, Robespierre et Marat. S'attaquer à ces deux personnages, c'était risquer sa tête ; le jeune auteur le savait, et n'hésita pas[1].

Le premier jour, ce fut comme pour *la Folle journée :* un nombre considérable de curieux s'était rendu la veille aux portes du Théâtre de la Nation et y avait passé la nuit ; dès midi, on fit queue aux bureaux et les billets furent mis à l'enchère.

Le succès fut très-grand, surtout pour Fleury (Forlis) et Larochelle (Duricrâne) ; on bissa le portrait des faux patriotes :

> « Patriotes ! ce titre et saint et respecté
> A force de vertus veut être mérité.
> Patriotes !! Eh quoi ! ces poltrons intrépides,
> Du fond d'un cabinet prêchant les homicides?
> Ces Solons nés d'hier, enfants réformateurs,
> Qui, rédigeant en lois leurs rêves destructeurs,

[1]. Voici les vers adressés à Laya par M<sup>me</sup> Dufresnoy à l'occasion de sa pièce :

> « Au sein de ces horreurs dont les sanglants récits
> De nos fils à jamais glaceront les esprits,
>    Votre voix éloquente et sage,
> De votre âme empruntant son dangereux courage,
> Essayait de porter au fond de chaque cœur
> Ce salutaire effroi qui tient lieu de valeur :
> Vos vers, en l'illustrant, exposaient votre vie ! »
>                              (*Le Retour*, élégie).

## CHAPITRE VII.

> Pour se le partager voudraient mettre à la gêne
> Cet immense pays rétréci comme Athène?
> Ah ! ne confondez pas le cœur si différent
> Du libre citoyen, de l'esclave tyran.
> L'un n'est point patriote et vise à le paraître :
> L'autre tout bonnement se contente de l'être.
> Le mien n'honore point, comme vos messieurs font,
> Les sentiments du cœur de son mépris profond.
> L'étude, selon lui, des vertus domestiques,
> Est notre premier pas vers les vertus civiques.
> Il croit qu'ayant des mœurs, étant homme de bien,
> Bon parent, on peut être alors bon citoyen.
> Compatissant aux maux de tous tant que nous sommes,
> Il ne voit qu'à regret couler le sang des hommes,
> Et, du bonheur public posant les fondements,
> Dans le bonheur privé cherche ses éléments.
> Voilà le patriote : il a tout mon hommage....
> Vos messieurs ne sont pas formés à cette image [1]. »

Toutes les nuances d'opinion applaudirent à cette protestation contre les hommes de violence. Heureux d'entendre ce qu'ils n'osaient dire, les honnêtes gens accouraient saluer leurs plus secrètes pensées reproduites avec courage sur la scène. Quelques « patriotes » essayèrent de tenir tête au public, ils furent hués et réduits au silence.

Dazincourt, Saint-Prix (Nomophage), Saint-Fal, Vanhove, Dupont, Dunant et M<sup>me</sup> Suin partagèrent le triomphe de l'auteur qui, demandé à chaque représentation, se rendait après la pièce aux vœux d'un public enthousiaste.

Des voix favorables à Louis XVI s'étant fait entendre à l'occasion de *l'Ami des Lois,* la pièce, accusée de servir de prétexte de réunion à tous les conspirateurs, fut, après

---

1. Acte 1<sup>er</sup>, scène IV.

quatre représentations très-calmes et très-fructueuses, dénoncée au club des Jacobins et suspendue comme incivique par le conseil général de la Commune :

Jeudi 10 janvier 1793.

### COMMUNE DE PARIS

Une députation de la section de la Réunion lit l'arrêté suivant :

« L'assemblée générale de la *Section de la Réunion,* instruite qu'une pièce nouvelle intitulée L'AMI DES LOIS, représentée sur un théâtre qui se dit celui de la Nation, excite dans ce moment une commotion dangereuse, par les différentes impressions et interprétations favorables à l'esprit de parti.

« ARRÊTE que des commissaires se retireront à l'instant par devers le conseil général, pour l'inviter, en respectant la liberté de la presse et les opinions individuelles, à examiner si, dans cette circonstance, il ne conviendrait pas de suspendre ou d'empêcher la représentation d'une pièce qui peut favoriser une division dangereuse.

« L'assemblée observe que cette mesure est fondée sur des précautions nécessaires par l'influence sensible des spectateurs dont l'incivisme est notoire et dont le concours ne peut avoir pour objet que de saisir l'occasion de troubler la tranquillité publique. »

En conséquence, pour mieux empêcher le cours des représentations de la pièce de *Laya* et pour donner une cause à cet empêchement, la Commune intime l'ordre

aux comédiens d'avoir à lui soumettre tous les huit jours le répertoire de la semaine pour censurer, arrêter ou laisser passer les pièces de théâtre.

Le samedi 12, à l'heure de l'ouverture des bureaux, un arrêté de la Commune, défendant la représentation de *l'Ami des Loix*, est placardé dans Paris. La Convention, moins tyrannique, s'était contentée de renvoyer l'examen de l'ouvrage à la commission d'Instruction. A peine le public a-t-il lu l'affiche interdisant la pièce nouvelle, qu'il se porte en foule au Théâtre de la Nation et réclame impérieusement la comédie contre-révolutionnaire. Les acteurs donnent lecture de l'arrêté de la Commune, qui est accueilli par des sifflets et des huées. Le public veut que les comédiens passent outre, le vacarme est au comble[1].

Des soldats marchent sur le Théâtre de la Nation, la salle est cernée, deux pièces de canon sont braquées au carrefour. Le général Santerre, commandant de la garde parisienne[1], arrive entouré de son état-major et précédé d'un roulement de tambour, triste prélude de celui du 21 janvier! Il déclare qu'on ne jouera pas. Les têtes s'exaltent : « A la porte, le général Mousseux[2]! *L'Ami*

---

1. *Analyse de* l'Ami des Loix; *et grand bruit à l'occasion de cette pièce* (*Révolutions de Paris*, dédiées à la Nation. N° 184, p. 157-176). Prudhomme appelle cette comédie « la Folie du moment, ou plutôt le Scandale du jour ».

2. On connaît cette épithète adressée à Santerre. Il avait été brasseur avant d'être général, ce qui explique encore cette épitaphe :

« Ci-gît le général Santerre,
Qui n'eut de *Mars* que la *bière*. »

*des Lois,* ou la mort ! » crie-t-on de tous côtés. Santerre en est pour sa courte honte : il s'éloigne furieux, poursuivi des cris et des plaisanteries de la foule amassée sur la place et dans les rues environnantes.

Le maire de Paris, le faible et indécis Chambon, essaye de calmer l'effervescence du public ; il est pressé de tous côtés[1] et se laisse forcer la main : on le retiendra en otage jusqu'à ce qu'il ait permis la représentation. Il écrit séance tenante à la Convention, alors en permanence pour le jugement du Roi, et lui demande instamment une réponse qui assure le calme ; Laya adresse de son côté à la Convention une protestation énergique contre l'interdiction de sa pièce et l'abus de pouvoir dont il est victime : « Citoyens législateurs ! disait-il dans sa lettre, mon crime est de proclamer les lois, l'ordre et les mœurs ; je me suis rallié dans cet ouvrage aux principes éternels de la raison.... où en sommes-nous donc, si celui qui prêche l'obéissance aux lois est condamnable ? Ils m'attaquent, ces gens qui ont intérêt à ce que le peuple soit méchant, parce que j'ai prouvé dans mon ouvrage qu'il est bon, essentiellement bon, parce que je l'ai vengé des calomnies qui lui attribuent les crimes des brigands[2].

---

1. Il mourut, dit-on, des suites de cette bagarre.
2. Voici cet éloge du peuple (iv⁵ acte, scène 6) :

« Le peuple ! allons, le peuple ! ils n'ont que ce langage !
Tout le mal vient de lui ; tout crime est son ouvrage !
Eh mais ! quand un beau trait vient l'immortaliser,
Que ne courez-vous donc aussi l'en accuser ?
Non, non, le peuple est juste, et c'est votre supplice !

## CHAPITRE VII.

« Citoyens ! je ne vois que vous, que la loi que vous dictez au nom du peuple, et je me sens plus libre et plus grand en lui soumettant ma volonté, que ces misérables esclaves qui prêchent la désobéissance à vos décrets[1]. »

L'un des secrétaires de l'Assemblée lit à la Convention cette éloquente réclamation de Laya. Le député Kersaint présente un rapport demandant l'ordre du jour, motivé sur ce qu'il n'existe point de loi qui autorise la municipalité à violer la liberté des théâtres.

Voici le texte du décret rendu par la Convention sous la présidence de Vergniaud :

« La Convention nationale,

« Sur la lecture donnée d'une lettre du maire de Paris, qui annonce qu'il y a un rassemblement autour de la salle du Théâtre de la Nation qui demande que la Convention nationale prenne en considération une députation dont le peuple attend l'effet avec impatience, et dont l'objet est d'obtenir une décision favorable, afin que la pièce de *l'Ami des lois* soit représentée nonobstant l'arrêté du Corps municipal de Paris, qui en défend la représentation ;

> Qui punit les brigands ne s'en rend pas complice.
> Ce peuple — je dis plus — des fautes qu'il consent,
> Des excès qu'il commet est encore innocent.
> Il faut tromper son bras avant qu'il serve au crime ;
> Revenu de l'erreur, il pleure sa victime ! »

1. Les mêmes idées sont exprimées dans la préface de la première édition de l'*Ami des Loix,* imprimée peu après la première représentation.

« *Passe à l'ordre du jour,* motivé sur ce qu'il n'y a point de loi qui autorise les corps municipaux à censurer les pièces de théâtre. »

Ce décret, provoqué par Guadet, Pétion et la faction royaliste, éprouva beaucoup d'opposition de la part de la Montagne. On incidenta sur la rédaction après avoir disputé sur le fond. Il fut porté sur-le-champ à la Comédie et lu au public, qui l'accueillit par des tonnerres d'applaudissements et en réclama l'exécution immédiate. Les comédiens donnèrent donc la cinquième représentation de *l'Ami des Lois,* qui ne fut troublée, jusqu'à une heure du matin, que par le bruit des bravos. Ce devait être la dernière.

Le lendemain 13, on donnait *Sémiramis* et *la Matinée d'une jolie femme.* Entre les deux pièces, le public demande l'œuvre de Laya. Dazincourt s'empresse de venir l'annoncer pour le lendemain. Mais sur l'invitation du pouvoir exécutif provisoire, on dut afficher, au lieu de la sixième de *l'Ami des Lois, l'Avare* et *le Médecin malgré lui.*

La Commune avait rendu le même jour (14 janvier), un arrêté ainsi conçu :

« Le Conseil général, informé que les comédiens français, au mépris de l'arrêté général qui suspendait la représentation de *l'Ami des Loix,* se proposent de la continuer ; considérant que le Conseil exécutif, qui, dans son arrêté de ce jour [1], a enjoint aux directeurs des différents

---

1. *Proclamation* du Conseil exécutif provisoire, *concernant la représentation des pièces de théâtre,* 14 janvier 1793 (l'*Histoire par le théâtre.* Th. Muret, t. I, p. 346.)

théâtres d'éviter la représentation des pièces qui, jusqu'à ce jour, ont occasionné quelque trouble, a reconnu sans doute la légitimité des motifs qui ont fait suspendre les représentations de *l'Ami des Lois;*

« Déclare qu'il persiste dans son précédent arrêté, mande et ordonne au commandant général de prendre toutes les mesures convenables pour assurer son entière exécution. »

Le public, cependant, ne se tenait point pour battu. Le bruit ayant couru qu'on devait donner une représentation de *l'Ami des Lois,* dont le produit serait « destiné aux frais de la guerre », le parterre renouvela ses instances pour qu'on fixât le jour de cette représentation, couvrit pour la seconde fois Santerre de huées et d'injures, et ne voulut pas laisser commencer l'*Avare.*

Les Comédiens, placés entre le vœu du public et leur soumission aux autorités constituées, chargèrent Dazincourt d'annoncer leur regret de ne pouvoir satisfaire à la demande qui leur était faite. L'excellent comique improvisa cette petite annonce :

« Citoyens, ce théâtre, le plus ancien et le plus per-
« sécuté de tous, dont on calomnie même les actes de
« bienfaisance, ne peut être garant que de sa soumission
« à la loi et de son entier dévouement à vos moindres
« désirs. Nous sommes informés que des réclamations
« s'élèvent contre la prochaine représentation de *l'Ami*
« *des Lois.* L'emploi que nous avons annoncé du produit
« de la recette ne peut laisser aucun doute sur la pureté
« de nos intentions; si vous consentez à nous continuer

« les bontés dont vous nous comblez tous les jours,
« n'exigez pas les représentations dont les suites pour-
« raient nous devenir funestes. »

Le parti des factieux était plus fort que celui des honnêtes gens ; les Comédiens ne pouvant contrevenir à une défense formelle et représenter une pièce qui n'était pas affichée, on dut rendre l'argent après beaucoup de bruit et de pourparlers. Des jeunes gens escaladent l'orchestre et se partagent sur la scène la lecture des rôles. *L'Ami des Lois* ne peut être joué ; il est *lu* sur le Théâtre aux acclamations de toute l'assistance. A neuf heures, le public se retire sans incidents fâcheux. Comme l'avant-veille, des troupes et des canons cernaient le Théâtre.

En vain l'auteur dédia-t-il sa pièce aux *Représentants de la Nation* : décrété d'accusation, mis hors la loi, Laya n'osa plus se montrer à son domicile et ne fut sauvé qu'au 9 thermidor. Danton avait été lié avec lui : lorsqu'il connut le décret qui envoyait son ancien ami en jugement, il se présenta chez Mme Laya : « Citoyenne, lui dit-il, si ton mari n'a pas d'asile, qu'il en accepte un chez moi, on ne viendra pas l'y chercher ! » Ces paroles font honneur à Danton ; mais peu de temps après, lui-même n'avait pas d'autre asile que la tombe [1].

*L'Ami des Lois* disparut de l'affiche [2] et ne fut repris que le 6 juin 1795, au théâtre de la rue Feydeau, comme

---

1. Hippolyte Lucas, *Histoire du Théâtre-Français*.
2. La même année 1793, on joua au théâtre des Sans-Culottes (ci-devant *théâtre Molière*, rue Quincampoix), LE VÉRITABLE AMI DES LOIX, ou *le Républicain* à *l'épreuve*, comédie en quatre actes, en prose,

nous le verrons plus loin ; il n'y retrouva pas son succès d'autrefois ; Robespierre et Marat morts, il n'avait plus sa raison d'être : on l'accueillit froidement.

De nouveau frappé d'interdiction sous la Restauration, Laya sollicita vainement pendant cinq années l'autorisation de faire représenter sa pièce, qu'il intitulait cependant *Monarchique et Nationale.* En présence du refus formel des Censeurs, il la fit réimprimer avec des changements : Nomophage devint Dubrissage, et Duricrâne s'appela Laroche.

La cinquième édition, « augmentée et corrigée », parut en 1822[1]. Ce fut la dernière donnée par l'auteur, qui mourut neuf ans après. Elle porte pour épigraphe ces deux vers du 3$^{me}$ acte :

> Honneur à tous partis, respect à tous les droits !
> Amour, hommage au Prince, obéissance aux Lois !

Telle fut la destinée de cette œuvre courageuse qui, si elle n'est pas restée au théâtre, a sa place marquée dans l'histoire, parce qu'elle produisit une immense sensation dans toute la France, fut un véritable événement politique, et faillit un instant sauver la tête de Louis XVI[2].

---

à grand spectacle, de la citoyenne Villeneuve, l'auteur des *Crimes de la noblesse.*

1. Chez Barba, in-8.

2. « La Convention consuma dans des discussions relatives à l'*Ami des Lois* la séance qui avait été fixée, par un décret, pour terminer enfin le procès de Louis XVI. » (Thiers, *Histoire de la Révolution française*).

# CHAPITRE VIII.

## PAMÉLA

Arrêté du Comité de salut public ordonnant l'arrestation des comédiens du Théâtre de la Nation. — L'Assemblée confirme cet arrêté. — Fermeture de la salle du faubourg Saint-Germain.

Le courageux *Ami des Lois* fut la cause véritable de la fermeture du Théâtre de la Nation et de la proscription des Comédiens : l'innocente *Paméla* n'en fut que le prétexte.

PAMÉLA, ou *la Vertu Récompensée*, comédie en cinq actes et en vers, tirée de Goldoni[1] par François de Neufchâteau[2], fut représentée avec un très-grand succès, le jeudi 1ᵉʳ août 1793. Le public accueillit avec enthousiasme cette œuvre qui, au plus fort du terrorisme, prêchait la tolérance et l'humanité, et présentait le dernier combat de la noblesse contre la roture[3].

La charmante Élise Lange jouait le rôle principal ; sa

---

1. La pièce de Goldoni, imitée du roman anglais de Richardson, s'appelait *Pamela nubile* : le sujet avait été traité sans succès par Boissy et La Chaussée.
2. Député à l'Assemblée législative en 1791.
3. La pièce était faite depuis cinq ans, comme le témoignent des vers adressés par l'auteur à Goldoni, avant de lui lire *Paméla* (juin 1788).

coiffure, pleine d'élégance et de goût, mit à la mode les chapeaux dits *à la Paméla*. Molé (rôle de Joseph Andrews), Fleury (Mylord Bonfil), Saint-Fal (Mylord Arthur), M<sup>lle</sup> Mézeray, Dazincourt, Dupont et Dublin complétaient une exécution supérieure.

Les démagogues, et surtout la société des Jacobins, dénoncèrent au Comité de salut public *Paméla* comme une pièce contre-révolutionnaire, comme le rendez-vous des aristocrates, des modérés, des feuillants, en un mot comme un dangereux centre de parti.

Le 2 août, le lendemain même de la dénonciation, un décret de la Convention ordonna qu'il ne serait joué sur les théâtres de la République que des pièces propres à animer le civisme des citoyens, des ouvrages dramatiques retraçant « les glorieux événements de la Révolution et les vertus des défenseurs de la liberté ».

Voici les principales dispositions de ce décret :

Article premier. — « A compter du 1<sup>er</sup> de ce mois, et jusqu'au 1<sup>er</sup> septembre prochain, seront représentées trois fois la semaine, sur trois théâtres de Paris désignés par la municipalité, les tragédies de *Brutus, Guillaume Tell, Caïus Gracchus* et autres pièces patriotiques ; et, une fois par semaine, l'une de ces pièces aux frais de la République.

Art. 2. — « Défenses faites aux directeurs de spectacles de donner des pièces où les malveillants pourraient trouver à faire des allusions favorables à la cause de la royauté[1]. »

---

[1]. Variante : « Tout théâtre sur lequel seraient représentées des

## CHAPITRE VIII.

En exécution de cette mesure, le Théâtre de la Nation entremêla les représentations de la pièce nouvelle de dix spectacles « patriotiques », dont voici le programme :

Le 7 août, *Brutus*, tragédie de Voltaire, *représentation gratis* de par et pour *le peuple*.

Les 9 et 11, *Guillaume Tell*, tragédie de Lemierre (1766).

Le 13, même spectacle, par et pour le peuple.

Le 18, *la Liberté conquise*, d'Harny (1791).

Le 20, même spectacle, par et pour le peuple.

Le 24, *Guillaume Tell*.

Le 27, *les Victimes cloîtrées* (1791), par et pour le peuple.

Le 28, *Guillaume Tell*.

Le 30, *la Mort de César*.

Cette obéissance aux lois ne désarma point le Comité, qui, après huit représentations très-calmes, fit le 29 août défense aux comédiens de la Nation de donner la neuvième de la « réactionnaire » *Paméla*[1]. L'ordre de suspension arriva à cinq heures et demie, au moment de lever le rideau.

L'auteur consent à faire disparaître quelques vers, et le lundi 2 septembre, on affiche la neuvième représenta-

---

pièces tendant à dépraver l'esprit public, et à réveiller la *honteuse superstition de la royauté*, sera fermé, et les directeurs arrêtés et punis selon la rigueur des lois. »

1. « Le principal vice de *Paméla*, disait Barrère, est le modérantisme. » Il ajouta : « Il se pourrait que quelqu'un des comédiens fût d'intelligence avec les ennemis de la liberté pour corrompre l'esprit public. »

tion avec des changements « et des corrections[1] ». Par un avis spécial, et « conformément aux ordres de la municipalité », le public est prévenu que l'on entrera sans cannes, bâtons, épées, et sans aucune espèce d'armes offensives.

L'affluence fut très-grande ; il y eut plus de cent voitures aux portes du théâtre. Le quatrième acte touchait presque à sa fin, quand, après le couplet de Molé sur la tolérance religieuse qui se termine par ces deux vers :

« Ah! les persécuteurs sont les seuls condamnables,
Et les plus tolérants sont les plus raisonnables! »

Fleury[2] fut interpellé par un spectateur du balcon, « patriote en uniforme », dit la *Feuille de Salut public:* « Point de tolérance politique ! C'est un crime ! » s'écrie l'interrupteur[3]. Fleury lui répond. Le public rappelle au silence, injurie et chasse de la salle ce forcené, qui sort en criant qu'il se vengera. C'était un aide de camp de l'armée des Pyrénées envoyé auprès du Comité de salut public : il alla dénoncer aux Jacobins le Théâtre de la

---

1. Lettre de François de Neufchâteau annonçant des changements à sa pièce de *Paméla* (*Moniteur* du 2 septembre).
2. Voir les douze vers de milord Bonfil (acte IV, scène dernière).
3. C'était Jullian de Carentan, d'après le *Salut public* du lendemain, qui appelle le théâtre de la Nation « une salle où les croassements prussiens et autrichiens ont toujours prédominé, où le défunt *véto* trouva les adulateurs les plus vils; où le poignard qui a frappé Marat a été aiguisé lors du faux *Ami des Loix* » et demande que « le théâtre soit fermé, qu'on y substitue — pour le purifier — un club de Sans-Culottes des faubourgs; et que tous les histrions suspects soient mis en état d'arrestation dans les maisons de force. »

Nation comme un repaire d'aristocrates. La pièce, interrompue un moment, est reprise avec calme et fort applaudie. Des vers furent jetés sur le théâtre, et *l'Ecole des Bourgeois* put être jouée. Mais quand on sortit du spectacle, on s'aperçut que la menace du « patriote en uniforme » avait été exécutée : la force armée cernait la salle, qui fut fermée dans la nuit même, en vertu de cet arrêté du Comité de salut public.[1] :

« Le Comité de salut public,

« Considérant que des troubles se sont élevés dans la dernière représentation au Théâtre-Français, où les patriotes ont été insultés ; que les acteurs et actrices de ce théâtre ont donné des preuves soutenues d'un incivisme caractérisé depuis la Révolution et représenté des pièces antipatriotiques,

« Arrête :

« 1° Que le Théâtre-Français sera fermé ;
« 2° Que les comédiens du Théâtre-Français et l'auteur de *Paméla*, François (*de* Neufchâteau), seront mis en état d'arrestation dans une maison de sûreté, et les scellés apposés sur leurs papiers ;
« Ordonne à la police de Paris de tenir plus sévèrement la main à l'exécution de la loi du 2 août dernier relativement aux spectacles. »

Le lendemain matin à dix heures, les acteurs et

1. *Gazette nationale* (n° 248).

actrices, soupçonnés « d'entretenir des correspondances avec les émigrés », étaient arrêtés à leurs domiciles respectifs et conduits, les hommes aux Magdelonnettes, les femmes à Sainte-Pélagie.

Le même jour, 3 septembre, Barrère annonce à la Convention [1] que le Comité, « pour raviver l'esprit public », a fait fermer dans la nuit le Théâtre de la Nation, « qui n'était, dit-il, rien moins que National ».

L'Assemblée, présidée par Maximilien Robespierre, applaudit à cette mesure et la confirme par un décret :

« LA CONVENTION NATIONALE

« Approuve l'arrêté pris le 2 septembre par le Comité de salut public, et renvoie au Comité de sûreté générale pour l'examen des papiers qui seront trouvés sous les scellés. »

L'arrestation des suspects, décrétée en principe dès le 12 août, était un fait accompli. A l'heure où l'on devait donner *la Veuve du Malabar*, suivie du *Médecin malgré lui*, tragédiennes et comédiens couchaient en prison, et l'affiche portait :

*Relâche jusqu'à nouvel ordre !*

La Comédie-Française, privée de ses principaux sujets, ou scissionnaires, ou détenus, n'existait plus au faubourg Saint-Germain.

---

1. Voir dans le *Moniteur* cette séance de la Convention nationale, où fut prononcée cette belle parole que nous voudrions voir inscrite au fronton de notre Odéon : « Les théâtres sont les Écoles primaires des hommes éclairés, et un supplément à l'Éducation publique. »

## CHAPITRE VIII.

Trois jours après, le 6 septembre, le Théâtre de la République, qui allait bénéficier de la chute de sa rivale [1], représentait une comédie jacobine en trois actes et en vers, du citoyen Camaille-Aubin, acteur de l'Ambigu, sous le titre de : L'AMI DU PEUPLE, ou *les Intrigants démasqués* [2].

---

1. La concurrence des deux Théâtres-Français entretenait une agitation qui se communiquait aux spectateurs : chacun eut son public particulier. Thalie régnait au faubourg Saint-Germain, Melpomène à la rue Richelieu. Telle, autrefois, la rivalité du cothurne et du brodequin, entre l'hôtel de Bourgogne, supérieur dans la tragédie, et la troupe de Molière, sans égale pour le comique.
2. *Le Théâtre révolutionnaire* (1788-1799), par E. Jauffret. Paris, Furne, 1869, p. 254.

# CHAPITRE IX.

### LES MAGDELONNETTES ET SAINTE-PÉLAGIE

Molé au *Théâtre-National de la rue de la Loi*. — Pétition des prisonniers à la Convention. — Fouquier-Tinville et Collot-d'Herbois. — La « tête » de la Comédie est condamnée.

Dans la nuit du 3 au 4, triste anniversaire des massacres de septembre, l'auteur de *Paméla* est arrêté et conduit à l'hôtel de la Force, d'où on le transfère, le 6, à la maison d'arrêt du Luxembourg, qui compte déjà sept détenus[1].

Le 4, Sainte-Pélagie reçoit les « citoyennes » Petit-Vanhove, Anne-Françoise-Elisabeth Lange, Fleury, La Chassaigne, Devienne, Suin, Joly et Raucourt. « Point de causes expliquées », dit l'*État des prisons*, qui porte à 118 le total des détenus de cette maison (81 hommes[2], 37 femmes).

---

1. Du 5 septembre, *Magdelonnettes*, 126 détenus.
— Luxembourg, 7 —
Du 6 — *Hôtel de la Force*, sortis : Scherf et *François de Neufchâteau* (*État des prisons de Paris*, publié par le *Journal de Paris*).

2. Les poëtes Raynal et Roucher furent mis à Sainte-Pélagie, ainsi que l'auteur Ronsin, entré le 18 décembre 1793.

Le lendemain 5, M^lle Mézeray[1], « attachée au Théâtre-Français et arrêtée comme mesure de sûreté », y rejoint ses camarades; Louise et Émilie Contat sont enfermées aux Anglaises.

Les hommes avaient été conduits à la maison de force des Magdelonnettes, ancien couvent du quartier du Temple, la plus insalubre des cinquante-quatre prisons de Paris, affectée aux voleurs et repris de justice.

C'étaient, d'abord, les créateurs de *Paméla* : Fleury, Dazincourt, Saint-Fal, Dupont et Dublin. Molé seul, leur doyen, manquait à l'appel; sa réputation de civisme l'avait préservé.

Saint-Prix, Vanhove, La Rochelle, Champville, Dunant et Alexandre Pineu-Duval, etc., complétaient un total de cent vingt-six détenus. Il faut lire dans les *Mémoires de Fleury* le récit de leur « retraite économique », comme eût dit Figaro : les anecdotes plaisantes des *mouchettes indivises*, du balai de Saint-Prix, nouveau sceptre du Roi des Rois, etc. La bonne humeur de Champville, le Sancho-Pança de la Comédie, les égaye et les console : « C'est égal, disaient-ils en parlant de leur dernière représentation du 2 septembre, c'était une belle soirée[2] ! »

---

1. Élisabeth *Lange* et Joséphine *Mézeray* sortent de Sainte-Pélagie le 25 septembre 1793 (*État des prisons*).

2. Le 28 novembre suivant, tous les sujets du Grand-Théâtre de Bordeaux, au nombre de 86, furent également arrêtés en masse : « C'était un foyer d'aristocratie, disaient les terroristes, nous l'avons détruit! » (8 frimaire an II). Detcheverry, *Histoire du théâtre de Bordeaux*, 1860.

## CHAPITRE IX.

Le gros Des Essarts, en congé aux eaux de Baréges, y apprit l'arrestation de ses camarades : cette nouvelle suffoqua l'excellent homme, qui mourut peu de jours après, à l'âge de cinquante-cinq ans (8 octobre 1793).

Naudet était en Suisse depuis les troubles de *Paméla*.

La Rive, qui d'ailleurs ne faisait plus régulièrement partie de la Comédie[1], fut aussi arrêté comme royaliste, pour avoir, le jour où le drapeau rouge avait été déployé au Champ-de-Mars, reçu Bailly et l'état-major de Lafayette dans sa maison du Gros-Caillou, mais relâché par ordre des administrateurs de la police. Un journaliste ayant demandé que ce « suspect » fût réintégré à la Force, le malheureux comédien fut repris et mis à Sainte-Pélagie[2].

Molé, libre par faveur spéciale, entre au *Théâtre-National de la rue de la Loi*, ouvert par Mlle Montansier quinze jours avant la fermeture du Théâtre de la Nation et l'emprisonnement des comédiens. Cette vaste salle, construite en bois, à l'angle de la rue de Louvois, en face de la Bibliothèque, par l'architecte Louis[3], avait été inaugurée le jeudi 15 août 1793 par :

*La Baguette magique*, prologue de Dantilly ;

*Adèle et Paulin*, drame en trois actes et en vers de Delrieu, et *la Constitution à Constantinople*, comédie

---

1. Une lettre de Hambourg, sans-culotte de la *section de la République*, avait invité La Rive à rentrer au théâtre (14 août 1793).
2. Sainte-Pélagie : du 13 novembre 1793, entré le citoyen Mauduit-Larive (*État des prisons, au Journal de Paris*).
3. Architecte du Grand-Théâtre de Bordeaux (1782) et du Théâtre de la République (1788).

patriotique en un acte de Lavallée, ornée de tout son spectacle, avec un divertissement de chant et de danses et les chevaux de Franconi.

Ce nouveau spectacle, dit « *Théâtre des neuf millions*[1] », administré par la Montansier et le comédien Bourdon-Neuville, annonçait l'intention de représenter : la tragédie, la grande comédie, l'opéra, la danse, la grande pantomine[2]. Il donna jusqu'au 31 décembre vingt-deux spectacles nouveaux dont :

LA JOURNÉE DE MARATHON ou *le Triomphe de la liberté,* drame héroï-lyrique en quatre actes, en prose, de Guérault, orné de tout son spectacle, musique de Kreutzer[3] (26 août) ;

*Jean-Jacques Rousseau au Paraclet,* comédie en trois actes en prose d'Aude (10 septembre).

*L'Amant jaloux,* opéra-comique en trois actes de d'Hèle, musique nouvelle de Mengozzi ;

*Sélico,* opéra en trois actes de Saint-Just, musique de Mengozzi, ballets de Coindé ;

*Les Deux Sophies,* drame en cinq actes, en vers, d'Aude, et *la Première réquisition,* comédie en un acte, en prose, de Landon.

LES TU ET LES TOI ou *la Parfaite Égalité,* amusante comédie « révolutionnaire » en trois actes et en prose de Louis Dorvigny (23 décembre).

1. Commencé dans les premiers mois de 1792 sur un terrain acquis de la caisse d'escompte par Neuville et la Montansier.
2. Le prix des places variait de trente sols à six livres.
3. Rodolphe Kreutzer, né à Versailles le 16 novembre 1766, mort à Genève le 6 juin 1831.

## CHAPITRE IX.

*Manlius Torquatus*, tragédie en trois actes, en vers, de Lavallée;

ALISBELLE ou *les Crimes de la féodalité*, opéra en trois actes en vers de Desforges, musique de Jadin.

Et *la Journée de l'amour*, ballet-divertissement en un acte de Gallet, musique de Mengozzi[1].

Le 9 novembre, Molé y paraît dans *le Philinte de Molière*; cette représentation fut une véritable lutte, on fut obligé de faire évacuer la salle. Le 14, le théâtre est fermé, et, le lendemain, la directrice arrêtée, sur la dénonciation d'Hébert et de Chaumette, au moment où Fabre d'Églantine l'accompagnait chez une actrice dont elle allait signer l'engagement[2].

Le Théâtre-National, rouvert quelques jours après, fut mis en société provisoire par autorisation du Conseil de la Commune, avec Bonneville et Armand Verteuil pour commissaires, et engagea Molé, dont on annonça le début, comme « premier acteur » de ce théâtre[3], dans le *Misanthrope*. Il y parut en effet le 7 décembre, et passa

---

1. Nous donnons une liste de ces pièces, parce qu'elles furent presque toutes représentées peu après sur l'ex-Théâtre de la Nation.

2. La Montansier et Neuville, arrêté plus tard, furent détenus à la Petite-Force, puis transférés, après le 9 thermidor, au collége du Plessis; mis en liberté après une captivité de dix mois, ils se marièrent.

3. Le 14 novembre 1793, « Molé prie les citoyens journalistes qui veulent bien annoncer son entrée au Théâtre-National de la rue de la Loi de supprimer les qualités de *premier acteur de ce théâtre* :

« Car on ne connaît point chez nous de primauté (*la Métromanie*). » Ce qui fut vrai pour nous par Piron est aujourd'hui vrai pour tous par la volonté du peuple français. » (*Journal de Paris National*, p. 1280 *bis*.)

successivement en revue les principaux rôles de son répertoire : *les Fausses Infidélités, le Méchant, le Babillard, Nanine, l'Impatient, le Bourru bienfaisant, le Retour du Mari, la Gageure imprévue,* etc., mais prostitua son talent en créant le rôle de Marat dans une pièce de Féru fils, LA MORT DE MARAT, ou *les Catilinas modernes,* « fait historique » en trois actes et en vers ; M<sup>lle</sup> Saint-Val cadette joua Charlotte Corday. L'auteur reconnaissant dédia à son principal interprète une épître qui se termine par ce vers parti du cœur :

<center>Ressuscite Marat... tu me rends à la vie [1] !</center>

Molé avait adressé, le 1<sup>er</sup> décembre, aux artistes réunis au Théâtre-National, rue de la Loi, la curieuse lettre suivante :

« Prévenu d'avance, Frères et Camarades, qu'instruits
« de la suspension de mon engagement par l'inexécution
« de quelques conventions verbales, vous viendriez me
« renouveler la proposition de jouer sur le Théâtre-Na-
« tional moyennant une rétribution journalière, j'ai songé
« que, par délicatesse pour vous, je ne devais pas me
« donner pour rien, et que, par délicatesse pour moi, je
« ne devais pas me faire payer de vous.

« J'ai cherché, dans cette alternative, à tout concilier.
« Mes oisives après-midi et vos efforts seront employés en
« bienfaisance patriotique : vous me donnerez 300 livres

---

[1]. Marat était mort le 13 juillet sous le couteau de Charlotte Corday qui fut exécutée le 15. Le 15 pluviôse an II (4 février 1794), on représenta à Toulouse une *Mort de Marat,* tragédie en trois actes et en vers, suivie de son *Apothéose,* par J.-F. Barrau.

« par représentation, que nous partagerons comme frères ;
« vous en remettrez moitié à la *section du Théâtre-*
« *National,* moi l'autre moitié à ma *section de l'Unité,*
« pour être employées par elles à l'avantage de nos bra-
« ves défenseurs ou de leurs parents.

« Comptez sur mon zèle et sur mon amitié.

« Molé. »

Mais laissons un instant Molé et son civisme pour retourner à ses camarades prisonniers depuis quatre mois. Une épidémie de petite vérole sévit aux Magdelonnettes, dont le séjour leur était rendu plus pénible encore par la privation des visites et de toute communication avec le dehors.

Le 25 décembre, les artistes du Théâtre de la Nation adressent à la Convention[1] une pétition par laquelle ils lui exposent que « depuis quatre mois ils gémissent dans les fers ; la levée de leurs scellés a suivi le moment de leur arrestation ; on n'y a rien trouvé qui pût les inculper. Ils étaient résolus d'attendre avec une respectueuse résignation la décision de la Convention nationale ; mais l'infortune de leurs parents, qui ne vivaient que de leurs travaux et qu'une réclusion si longue menace de réduire à la plus cruelle misère, leur fait un devoir de réclamer aujourd'hui le rapport de leur affaire ; ils s'estimeraient heureux si la Convention, en ordonnant leur élargissement, confiait à leurs talents le soin de

1. *Convention nationale,* séance du 5 nivôse.

propager dans tous les cœurs les principes républicains et l'amour de la liberté ».

L'effet de cette supplique ne se fit pas longtemps attendre, au moins pour quelques-uns. Dix jours après, le 5 janvier 1794, M<sup>lle</sup> Joly sort de Sainte-Pélagie, à la condition expresse d'entrer au Théâtre de la République, protégé par la municipalité : elle y joua Dorine (le 14), Finette du *Dissipateur* (le 16), et Toinette du *Malade imaginaire* (le 19).

Sont mis en liberté aux mêmes conditions : La Rochelle, Alexandre Duval, Dupont qui reparaît le 4 février dans Saint-Albin du *Père de famille*, Vanhove et sa fille M<sup>me</sup> Petit, poursuivie, dit-on, par l'amour de Robespierre.

Enfin M<sup>lle</sup> Devienne, désignée d'abord pour la déportation, est élargie, grâce à la haute protection de Vouland, membre du Comité de sûreté générale, et de M. Gévaudan, entrepreneur de charrois pour les armées ; le 6 mars 1794, elle rejoint Molé au Théâtre-National de la rue de la Loi, où elle débute par les soubrettes de la *Métromanie* et des *Folies amoureuses*. Ils paraissent tous deux le 26 mars dans le *Dissipateur*, et le 1<sup>er</sup> avril dans *la Coquette corrigée* et *le Dépit amoureux*, puis elle s'emploie à sauver ceux de ses camarades restés en prison.

Champville[1] aussi fit de sa liberté un noble usage : il alla intercéder auprès de Collot-d'Herbois, qui avait

---

[1]. Champville, neveu de Préville, excellait dans le rôle de Pourceaugnac. Il mourut en avril 1802.

juré la destruction entière du Théâtre de la Nation. Le redoutable décemvir lui répondit : « Dans un mois, il ne sera plus question des Comédiens-Français, ce sont des contre-révolutionnaires trop dangereux; la tête ira à l'échafaud, et la queue sera déportée. Quoiqu'il y en ait de libres maintenant, on saura bien les avoir tous; ainsi, ne m'en parle plus pour ta propre sûreté. »

La *tête*, c'étaient Dazincourt et Fleury, les deux sœurs Contat, M<sup>lles</sup> Raucourt et Lange, considérés comme les plus *dangereux* ou tout au moins les plus suspects d'attachement à l'ancien régime :

Dazincourt, comme professeur de la reine Marie-Antoinette et directeur de son théâtre particulier;

Fleury, comme régisseur des spectacles de Trianon et familier des grands seigneurs, Fleury dont la sœur, Félicité Sainville, avait appris à Vienne l'art de la déclamation à la future épouse de Louis XVI; M<sup>lle</sup> Lange, c'est-à-dire Paméla, la principale complice de la pièce contre-révolutionnaire ; les sœurs Contat, deux patriciennes; Raucourt, une reine tragique, aristocrate et royaliste.

Dans l'espoir de sauver son frère, M<sup>me</sup> Sainville alla trouver Collot-d'Herbois, dont elle avait été la camarade au théâtre de Bordeaux, mais sa visite ne rappela à l'ex-comédien sifflé que des souvenirs peu flatteurs. Elle ne fut pas plus heureuse auprès de Danton et de Robespierre; ce dernier avait appelé le Théâtre de la Nation « le repaire dégoûtant de l'aristocratie de tout genre, l'insulteur de la Révolution ». Lady Mantz et la com-

tesse de X\*\*\* s'occupèrent aussi de Fleury, qui refusa de fuir sans ses camarades; il ne voulait pas *déserter*[1]!

Cependant le printemps était venu; les comédiens furent transférés par trois, en fiacres, des Magdelonnettes à l'ex-couvent de Picpus, prison plus aérée et d'un régime plus doux. Chacun y a sa cellule, et peut y recevoir des visites; Trouvé, attaché à la partie littéraire du *Moniteur*, et qui fit plus tard la tragédie de *Pausanias*, y partage leur captivité[2].

A la fin de mai, la Commission divise les comédiens prisonniers en catégories : les dossiers marqués à l'encre rouge de la lettre R indiquaient que le détenu serait *relâché;* D, *déporté;* G, *guillotiné.*

Six dossiers portaient le G fatal, ceux des six *coupables* dont nous avons parlé plus haut : Dazincourt et Fleury, M<sup>lles</sup> Louise et Emilie Contat, Raucourt et Lange, désignés nominativement pour marcher les premiers à l'échafaud.

Ce *post-scriptum* du minutieux Collot à l'accusateur public, Fouquier-Tinville, devait hâter leur mise en jugement :

« Le Comité t'envoie, citoyen, les pièces concernant une partie des *ci-devant Comédiens-Français*. Tu sais, ainsi que tous les patriotes, combien ces gens-là sont *contre-révolutionnaires;* tu les mettras en jugement le 13 messidor.

---

1. *Mémoires de Fleury.*
2. A cette époque, le bulletin de la police porte le nombre total des prisonniers à 7,141.

## CHAPITRE IX.

« A l'égard des autres, il y en a quelques-uns parmi eux qui ne méritent que la déportation; au surplus, nous verrons ce qu'il en faudra faire après que ceux-ci auront été jugés. » 26 juin 1794.

*Signé* : COLLOT (*d'Herbois*).

Les malheureux comédiens étaient perdus, sans l'obscur et courageux acteur de société qui sut les arracher à une mort certaine.

Son nom, qui devrait être gravé en lettres d'or au foyer de la Comédie-Française[1], est :

*Charles-Hippolyte* DELPEUCH DE LA BUSSIÈRE

1. Fleury demande une statue pour lui dans *ses Mémoires*.

## CHAPITRE X.

### LE SAUVEUR DE LA COMÉDIE.

Né à Paris en 1768, fils d'un pauvre chevalier de Saint-Louis, Charles de la Bussière fut d'abord cadet au régiment de Savoie-Carignan, puis humble artiste d'un humble théâtre d'élèves : il jouait avec succès les niais et les bas-comiques, les *Jocrisse* et les *Ricco*, au théâtre Mareux de la rue Saint-Antoine[1].

A la Révolution, motionnaire, alarmiste, ennemi déclaré des Jacobins, il brise les bustes de Le Pelletier et Marat, placés aux deux côtés de son petit théâtre, puis entre comme employé au Comité de salut public.

Le 1er floréal an II, il est commis-expéditionnaire au *bureau des Détenus* (division de la correspondance), où il a pour chef central M. Fabien Pillet, l'homme de lettres. Il se dégoûte bientôt de son emploi. Cependant, sur le conseil de ses amis, et peut-être songeant déjà au bien qu'il pourra faire, il entre, en qualité de secrétaire-

---

1. Au fond d'une cour, n° 46 (au coin de la rue Tiron), petit spectacle bourgeois, où s'assemblait la plus brillante société. Mareux, le propriétaire, louait la salle à des amateurs-sociétaires, parmi lesquels Picard, le futur directeur de l'Odéon, s'essaya vers 1788, dans les valets et les manteaux, à côté de Duclos qui jouait les grandes livrées, de Mandron et autres.

enregistreur, au *bureau des Pièces accusatives*, où lui sont confiés les registres des détenus.

C'est en remplissant ces fonctions qu'il eut le bonheur de sauver non-seulement les comédiens condamnés, mais encore, dans l'espace de trois mois et demi, le total énorme de 1,153 prisonniers, parmi lesquels la duchesse de Duras, l'ex-maréchal de Ségur, Mlle de Sombreuil, Mme de Luxembourg, MM. Talleyrand-Périgord et de La Rochefoucauld, la famille de Luynes, M. et Mme de Praslin, etc.

Il faut lire, dans un petit ouvrage devenu rare et rempli de détails curieux : CHARLES ou *Mémoires historiques de M. de La Bussière, ex-employé au Comité de salut public*[1], le récit des moyens qu'il employa pour faire disparaître les pièces accusatrices.

Le bureau de La Bussière était au château des Tuileries, dans l'aile du pavillon de Flore, au deuxième étage. Lorsqu'il avait retiré des dossiers les pièces des détenus qu'il désirait sauver, il les mettait à part dans son tiroir fermé à clef, et déposait dans le carton fatal celles qu'il lui était impossible de soustraire; car il fallait qu'on y en trouvât, sinon La Bussière était découvert et sa tête tombait avec celles qu'il avait tâché de sauver. Tous les trois à quatre jours, selon le volume des liasses, il se rendait au Comité de salut public vers une heure du matin, au moment où les membres de ce comité étaient

---

1. « *Servant de suite à l'Histoire de la Révolution française, avec des notes sur les événements extraordinaires arrivés sous le règne des Décemvirs.* » Rédigés par M. Liénart, jurisconsulte; à Paris, chez Marchand, quatre volumes in-12 avec gravures, 1803-1804.

en délibération; il parvenait aisément à son bureau au moyen de sa carte d'entrée; il en prenait les clefs, qu'on déposait ordinairement dans un endroit convenu entre le chef, lui, et le garçon de bureau; il y entrait sans lumière et, doucement, cherchait à tâtons dans le tiroir où était déposé son triage de la journée; il en retirait les pièces, qu'il faisait détremper et réduire en pâte dans un seau d'eau servant à rafraîchir le vin des déjeuners; ensuite il en formait plusieurs pelotes qu'il cachait dans ses poches, puis se rendait, à la pointe du jour, aux *thermes* ou bains Vigier du Pont-Royal; là, il les trempait de nouveau dans sa baignoire et les subdivisait en boulettes qu'il lançait dans l'eau par la fenêtre de sa cabine.

Du 22 floréal au 9 thermidor, il noya ainsi 924 procès. Il était temps pour les ex-comédiens du Roi que neuf tableaux accusatifs désignaient à la guillotine[1]!

Dans la nuit du 8 messidor (26 juin), le Comité de salut public délibère à leur sujet et arrête leur destruction; le lendemain, arrivent à Fouquier-Tinville les pièces d'accusation et la vigoureuse apostille de Collot-d'Herbois ordonnant de les mettre en jugement le 13, c'est-à-dire quatre jours après; le tout en un petit dossier cacheté portant cette suscription :

AFFAIRE DES CI-DEVANT COMÉDIENS-FRANÇAIS

et contenant :

1° Un *rapport* du conseil général de la Commune;

---

[1]. Du 26 août 1793 au 28 juin 1794, il y eut 4,741 suppliciés. Voir le *Tableau des prisons* et le *Dictionnaire des guillotinés*.

2° Un virulent *réquisitoire* de Chaumette ;

3° La *note* de Collot-d'Herbois à Fouquier-Tinville[1] ;

4° Plusieurs *dénonciations de particuliers*.

Le jour même, 9 messidor, La Bussière escamote ces pièces du carton et les cache dans son tiroir, d'où il les enlève dans la nuit du 9 au 10. Sur le point d'être surpris par Saint-Just, Collot-d'Herbois, Fouquier-Tinville, Robespierre et Billaud-Varennes, il dut se cacher dans un coffre à bois, au risque d'être asphyxié. D'autres aventures encore faillirent tout compromettre, mais son courage et sa présence d'esprit surmontèrent tous les obstacles ; il se rendit aux bains Vigier dans la matinée du 29 juin et y détruisit les pièces dérobées, selon sa méthode ordinaire.

Le 1er juillet était le jour fixé pour le jugement des comédiens : le 2, l'échafaud les attendait à la place de la Révolution.

Parmi les pièces qu'intercepta La Bussière, nous citerons la curieuse lettre suivante ;

Paris, 5 thermidor an II (23 juillet 94) de la République française, une et indivisible.

LIBERTÉ, ÉGALITÉ OU LA MORT !

L'ACCUSATEUR PUBLIC PRÈS LE TRIBUNAL RÉVOLUTIONNAIRE, AUX CITOYENS MEMBRES REPRÉSENTANTS DU PEUPLE CHARGÉS DE LA POLICE GÉNÉRALE :

« Citoyens Représentants,

« La dénonciation qui a été faite ces jours derniers à

---

1. Nous en avons donné le texte plus haut, page 124.

## CHAPITRE X.

la tribune de la Convention n'est que trop vraie ; votre bureau des détenus n'est composé que de *royalistes* et de *contre-révolutionnaires*, qui entravent la marche des affaires. .

« Depuis environ deux mois, il y a un désordre total dans les pièces du Comité : sur trente individus qui me sont désignés pour être jugés, il en manque presque toujours la moitié ou les deux tiers, et quelquefois davantage. Dernièrement encore, tout Paris s'attendait à la mise en jugement des *Comédiens-Français*, et je n'ai encore rien reçu de relatif à cette affaire ; les représentants Couthon et Collot m'en avaient cependant parlé ; j'attends des *ordres à cet égard*.

« Il m'est impossible de mettre en jugement aucun détenu, sans les pièces qui m'en indiquent au moins le nom et la prison, etc, etc.

« Salut et Fraternité.

« *Signé* : Fouquier-Tinville[1]. »

Avec les Comédiens-Français, La Bussière sauva, cette même nuit, du Tribunal révolutionnaire 38 personnes, dont : la vicomtesse de Beauharnais, depuis M<sup>me</sup> Bonaparte (impératrice Joséphine), MM. de Florian, de Ségur jeune, M<sup>mes</sup> de Buffon, de Bouillon, de Beaufort, La Fayette, Simiane, Schomberg, de la Ferté, Custines, d'Aiguillon, etc,[2].

---

1. Né en 1747, mort le 7 mai 1796.
2. Véritable providence des artistes, La Bussière sauva Elleviou,

Dès le 13 juin, il avait détruit les dossiers de Neuville, de Mlle Montansier[1] et de Mlle Chabert, dénoncés par un acteur qui avait été attaché quinze ans à leur théâtre. Il sauva également La Rive, après avoir étourdiment commis une méprise qui pouvait être à tout jamais fatale au grand tragédien.

Par la soustraction des pièces, La Bussière avait retardé le jugement. Arriva le 9 thermidor qui délivra les prisonniers.

A cette date, La Bussière devient le secrétaire intime du représentant Legendre au Comité de sûreté générale et délivre encore quatre-vingt-quatre mille détenus des départements[2], dix mille religieuses et dix-huit cents prêtres réfractaires déportés.

Le 25 octobre 1794, il reparaît au théâtre Mareux dans André de *l'Heureux Quiproquo*[3], devant un public composé en grande partie de ceux qu'il a sauvés : on lui fait une ovation.

Il quitte Legendre au bout de huit mois (avril 1795). A la suite de la journée du 13 vendémiaire, le sauveur

---

mis à la Conciergerie pour avoir jeté dans la cheminée du foyer du théâtre Favart le farouche Mazuel, aide de camp du général Ronsin et secrétaire du club des Jacobins.

1. Chaumette avait accusé la Montansier, la protégée de Cossé et de Richelieu, la favorite de la Reine et de la princesse de Lamballe, d'avoir bâti son théâtre de la rue de la Loi pour mettre le feu à la Bibliothèque nationale.

2. Notamment M. Dorfeuille, fondateur du théâtre de la République, et plus tard de l'Odéon, détenu à Versailles.

3. Comédie de Patrat (1793).

de tant de victimes est lui-même arrêté et conduit au collége Mazarin (5 octobre 1795); mis en liberté au bout de huit jours, il retourne encore chez Mareux, où il joue le Sourd ou *l'Auberge pleine,* en présence des Comédiens-Français. Nous le retrouverons deux ans plus tard dans le tableau de troupe de l'Odéon où il ne fait que passer, puis il disparaît jusqu'en 1801, où son ancien chef au Comité de salut public, M. Fabien Pillet, lui accorde quelques lignes dans sa *Nouvelle Lorgnette des spectacles.* A la même époque, l'*Histoire du Théâtre-Français,* d'Étienne et Martainville [1], le tire de l'oubli ; les journaux parlent de lui : les *Débats,* nouvellement fondés, lui consacrent un article très-élogieux [2]. En 1802, son portrait est exposé au Salon du Louvre, avec des vers de M. de Châtenet à sa louange.

Le 15 décembre de la même année, on annonce une représentation à son bénéfice, due à l'initiative du reconnaissant Dazincourt. On devait donner, au théâtre Favart, soit *Macbeth,* soit le *Comte d'Essex,* avec les *Deux Pages.* Retardée par plusieurs indispositions et des obstacles imprévus, cette soirée eut lieu le mardi 5 avril 1803 (15 germinal an XI) au théâtre de la Porte Saint-Martin, dans l'ancienne salle du grand Opéra, rouverte depuis le 30 septembre 1802. Les artistes du Théâtre-Français représentèrent l'*Hamlet* de Ducis, qui n'avait pas été donné depuis dix-huit ans (Talma, Florence,

---

1. Tome III, page 146.
2. Signé J. C. T. (*Journal des Débats* du 5 messidor an X.)

Armand, Lacave, Desprez, M^mes Raucourt, Thénard et Bourgoin ; Talma seul fut redemandé) et *les Deux Pages* (Dazincourt, Fleury, Larochelle, Florence, Lacave, Desprez, Dublin, Marchand ; M^mes Contat, Lachassaigne, Thénard, Mézeray, Mars et Volnais).

Les entrées et billets de faveur avaient été généralement suspendus, le prix des places doublé ; la recette fut de 14,000 francs.

Le Premier Consul, qui assistait à cette représentation, fut accueilli avec enthousiasme ; M^me Bonaparte, que le bénéficiaire avait sauvée, envoya 100 pistoles pour prix de la loge dont il lui avait fait hommage.

Le 14 avril, le *Journal de Paris* publiait à l'article *Variétés* une lettre de remercîments de La Bussière aux rédacteurs des journaux, aux artistes du Théâtre-Français, à MM. Ducis, Étienne et Martainville et aux adjudicataires de l'impôt des indigents, qui avaient annoncé, patronné cette représentation, prêté leur concours, ou abandonné leurs droits.

Mais l'ingratitude et la malveillance même firent bientôt retomber le pauvre La Bussière dans un état voisin de l'indigence ; et l'on ne peut lire sans en être touché les quatre vers par lesquels il terminait, à cette date, une épître à un ami :

>Tout bienfait avec lui porte sa récompense ;
>Relève les humains de la reconnaissance.
>Le bien est un fardeau que tous ne portent pas :
>Socrate et Jésus-Christ trouvèrent des ingrats !

Il vivait encore en 1808, comme le témoigne un article de la *Revue des Comédiens*[1], et mourut fou, quelque temps après, dans une maison de santé !

[1]. Deux volumes in-18, chez Favre, 1808. Revue des Comédiens, ou *Critique raisonnée de tous les acteurs, danseurs et mimes de la capitale,* par Grimod de la Reynière, vieux comédien, et Fabien Pillet. (t. II, p. 79-83.)

# CHAPITRE XI.

1794-1795. Théâtre de l'Égalité. — Théâtre du Peuple. — La troupe Montansier-Neuville. — La salle égalitaire. — Rentrée des Comédiens de la Nation. — Mésintelligence entre les deux troupes. — La salle du faubourg Saint-Germain fermée de nouveau.

La mort de Robespierre avait rendu les Comédiens de la Nation à la liberté. Leur théâtre, fermé depuis le 3 septembre 1793, jour de leur arrestation, venait de rouvrir ses portes sous le nom de *Théâtre de l'Égalité*[1], *section Marat*.

Le 20 ventôse an II (10 mars 1794), le Comité de salut public de la Convention nationale, délibérant sur des pétitions présentées par les sections réunies de *Marat*, de *Mutius Scœvola*, du *Bonnet-Rouge* et de *l'Unité*, avait arrêté :

« 1° Que le théâtre ci-devant Français, étant un édifice national, serait rouvert sans délai ; qu'il serait uniquement consacré aux représentations données *de par et pour le peuple*[2], à certaines époques de chaque mois.

---

1. Dès 1792, la rue de Condé avait reçu le nom de *Rue de l'Égalité*. A la suite du 10 août, le théâtre de la rue de Richelieu avait pris le nom de Théâtre de la Liberté et *de l'Égalité*.
2. Populaires et gratuites. Un décret de la Convention du 22 janvier 1794 avait alloué une somme de 100,000 liv. pour les représentations, *pour le peuple*, de pièces « propres à former l'esprit public ».

L'édifice serait orné au dehors de l'inscription suivante :

### Théatre du Peuple.

« Il serait décoré au dedans de tous les attributs de la Liberté ;

« 2° Que les sociétés d'artistes établies dans les divers théâtres de Paris seraient mises tour à tour en réquisition pour les représentations qui devraient être données trois fois par décade, d'après l'état qui en serait fait par la municipalité ;

« 3° Que nul citoyen ne pourrait entrer au Théâtre du Peuple, s'il n'avait une marque particulière qui ne serait donnée qu'aux patriotes, dont la municipalité réglerait le mode de distribution ;

« 4° Que la municipalité de Paris prendrait toutes les mesures nécessaires pour l'exécution du présent arrêté ; elle rendrait compte dans.... jours des moyens qu'elle aurait pris ;

« 5° Le répertoire des pièces à jouer sur le *Théâtre du Peuple* serait demandé à chaque théâtre de Paris et soumis à l'approbation du Comité[1]. »

Un mois après, le 27 germinal (16 avril 1794), un autre arrêté du Comité de salut public ordonne la translation de l'Opéra-National de la salle de la Porte-Saint-Martin, qui menace ruine, au Théâtre-National de la rue

---

1. Signé : Saint-Just, Carnot, B. Barère, C.-A. Prieur, Collot-d'Herbois, Robespierre, Billaud-Varennes, Couthon et R. Lindet.

de la Loi, occupé depuis sept mois par la troupe Montansier-Neuville, et la translation de celle-ci à la salle du faubourg Saint-Germain[1].

Les anciens pensionnaires de la Montansier firent la clôture définitive de leur spectacle le lendemain 17 avril par le *Méchant* (avec Molé), et *la Parfaite Égalité*. Leur société fut dissoute, et ce fut avec ses débris, ayant à leur tête Molé et Mlle Devienne, que l'ex-Théâtre de la Nation fit sa réouverture deux mois plus tard (27 juin).

Voulant attacher au monument non-seulement le nom, mais encore le caractère formel de l'égalité, la municipalité donna l'ordre de construire un amphithéâtre montant de l'orchestre au plafond.

Un arrêté du Comité de salut public du 5 floréal an II (24 avril 1794) en ordonna les premiers travaux, qui devaient être terminés en quatre décades à compter du 10 floréal[2].

Un nouvel arrêté du 13 floréal (2 mai) fait multiplier les issues du théâtre « destiné au peuple » et couvrir le péristyle d'un fronton pour y former un magasin[3].

M. de Wailly, le survivant des deux architectes du théâtre, ne satisfit pas entièrement les vues de la municipalité ; il obtint du Comité de salut public de venir au

---

1. Un décret du 25 juin 1794 déclare le Théâtre-National de la rue de la Loi « propriété nationale » et l'attribue à l'Opéra, qui y débute le 7 août suivant sous le titre de *Théâtre de la République et des Arts*.
2. Signé : Collot-d'Herbois, Robespierre, Saint-Just, Carnot, etc.
3. Archives nationales, section administrative, F[13] 876.

secours de son œuvre et d'arrêter sa mutilation. Il sauva toutes les parties essentielles, mais fut contraint de subir certains changements et la destruction des cloisons, sous le prétexte d'établir le niveau, ainsi qu'une surabondance de couleurs « nationales » appliquées en détrempe; il s'arrangea pour n'avoir à rétablir un jour que les séparations des loges et à réparer les peintures.

En messidor (juin), les artistes demandent le prolongement sur la rue de Vaugirard du Théâtre de l'Égalité, pour y représenter de grandes scènes dramatiques à spectacle : *le Vaisseau le Vengeur* et *Timoléon*[1]; ils réclament des magasins, ateliers, salles d'exercices, annexes, etc., dans les bâtiments dépendant du Luxembourg. Leur demande est accueillie du Comité de salut public; mais l'exécution en fut arrêtée par les événements du 9 thermidor[2].

Enfin, le vendredi 27 juin 1794 (9 messidor an II), après une clôture de dix mois, LE THÉATRE DE L'ÉGALITÉ (*section Marat*) fut inauguré, suivant les intentions de la municipalité, par un spectacle *pour le peuple,* composé de :

POINT DE COMPLIMENT, prologue d'ouverture;

LA PARFAITE ÉGALITÉ, ou *les Tu et les Toi,* comédie en trois actes et en prose, du citoyen Louis Dorvigny;

LE BOURRU BIENFAISANT, comédie en trois actes et en prose, de Goldoni;

1. Tragédie avec chœurs, de M.-J. Chénier, ouverture de Méhul, qui fut représentée en 1795.
2. Archives nationales, section administrative, F¹³ 876.

## CHAPITRE XI.

Et le Serment civique de Marathon, scène patriotique avec chœurs, du citoyen Kreutzer.

A trois heures, les portes furent ouvertes et la salle remplie en un clin d'œil; l'intérieur en était entièrement défiguré : un affreux bariolage tricolore, ressemblant à une tapisserie, sur lequel se détachaient les statues de la Nature, de la Raison, de l'Égalité[1], et des allégories républicaines, remplaçait les ornements sobres d'autrefois. L'amphithéâtre « égalitaire » montait du parterre aux galeries supérieures. « Les changements faits à la salle, dit le *Journal de Paris*[2], ont procuré à la partie du théâtre beaucoup plus d'espace, surtout en profondeur, et les séparations dans les rangs des loges ayant été supprimées, il en résulte que la salle contient un beaucoup plus grand nombre de spectateurs. »

Écoutons encore le témoignage de Fleury[3] : « Les distributions et décorations intérieures ont été bouleversées; toute la salle n'est qu'amphithéâtre; elle est plus populaire ainsi, tous les rangs étant confondus; des colonnes en saillie sont ornées des bustes de Marat, Jean-Jacques et autres. Une statue colossale de l'Égalité semble présider comme déesse du lieu.

« Le cintre de la salle, le fond des loges à tous les étages, les draperies et le rideau d'avant-scène sont peints des trois couleurs nationales à raies égales et

---

1. Article : Odéon de l'*Encyclopédie du* XIX*e siècle,* par Ed. Fournier.
2. Page 2,230, année 1794.
3. *Mémoires.*

étroites, ce qui la fait ressembler à une vaste tente de coutil ou de siamoise[1]. »

A cinq heures, on commence le prologue; de vifs applaudissements accueillent ces quatre couplets destinés à faire connaître l'esprit de la nouvelle administration et ses projets sur le choix des pièces qui seront données au Théâtre de l'Égalité :

Air : *De tous les capucins du monde.*

I

Surtout respectons la jeunesse :
Qu'en ce lieu jamais rien ne blesse
Les yeux, les esprits et les cœurs :
Il faut que la scène s'épure :
Un peuple libre veut des mœurs;
Les Rois dépravaient la Nature.

II

Mais la gaîté sied à Thalie
Quand, par la décence embellie,
Ses bons mots ne sont qu'amusants;
A cette école de la vie
Sans crainte amenez vos enfants
Sous les couleurs de la Patrie !

III

Ils entendront chanter la gloire
Des noms vantés dans notre histoire ;
Et, leurs yeux cherchant les héros,
Ils verront d'une âme attendrie
Et les Marats et les Rousseaux
Sous les couleurs de la Patrie !

1. « La devanture des loges fut barbouillée en marbre jaunâtre. Les galeries du parquet furent supprimées, et les loges d'avant-scène masquées par deux statues qu'on ne prit pas la peine d'exécuter en relief.

## IV

Le cercle est la forme du monde.
Patriotes, cette rotonde
Est un Temple à l'Égalité,
Déesse de vous si chérie.
Venez contempler la beauté
Sous les couleurs de la Patrie !

Tel fut le spectacle par lequel « l'entreprise du Théâtre-National de la rue de la Loi » fit l'ouverture du Théâtre de l'Égalité.

Le surlendemain, 29 juin, on donne *le Dépit amoureux* en deux actes, et WENZEL ou *le Magistrat du peuple*, opéra en trois actes de Ladurner, paroles de Fabien Pillet, la dernière nouveauté représentée, le 10 avril précédent, sur le Théâtre-National.

Puis, successivement : *l'Ecole des pères, la Nouvelle Fête civique, l'École des maris, la Servante maîtresse* et *le Retour du mari*.

Le 3 juillet, relâche.

Le 4, ALISBELLE ou *les Crimes de la féodalité*, opéra en trois actes de Desforges et Jadin, représenté en mars de la même année au Théâtre National, et *les Fausses Infidélités*.

Puis, *les Folies amoureuses, le Bienfait anonyme, Tartuffe, le Consentement forcé, Nanine, la Première*

---

Sur le rideau, un stylobate de marbre jaune servit de support à un encadrement qui renfermait une statue de la Nature peinte en bronze et modelée en fontaine. L'un et l'autre furent placés sur un fond de rayures tricolores. » (La Mésengère, *Voyageur à Paris*, tome III, pp. 186-187.)

*Réquisition, l'Hymne éducative*, de Desforges; *l'Heureuse Décade*, opéra-vaudeville en un acte; *Guillaume Tell* (pour la rentrée de La Rive), *la Gageure imprévue, l'Hymne à la Liberté.*

Le 14, « pour célébrer l'époque du 14 juillet » *pour le peuple :* Manlius Torquatus ou *la Discipline romaine,* tragédie en trois actes, et *Sélico,* opéra en trois actes, terminé par le divertissement patriotique de *la Liberté des nègres.*

Inutile de dire que les vieux habitués ont fui le théâtre égalitaire. Où sont Bailly, Champcenetz, Condorcet? Plusieurs même ont péri dans la tourmente révolutionnaire. Le noble faubourg Saint-Germain dépeuplé porte le deuil de plus d'un enfant, et l'ancien théâtre des Comédiens du Roi, « vieilles murailles d'un temple sans adorateurs », est « sans-culottisé. »

Cependant une partie des comédiens quitte le Théâtre de la République, où ils ont trouvé un asile au sortir de prison, pour rentrer à leur bien-aimée salle d'autrefois : c'est d'abord Saint-Fal, qui « débute » le 17 juillet par Damis de *la Métromanie,* à côté de Molé, dans *le Retour du mari;* puis Saint-Prix, puis Mlle Fleury (3 août) par Cléofé de *Guillaume Tell* que son maître, La Rive, joue pour la quatrième fois. Le 29 juillet, on donne les Français dans l'Inde ou *l'Inquisition à Goa,* tragédie en trois actes et en vers, avec des chœurs « républicains ».

Le 1er août (14 thermidor), remise de *Lucinde et Raymond,* comédie mêlée d'ariettes en trois actes, de Paësiello, avec des changements.

## CHAPITRE XI.

Le 11, la septième de *Guillaume Tell*[1] est suivie de *l'Anniversaire du 10 août*, comédie patriotique en un acte[2], accueillie avec enthousiasme.

Le 14, la première représentation du FERMIER RÉPUBLICAIN ou *le Champ de l'Égalité*, comédie en deux actes mêlée de vaudevilles, du citoyen Dorvigny, obtient un grand succès[3].

Enfin, le samedi 16 août, rentrée solennelle et triomphale des comédiens sauvés à la mort de Robespierre, par la *Métromanie* (Fleury, Naudet), et *les Fausses Confidences* (Fleury, Dazincourt, M$^{lles}$ Contat et Devienne). La foule fut immense pour saluer le retour de ces comédiens aimés, après une captivité de onze mois; l'enthousiasme fut indescriptible. Après le spectacle, qui dura huit heures, on dut relever plusieurs fois la toile; ce fut de l'ivresse : M$^{lle}$ Contat se trouva mal à sa première scène; Fleury versa des larmes de joie[4].

Quatre jours après, le vieux Préville sort de sa retraite et reparaît au milieu de ses camarades[5] dans *le Bourru bienfaisant* (20 août). Ce fut une véritable fête

---

1. Distribution : les citoyens La Rive, Saint-Fal, Vazelles, Chevreuil, Belleville, Fradelle, Dupré; les citoyennes Thénard, Barcyer, Boursonnette.
2. Jouée par Molé, Saint-Prix, Amicle, Crettu; M$^{mes}$ Lange et Visculini.
3. Le même soir, début de M$^{me}$ Gassi dans *Alisbelle*.
4. Le même soir, le théâtre de la République donnait *la Bizarrerie de la fortune* et *les Plaideurs*. Talma et son ami l'abbé Aubert au Théâtre de l'Égalité. Quatrain de ce dernier (Fleury, *Mémoires*).
5. Molé, Fleury, Dazincourt, Naudet, M$^{lles}$ Contat, Lange et Devienne rappelés avec enthousiasme.

10

de famille. Le public accourut, le théâtre fit plusieurs salles combles, et les premières représentations furent très-productives. Le 24, Champville rentra dans *Crispin Médecin;* le 27, *la Gageure imprévue* réunissait les deux sœurs Contat, Fleury, Préville et Dazincourt; le 29, *les Fausses Confidences* furent suivies de *la Journée de l'amour,* divertissement anacréontique de Gallet.

Le 2 septembre, au bénéfice des « familles infortunées par le funeste événement de la plaine de Grenelle[1] », *Guillaume Tell, les Chœurs de Marathon* et *la Gageure imprévue.*

Les 3 et 9, Molé reprend *le Conciliateur* et *le Vieux Célibataire;* le 10, *Dupuis et Desronais,* avec La Rive dans *Philoctète,* et le dimanche 21 (cinquième sans-culottide), de *par et pour le peuple* : l'ÉDUCATION DE L'ANCIEN ET DU NOUVEAU RÉGIME, avec une *fête* en l'honneur de Marat, représentée par les orphelins des défenseurs de la patrie réunis sous le titre de « Société des jeunes Français », et *Guillaume Tell* (début d'une Cléofé).

Le 26 du même mois, LE BIENFAIT DE LA LOI ou *le Double Divorce,* comédie en un acte et en vers de Forgeot, fut la dernière nouveauté de l'année (Fleury, Dazincourt, M<sup>lles</sup> Contat et Lange).

Les Comédiens ne purent s'entendre avec la troupe de la Montansier; la mésintelligence sépara les deux sociétés, et la commission exécutive de l'instruction publique fut autorisée à recevoir toutes les démissions qui lui

---

1. Explosion du 14 fructidor.

seraient données par les artistes du Théâtre de l'Égalité.

« Ces démissions furent si nombreuses, dit le *Journal de Paris*, que les artistes restants se trouvèrent hors d'état de continuer les représentations, et forcés de fermer leur théâtre[1]. »

La dernière représentation eut lieu le mardi 23 décembre : on donna *Guillaume Tell* et *le Retour du mari*.

Les comédiens de l'ex-Théâtre de la Nation[2] s'engagent alors pour trois mois au théâtre de la rue Feydeau, administré par Chagot-Defays, puis par Sageret qui veut se les attacher pour cinq ans. Ils y débutent le mardi 25 janvier 1795 par *la Mort de César* et *la Surprise de l'amour* (Saint-Prix, Molé, Dazincourt, etc, M<sup>lles</sup> Contat, Devienne, etc.) et alternent avec l'opéra et des concerts où chante Garat. (Voir l'appendice n° I, sur le théâtre Feydeau.)

Pendant ce temps, le Théâtre de l'Égalité est fermé et demeure vacant : il ne doit rouvrir comme spectacle qu'en 1797, sous le nom nouveau d'ODÉON.

---

1. N° du 27 décembre 1794.
2. Ce fut alors qu'ils vendirent leurs propriétés de la rue des Fossés-Saint-Germain (n° 14 de la rue de l'Ancienne-Comédie) et de celle des Mauvais-Garçons (n<sup>os</sup> 17 et 19 de la rue Grégoire-de-Tours), qu'en 1787 ils avaient projeté de reconstruire ou réparer pour y placer leurs ateliers, leurs principaux ouvriers, leurs archives et leur bibliothèque. (V. arrêt du conseil du 8 septembre 1787, et J. Bonnassies, *les Anciens bâtiments de la Comédie-Française*, notice historique, in-8.)

# CHAPITRE XII.

1795-1796-1797. Pétitions pour obtenir le retour des artistes du ci-devant Théâtre-Français.— La journée du 13 vendémiaire à la salle du faubourg Saint-Germain. — Projets de Poupart-Dorfeuille. — Arrêté du Directoire affermant la salle pour trente années. — L'Odéon. — Tableaux de troupe. — Concerts et *Thiases*.

En janvier 1795, les sections de l'*Observatoire*, de *Marat*, de *Challier*, du *Pont-Neuf*, de *Mutius Scævola* et de *l'Unité* présentent à la Convention nationale une pétition réclamant avec instance le retour des artistes du ci-devant Théâtre-Français dans leur ancienne salle du faubourg Germain. Cette pétition est renvoyée au comité d'instruction publique.

Le 30 mars (10 germinal an III), les treize sections composant le faubourg Germain entretiennent la Convention du même objet. Une députation de commissaires est introduite et se présente à la barre de l'Assemblée; l'orateur de la députation demande, au nom de la justice, de l'intérêt général et de la propagation de l'art dramatique, le renvoi de la pétition aux comités réunis d'instruction publique et des domaines (section des finances) : « Législateurs, dit-il, la Convention sentira jusqu'à quel point il est utile pour la nation, comme propriétaire d'immenses domaines au midi de Paris, de

faire revenir ces artistes dans le local qu'ils occupaient. Nous les comparons à l'édition d'un ouvrage estimé, dont les volumes épars sont entre les mains de plusieurs particuliers, et dont la collection complète n'est au pouvoir de personne. Réunissez-les promptement, vous aurez un chef-d'œuvre ; différez quelque temps, il n'en restera plus que le souvenir et des regrets. »

« La justice exige impérieusement leur retour dans le faubourg Saint-Germain, centre de l'Instruction publique. »

Un membre appuie le renvoi, qui est décrété par la Convention, pour en faire le rapport duodi prochain, 22 germinal. Ledit jour, 11 avril, Daunou fait le rapport au nom des comités [1] ; mais il était écrit qu'avant de redevenir salle de spectacle, l'ancienne Comédie-Française serait encore le théâtre d'événements politiques.

En effet, le 1er octobre 1795, les sections royalistes de Paris décident que l'assemblée centrale des électeurs, en lutte ouverte avec la Convention, se réunira le lendemain dans la *salle du Théâtre de l'Égalité* (ci-devant de la Nation) et qu'elle y sera protégée par les sectionnaires en armes.

Un décret du 2, déclarant cette réunion illégale, en ordonne la dissolution par la force. La Convention dut envoyer des troupes pour faire évacuer le théâtre et avoir raison de cette résistance; elle arme un bataillon de patriotes et nomme un comité de défense.

---

1. Voir le n° 192 du *Moniteur*, p. 835.

## CHAPITRE XII.

Le 3, les sections royalistes se proclament en insurrection, et le lendemain fut la *journée du 13 vendémiaire*... On sait le reste.

Voici comment M. Thiers raconte ces faits, donnant par anticipation à la salle du faubourg Saint-Germain le nom d'*Odéon* [1] :

« La *section Le Pelletier*, toujours la plus agitée, arrêta que les électeurs déjà nommés se réuniraient sur-le-champ. Elle communiqua l'arrêté aux autres sections pour le leur faire approuver : il le fut par plusieurs d'entre elles. La réunion fut fixée pour le 11 vendémiaire, au Théâtre-Français (*salle de l'Odéon*).

« Le 11 (2 octobre 1795), une partie des électeurs se rassembla dans la salle du théâtre, sous la protection de quelques bataillons de la garde nationale ; une multitude de curieux accoururent sur la place de l'Odéon et formèrent bientôt un rassemblement considérable... La Convention rendit un décret portant l'ordre de se séparer à toute réunion d'électeurs formée d'une manière illégale... Sur-le-champ, des officiers de police, escortés seulement de six dragons, furent envoyés sur la *place de l'Odéon* pour faire la proclamation du décret : les comités voulaient, autant que possible, éviter l'emploi de la force. La foule s'était augmentée à l'Odéon, surtout vers la nuit.

« L'intérieur du théâtre était mal éclairé, une multitude de sectionnaires occupaient les loges ; ceux qui prenaient une part active à l'événement se promenaient sur

---

[1]. *Histoire de la Révolution française*, t. VII, p. 351, 353.

le théâtre avec agitation. On n'osait rien délibérer, rien décider.

« En apprenant l'arrivée des officiers de police chargés de lire le décret, on courut sur la place de l'Odéon. Déjà la foule les avait entourés; on se précipita sur eux, on éteignit les torches qu'ils portaient, et on obligea les dragons à s'enfuir. On rentra alors dans la salle du théâtre, en s'applaudissant de ce succès; on fit des discours, on se promit avec serment de résister à la tyrannie; mais aucune mesure ne fut prise pour appuyer la démarche décisive qu'on venait de faire. La nuit s'avançait; beaucoup de curieux et de sectionnaires se retiraient; la salle commença à se dégarnir, et finit par être abandonnée tout à fait à l'approche de la force armée, qui arriva bientôt. En effet, les comités avaient ordonné au général Menou, nommé depuis le 4 prairial (24 mai) général de l'armée de l'intérieur, de faire avancer une colonne du camp des Sablons. La colonne arriva avec deux pièces de canon et ne trouva plus personne ni sur la place, ni dans la salle de l'Odéon. »

Ce fut encore du *Théâtre de l'Égalité* que, le lendemain 13 vendémiaire, les sections insurgées du faubourg Saint-Germain, sous les ordres du comte de Maulevrier, partirent pour attaquer les Tuileries par les ponts. La Convention les fit mitrailler et mit fin à la réaction thermidorienne.

Mais quittons ces tristes réalités d'un jour pour revenir à l'histoire de notre théâtre. La salle de *clubs* va redevenir, selon le style du temps, « le Temple chéri des Lettres ».

Longtemps avant la Révolution, nombre d'auteurs, ceux surtout qui voulaient faire représenter leurs pièces, avaient écrit sur *la nécessité d'un second Théâtre-Français*. Un amant passionné des arts, le citoyen Pierre Poupart-Dorfeuille, cédant à d'autres préoccupations, avait, de son côté, formé le projet d'établir en France un théâtre modèle sous le titre grec d'ODÉON. Le gouvernement ayant fait, l'an II, un appel aux arts, Dorfeuille se présente et soumet son plan. Il envoie, l'an III :

1° Une pétition [1] à la Convention nationale, sur les maux physiques du théâtre, sur la création d'un *Odéon français* et d'un *Institut dramatique*, aux frais du pétitionnaire, et qui ne coûteront rien à l'État ;

2° Une adresse au Directoire exécutif [2] ;

3° Une adresse au ministre de l'intérieur « sur l'établissement d'un *Odéon* [3] à l'instar de celui d'Athènes ». Enfin il met sous les yeux du comité de la commission d'instruction publique un « Développement sur le projet d'établissement d'un *Odéon* et d'un *Institut dramatique* » faisant suite à sa pétition [4].

Les 6 février et 1ᵉʳ mars 1795, la commission d'instruction publique fait deux rapports favorables sur la proposition qui vient de lui être faite, proposition répondant au vœu des treize sections du faubourg Saint-Germain.

1. Signée : Pierre Dorfeuille, 1, place Vendôme, côté Honoré, neuf randes pages non datées.
2. De six pages, signée : Poupart-Dorfeuille, non datée.
3. De huit pages non datées, signée : Poupart-Dorfeuille.
4. An III, quatre pages.

Le 8 juin, Poupart-Dorfeuille renouvelle au ministre de l'intérieur, amateur des arts[1], sa demande d'établir un *Odéon national* sur le théâtre inactif du faubourg Germain, « plan, dit-il, glorieux pour le gouvernement et utile aux finances ».

D'abord comédien au théâtre de Gand (1777), Pierre Poupart-Dorfeuille[2] avait débuté sans succès dans les rôles tragiques à la Comédie-Française[3].

En 1782, il régénère le théâtre à Bordeaux et y établit le grand Opéra, puis se retire avec perte.

En 1784, il s'associe à Gaillard, directeur du théâtre de Lyon, pour gérer l'*Ambigu-Comique* et les *Variétés amusantes* de la rue de Bondy, qu'ils transportent bientôt au Palais-Royal, où elles devinrent le berceau du théâtre de la République (Théâtre-Français de la rue de Richelieu).

En 1785, il vient au secours de l'Opéra pressé par d'urgents besoins. Rappelé à Bordeaux en 1792, il y reprend le grand Opéra dans un état de dépérissement total et le restaure une seconde fois. La Révolution le lui enlève en 1793 et le jette en prison. La troupe de Brochard y fut appelée et l'exploita pendant seize mois que dura l'incarcération de Dorfeuille. Sauvé, comme les comédiens de Paris, par le dévouement de La Bussière, il fut

---

1. Ce fut ce ministre *ami des arts*, Benezech, qui proposa au Directoire le plan de *l'Odeum*, ses vues, ses moyens d'exécution, et les lui fit accueillir.

2. On l'a confondu souvent avec son homonyme Antoine Dorfeuil, comédien, mort à Lyon en 1795, victime de la Révolution.

3. En août 1783 et février 1789.

remis en possession du théâtre de Bordeaux ; mais ayant perdu sa mise de fonds, hors d'état de faire de nouvelles avances, il abandonne cette vaste entreprise, se fait professeur de déclamation et commence à réunir les ÉLÉMENTS DE L'ART DU COMÉDIEN, qu'il publiera plus tard [1] sous le titre de *l'Art de la représentation théâtrale considérée dans chacune des parties qui la composent.*

Tel était le passé de l'homme éclairé qui voulait établir, dès 1795, un Odéon national, ouvrir une école dramatique [2] et « y développer en grand les principes peu connus de l'art oratoire et ceux du comédien ». On ne pouvait avoir de doutes sur son expérience et sa capacité ; il offrait toutes les garanties désirables. Aussi trouva-t-il promptement une compagnie de capitalistes amateurs, qui se chargea d'établir à ses frais cet *Odéon* [3] qu'il avait rêvé. C'étaient, en tête, l'architecte Le Clerc et son ami P. Le Page, dont nous parlerons plus loin.

Un arrêté du Directoire exécutif du 25 messidor an IV (13 juillet 1796) concède le ci-devant Théâtre-Français aux entrepreneurs Poupart-Dorfeuille et Cie :

« Le *Théâtre du Luxembourg* est affermé pour trente ans consécutifs pour y établir un Théâtre national, y

---

1. En 1800, huit cahiers in-12. Paris, Prudhomme.

2. Le 3 août 1795, la Convention rendit, sur la proposition de Joseph Chénier, une loi qui portait la création d'un *Conservatoire* aux Menus-Plaisirs.

3. ODEUM, *dans lequel on se propose de réunir, de récompenser, d'honorer tous les genres de talents qui se distingueront dans l'art et la profession du théâtre;* brochure de vingt-quatre pages, à Paris, au théâtre de l'Odeum, place de l'Odeum. An IV de la République.

rappeler la tragédie et la comédie françaises, et former une École dramatique utile à la régénération de l'art.[1] »

Les conditions imposées à l'entreprise étaient énumérées dans cette annonce, publiée le 19 juillet à l'article *Paris* du RÉPUBLICAIN FRANCAIS.[2] :

« Le ci-devant Théâtre-Français, situé près le palais du Directoire exécutif, va se rouvrir. Le gouvernement l'a cédé pour trente années à une compagnie de capitalistes qui s'oblige : 1° à remettre l'intérieur de la salle dans son premier état ; 2° à y réunir les meilleurs acteurs dans tous les genres ; 3° à former une espèce d'École ou Institut dramatique où les meilleurs maîtres enseigneront l'art de la déclamation et du chant ; 4° à laisser la salle à la disposition du gouvernement toutes les fois qu'il voudra y donner des fêtes nationales, ou décerner des prix aux hommes à talents ; 5° à remettre entre les mains d'un caissier du gouvernement la rétribution des *auteurs morts* dont on jouera les pièces. Cette rétribution formera un fonds pour les pensions à accorder aux vieux auteurs et acteurs distingués.

« Telle est une partie des conditions de l'acte de cession du théâtre.

« Ce nouvel établissement dramatique a pris le nom d'ODÉON[3], sans doute à cause des concerts qu'on exécu-

---

1. Signé : Carnot, président (*Archives nationales,* section administrative, dossier F¹³ 876).
2. 1ᵉʳ thermidor an IV, n° 1317, p. 1, colonne 2.
3. Ὠδή, chant : ᾠδεῖον, lieu où l'on chante, où l'on déclame en chantant. Sur l'origine du mot ODÉON, voir *le Voyageur à Paris,* par La Mésangère (1797), tome III, p. 185.

tera de temps en temps dans la salle, et surtout à cause de l'espèce d'*École de chant et de déclamation* qu'on se propose de créer. Mais il faut avouer que ce nom ne convient point à un théâtre où l'on déclamera encore plus qu'on ne chantera. »

C'était alors la mode des noms empruntés à l'antiquité grecque ou romaine, et l'on sait que le plus ancien des trois Odéons d'Athènes [1], élevé par Périclès, était destiné à des concours de musique : on y joua même avant la construction du grand théâtre.

La nouvelle administration justifiait d'ailleurs ce titre, son intention étant d'ouvrir par des *concerts* « avec le concours des artistes de l'Opéra ».

Le 20 juillet, Poupart-Dorfeuille demande la maison Montmorenci-Laval [2] de la rue de Tournon, devenue bien national, pour les trois classes de son École de déclamation et les magasins des peintres et décorateurs. Ne l'ayant pas obtenue, il demande un mois après (2 fructidor an IV), pour le même objet, l'usage de la maison Vaubécour, quai Voltaire, n° 4, où le ministre de la guerre avait logé le général Schérer [3] et quelques officiers de sa suite, « au titre qui conviendra au gouvernement; soit à loyer, soit autrement ».

Le 23 septembre, il lance un *prospectus* en sept

---

[1]. L'Odéon de Smyrne, en Asie Mineure, embelli par le pinceau d'Apelles, ceux de Patras, de Corinthe, d'Éphèse, de Laodicée, étaient célèbres. Il y avait deux Odéons à Rome (l'un bâti par Domitien, l'autre, ouvrage d'Apollodore, sous le règne de Trajan) et un à Pompéi.

[2]. Aujourd'hui caserne des gardes de Paris, n° 10.

[3]. Depuis ministre de la guerre.

articles [1], annonçant qu' « il sera créé cent actions, chacune de 2,400 francs écus, qui seront signées des citoyens Poupart-Dorfeuille, Le Page, Le Clerc, qui sont les seuls concessionnaires, entrepreneurs et en même temps administrateurs de l'Odéon ».

Les trois associés s'occupent activement de « préparer un théâtre régénérateur [2] qui, sous deux ans, aura reculé les bornes de l'art, et mis bien loin derrière *les froides et vieilles copies de l'ancienne Comédie-Française* ». Ce sont les termes propres d'une lettre qu'ils adressent au ministre de l'intérieur le 17 décembre 1796, et dans laquelle ils se plaignent incidemment de la « mauvaise foi de la citoyenne Raucourt ».

A la même date, 27 frimaire an V, ils annoncent le choix de trois professeurs du Conservatoire pour leur École de tragédie et comédie, et dressent le tableau des artistes qu'ils ont engagés, surtout dans les départements, et qui doivent se réunir à « Pâques prochain, *vieux style* », époque de l'ouverture de leur théâtre, où ils se proposent de représenter la tragédie, la comédie, l'opéra dialogué et peut-être la pantomime historique.

1. In-4 de quatre pages (2 vendémiaire an V).
2. « La Compagnie a la noble ambition d'assurer la destinée des artistes qui auront concouru aux succès et à l'élévation de l'Odeum; de *leur ménager une retraite* flatteuse, indépendante des vicissitudes de la fortune... Ces vues de bien public plairont surtout au faubourg Saint-Germain dont *l'Odeum* repeuplera les déserts. L'établissement de l'Odeum répandra dans ce quartier le mouvement, la vie; il donnera de la valeur aux propriétés nationales, et particulières (*Odeum*, an IV). »

## CHAPITRE XII.

Le total des appointements des artistes et employés montait à 400,000 livres.

L'opéra à ariettes comprenait seulement six hommes et six femmes, plus l'orchestre. Mais la tragédie et la comédie devaient avoir quarante interprètes, dont voici la liste à compléter :

MESSIEURS

Drouin, *premier rôle* (jeune, beau physique, du talent [1]).
Dorsan, — — — —
Adnet, *jeune premier rôle* et *fort second*.
Leroi, *des amoureux*.
Louis Leroi, suppléant, *grande utilité, confidents*.
Dugrand, *pères nobles, rois* (beau physique, du talent).
Vernon, des *troisièmes rôles, récits, raisonneurs*, etc.
Habert, *financiers, manteaux* (talent connu) [2].
Verteuil, *comiques, manteaux, pères, paysans*.
Callaud, *grande livrée* (jeune, du talent).
Moreau, *seconds comiques* ( — — ).
Delœuvre, *crispins, marquis ridicules* (du talent).
Bernard-Valville, *seconds comiques, arlequins* (auteur).
Un *second roi* et *tyran*.
Une *grande utilité*.
Des ÉLÈVES [3].

1. Notes de l'administration.
2. Avait débuté en 1793 au théâtre de la Nation dans *les financiers*.
3. Poupart-Dorfeuille fit six élèves à son École. — L'Institut dramatique de l'Odeum devait, en principe, se composer de trois classes où les élèves seraient reçus de quinze à vingt-cinq ans :

1e Connaissance parfaite de la langue française; prononciation. Art de la lecture. Diction théâtrale. Art de la déclamation.

2e Analyse des passions; leur étude, leur expression, leur exécution. Pantomime. Geste.

3e Histoire et roman des pièces; leur analyse. Traditions. Jeux de scène.

Il devait y avoir aussi un *Journal de l'Odeum* destiné à faire connaître les pièces qu'on y représenterait (Voir *l'Odeum*, an IV).

MESDAMES

Verteuil, *amoureuse de caractère* (grand talent et très-connue).
Legrand, *première amoureuse* (jeune, de la tournure et du talent.)
Desrosiers, *jeune première* (belle femme et du talent).
Viaux, *reines et rôles forts* (de la tournure, de la jeunesse, grande).
Texier, *soubrette* (connue).
Dorfeuille, — —
Dourdé, *ingénuité, secondes amoureuses.*
Delille, — —
Richard, *caractères, mères et confidentes* (femme jeune et jolie).
V** Augé, *caractères ridicules, mères décrépites* (femme du comédien français de ce nom).
Cassin, *secondes soubrettes, grande utilité.*
Des ÉLÈVES.

Un inventaire[1] fut dressé des objets appartenant au gouvernement dans le théâtre du faubourg Saint-Germain, propriété nationale, et, en janvier 1797, on confia à l'architecte Le Clerc le soin de réparer la salle et de restaurer l'édifice. On fit des changements considérables à l'intérieur[2] : les douze *signes du zodiaque* sculptés au plafond sont chassés par *Apollon et les Muses;* les loges d'avant-scène sont rétablies, et le pourtour de la galerie des secondes est embelli de peintures représentant des combats d'athlètes, des courses de chevaux, etc. Un lustre de quarante-huit lampes à la Quinquet fut entouré de douze autres lustres à cristaux[3] reliés par des guir-

---

1. De cinquante-quatre pages; il doit être au *Bureau des bâtiments civils.*
2. *Archives nationales,* dossier F¹³ 876.
3. Le 23 ventôse an V (14 fév. 1797) P. Dorféuille, P. Le Page et

landes de roses. La salle, ornée à nouveau d'arabesques blancs se détachant sur un fond vert clair[1], rouvrit, le samedi 8 avril 1797, par un CONCERT.

Un second concert fut donné le dimanche 16, et le jeudi 4 mai eut lieu l'inauguration de THIASES[2], ou, pour parler français, de *bals*[3], qui ne réussirent point. Ce mot antique effaroucha les beautés modernes, et après un troisième et dernier Thiase du jeudi 11 mai[4], l'Odéon, avec deux décors empruntés au Théâtre de la République et des Arts, ouvrit son *Spectacle dramatique* le 1er prairial an V (samedi 20 mai 1797) par :

Un *Prologue d'ouverture,* en un acte et en vers libres, du comédien Patrat et de Weiss ;

Les *Philosophes amoureux,* de Destouches, comédie en cinq actes, en vers (1729) ;

et *l'Apparence trompeuse,* de Guyot-Merville, comédie en un acte et en prose (1744).

---

Le Clerc, admin.rs de l'Odéon, demandent 30 lustres et 50 girandoles des Menus-Plaisirs pour leurs fêtes (bals et concerts). Les Menus avaient jadis prêté les costumes et pierreries de leurs magasins à la Comédie.

1. Voir un article de Peyre fils, architecte, sur la restauration de l'Odéon (n° 210 du *Moniteur,* 19 avril 1797, pp. 839, 840).

2. Sur l'étymologie des *Thiases,* voir les lettres du citoyen Gail au *Journal de Paris* des 28 avril, 14 août, 12 octobre 1797).

3. « Salon de bal du plus grand éclat, disait l'administration nouvelle, vaste, recherché et convenable à la dignité que l'on doit apporter dans de grandes assemblées, dans des fêtes nationales, pour lesquelles l'administration l'a imaginé. »

4. Les hommes étaient invités à ne s'y point présenter « en bottes ».

La troupe se composait de :

P. Poupart-Dorfeuille, *directeur.*
Ferville, *directeur du service intérieur.*

| MM. | Drouin. | MM. | François Bernard (Valville)[2]. |
|---|---|---|---|
| | Dorsan. | | Deschamps. |
| | Adenet. | M<sup>mes</sup> | Verteuil-Forgeot. |
| | Leroi. | | Legrand. |
| | Barbier. | | Viot. |
| | Dugrand. | | Vazel[3]. |
| | Patrat[1]. | | Delille. |
| | La Bussière. | | Dourdé. |
| | Prat. | | Dubois. |
| | Habert. | | Richard Saint-Aubin. |
| | Mayeur aîné. | | Dorsonville. |
| | Barré. | | Pélissier. |
| | Delœuvre. | | |

1, 2, 3. Patrat (père noble), Valville et M<sup>me</sup> Vazel venaient du théâtre des Variétés-Montansier du Palais-Royal, où ils avaient joué à côté de Grammont, Lacave, Baptiste cadet, Damas, Vazel, M<sup>lle</sup> Saintval l'aînée et des deux Mars.

# CHAPITRE XIII.

1797-1798. Administration nouvelle. — Le Clerc et Le Page. — Une réunion du conseil des Cinq-Cents occupe la salle de l'Odéon. — Coup d'État de fructidor. — La troupe tragique de M$^{lle}$ Raucourt. — Nouveautés. — Tableau des dernières recettes.

Le programme touffu de Dorfeuille resta à l'état de projet; l'entreprise, dénigrée à sa naisssance [1], ne dura pas plus d'un mois. Le théâtre, devant une recette moyenne de 150 à 200 francs, ferma le 19 juin par la *Métromanie* et l'*École des maris* sans avoir produit aucune nouveauté et après de nombreux relâches, dont l'un fut occupé par un grand banquet donné dans la salle même de l'Odéon, le 29 mai, par les représentants du peuple; on y but « à la Constitution directoriale de l'an III et au général Masséna [2], l'enfant chéri de la Victoire! » et la fête se termina par un concert [3].

Ne pouvant plus tenir ses engagements, Dorfeuille

---

1. « Tous les moyens sont employés pour détacher de l'administration nouvelle les artistes qu'elle a engagés et pour détruire la confiance des capitalistes ou actionnaires qui pourraient l'aider au moment de l'ouverture prochaine du théâtre. » (*Rapport de Poupart-Dorfeuille et Machet au ministre de l'intérieur*, 17 mars 1797.)
2. Le héros de Rivoli (bataille du 14 janvier précédent).
3. *Le Républicain français*, n° 1604.

cède, après vingt représentations, la place à ses associés Le Clerc et Le Page, reprend son cours de déclamation, rappelle ses anciens services à François de Neufchâteau [1] et présente au Directoire une pétition dans laquelle il se décerne le titre de « *Père du Théâtre* ». « Je me propose, écrit-il à cette date, de publier très-incessamment plusieurs volumes des *Éléments du théâtre à l'usage des comédiens et des amateurs* ; cet ouvrage, fruit de vingt années de recherches et d'études, abrégera dix années de travail aux jeunes artistes [2] ».

Poupart-Dorfeuille fonda, l'année suivante, *le Théâtre des Jeunes Élèves de la rue Dauphine* (ou *de Thionville*), ouvert le 20 mai 1799 (1ᵉʳ plairial an VII).

En se séparant de Le Clerc et de Le Page il peint ces deux associés comme « deux hommes nuls dans ce genre d'administration où ils ne marchent qu'en aveugles, pour lesquels l'art n'est rien, et l'intérêt tout ».

L'acte de cession fut fait sous seings privés, le 5 messidor an V (23 juin 1797), entre : Jacques-Claude-Paschal LE PAGE, Jean-François-Xavier LE CLERC, architecte, et François-Marie GAMAS, au nom et comme fondé de pouvoirs de Jean Goisson, intéressé en commandite dans l'entreprise de l'Odéon.

Après deux nouveaux *grands bals parés* honorés de la présence de l'ambassadeur ottoman (28 juillet et 14 août),

---

[1]. Lettre du 6 novembre 1797, signée : Poupart-Dorfeuille, rue Corneille, n° 2, place de l'Odéon.

[2]. Le tome Iᵉʳ seul parut en 1801 ; l'ouvrage entier devait avoir environ trente cahiers.

## CHAPITRE XIII.

la nouvelle administration rouvre le théâtre le jeudi 17 août par *Adélaïde Duguesclin* et le *Mari retrouvé*.

Le prix des places variait de 1 à 5 livres. La troupe, « de la force d'une troupe de province de troisième ou quatrième ordre », était ainsi composée :

| *Acteurs dans la tragédie :* | *Acteurs dans la comédie :* |
|---|---|
| Les citoyens Dorsan. | Les citoyens Habert. |
| — Dugrand. | — La Bussière. |
| — Adenet. | — Adenet. |
| — La Bussière. | — Barré. |
| — Ferville. | — Delœuvre, etc. |
| — Prat. | |
| — Barbier. | |
| — Deschamps. | |
| Les citoyennes Vazel. | Les citoyennes Vazel. |
| — Richard-St-Aubin. | — Dourdé. |
| — Legrand, etc. | — Pelissier, etc. |

Sept nouveautés furent représentées : la première (*samedi 2 septembre*) fut le Devoir et la Nature, drame en cinq actes et en prose, de Pelletier-Volméranges. Le surlendemain 4, on devait donner la deuxième représentation ; mais à dix heures du matin une réunion du conseil des Cinq-Cents occupe la salle par ordre du Directoire. A huit heures, les membres du conseil s'étaient rendus au lieu ordinaire de leurs séances ; ils en avaient trouvé les portes fermées et gardées par la force armée. La partie dévouée au Directoire se réunit dans la salle de l'Odéon, comme la majorité de l'Assemblée constituante s'était ralliée naguère au *Jeu de paume* de Versailles. La séance, ouverte à dix heures sous la présidence de

Lamarque, dura jusqu'à cinq heures et fut reprise à sept heures du soir. Le bureau était à l'avant-scène ; les membres du conseil des Cinq-Cents occupaient l'orchestre ; une foule de citoyens, placés là, dit un contemporain, pour applaudir à tout ce qui allait se faire, remplissaient les loges [1].

L'Odéon fut ce jour-là le théâtre du coup d'Etat du 18 fructidor. Le conseil y condamna à la déportation les directeurs Barthélemy et Carnot et cinquante-trois députés, dont Boissy-d'Anglas, Portalis, Quatremère-Quincy, Villaret-Joyeuse, Suard, Pichegru, Tronson-Ducoudray, etc [2].

Les séances continuèrent les quatre jours suivants, et un arrêté du 8 septembre décida que le conseil des Cinq-Cents reprendrait ses séances dans la salle ordinaire du palais des Tuileries.

Il y rentra le lendemain 9, et le théâtre fut rendu aux comédiens, qui ne furent jamais indemnisés de ce préjudice [3].

Une commission militaire, chargée de sévir contre les ennemis de la nouvelle réaction, remplaça bientôt les Cinq-Cents à l'Odéon, et y tint quelque temps ses assises, « effrayante réalisation, a-t-on remarqué, des tragédies auxquelles ce théâtre était destiné ».

---

1. Procès-verbal de la séance permanente du conseil des Cinq-Cents, fructidor an V, à Paris, de l'Imp. nationale, in-8 de 154 pages.

2. N° 1714 du *Républicain français*.

3. Les frais, fournitures et travaux faits à cette occasion furent considérables ; l'illumination seule coûta 1,188 francs (*Archives nationales, section administrative*, F¹³ 876).

# CHAPITRE XIII.

L'administration Le Clerc et C^ie^ reprit les représentations interrompues du *Devoir et la Nature*, qui fut joué dix fois.

Le même mois vit paraître une nouvelle comédie en trois actes et en prose, LE STRATAGÈME INUTILE, ou l'*Auberge supposée*, qui n'eut qu'une seule représentation (*25 septembre*). L'auteur était M. Gamas, intéressé dans l'entreprise; il fit encore représenter, le mois suivant, LE MARIAGE A LA PAIX, comédie en un acte et en prose, qui eut deux représentations (*16 novembre*).

Le *4 novembre*, on obtint un premier succès avec GENEVIÈVE DE BRABANT, tragédie en trois actes et en vers. du citoyen Cécile (Dorsan, Siffroi; M^me^ Legrand, Geneviève), et le *18*, un second avec L'ESPIÈGLE, comédie en deux actes et en prose, mêlée de vaudevilles, sorte d'opéra-comique, de J. Patrat, l'acteur, qui le *28* donne sa comédie du COMPLOT INUTILE.

Le *27 décembre*, MANLIUS TORQUATUS, tragédie en cinq actes et en vers, de Christian Le Prévost d'Iray, fut la dernière nouveauté (Dugrand, Dorsay, Barbier, La Bussière, Deschamps et Vazel).

Les administrateurs avaient en vain réclamé une indemnité à raison de la privation de leur salle; les acteurs n'étaient pas payés et le public ne venait point.

La C^ie^ Le Clerc avait cependant déployé une grande activité; outre les sept nouveautés dont nous venons de parler, on avait remis :

*Tom Jones à Londres*, cinq actes (20 août);

*Tartuffe* (23);

*Le roi Théodore à Venise*, opéra en trois actes, et les *Faux Mendiants*, comédie en deux actes (24 août);

*Les Faux Monnayeurs*, opéra en trois actes (1ᵉʳ septembre);

et *le Mariage de Figaro* (21 octobre);

Puis le répertoire courant [1].

En moyenne, il n'y avait eu qu'un relâche par semaine; mais l'Odéon ne pouvait se soutenir seul [2]. Le Clerc, pour « rendre à Melpomène et à Thalie un sanctuaire digne d'elles, et raviver l'un des plus beaux quartiers de Paris », fit alors appel à la troupe tragique dirigée par M<sup>lle</sup> Raucourt au théâtre Louvois [3], qui, s'associant à la troupe comique composée principalement de Picard, Habert, Varennes, Valville, etc., etc., M<sup>mes</sup> Molé, Mo-

---

1. *Barbier de Séville, Crispin rival de son maître, Crispin médecin, Mélanide, Mérope, les Fourberies de Scapin, Eugénie, l'Épreuve, l'École des pères, la Feinte par amour, Hypermnestre, les Jeux de l'amour et du hasard, Dupuis et Desronais, le Dissipateur, Nanine, les Vendanges de Suresnes, l'École des maris, l'Aveugle clairvoyant, la Femme jalouse, les Folies amoureuses, le Médecin malgré lui, la Coquette corrigée,* le drame du *Déserteur, l'Esprit de contradiction, la Fausse Agnès, le Méchant, le Mariage secret, Phèdre, le Dépit amoureux, la Veuve du Malabar, le Mercure galant, l'Épreuve réciproque, l'Habitant de la Guadeloupe, l'Amant bourru, le Distrait, la Petite Ruse, Mahomet, la Gageure imprévue* et *le Bourru bienfaisant.*

2. En pluviôse an VI (janvier 1798) un arrêté du Directoire réduit de 4,017 liv. 1 s. 2 d. à 300 francs la contribution foncière de l'Odéon « en raison des dépenses assez grandes qu'on a été obligé de faire pour les changements exécutés dans ce théâtre ».

3. Voir l'appendice n° II, sur le théâtre Louvois, qu'on appelait à cette date « un tripot royal ».

lière, Delille, etc., etc., rouvrit la salle de l'Odéon [1], peinte à neuf pour la quatrième fois, le 18 janvier 1798, par *Phèdre* et *l'École des maris*. Thésée-Vanhove, Hippolyte-Saint-Fal, Naudet, Florence, Mlles Raucourt (Phèdre), Fleuri, Simon (Aricie), rentraient à l'ancien théâtre de leurs succès. Aussi la foule fut-elle considérable et l'accueil des plus chaleureux. Chacun des ex-comédiens du Théâtre de la Nation fut salué à son entrée par des bravos enthousiastes [2].

« S. M. Impériale et Royale Raucourt, disait le *Journal des hommes libres*, vient de rouvrir son théâtre à la salle de l'Odéon... Quelques républicains avaient d'abord pensé que, comme directrice d'un vrai club royal partisan de la royauté, elle devait prendre la route de Madagascar [3]. »

Le lendemain 19, même succès avec *Rodogune*.

L'administration convoqua par circulaires les propriétaires et chefs de famille du faubourg Saint-Germain à prendre des abonnements.

Pendant la première quinzaine, le public fut assidu [4].

---

1. « L'ancienne salle de la Comédie-Française, rue de Vaugirard, réunit tous les genres de noblesse et d'utilité, et tient, sans contredit, le premier rang à Paris » (Grimod de la Reynière, *le Censeur dramatique*, 1797).

2. Voir *le Républicain français*.

3. Cependant les administrateurs Le Clerc et Luigny avaient prévenu les désirs du gouvernement en faisant placer sur le frontispice du théâtre l'*inscription civique*, témoignage de leurs principes et de leur attachement à la République (lettre de Le Clerc, 7 ventôse an VI).

4. Mlle Raucourt touchait 500 livres par soirée, payées d'avance, dont moitié applicable à ses créanciers. On offrit à Mlle Contat, qui

M??? Joly, malade depuis sa sortie de prison, joue, le 22 janvier, la Lisette du *Dissipateur*, puis Dorine avec Naudet dans *Tartuffe* (16 février), et, avec ses deux filles, *l'Oracle* de Saint-Foix.

Le 28 janvier, M??? Beffroi paraît dans *la Pupille*. Puis la discorde se mit dans la société, dont plusieurs membres partirent pour des tournées départementales.

Le *10 février*, la première nouveauté offerte au public obtint un succès marqué : L'HOMME SANS FAÇON, ou *le Vieux Cousin*, jolie comédie en trois actes et en vers, de Léger, l'un des fondateurs du Vaudeville (Saint-Fal, Dupont, Vigny, M??? Simon et Molière).

Le *1ᵉʳ mars*, THÉMISTOCLE, tragédie en cinq actes et en vers imitée de Métastase, premier ouvrage de François Larnac, fut froidement accueillie et réduite à trois actes le mois suivant (Vanhove, Saint-Prix, Saint-Fal). L'auteur y peignait l'amour de la patrie dégagé de tout esprit de faction.

Après une reprise de *Bajazet* pour M??? Raucourt (*17 mars*), on donne sans succès, le *24*, SAINT-ELMONT ET VERSEUIL, drame en vers libres de Ségur jeune, refondu et réduit de cinq actes à trois, sous le titre de DUVAL, ou *les Remords*.

Puis, pour le 7 avril, l'Odéon annonce *Gaston et Bayard* et *le Jaloux malgré lui*, « pour la descente en

---

jouait à Feydeau, 24,000 livres de pot-de-vin, et un engagement de deux ans avec 36,000 livres d'appointements et deux mois de congé chaque année.

## CHAPITRE XIII.

Angleterre [1] ». Le produit de cette représentation devait être affecté « aux frais d'une guerre où la France, après avoir brisé les fers du continent, mettra le comble à sa gloire en affranchissant les mers du joug britannique ».

« Assez et trop longtemps, — écrivait Le Clerc au ministre de l'intérieur pour lui faire part de son initiative, — l'orgueilleuse Albion s'est emparée du trident de Neptune ! »

Signalons deux débuts : de M$^{lle}$ Desroziers dans *Andromaque* et de M$^{me}$ Valville dans *la Coquette corrigée* (21 et 29 avril). La mort de M$^{lle}$ Joly [2], arrivée en mai, fut le premier signal de la dissolution du théâtre. On fit toutefois quelques belles recettes, les soirs où M$^{lle}$ Raucourt paraissait dans la tragédie. Voici, d'après une note de Fenouillot de Falbaire [3], le tableau des neuf dernières représentations, qui donnèrent un total de 13,800 livres 13 sous :

PRAIRIAL AN VI

| 1798. | | Recettes brutes. | |
|---|---|---|---|
| 20 mai. | *Médiocre et rampant, le Conteur*. . . . . . | 635 # | » $ |
| 21 » | *L'École des femmes, l'Avocat Pathelin*. . . | 418 | 11 |
| 22 » | RHADAMISTE ET ZÉNOBIE, *la Feinte par amour* . . . . . . . . . . . . . . . . . | 1,519 | 8 |
| | A reporter. . . . . | 2,272 # | 19 $ |

1. Le Directoire cherchait alors à surexciter l'esprit public contre l'Angleterre, restée en guerre avec la France après le traité de Campo-Formio. (16 octobre 1797).
2. Enlevée à l'âge de trente-sept ans par une maladie de poitrine.
3. Commissaire du gouvernement près le théâtre de l'Odéon et caissier chargé de toucher les *droits des auteurs morts*, par arrêté du Directoire exécutif du 9 mars 1798.

|  |  |  | Report. . . . | 2,272 | ₶ 19 ſ |
|---|---|---|---|---|---|
| 23 | Mai | Relâche [1] . . . . . . . . . . . . . . . . . | | | |
| 24 | » | *Mahomet, le Conteur.* . . . . . . . . . . . | | 528 | 11 |
| 25 | » | Relâche. . . . . . . . . . . . . . . . | | | |
| 26 | » | Iphigénie en Aulide, *la Pupille.* . . . . . . | | 1,026 | 6 |
| 27 | » | *Le Barbier de Séville, le Jeu de l'amour* . . | | 226 | 1 |
| 28 | » | *La Métromanie, le Conteur.* . . . . . . . | | 361 | 18 |
| 29 | » | *Eugénie, le Mercure galant.* . . . . . . . | | 384 | 9 |
| 30 | » | Relâche. . . . . . . . . . . . . . . | | | |
| 31 | » | Relâche. . . . . . . . . . . . . . . | | | |
| 1ᵉʳ | juin | Au bénéfice de la citoyenne . . . . . . . | | | |
|  |  | Raucourt : Œdipe . . . . . . . . . | | 9,000 | 9 |
|  |  |  |  | 13,800 | ₶ 13 ſ |

Cette représentation du 13 prairial fut la dernière[2]. La Rive, quoique indisposé, prêta son concours à sa camarade et s'habilla dans la loge qu'occupait un mois plus tôt la pauvre Joly. Il raconta plus tard, dans son *Cours de déclamation*, la terreur superstitieuse qui s'empara de lui dans cette soirée, où il eut beaucoup de peine à terminer son rôle.

---

1. Le 23 mai, l'administration du théâtre de l'Odéon écrit au conseil des Cinq-Cents qu'elle se propose d'ouvrir incessamment une *École dramatique* pour concourir aux progrès de l'art.

Mention honorable au procès-verbal, et renvoi à la commission d'instruction publique.

Cette École dramatique n'a jamais été formée.

2. La recette moyenne des jours où jouait Mˡˡᵉ Raucourt est de 2,500 francs, dont elle seule emportait 500 ; celle des autres soirs retombe à 300 fr. Et la même troupe faisait, rue de Louvois, environ 1,800 à 2,000 fr. de recette moyenne !

# CHAPITRE XIV.

1798-1799. Entreprise Sageret.— Organisation nouvelle.— Réouverture de l'Odéon. — *Le Voyage interrompu.* — *Misanthropie et Repentir.* — Sageret est dépossédé par arrêté du Directoire.— Les Comédiens en société. — L'incendie du 18 mars. — Le fauteuil de Molière.

Les concessionnaires Le Clerc et Le Page, ne pouvant plus soutenir leur spectacle, furent obligés de fermer la salle. Pour satisfaire leurs créanciers, ils se décidèrent à concéder leur bail pour trois ans, à dater du $1^{er}$ vendémiaire, au sieur Sageret, ancien banquier expéditionnaire en cour de Rome, qui avait déjà l'entreprise du théâtre Feydeau et de celui de la République, en se réservant un dixième sur les recettes du nouveau concessionnaire.

Faite sans l'autorisation du Directoire, cette concession n'en fut pas moins approuvée, parce que Sageret paraissait réunir à des ressources pécuniaires beaucoup d'expérience dans l'administration des théâtres et qu'il donnait surtout au gouvernement l'espoir de voir les Comédiens français enfin réunis [1].

[1] Sageret avait été chargé, en juillet 1795, par le Directoire exécutif de former la *réunion,* tant désirable et *tant demandée,* des artistes français au théâtre de la République. Le gouvernement lui avait, par un arrêté, promis une somme de 360,000 francs pour subvenir aux dépenses premières relatives à cette réunion; mais cette somme ne fut point versée.

Sageret engage un grand nombre de sujets, et divise le Théâtre-Français en deux sections : celle de *la rue de la Loi* et celle du *faubourg Saint-Germain*, « sans que les individus soient exclusivement attachés à l'un de ces théâtres, mais aux deux lorsque le besoin l'exigera [1] ».

Pendant ce temps, l'Odéon reste fermé jusqu'au 16 septembre; à cette date, et jusqu'à la fin d'octobre, les artistes de l'Opéra-Feydeau viennent y donner neuf représentations, pendant qu'on répare leur salle, rouverte le 29 octobre sous le nom de Théâtre-Lyrique de la rue Feydeau.

La *division de l'Odéon* comptait dix-huit acteurs et treize actrices ; il devait être desservi par les théâtres Feydeau et de la République, et utilisé de la manière suivante :

1° JOURS PAIRS : Les matinées, leçons de l'École dramatique.

Les soirs :

*Duodi*, opéra-comique du Théâtre-Feydeau.
*Quartidi*, comédiens du théâtre de la République.
*Sextidi*, concerts (pendant l'hiver).
*Octidi*, comédiens du Théâtre-Feydeau.
*Décadi*, tragédiens du théâtre de la République.

---

1. Voir le n° 33 du *Journal de Paris*, 3 brumaire an VII, article spectacles (Théâtre-Français). — Une lettre de Sageret au citoyen Dégligny, régisseur du Théâtre-Français de la République, contient des renseignements exacts sur l'organisation définitive des trois théâtres administrés par Sageret. (30 vendémiaire an VII, *Journal de Paris*, pp. 161-162). — Voir aussi notre appendice n° I.

## CHAPITRE XIV.

2° Jours impairs : Consacrés aux fêtes nationales, banquets civiques et distributions des prix du Conservatoire.

Sageret rouvrit l'Odéon le 10 brumaire an VII (*31 octobre*) par : LA VENGEANCE, comédie en un acte et en vers de Patrat, qui eut peu de succès (Picard, Dorsan, M$^{mes}$ Desroziers, Molière et Beffroi), et *Gaston et Bayard* (Saint-Prix, Saint-Fal, M$^{elle}$ Fleuri) [1].

Le 11 novembre, on reprend la tragédie de Cécile : *Geneviève de Brabant*, et le 17, celle de *Briséis* qui eut treize représentations.

Le 20, l'amusante comédie de Picard, LE VOYAGE INTERROMPU, en trois actes et en prose, mêlée de vaudevillles, fut favorablement accueillie : on bissa le dernier couplet, chanté par Picard (Jolivet) s'adressant au public :

« Loin des plaisirs, loin des affaires,
Nous sommes au delà des ponts.
Ici pourtant jadis vos pères
Vinrent nous donner des leçons.
A passer *la Samaritaine*
Comme eux décidez-vous parfois,
Et quelques jours au moins par mois
Jusque chez nous qu'on se promène ! »

L'auteur-acteur fut demandé après la pièce et salué de vifs applaudissements. Cette œuvre, plus bouffonne que comique, qui offrait une critique des romans et drames

---

[1]. La recette brute et totale des vingt et une représentations fut de 14,450 fr. On représenta quarante-deux pièces, dont dix-sept d'auteurs vivants et vingt-cinq d'auteurs morts. (*Note* de Fenouillot de Falbaire.)

de l'époque, attira quelque temps la foule; elle est restée au répertoire.

Le 23 novembre, M<sup>elle</sup> Julie Simon rentre dans la *Coquette corrigée*, et le 25, la fille de M<sup>elle</sup> Joly débute dans *les Folies amoureuses*.

Après le succès d'estime de PÉRIANDRE[1], tragédie en cinq actes, de Luce de Lancival, assez froidement accueillie à la première représentation (17 décembre), l'excellent début de M<sup>elle</sup> Delille par Mélite du *Philosophe marié* (18 décembre) et une reprise de *Gabrielle de Vergy*, l'entreprise nouvelle, peu favorisée jusqu'alors, tombe *le 28* sur un très grand succès, le plus retentissant depuis la Révolution, avec le drame de MISANTHROPIE ET REPENTIR, qui fit littéralement fureur. Il était temps, car les malheureux comédiens ne pouvaient continuer à courir d'un théâtre à l'autre pour représenter dans la même soirée la même pièce sur la rive droite et sur la rive gauche : exercice des plus pénibles et tout à fait contraire à la dignité de l'art ! Écoutons Fleury se plaindre de cette vie nomade : « Nous jouons le même soir dans les deux salles[2] : souvent nous donnons la même pièce sur les deux scènes, et, par précaution, nous partons habillés ; un même fiacre reçoit divers personnages de carnaval[3] ».

---

1. Tirée du IV<sup>e</sup> livre des *Voyages de Cyrus*, de Ramsay.
2. 27 novembre 1798, aux *deux* théâtres français, *la Feinte par amour*, comédie en trois actes, d'abord rue de la Loi, puis à l'Odéon. 7 décembre, *les Jeux de l'amour et du hasard*, idem, idem.
3. Mémoires de Fleury, tome II.

*Misanthropie et Repentir* était la traduction faite par feu Bursey, comédien de Bruxelles, d'un drame allemand de Kotzebue, « *Menschenhass und Reue* », qui datait de 1789 [1]. Mme Julie Molé, actrice de l'Odéon [2], l'acheta de la veuve du traducteur, et l'arrangea en cinq actes pour la scène française; elle n'y fit que de légères coupures et, selon la *Revue des Comédiens* [3], de « méchantes additions qu'on fut forcé de réformer ». Saint-Fal (Meinau), Grandménil, Dorsan, Habert, Naudet, Picard, Mmes Simon (Eulalie), Molé et Beffroi rivalisèrent de talent et de zèle; la pièce, après quelques légers changements, obtint un prodigieux succès de larmes, et fit courir tout Paris; elle est restée au répertoire [4].

Le *13 janvier 1799*, une petite comédie en un acte, LE PORTRAIT, fut bientôt suivie, le *20*, de LAURENT DE MÉDICIS, tragédie en cinq actes de l'auteur de *Géta*, Petitot (Saint-Prix, Saint-Fal, Mlle Fleuri). Après quelques

---

[1]. L'an VII parut une nouvelle tirée du drame allemand sous le titre de *Misanthropie et repentir*.

[2]. Qui fut depuis comtesse Albitte de Vallivon.

[3]. Tome II, page 149 (1808).

[4]. M. Alphonse Pagès en a donné à l'Odéon une traduction nouvelle qui réussit (1862).

Aude fit pour le Palais-Royal une parodie du drame à la mode sous le titre de *Cadet-Rousselle misanthrope*, que joua l'inimitable Brunet.

Au Vaudeville, on chantait l'éloge de cette pièce larmoyante :

« On pleure en lisant les affiches,
On pleure en prenant les billets. »

En 1800, *Misanthropie et repentir* fut mis en vers au théâtre des Jeunes-Artistes de la rue de Bondy (Lepeintre aîné jouait Meinau).

changements faits à la seconde représentation, cette pièce obtint un succès très-mérité.

Le *21*, sixième anniversaire de la mort de Louis XVI, *Brutus* est joué le même soir sur les deux théâtres : celui de la rue de la Loi fut fermé le lendemain, et ne rouvrit que le 30 mai suivant, date de la *Réunion générale*.

L'Odéon, remis à flot par les trente premières recettes de Misanthropie et Repentir, donna, *le 16 février*, Une Journée du jeune Néron, comédie héroïco-burlesque en deux actes et en vers, avec un intermède de l'auteur de *l'Ami des Lois*, qui n'obtint pas de succès le premier soir, malgré le talent qu'y déployèrent Saint-Fal, Grandménil, Dupont et Saint-Prix. Le nom de Laya ne fut demandé qu'après la deuxième représentation, donnée avec des corrections.

La triple entreprise de Sageret était trop lourde pour un seul homme; il ne put remplir ses engagements, et fut dépossédé par un arrêté du 17 février (29 pluviôse an VII) révoquant la concession trentenaire du 25 messidor an IV. En voici le texte :

« Le Directoire exécutif,

« Considérant que les conditions auxquelles l'usage de la salle de l'Odéon a été par lui concédé aux citoyens Dorfeuille et C$^{ie}$ n'ont point été remplies,

« Arrête ce qui suit:

« 1° L'arrêté du 25 messidor an IV, par lequel cette cession a été faite, est rapporté ;

« 2° En conséquence, ni le citoyen Dorfeuille ni aucun de ses associés ou concessionnaires ne pourront, à dater de ce jour, disposer de la salle de l'Odéon.

« 3° Cependant, les artistes qui sont maintenant en activité dans cette salle pourront y continuer leurs représentations en s'administrant eux-mêmes provisoirement, sous la seule inspection du commissaire du Directoire exécutif, jusqu'à l'organisation nouvelle du Théâtre-Français de la République.

« 4° Le ministre de l'intérieur nommera des commissaires pour procéder, contradictoirement avec les premiers concessionnaires, à la vérification de l'inventaire, fait en l'an IV, du mobilier appartenant à la République[1].

« 5° Le ministre de l'intérieur est chargé de l'exécution du présent arrêté, qui ne sera point imprimé au Bulletin. »

L'Odéon rentre donc dans la possession du gouvernement ; le 19 février, Sageret est sommé de livrer ses comptes à une commission, et le ministre de l'intérieur lui demande sa démission.

La salle resta à la disposition de la troupe en société provisoire qui, *le 28 février,* obtint un demi-succès avec LES DEUX VEUVES, comédie en un acte et en prose tirée du roman de *Gil Blas,* par Rigaud (Grandménil, Barbier ; M$^{mes}$ Molé, Beffroi et Clément), et reprend, le 6 mars, *Adélaïde du Guesclin,* avec quelques coupures.

---

1. Cet inventaire est au *Bureau des bâtiments civils.*

En exécution de l'arrêté du 17 février, A.-M. Peyre neveu, Rochier et Cézeaux[1], chargés par le ministre de l'intérieur, François de Neufchâteau, de dresser, contradictoirement avec les premiers concessionnaires de l'Odéon, Dorfeuille, Le Page et Le Clerc, l'état intérieur du monument, ainsi que l'inventaire des meubles et des effets qui s'y trouvent et qui appartiennent à la République, commencent le 15 mars le procès-verbal de l'état des lieux. On constata de prime abord un déficit de 150,000 francs parmi les objets inventoriés. Le 17, l'un des trois associés, Le Page, refusa de signer le procès-verbal dressé par les commissaires, et leur dit qu'il *mettrait plutôt le feu à la salle que de signer sa condamnation!*

Le lendemain matin, l'Odéon était la proie des flammes; le feu prit à plusieurs endroits à la fois, et notamment *près de la pièce où étaient les procès-verbaux*[2].

La veille au soir, *17 mars*, dimanche des Rameaux, on avait donné la première représentation de L'ENVIEUX[3], de Dorvo, comédie en cinq actes et en vers qui était tombée à plat, et le *Florentin*. — Le 18, à sept heures

1. Employés au Bureau des beaux-arts.
2. Note de M. Peyre neveu.
3. De mauvais plaisants ne manquèrent point de dire que l'*envie* n'était pas étrangère à ce funeste événement; ils disaient peut-être vrai d'ailleurs. Par une bizarre coïncidence, la pièce de Dorvo, qui avait été jouée trois ans auparavant sur le théâtre de Nantes avec beaucoup de succès, avait précédé de cinq jours l'incendie de ce monument (24 août 1796).

## CHAPITRE XIV.

du matin, l'incendie se déclarait; à neuf heures et demie, les combles s'effondraient avec fracas et, en moins de quatre heures, la salle était réduite en cendres. Était-ce négligence ou manque d'eau? Non, puisque après une tentative d'incendie du 16 mars 1797, attribuée à la malveillance par Poupart-Dorfeuille et Machet dans une plainte au ministre de l'intérieur[1], l'architecte Le Clerc avait fait construire un réservoir[2], et qu'à la fin de 1798, trois mois avant l'incendie, de nouveaux travaux avaient été faits pour assurer le théâtre contre le feu; cependant un ouragan arrivé dans la soirée du 21 février 1799 avait enlevé environ 20 mètres d'ardoises du comble de l'Odéon, brisé les carreaux des croisées et renversé plusieurs tuyaux de poêle, « ce qui pourrait, disait un rapport de Peyre jeune en date du 23, occasionner des craintes pour le feu, si le vent portait du côté du poêle[3] ».

---

1. Rapport du 3 ventôse an V. On avait essayé de mettre le feu par es boutiques de libraires situées sous les arcades.

2. Trois ans auparavant, l'incendie du Grand-Théâtre de Nantes (24 août 1796) avait fait redoubler de précautions; un rapport au ministre de l'intérieur du 19 fructidor (15 septembre) avait proposé d'établir sur le conduit d'Arcueil aboutissant au palais directorial un embranchement dont le tuyau, terminé par un robinet, débiterait l'eau au besoin dans le réservoir, sous la surveillance des pompiers. On observait aussi que les ouvriers fumaient dans l'intérieur de la salle en réparation, et l'on proposait de faire imprimer une défense à cet égard.

Ces deux propositions avaient été approuvées, des pompes à bras établies par Brasle, ingénieur hydraulique en chef du département de la Seine, et ordre avait été donné au commandant des pompiers de fournir à l'Odéon trente-six seaux nécessaires pour obvier aux incendies (ventôse au V).

3. Archives nationales, *section administrative*, F[13] 876.

Voici en quels termes le *Moniteur* du 29 ventôse rendit compte de l'incendie[1] : « Le feu s'est manifesté ce matin, à sept heures, au théâtre de l'Odéon; il est consumé en grande partie. Deux pompiers y ont péri; l'on a transporté leurs corps brûlés à la municipalité du 11ᵉ arrondissement. On ne sait point encore la cause de cet incendie.

« Parmi les nombreuses personnes qui ont porté du secours, le zèle et l'activité du citoyen Peyre, architecte, se sont surtout fait remarquer. Le père de ce jeune artiste avait, de concert avec le citoyen Wailly, construit ce superbe édifice; le fils, après l'avoir défendu contre le mauvais goût des vandales de 93, a encore contribué à en soustraire aux flammes quelques précieux débris.

« Le corps respectable des pompiers[2] et les militaires en garnison dans cette commune ont donné des preuves d'un rare courage. »

Des grenadiers du Corps législatif sauvèrent tous les bustes du grand foyer et la *statue de Voltaire*[3]. Les journaux annoncèrent qu'on n'avait pu dérober aux flammes le *fauteuil de Molière*[4], que les comédiens conservaient

---

1. Nº 179.
2. C'est depuis l'incendie de 1799 que tous les théâtres de Paris, qui n'avaient eu jusqu'alors un service de sapeurs-pompiers que pendant les représentations, furent astreints à payer un service de vingt-quatre heures.
3. Charles Maurice dit que l'on dut la conservation des quinze bustes du foyer public et de la statue de Voltaire à un peintre du nom de Bévalet. (*Histoire anecdotique du théâtre*, t. Iᵉʳ, pp. 55-56.)
4. Voir notamment le *Moniteur* (article variétés) et la *Décade phi-*

avec tant de vénération. Nous avons eu la bonne fortune de découvrir la preuve du contraire et d'acquérir la certitude que la relique possédée encore aujourd'hui par le Théâtre-Français est absolument *authentique*. C'est bien là le fauteuil sur lequel Molière a créé le rôle d'Argan dans son *Malade imaginaire* et ressenti les premières atteintes du mal qui devait l'emporter après la quatrième représentation. Ce précieux meuble avait, en 1789, servi dans *Charles IX;* et ce fut à cette circonstance qu'il dut sa conservation. Quand Talma remit la pièce de Chénier au théâtre de la République (8 janvier 1799), l'Odéon prêta, pour cette reprise, *les meubles de Charles IX*, parmi lesquels : dix tabourets, deux banquettes, deux fauteuils, une table antique et

« Un mauvais fauteuil en basane noire *dit de Molière* (ces trois mots sont raturés) QUI A APPARTENU A MOLIÈRE », prisé... 12 francs[1] ! ! !

Il se trouvait encore rue Richelieu lors de l'incendie de l'Odéon, puisque les commissaires nommés pour faire l'inventaire du Théâtre-Français de la République (rue de la Loi) le mentionnèrent à leur vacation du 28 germinal an VII.[2] (17 avril).

losophique du 10 germinal an VII. M. Régnier pense au contraire qu'il fut sauvé par un garçon de théâtre nommé Pontus, auquel la comédie aurait même fait une petite pension. La vérité est que le fauteuil ne put être ni *détruit*, ni *sauvé*, puisqu'il n'était plus à l'Odéon depuis deux mois.

1. *Article des François de l'Odéon* concernant les meubles qu'il ont prété (*sic*) pour *Charles 9*. (État remis aux commissaires par le citoyen Barbier, tapissier du théâtre, à leur séance du 28 germinal an VII.)

2. État des meubles que le tapissier dudit théâtre a déclaré appar-

Ce désastre, attribué vaguement à la malveillance, occasionna l'arrestation de plusieurs personnes, entre autres de Sageret et de Le Page; le premier fut relâché quelques jours après, convaincu seulement de négligence et d'incapacité[1], mais le second paya ses imprudentes paroles de la veille de l'incendie par un emprisonnement de deux mois.

Ce fut presque un malheur public que cette destruction du plus beau théâtre de Paris à cette époque. On vendit dans les rues, comme au lendemain des crimes célèbres, le « DÉTAIL EXACT ET CIRCONSTANCIÉ DU TERRIBLE INCENDIE QUI A RÉDUIT LE THÉATRE DE L'ODÉON EN CENDRES. *(Arrestation du directeur Sageret; son interrogatoire à la police; nombre des morts et des blessés, parmi lesquels se trouvent un officier-général, des pompiers, quelques mili-*

---

tenir tant aux comédiens français de l'Odéon qu'au théâtre Feydeau, ou avoir été fournis au compte du citoyen Sageret.

I. — Aux comédiens français du théâtre de l'Odéon, savoir :

1° Un mauvais fauteuil en basane noire qui a appartenu à Molière. . . . . . . . . . . . . . . . . . . 12 fr.

2° Le dais de *Figaro* de quatre pieds et demi, châssis couvert en toile rouge encadré à double galon ainsi que ses quatre pans. . . . . . . . . . . . . . . . 150

3° Un grand fauteuil en confessional servant au petit page dans *Figaro*, couvert en camelot vert. Roulettes en cuivre, et clous dorés. . . . . . . . . . . . . . 60

4° Un tambour à broder en bois rose (sans doute celui du *Barbier de Séville*). . . . . . . . . . . . . . . 5

1. Sageret, arrêté à deux heures du matin, dans la nuit du 18 au 19, fut emprisonné à la maison d'arrêt du Temple, et relâché le 31 mars après interrogatoire à la police générale (voir le *Moniteur*, pp. 184, 189, 239). Le Clerc ne craignit pas d'accuser le Directoire de l'incendie de l'Odéon.

*taires et plusieurs artistes attachés à ce théâtre. Dévouement généreux des militaires, dont plusieurs ont failli être victimes de leur zèle.* GRAND RAPPORT *fait aux citoyens administrateurs de l'assurance mutuelle des propriétés contre les incendies sur ce malheureux événement,* ou LETTRE DU CITOYEN ANDRÉ, *artiste*)[1] », et le « FUNESTE INCENDIE QUI VIENT D'AVOIR LIEU AU THÉATRE DE L'ODÉON (*Perte totale de ce superbe édifice, où il ne reste plus que les murs, dévastation générale de ce monument des arts; réflexion à ce sujet, traits d'héroïsme des pompiers, dont l'un a péri, et celui du citoyen* LAFILÉ, *qui a arraché aux flammes une enfant de six ans*) [2] ». On fit jusqu'à des vers latins sur ce sinistre :

> « Cernis ubi cineres, excelsa theatra patebant;
> Has tragica, has coluit musa jocosa domos;
> Livida nativo invidia hic depicta colore
> Vindictæ statuit mox monumenta suæ. »

dont le quatrain suivant donne la traduction :

> « Les cendres, les débris qu'ici ton œil contemple,
> Hier, des arts, du goût étaient l'auguste temple;
> L'Envie a dans ces lieux, contre Thalie en pleurs
> De son cruel dépit signalé les fureurs »[3].

1. Mars 1799. In-8 de 4 pages, de l'imprimerie de l'administration d'assurance mutuelle entre les propriétaires contre les incendies, rue et passage des Petits-Pères, n°ˢ 5 et 9. (Bibliothèque nationale, L⁷. K. 7,652.)

2. Mars 1799. In-8 de 4 pages, imprimerie Renaudière, rue de la Harpe. (Bibliothèque nationale, L⁷. K. 7,653.)

3. On trouva dans les décombres des morceaux de soufre qui motivèrent un « rapport de M. Sage, minéralogiste, sur les matières combustibles qui se sont trouvées dans les débris de l'Odéon. » (*Moniteur* du 9 germinal, p. 189.)

L'incendie s'attaqua moins à la scène et aux dépendances de la scène qu'aux diverses parties de la salle ; c'est ainsi qu'on a pu conserver : au premier étage le plafond circulaire, peint et doré (par les soins, dit la légende, de M. le comte d'Artois), de la loge de M<sup>lle</sup> Contat, aujourd'hui notre magasin de meubles, et les portraits historiques et les bustes qui forment encore le précieux musée du Théâtre-Français ; mais le feu, suivant une tradition de Grandménil, aurait détruit le peu qui survivait dans les archives des autographes et des papiers de Molière [1].

1. Edouard Fournier, *le Roman de Molière*, 1863, Dentu, p. 133. L'incendie ne détruisit pas tous les papiers, puisqu'en août 1809, c'est-à-dire dix ans après, Després, membre du comité du Théâtre-Français, et Bontemps, archiviste de la Comédie-Française, vont à l'Odéon, rassemblent les *registres, cartons* et *papiers* des archives et les font emporter rue de Richelieu. (Jules Bonnassies, *Comédie-Française, Histoire administrative,* pp. 268-269.)

# CHAPITRE XV.

1799-1800-1801. Les comédiens errants à la salle Louvois, au Théâtre de la République et des Arts, et à la Cité-Variétés. — Couplets du *Voyage interrompu*. — Picard et sa troupe. — *Le Collatéral*. — Débuts à Feydeau. — Rentrée à Louvois. — *La Petite Maison de Thalie*. — *La Petite Ville*.

Les comédiens de l'Odéon, chassés par le feu, se réfugient d'abord à la salle Louvois, dont ils obtiennent la concession provisoire, et, quoique privés par l'incendie de leurs costumes (Grandménil seul avait pu sauver sa magnifique garde-robe [1], Picard ne retrouva qu'une culotte), ils ouvrent le surlendemain 20 mars, par *Gaston et Bayard* et le *Voyage interrompu;* Picard, jouant dans sa pièce, ajouta au vaudeville final ce couplet de circonstance, qui fut bissé :

> « Par un accident bien funeste
> Nous avons repassé les ponts !
> Un asile aujourd'hui nous reste,
> Vous y venez, nous respirons.
> Un coup terrible nous désole :
> Pour nous votre intérêt s'accroît;
> Ah ! d'un malheur, tel grand qu'il soit,
> Combien l'amitié nous console ! »

1. « En montant lui-même dans sa loge à l'aide d'une échelle et en dépit des pompiers qui ne l'osaient pas » F. Roger. *Œuvres* publiées par Ch. Nodier, t. I$^{er}$, p. 122.
Roger avait tiré d'*Un curioso accidente* de Goldoni une comédie

Tous les artistes, demandés à la chute du rideau, versaient des larmes d'attendrissement et de reconnaissance.

Jusqu'au 12 avril, ils donnent à la salle Louvois vingt représentations, après avoir alterné pendant quelques jours avec l'Opéra au théâtre voisin *de la République et des Arts*.

Un rapport du 26 mars au citoyen François de Neufchâteau, approuvé par lettre du 31, tendait à obtenir :
« 1° Que les artistes pussent jouer sur le Théâtre des Arts les jours de non-opéra ; 2° que la citoyenne Raucourt ou tout autre artiste pût se joindre à eux pour rendre leurs recettes plus abondantes. »

Le 6 avril, M<sup>lle</sup> Raucourt y joue *Horace*.

Le 11, succès complet à la salle Louvois de LA DUPE DE SOI-MÊME, comédie en trois actes et en vers, de F. Roger (Picard, Grandménil).

Le 13, nous retrouvons les artistes errants au Théâtre du Marais, rue Culture-Sainte-Catherine [1], et, les 12 et 15 mai, au Théâtre de l'Opéra-Comique (salle Favart), où Picard ajoute à son *Voyage interrompu* ce nouveau couplet final en remercîment aux acteurs de ce théâtre hospitalier :

> « Nous devons encore un asile
> Aux talents ici réunis :
> Ainsi dans un temps difficile
> On retrouve ses vieux amis.

en trois actes et en vers, *la Dupe de soi-même,* reçue par acclamation à l'Odéon et qu'on devait répéter le 19 mars, jour même de l'incendie. Cette répétition eut lieu dès le surlendemain 21, à la salle de la rue de Louvois, où la pièce fut représentée le 11 avril.

1. Fondé en 1790 par six acteurs réformés de la Comédie-Italienne.

## CHAPITRE XV.

> Sans une demeure certaine
> S'il est pénible de courir,
> Au moins avec un vrai plaisir
> Chez ses amis on se promène. »

Ce couplet fut redit, le lendemain 16, au Théâtre du Marais.

Après les reprises d'*Iphigénie en Aulide*, *Misanthropie et Repentir*, *Minuit*, etc., données à la salle Favart, les comédiens de l'Odéon débutent, le 11 juin, par *la Femme jalouse* de Desforges, et *le Voyage interrompu*, au petit Théâtre de la Cité-Variétés [1], dirigé par le propriétaire, M. Lenoir, où ils alternent, les jours impairs, avec la troupe de ce théâtre (dont Clozel et M^me Vazel font partie) et les chevaux de Franconi. Picard, jouant le rôle de Jolivet, dut chanter deux fois ce nouveau couplet, encore ajouté par lui :

> « Nous avons fait plus d'un voyage,
> Et perdu plus d'un nom fameux :
> Mais nous ne perdons pas courage,
> Si vous nous suivez dans ces lieux.
> Notre espérance est-elle vaine ?
> Chez Jolivet et ses amis,
> Tous pleins de zèle et bien unis,
> De temps en temps qu'on se promène ! »

L'infatigable Picard donne coup sur coup :

Une grande comédie en cinq actes et en vers,

---

Ce fut là que Beaumarchais fit représenter LA MÈRE COUPABLE, ou *l'autre Tartuffe*. Trop éloigné du centre pour prospérer, ce théâtre, après plusieurs fermetures, fut supprimé en 1807.

1. Ouvert le 20 octobre 1792, ce théâtre était situé en face le Palais de Justice, sur l'emplacement de l'église Saint-Barthélemy ; il devint le Prado en 1846. On y joua un grand nombre de pièces révolutionnaires et irréligieuses. (Th. de la Pantomime Nationale.)

L'Entrée dans le monde (15 juin) et les Voisins, comédie en un acte et en prose avec vaudeville (9 juillet) dans laquelle il emprunte sans façon à Dufresny un de ses plus joyeux couplets, copié mot pour mot.

A cette date, la société, organisée « à l'instar du Théâtre-Français », se compose de :

| MM. Picard. | M<sup>mes</sup> Desroziers-Duval. |
|---|---|
| Dorsan. | Molé-Léger. |
| Chevreuil. | Molière. |
| Dégligny. | Beffroi. |
| Habert. | Joly cadette. |
| Vigny. | Josset. |
| Barbier. | Monvel. |
| Leclerc. | Delille. |
| Varennes. | Clément. |
| Valville. | |
| Marsy. | |
| Defresne. | |

L'incendie opère enfin la réunion tant désirée des comédiens français, à laquelle le succès de l'Odéon était devenu le principal obstacle[1]. Grandménil, Saint-Fal, Naudet et autres passent à la rue Richelieu, dont le théâtre fut rouvert le 30 mai 1799, par *le Cid* (Talma, Vanhove, M<sup>me</sup> Petit) et *l'École des maris* (Grandménil, Dugazon, M<sup>lles</sup> Mars, Mezeray et Devienne).

1. « Le désir qu'on éprouvait généralement de voir les deux troupes de comédiens français se réunir à la rue de Richelieu parut autoriser le bruit du feu mis exprès à la salle de l'Odéon. Le mot de Naudet, arrivant au théâtre et le voyant brûler, fortifia cette opinion : « Ah ! ah ! dit le comédien en riant un peu jaune, pour nous forcer de déménager, voilà une assignation bien chaude ! » Ch. Maurice, *Histoire anecdotique du théâtre*. tome I<sup>er</sup>.

## CHAPITRE XV.

La seconde nouveauté donnée au Théâtre de la Cité par la troupe de Picard fut une tragédie en trois actes et en vers : Arsinous, de Delrieu, qui n'eut que trois représentations.

Le 29 juillet, l'Amant arbitre, comédie en un acte et en vers de Ségur jeune, obtint un succès mérité.

L'Enfant de l'amour, drame en trois actes et en prose, traduit de l'allemand de Kotzebue, tomba, quoique puisé à la source heureuse de *Misanthropie et Repentir* et retouché par l'auteur.

Vinrent ensuite :

Les Époux divorcés, comédie en trois actes et en vers de Desforges (24 août) ;

Dorphinte ou *le Bienfaisant par ostentation*, comédie en trois actes et en vers, de Gosse ;

Et enfin, *19 septembre,* le succès de Séraphine et Mendoce, comédie en trois actes et en prose de Pigault-Lebrun (Picard, Vigny, M$^{lles}$ Molière et Beffroi).

C'est à la Cité que débutèrent : M$^{lle}$ Dubois (dans Dorine) et les deux sœurs Joly, filles de la soubrette regrettée.

Rentrés, le premier octobre, au Théâtre du Marais par *l'Entrée dans le monde* et *le Voyage interrompu*, les comédiens nomades donnent, le 14, une comédie nouvelle en trois actes de Puységur, le Juge Bienfaisant, qui attire la vogue à ce théâtre (Picard, Vigny).

Puis, à partir du 1$^{er}$ novembre, ils alternent au Théâtre Feydeau avec la troupe d'opéra-comique. C'est encore, le 5 novembre, une pièce de Picard qui commence

cette nouvelle campagne, quatre jours avant le 18 brumaire : LE COLLATÉRAL ou *la Diligence à Joigny*, amusante comédie en cinq actes et en prose, qui obtint un immense succès et est restée au répertoire [1]; l'auteur joua le rôle de l'avocat Pavaret.

Le 23 novembre, LES HABLEURS ou *l'autre Crac*, comédie faisant suite à la pièce de Collin-Harleville [2], par l'acteur Dégligny, jouant dans sa pièce, réussit encore.

Et, le 17 décembre, une comédie en un acte et en vers, LES ÉPOUSEURS ou *le Médecin des Fous*, de Mimaut, n'eut qu'un succès peu soutenu.

Les comédiens sociétaires de l'Odéon donnèrent encore au Théâtre Feydeau :

Le 6 janvier 1800, LES VOYAGEURS, comédie en trois actes et en vers, d'Armand Charlemagne.

Et le 30, ORPHISE ou *la Partie de chasse*, comédie en cinq actes et en vers, de Victor Famain. Cette pièce fut sifflée, on n'en put entendre que les deux premiers actes.

En février, ils annoncent la première des RIVALES, mais ils ont cessé de jouer à Feydeau où le « beau » Garat donne plusieurs concerts. Bientôt même, le théâtre est fermé et son exploitation entreprise par une nouvelle compagnie, qui en fait la réouverture le 4 juillet 1800 par deux opéras-comiques, *l'Amour filial* et *les Deux Journées*.

Un mois plus tard, le 4 août, la troupe de Picard, après

---

[1]. Ce n'était d'abord qu'un petit opéra-comique en un acte, refusé successivement aux théâtres Favart et Feydeau : *le Sot héritier*.

[2]. *M. de Crac dans son petit castel*.

quelques pérégrinations, rentre à Feydeau par LA SAINT-PIERRE ou *Corneille à Rouen*, comédie en un acte et en prose avec couplets, de Picard (représentée à Rouen, patrie de Corneille, le 29 juin précédent, sous le titre de la *Fête de Corneille*, elle eut peu de succès à Paris), èt *le Collatéral*.

Le fécond comédien-auteur obtient, le 16, un succès avec sa comédie en cinq actes et en prose, LES TROIS MARIS [1].

Le 9 septembre, LES PARENTS, comédie en cinq actes et en vers de Dorvo, fut sifflée à la première, et réduite en trois actes à la seconde (Dorsan, M$^{lle}$ Molière).

Le 19 septembre, on donne LES RIVALES, comédie en cinq actes de Lantier, réduite à un acte (Clozel, transfuge de la Gaîté).

Et le 26 octobre, L'HOMME A SENTIMENTS ou *le Moraliseur*, comédie en cinq actes et en vers, tirée de l'*École du scandale* de Sheridan, par L. Cl. Chéron [2], déjà représentée à la Comédie-Italienne le 10 mars 1789, et réduite à trois actes au bout de vingt représentations.

Un mois après, les comédiens cessent de jouer à la salle Feydeau, qui continue ses représentations comme théâtre lyrique et à laquelle sera bientôt réuni le théâtre Favart, pour constituer l'Opéra-Comique.

---

1. Picard, sans cesse à son poste d'observation, toujours saisissant au vol le ridicule courant, donne *les Trois Maris* à une époque où toutes les dames avaient la manie de se faire dire la bonne aventure. Il y présente au public une jeune sorcière riche et élégante.

2. Mort préfet de la Vienne le 13 octobre 1807.

Nous les retrouvons pour deux actes de bienfaisance, les 17 et 24 janvier 1801, au Théâtre Lyri-Comique ou de Thalie[1], où ils donnent, « au bénéfice de leurs employés », le *Collatéral* et *les Voisins*, et au théâtre Molière des rues Saint-Martin et Quincampoix[2], « au bénéfice d'une famille malheureuse », *Misanthropie et Repentir* et *les Voisins*. Picard et M$^{me}$ Molé abandonnent leurs droits d'auteurs.

En avril, Peyre fils répare et embellit le Théâtre des Troubadours de la rue de Louvois[3] qui vient d'être obligé de fermer, et dont une lettre de Picard, du 10, annonce la réouverture par les artistes de l'Odéon.

Très-habile en matière de direction théâtrale, Picard avait composé sa troupe avec une merveilleuse intelligence ; les sujets pris isolément n'avaient pas une très grande valeur, mais l'ensemble était excellent : « La société — disait le célèbre Geoffroy[4], qui fut pendant quinze ans

---

1. Théâtre des Délassements du boulevard du Temple, fermé en 1803. On appelait aussi le théâtre Mareux : *Théâtre des Jeunes-Élèves dramatique et lyrique* (en face la rue de Jouy, ancienne *Boule-Rouge*).
2. Ouvert en 1794 par Boursault-Malherbe, il devint pendant la Révolution théâtre des Sans-Culottes, puis en 1803 théâtre des Variétés nationales et étrangères, et enfin des élèves de l'Opéra-Comique.
3. Ouvert en 1791 sous la direction de Picard, qui y joua ainsi que son frère et sa femme (valets et soubrettes), le théâtre Louvois avait été bâti par Brongniart. Forioso, le danseur de corde, y succéda aux Troubadours, venus eux-mêmes de la salle Molière. Ribié en fut directeur.
4. Geoffroy continua l'*Année littéraire* de Fréron de 1776 à 1794, collabora avec Royou au *Journal de Monsieur*, à l'*Ami du Roi*, et, à partir de 1800, fut chargé de « la partie des spectacles » au *Journal des Débats*. Il mourut le 26 février 1814. Son *Cours de littérature dramatique* a paru en 6 volumes, de 1819 à 1825.

grand-feuilletonier de France — *la société* est en général assez bien composée ; elle annonce beaucoup de zèle, un grand désir de plaire au public, et, si elle peut varier son répertoire, donner des ouvrages piquants, je ne doute pas que souvent, au lieu d'aller s'amuser dans toutes les règles de l'art au salon de Thalie, on ne soit tenté de faire quelque débauche dans ses petits appartements [1]. »

Entrepreneur, directeur, auteur et acteur, toujours pressé par le besoin de soutenir son théâtre, Picard était obligé de donner nouveautés sur nouveautés. Cette hâte peut expliquer certaines incorrections de ses pièces, dont beaucoup ne sont que des ébauches, ce qui ne l'empêcha pas d'être surnommé par les journaux du temps « *l'un des cinq géants littéraires !* »

L'ouverture de la salle Louvois par les comédiens de l'Odéon eut lieu le 5 mai 1801 [2] par LA PETITE MAISON DE THALIE, comédie épisodique en un acte, en vers, d'Armand Charlemagne, qui fut très-applaudie et dont le titre servit longtemps à désigner le nouveau théâtre [3]. Picard, qui y jouait le rôle de Momus, resta six minutes sans pouvoir parler, tant les bravos furent vifs et prolongés. On donna dans la même soirée son *Collatéral*.

La troupe, qui avait à sa tête, outre le directeur-acteur, Vigny et M<sup>lle</sup> Molière, etc., etc., fut bientôt aug-

1. *Journal des Débats*, 7 mai.
2. Le prix des places variait de 1 fr. 10 à 5 fr. 50.
3. « Courez, courez toujours au palais de Thalie,
    Mais ne négligez pas sa *petite maison* » (*Débats*, du 7 mai).
On l'appela aussi *Théâtre-Picard*, et Picard, « la muse de Louvois ».

mentée de M^lle Sarah Lescaut, premier rôle, actrice du Vaudeville, et de M. Bertin, de l'Opéra-Comique national Favart; leurs débuts eurent lieu les 6 et 7 mai dans l'*Entrée dans le monde* et le *Divorce*.

Comme Molière, Picard, qu'on a quelquefois appelé « le petit Molière du xix^e siècle », étudiait ses acteurs, cherchait à appliquer leurs aptitudes, leurs instincts à des effets comiques, tirant partie des avantages, des disgrâces même de leur personne et surtout du caractère qu'ils montraient à la ville; ainsi, pour M^lle Clément, à laquelle on ne savait quels rôles confier à cause du peu d'expression de ses traits et du son fâcheux de sa voix, il imagina le rôle de la vieille fille Nina Vernon, qui fit à cette actrice une réputation dans LA PETITE VILLE; cette comédie épisodique, l'une des meilleures du théâtre de Picard, fut représentée *le 8 mai* en cinq actes et réduite en quatre à la seconde représentation. Elle obtint un très-grand succès, et est depuis restée au répertoire; le troisième acte est un petit chef-d'œuvre[1]. On fit à cette pièce l'honneur de la proscrire dans plus d'une petite ville, elle fut mise à l'index dans

---

1. M^me Guibert doit plus d'un trait à la *Comtesse d'Escarbagnas*; les soupirants Rifflard et Vernon ne sont pas sans ressemblance avec MM. Harpin et Thibaudier. Molière, peignant les ridicules de province, ne craignit pas de désigner Angoulême qu'il avait visitée comme comédien de campagne : Picard nous laisse l'embarras du choix, que M. Édouard Fournier donne à Orléans. « Pays de vendange, remparts sur le penchant d'une colline, au bord d'une rivière, théâtre de bienfaisance dans une paroisse, etc. », voilà le signalement donné par les naturels de « l'endroit ».

les assemblées de province. Le frère cadet de l'auteur, Picard jeune, y débuta dans le rôle du valet. M$^{lle}$ Molière fut très-remarquée dans M$^{me}$ de Senneville.

Le 31 mai, encore un brillant succès avec LE PREMIER VENU ou *les six Lieues de chemin,* comédie en trois actes et en prose; l'auteur, Vial, fut traîné sur la scène.

Le 22 juin, LA CRITIQUE DE LA PETITE VILLE, comédie en un acte et en prose, quoique bien accueillie, fut retirée après la première représentation; elle offrait cette singularité de Picard jouant le rôle du critique de son propre ouvrage.

Le 9 juillet, L'AUBERGE DE KAUFFBEURN, comédie en un acte, imitée de l'allemand, fut sifflée.

Le 5 août, DUHAUTCOURS ou *le Contrat d'union,* comédie en cinq actes et en prose, due à la collaboration de Picard et François Chéron[1], eut un tel succès que les musiciens durent céder leur orchestre au public. Cette pièce, qui reposait sur une anecdote vraie, est le *Turcaret* du théâtre de Picard.

Le 15 septembre, L'AMANTE INGÉNUE, comédie en un acte et en prose, coup d'essai d'un octogénaire, n'est représentée qu'une fois.

Deux brillants succès suivent de près cette chute :

UNE HEURE D'ABSENCE, comédie en un acte de Michel Fillette-Loraux et Picard, jouée par les deux Picard et Bertin (2 octobre).

Et « pour la Paix », LE CAFÉ D'UNE PETITE VILLE,

---

1. Frère de L.-Cl. Chéron, l'auteur de *l'Homme à sentiments.*

comédie en un acte et en vers libres d'Aude, accueillie avec enthousiasme pour ses allusions (18 octobre).

Le 27 novembre, LA PIÈCE EN RÉPÉTITION, comédie en trois actes, de Desfaucheretz, Ségur et Roger, offrant une satire de tous les théâtres, tomba et fut réduite à deux actes dès la seconde représentation.

Le 18 décembre, L'AUBERGE DE CALAIS, comédie en un acte et en prose de Dorvigny, Bonel et Georges Duval, fut sifflée et disparut de l'affiche après deux ou trois représentations.

Pour compléter le tableau de cette première année de la direction Picard au théâtre Louvois, citons les reprises de :

CÉCILE ou *la Reconnaissance,* et *Guerre ouverte*[1] (20 juillet).

*Les Arts et l'Amitié* (4 septembre).

Le 4 décembre, *l'Homme à sentiments,* réduit à trois actes sous le titre de VALSAIN ET FLORVILLE ; cette comédie de Chéron subit, en 1805, une troisième transformation et devint *le Tartuffe de mœurs* au Théâtre-Français.

Signalons les débuts de M. Alexis, dans Armand des *Voisins* (28 mai), et de deux jeunes premières dans *Médiocre et rampant* (14 juin) et *les Étourdis* (5 novembre).

---

[1]. Représentée au Palais-Royal le 4 octobre 1786, cette pièce avait été jouée par son auteur, Dumaniant, qui parut aussi dans *Ricco.*

# CHAPITRE XVI.

1802. Activité de Picard. — 1803. Projets de restauration de la salle de l'Odéon. — 1804. Le Théâtre de l'Impératrice. — L'Opera-Buffa. — Le voyage d'Aix-la-Chapelle.

## ANNÉE 1802.

Dix-sept nouveautés :

Le 10 janvier, Picard, sollicité par le succès de sa *Petite Ville*, lui donne un pendant avec LA GRANDE VILLE. Cette comédie épisodique en cinq actes et en prose tombe à la première représentation, mais, réduite à quatre actes, est jouée un grand nombre de fois sous le titre des *Provinciaux à Paris*[1].

Le 14 février, une suite de *la Petite Ville* et de

---

1. Cette suite, ou mieux cette contre-partie de *la Petite Ville*, pièce irrégulière et bizarre dont le titre avait vivement piqué la curiosité, avait été lue par l'auteur, dix jours avant la représentation, dans une maison qui donnait alors le ton à tout Paris, devant 100 à 150 personnes. Il y eut aux trois premières, qui furent très-orageuses, des luttes assez vives entre ceux qui voulaient applaudir et ceux qui voulaient siffler. Picard ayant supprimé le premier titre et retranché un acte où quelques censeurs avaient cru voir des personnalités, la pièce resta longtemps sur l'affiche ; elle amusait à la représentation et on la donnait souvent avec *la Petite Ville*. Cette fois, les Parisiens se trouvaient au bout de la lorgnette. C'était une sorte de lanterne magique où défilaient tour à tour les maisons de jeu, les arrière-boutiques, les coulisses des théâtres, etc. Un censeur en commentait les tableaux.

*la Grande Ville* fut représentée sous le titre de : LE MA-
RIAGE DE NINA VERNON, comédie en un acte .et en prose
de Chazet et Dieulafoy, et subit le sort des continuations :
elle fut sifflée comme elle méritait de l'être.

Suivent rapidement trois succès :

UN PETIT MENSONGE, comédie en un acte et en prose,
de Bourbon, très-bien jouée par Picard (8 avril);

LES DEUX MÈRES, comédie en un acte et en prose,
avec couplets, d'Etienne et Gaugiran-Nanteuil (13 avril);

UN TOUR DE JEUNE HOMME ou *une Soirée de Lon-
champs*, comédie anecdotique en un acte et en prose, de
Chazet et Léger (23 avril).

Le 14 mai, UNE MATINÉE DU JOUR, comédie en deux
actes et en prose, d'Étienne et Gaugiran-Nanteuil, tomba
sous quelques sifflets et fut réduite en un acte à la
seconde.

Les deux auteurs prirent bientôt leur revanche par
LE PACHA DE SURESNES ou *l'Amitié des femmes*, comédie
anecdotique en un acte et en prose, avec danses et chants,
représentée avec succès le 31 mai, et reprise au Gym-
nase en 1822 et 1831 sous le titre de : LE DEY D'ALGER
ou *la Visite au pensionnat*.

Le 16 juin, HELVÉTIUS ou *la Vengeance d'un sage*,
comédie en un acte et en vers, d'Andrieux, très-bien
jouée par Vigny.

Le 21 juillet, LA RENCONTRE IMPRÉVUE ou *le Billet de
logement*, comédie en un acte et en prose, n'eut qu'une
seule représentation.

Le 6 août, nouvelle comédie d'Étienne, LE PROTEC-

teur a la mode, trois actes et en vers : l'auteur ne fut pas nommé.

Le 8 septembre, le Portrait de Michel Cervantès, ou *les Deux morts rivaux*, comédie en trois actes et en prose, de Dieulafoy, pièce fortement charpentée, remplie de scènes gaies et de détails piquants.

Le 15 octobre, Picard, toujours sur la brèche, joue le rôle principal de sa grande comédie en cinq actes et en vers, le Mari ambitieux, ou *l'Homme qui veut faire son chemin*. Le succès de cet ouvrage trouva quelques censeurs, si l'on en croit ce quatrain adressé à l'auteur :

> « Tartuffe a déchiré ton chef-d'œuvre nouveau,
> Mais du public vengeur il obtient le suffrage :
> Ainsi, l'on recherchait autrefois un ouvrage
> Brûlé par la main du bourreau [1] ! »

Dorsan, Barbier, Vigny, Mlles Clément, Delille et Molière en remplissaient les principaux rôles.

Le 8 novembre, Molière chez Ninon [2], ou *la Lecture de Tartuffe*, comédie en un acte et en vers, de Chazet et Dubois, fut arrêtée à la seconde par une indisposition (Vigny, Picard, Mlle Delille).

Le 25, une comédie de Picard, la Saint-Jean, ou *les Plaisants*, trois actes en prose, avec vaudeville final,

---

1. *Journal de Paris* du 24 octobre 1802.

2. Olympe de Gouges avait, avant la Révolution, présenté Ninon et Molière, ou *le Siècle des grands hommes*, comédie en cinq actes et en prose à 29 personnages; c'était en 1788, et il n'y avait alors que 23 comédiens!

Chacun connaît le tableau de Monsiau, popularisé par la gravure d'Ancelin : *Molière lisant son Tartuffe chez Ninon de Lenclos.*

tombe à plat : c'était traiter bien sévèrement une bouffonnerie sans prétention.

Le 22 décembre, LA MANIE DES MARIAGES, ou *l'Anti-Célibataire,* comédie en cinq actes et en vers, de J. B. Pujoulx, n'eut qu'un demi-succès et fut réduite en quatre actes à la seconde.

Le 29 décembre, nous retrouvons encore Étienne et Gaugiran-Nanteuil réunis pour donner LA PETITE ÉCOLE DES PÈRES, comédie en un acte et en prose (Picard, Barbier, Mlle Delille) qui eut du succès.

LES EAUX DE SPA, comédie en un acte, n'eut qu'une seule représentation.

On avait repris, dans le courant de cette année :

Le 22 février, LE PÈRE SUPPOSÉ, ou *les Époux dès le berceau,* comédie en trois actes et en vers, de Delrieu.

Le 29 mars, *Fellamar et Tom Jones.*

Le 7 mai, *Encore des Ménechmes,* comédie en trois actes et en prose, le premier succès de Picard (1791), et — détail curieux — imitée par Schiller, sous le titre de *l'Oncle pris pour son neveu.*

Le 6 juin, *la Dupe de soi-même*[1], de Roger.

Le 4 juillet, *les Bourgeoises à la mode,* de Dancourt[2], avec un grand succès.

---

1. Représentée pour la première fois le 11 avril 1799.
2. Picard offre avec Dancourt de grandes ressemblances : comme lui fils d'un homme de robe, comme lui destiné au barreau, acteur, puis auteur, il peint comme lui les ridicules et les travers du temps, et fait plutôt des petits tableaux de mœurs, de modes, d'anecdotes et d'actualités qu'il n'aborde la grande comédie. D'ailleurs, même rapidité de

CHAPITRE XVI. 203

Et le 18 août, L'OBSTACLE IMPRÉVU, ou *l'Obstacle sans obstacle*, de Destouches.

Signalons le début d'un jeune premier dans *l'Entrée dans le monde* (7 octobre) et deux *concerts* extraordinaires de Caffro (25 septembre) et de Rode (16 décembre).

### Année 1803.

L'Odéon était toujours dans l'état où le feu l'avait laissé. A peine fut-il question de reconstruire la salle incendiée, que Dorfeuille d'abord [1], puis l'architecte Le Clerc [2], l'un de ses anciens associés, réclamèrent le droit d'en exécuter la restauration et d'y établir un spectacle, à raison du bail trentenaire qui leur avait été passé l'an IV, moyennant une concession de 20 ans.

En mai 1801, un propriétaire de la rue du Théâtre-Français [3], le citoyen Boullyer, avait publié un plan pour sa reconstruction comme salle d'Opéra; il proposait une souscription de six cents actions à 400 francs et une loterie à cinq mille gagnants de vingt mille billets à 48 francs (*sic*), devant produire un total de 960,000 francs. Dans ce projet, dont il donnait les bases et moyens d'exécution,

---

travail, même fécondité; aussi reprend-il sur son théâtre les meilleures œuvres de son chef d'école.

1. 25 avril 1800, *Pétition* de P. Dorfeuille au ministre de l'intérieur demandant à réédifier à ses frais la salle incendiée. — 14 mai, *Lettre* du même au consul Lebrun sur le même objet. (Arch. nat. F[13] 876).

2. *Mémoire* adressé par Le Clerc au ministre de l'intérieur sur la reconstruction de l'Odéon, le 17 ventôse an XI.

3. Aujourd'hui : rue de l'Odéon.

avec les motifs d'utilité publique à l'appui, la salle devait contenir quatre mille places et devenir *Théâtre des Arts*.

De toutes parts on demande la reconstruction de l'Odéon. En janvier 1803, un *toqué* du nom de Cavailhon offre même de le reconstruire « avec des pommes de terre cuites » : il demande pour cela 600,000 francs, qui seront déposés au secrétariat du Sénat conservateur [1].

Le gouvernement s'arrêta au projet de restauration de Peyre fils [2], qui, porta, au nom du premier Consul, l'acte de donation du théâtre au Sénat. Chalgrin et Baraguay, architectes du Sénat, furent chargés du rétablissement, mais leurs devis ne seront établis qu'en 1806, les travaux commencés qu'en 1807, et le théâtre rouvert au public qu'en 1808. Continuons donc à suivre Picard et sa fortune à la salle Louvois, qui deviendra bientôt le Théâtre de l'Impératrice, et qui, provisoirement, demeure de fait le véritable Odéon.

La première des vingt-deux nouveautés de l'année 1803, fut une comédie en un acte et en prose de Joseph Pain et P.-A. Vieillard, LE PÈRE D'OCCASION, où Picard se fit applaudir.

Le 7 février, MALICE POUR MALICE, comédie en trois actes et en vers, de Collin-Harleville, corrigée à la seconde.

---

1. Voir sa lettre au *Journal de Paris* du 4 janvier.

2. 14 mai 1806, *Mémoire sur la reconstruction de la salle* de l'Odéon présenté à Son Excellence le ministre de l'intérieur par S. Peyre neveu, architecte des bâtiments civils près les Théâtres Français et de l'Odéon; le devis est de 554,948 francs.

Le 26 février, LE DUEL IMPOSSIBLE, comédie en un acte et en prose, de Martainville (Picard jeune).

Le 5 mars, L'ERREUR RECONNUE, drame en trois actes et en prose, de Gersain et Aunée.

Le 21, LE VALET EMBARRASSÉ, ou *l'Amour par lettres*, comédie en cinq actes et en prose, de Joigny.

Le 30 mars, LES MARIS EN BONNE FORTUNE, comédie en trois actes et en prose, d'Étienne, eut quelque succès.

Gaugiran-Nanteuil, moins heureux que son collaborateur ordinaire, n'obtint qu'un demi-succès, le 11 avril, avec LE TUTEUR FANFARON, ou *la Vengeance d'une femme*, comédie en un acte et en vers, supérieurement jouée cependant par Picard et Mme Beffroi.

Le 16, Andrieux fait représenter LA SUITE DU MENTEUR [1], de Corneille, qu'il avait réduite à quatre actes, et augmentée d'un prologue (Vigny, Picard jeune).

Le 19 avril, LA CLOISON, ou *Beaucoup de peine pour rien*, comédie en un acte et en prose, de Belin.

Le 2 mai, LE FOU SUPPOSÉ, comédie en un acte et en vers de Désaugiers (Picard, Mme Pélissier).

Le 13 mai, LE DÉPIT AMOUREUX *rétabli en cinq actes*, « avec des changements », par Cailhava [2] (Barbier, Pi-

---

1. Revue, remise à neuf, corrigée et augmentée par Andrieux sans beaucoup de succès, la *Suite du Menteur*, assez médiocre pièce du grand Corneille, fut reprise en 1808 au Théâtre-Français. Voltaire avait dit pourtant qu'avec quelques changements on en pourrait faire une pièce excellente, « un chef-d'œuvre — ajoutait-il — faisant au théâtre plus d'effet que *le Menteur* même ».

2. Voir au *Moniteur* de 1795 une lettre de Cailhava sur ce sujet.

card jeune, M^lles Delille et Molière, formaient le quatuor du dépit).

Le 4 juin, grand succès de : LE VIEILLARD ET LES JEUNES GENS, comédie en cinq actes et en vers, de Collin-Harleville, qui eut vingt-quatre représentations (Vigny).

Le 20, DORAT ET COLARDEAU, comédie en un acte et en vers, de Dubois.

Le 18 juillet, grand succès d'une pièce en cinq actes et en prose d'Emmanuel Dupaty, fils du célèbre avocat général : LA PRISON MILITAIRE, ou *les Trois prisonniers*, où l'auteur s'éleva jusqu'à la haute comédie, et qui eut plus de cinquante représentations.

Le 13 août, LEÇON POUR LEÇON, comédie en un acte et en prose, d'une dame qui garda l'anonyme.

Et le 27, LA MODE ANCIENNE ET LA MODE NOUVELLE, comédie en un acte et en vers, de Gaugiran-Nanteuil.

Après quelques représentations données à Versailles[1], Picard produisit, le 19 septembre, sa comédie en un acte et en prose LE VIEUX COMÉDIEN, qui obtint un grand succès et eut plus de trente représentations ; il y jouait lui-même avec son frère, Vigny et M^lle Molière[2].

---

1. L'on a vu, pendant plusieurs années, Picard dédoubler, les dimanches d'été, sa petite troupe du théâtre Louvois pour aller recueillir à Versailles le faible prix d'un déplacement difficile et coûteux.

2. C'est à dessein de rappeler le célèbre Préville, mort depuis trois ans (décembre 1799), que Picard a placé la scène à Senlis, ville où s'était retiré le vieux comédien après avoir quitté le théâtre. Cette petite pièce, écrite en faveur de la profession, réconcilia Picard avec les comédiens trop glorieux de leur état, que son opéra-comique des *Comédiens ambulants* avait indisposés contre lui.

Le 1ᵉʳ octobre, chute de LA PETITE GUERRE, comédie en trois actes, en vers, de Chazet et Dubois (Clozel, Barbier).

Le 31, LES TROIS DUPES, comédie en un acte et en prose, fut accueillie par des sifflets, malgré le jeu de Picard et de M$^{elle}$ Molière; l'auteur garda l'anonyme.

Toujours sur la brèche comme auteur ou comme comédien, Picard obtint le 23 novembre un très-grand succès avec MONSIEUR MUSARD ou *Comme le temps passe*, comédie en un acte et en prose [1].

Le 22 décembre, LA FLOTTILLE, divertissement de circonstance, imbroglio en un acte et en vers, de Gaugiran-Nanteuil, au bénéfice de la veuve et des enfants de Devienne, professeur au Conservatoire: Clozel, M$^{lles}$ Beffroi et Hébert y exécutent une *allemande*.

Cette année si bien remplie se termina heureusement par le petit succès des RENDEZ-VOUS AU BOIS DE VINCENNES, comédie en un acte et en prose, de Dorvigny et Georges Duval, jouée par Picard et Thénard (31 décembre).

13 pièces avaient été reprises :

*La Maison à deux portes*, de Cailhava (8 janvier).

*Georges Dandin*, avec le costume exact du siècle de Louis XIV (17 février).

*L'Amant femme de chambre*, de Dumaniant (7 mai).

---

1. Berton, grand ami de Picard, qui avait déjà fait la musique de *la Petite Ville*, fit celle des couplets de *Monsieur Musard*.

On venait de représenter au Vaudeville *les Bêtes savantes*, où il y avait un M. Flânard dont Picard a fait Musard. Molière avait jeté en passant un mot sur ce caractère dans son *Misanthrope*, où il parle « du grand flandrin de vicomte qui s'amuse trois quarts d'heure durant à cracher dans un puits pour y faire des ronds ».

*Les Défauts supposés*, de Sedaine de Sarcy, le neveu de Sedaine (24 mai).

*Le Mort marié* de Sedaine [1] (4 août).

*Le Jeune Homme à l'épreuve*, de Destouches, réduit à trois actes, sans succès, par Ségur jeune et Andrieux. (17 août)

*Les Ménechmes*, de Regnard, avec prologue (29 août).

*Le Déserteur*, drame de Mercier (20 septembre).

La Mère coquette, ou *les Amants brouillés*, de Quinault (13 octobre).

L'Esprit follet ou *la Dame invisible*, d'Hauteroche (14 novembre).

*Les Trois Jumeaux vénitiens*, de Colalto, le dernier pantalon de la Comédie italienne; succès pour Vigny, mal secondé (6 décembre).

Enfin, *le Sage étourdi* de Boissy, et Verseuil ou *l'Heureuse extravagance*, de Bérard, pour les débuts de M. Durand, acteur de Bruxelles (15 et 17 décembre).

Deux autres comédiens avaient débuté dans cette même année : Thénard, dans *Duhautcours* (11 avril) et Mlle Fleury, âgée de 14 ans, dans *l'Orpheline* (19 octobre).

## Année 1804.

Dix-neuf nouveautés témoignent de l'activité du Théâtre-Louvois, dont les artistes deviennent en juillet

---

1. Comédie en deux actes, Théâtre-Italien (1777 et 1782).

*Comédiens ordinaires de l'Empereur*, et qui prend lui-même le nom de Théatre de L'Impératrice.

Les trois premiers ouvrages représentés furent trois succès :

Le 16 janvier, Marton et Frontin ou *Assaut de valets*, comédie en un acte et en prose de Dubois, lestement enlevée par Picard jeune et M<sup>lle</sup> Molière ; cette petite pièce à travestissements est restée au répertoire.

Le 28 janvier, le Trésor, comédie en cinq actes et en vers d'Andrieux [1].

et, le 11 février, Il veut tout faire, comédie épisodique en un acte et en vers de Collin-Harleville (Picard, *M. Fait-Tout*).

Le 7 mars, chute complète des Facheux d'aujourd'hui, comédie épisodique en trois actes et en vers de Dorvo, qui, impitoyablement sifflée, n'eut qu'une seule représentation [2].

Puis alternative de bonne et de mauvaise chance avec :

Monsieur Girouétte ou *Je suis de votre avis*, comédie en un acte et en prose de Dubois ; succès, le 17 mars (Vigny) ;

Les Créanciers, comédie en quatre actes et en prose de Beaunoir ; chute complète, le 9 avril ;

---

1. Jouée par Vigny, Picard, Dorsan, Clozel, Barbier, Durand ; M<sup>mes</sup> Molé, Beffroi, Delille.

2. « Cette comédie, dont l'auteur avait suivi Molière presqu'à la piste en plaçant la scène et les personnages dans un cadre moderne, se terminait par quelques couplets en l'honneur de l'auteur *des Fâcheux* de 1661 » (P. Lacroix, *Bibliographie Moliéresque*, 2<sup>e</sup> édition, 1875, Aug. Fontaine, p. 349, n° 1695).

Les Questionneurs, comédie en un acte et en vers d'un ancien magistrat, M. de La Tresne, réussit le 28 avril ;

Succès, le 5 mai, de Vincent de Paul, comédie-sermon en trois actes et en vers de Dumollard (Dorsan).

Succès aussi le 19 mai, avec Jacques Dumont, ou *Il ne faut pas quitter son champ*, comédie en un acte et en prose de Ségur jeune.

Le 25 juin, les Tracasseries ou *Monsieur et Madame Tatillon*, comédie en cinq actes et en prose de Picard, réussit à moitié et fut réduite en quatre actes à la seconde représentation.

Le lundi 9 juillet, ouverture du Théâtre-Louvois sous son nouveau titre de Théâtre de l'Impératrice, par l'opéra-buffa (un prologue et *Il Re Theodoro*) qui y alterne les lundis et jeudis avec les comédiens de l'Odéon.

Le 3 juillet, la troupe de Picard avait été autorisée à donner quelques représentations à la salle Favart les jours où les Bouffons joueraient au Théâtre-Louvois[1]; elle y joue le soir même de l'ouverture.

Après une petite comédie en un acte : C'est le même ou *la Prévention vaincue*, coup d'essai de M. Justin qui n'eut pas de succès (25 juillet), Picard et onze artistes de sa troupe vont jouer à Aix-la-Chapelle à l'occasion du voyage de l'impératrice ; les autres restent à Paris sous la direction de Dorsan, ne font pas un seul relâche et donnent deux nouveautés :

---

1. Sur le Théâtre-Louvois en 1804, voir Kotzebue, *Souvenirs de Paris*.

## CHAPITRE XVI.

Le moment de conclure ou *l'Epée et le Billet*, co-. médie en un acte de Sewrin, avec succès (28 août),

et la Prévention maternelle, comédie en un acte et en vers de Delrieu, qui fut un triomphe complet pour l'auteur, demandé et amené sur la scène (11 septembre).

Le 2 octobre, réussite complète de l'Acte de naissance, comédie-proverbe en un acte et en prose de Picard, jouée pour la première fois en août à Aix-la-Chapelle ;

Le 12, chute de Sully et Boisrosé, fait historique en trois actes et en prose.

Le 20, la Jeune Femme colère[1], comédie en un acte et en prose d'Etienne, obtient un succès mérité.

Le 2 novembre, l'Amant soupçonneux, comédie en un acte et en vers de Chazet et Lafortelle.

L'année se termina heureusement par deux succès :

Le 26 novembre, Isabelle de Portugal ou *l'Hermitage*, fait historique en un acte et en prose d'Étienne et Gaugiran-Nanteuil, succès de circonstance [2],

et, le 27 décembre, l'amusante comédie en un acte de Picard, le Susceptible.

Avaient été remises au répertoire cette même année :

*Les Mœurs du temps*, de Saurin (23 janvier).

*Démocrite amoureux*, de Regnard (27 février).

*Le Tambour nocturne*, de Destouches (26 mars).

---

1. Boïeldieu et Claparède en ont fait un opéra-comique qui parut d'abord en Russie (avril 1805), puis à Feydeau (1812).
2. La cérémonie du sacre eut lieu le 2 décembre à Notre-Dame.

*L'Amour médecin,* retouché et réduit en un acte par Andrieux [1] (16 avril)

*La Parisienne* de Dancourt, avec succès (8 mai), et deux autres pièces du même auteur : *l'Été des Coquettes* (26 mai) et *la Maison de campagne* (2 juin) ;

*La Ceinture magique,* de J.-B. Rousseau (9 juin) ;

*La Coupe enchantée,* de La Fontaine (16 juin) ;

*Les Précieuses ridicules* (30 juin) ;

*Le Complaisant,* de Pont-de-Veyle (17 juillet) ;

*Les Trois Cousines,* de Dancourt (12 novembre) ;

Et *la Réconciliation normande,* de Dufresny (17 décembre).

Débuts : M<sup>lles</sup> Colombe (le 13 mars) et Émilie Leverd (le 12 octobre).

L'élite de la troupe [2] se compose à cette date de : Picard aîné, directeur-acteur ; Vigny (genre mixte, caractères), Dorsan, Barbier, le régisseur Valville (acteur vétéran), Clozel, Picard jeune (valets), Armand et Thénard jeune ; M<sup>mes</sup> Molière (soubrette), Molé-Léger (mères et escarbagnas), Delille, (jeunes mères, grandes coquettes), Beffroi, Pélicier (duègne) [3], etc.

1. Cette pièce fut reprise au théâtre du Gymnase le 24 décembre 1820.

2. *Les Saisons du Parnasse* de 1805 disent qu' « on ne peut refuser au théâtre de Picard un avantage qui manque au Théâtre-Français : c'est qu'il règne entre les acteurs une harmonieuse médiocrité ».

3. Le *Comité de lecture* se composait de : Picard, Marin, Andrieux, Collin-Harleville, Chéron, Luce de Lancival, Alex. Ségur, Grimod de la Reynière, Droz, Lemontey et le jurisconsulte Try.

# CHAPITRE XVII.

1805-1806. *Le Nouveau réveil d'Épiménide.* — L'apothéose de Collin-Harleville. — *Les Marionnettes.* — Pétitions demandant la restauration de l'Odéon. — Napoléon et le Sénat conservateur. — Décret sur les théâtres. — 1807. *Les Ricochets.* — Picard est nommé directeur de l'Opéra. — Alexandre Duval lui succède au Théâtre de l'Impératrice.

## Année 1805.

Vingt pièces nouvelles furent représentées sur le Théâtre de l'Impératrice, et le plus grand nombre avec succès :

Le 16 février, Bertrand et Raton ou *l'Intrigant et sa dupe*, comédie en cinq actes et en prose de Picard ; le 21, Un Tour de soubrette [1], comédie en un acte et en prose de Gersain ; et le 9 mars, le Menuisier de Livonie ou *les Illustres Voyageurs*, comédie en trois actes et en prose d'Alexandre Duval, réussirent toutes trois.

Le 23 mars, une petite comédie en un acte et en vers de Justin Gensoul, le Projet singulier, et le 6 avril,

---

1. Il existe sous le même titre un vaudeville de Joseph Pain, sur lequel Boïeldieu a écrit un petit opéra-comique représenté au théâtre de Saint-Pétersbourg.

L'Espoir de la faveur, comédie en cinq actes et en prose d'Étienne et Nanteuil, n'eurent que peu de succès.

Le 11 mai, chute du Faux Valet de chambre, comédie en un acte et en prose, bientôt suivie de deux succès :

Le Portrait du Duc[1], comédie en trois actes et en prose de Joseph Pain et Metz (21 mai) ;

et les Descendants du Menteur, comédie en trois actes et en vers, d'Armand Charlemagne (5 juin).

Le 18 juin, l'Un pour l'Autre, comédie en un acte et en vers, coup d'essai assez heureux de M. Delaunay.

Le 29, Grimaldi ou *le Dépositaire infidèle*, comédie d'intrigue en trois actes et en prose d'Hoffmann, obtint un succès mérité.

Le 13 juillet, les Consolateurs, comédie en un acte, en vers, premier ouvrage de Charles Maurice, promettait beaucoup[2].

Le 31, chute complète des Trois Gendres, comédie en trois actes et en prose.

Le 7 août, les Travestissements, comédie en un acte et en prose de Gersain, Vieillard et Aunée, eut quelque succès, ainsi que la Noce sans mariage[3], comédie en cinq actes et en prose, de Picard (et Dupaty), donnée le 11 septembre.

---

1. Pièce tirée d'une scène de *la Petite Ville* allemande de Kotzebue et jouée par Bosset, Clozel, Barbier, les deux Picard, Valville, Édouard ; M*mes* Adeline et Molé-Léger.

2. Dédiée à Picard, cette pièce fut créée par Dorsan, Picard jeune, M*lles* Delille et Molière.

3. L'auteur, dès qu'il parut sur la scène, fut accueilli par d'unanimes applaudissements : mais, à la fin, de violents sifflets rappelèrent à

## CHAPITRE XVII.

Le 25 du même mois, demi-chute de : LE CACHET ou *le Jaloux à l'épreuve,* comédie en un acte, en prose, d'Hoffmann.

Le 5 octobre, LE PARLEUR ÉTERNEL, seconde pièce de Charles Maurice, comédie en un acte et en vers, fut représentée avec beaucoup de succès. Picard avait distribué tous les rôles muets de cette petite pièce, vrai monologue en réalité, à des chefs d'emploi dont le public attendait à chaque instant les répliques, ce qui jeta sur la représentation un comique assez piquant et inattendu ; ces artistes étaient Picard, son frère, Bosset, M$^{me}$ Pelissier et M$^{lle}$ Devin. Après avoir demandé l'auteur, le public vit paraître Picard ; il se disposait à annoncer M. Charles Maurice, quand Barbier (le parleur éternel) vint revendiquer le droit de faire lui-même l'annonce. Ce petit jeu de scène, tout à fait dans l'esprit de la comédie, eut le plus grand succès.

Les 19 octobre et 5 novembre, chutes des PORTRAITS INFIDÈLES, comédie en un acte et en prose de Nanteuil, et du JEUNE MARI, comédie en trois actes et en vers de Belin, bientôt suivies de deux succès : L'AVARE FASTUEUX, comédie en trois actes et en vers, imitée de Goldoni, par Saint-Just (27 novembre)[1], et LES FILLES A MARIER, comédie en trois actes et en prose de Picard, où jouaient,

---

Picard que, donnant depuis seize ans deux ouvrages par an au moins, entraîné par la multiplicité de ses occupations et la rapidité forcée de son travail, il ne pouvait donner rien d'achevé.

1. MM. Picard, Dorsan, Valcour, Valville, Picard jeune ; M$^{mes}$ Molé et Adeline.

à côté de l'auteur, son frère, Barbier, Vigny, M^mes Beffroi et Émilie Leverd (11 décembre).

Cinq pièces avaient été remises :

Les Bourgeoises de qualité ou *la Fête de village,* de Dancourt (4 janvier).

*Le Curieux Impertinent,* premier ouvrage de Destouches.

*Fanfan et Colas* et sa suite : *Rose;*
et *la Mère confidente,* de Marivaux.

M^lle Devin avait débuté avec succès.

## Année 1806.

Cette année produisit 19 nouveautés, dont la première, Augustine, comédie en trois actes et en prose de Joseph Pain et Metz-Bilderbeck[1], n'obtint qu'un succès douteux.

Le 21 janvier, chute du Capitaine Laroche, comédie en un acte et en prose.

Le 5 février, grand succès du Nouveau Réveil d'Épiménide, comédie épisodique en un acte et en prose, avec vaudeville final et deux couplets sur l'empereur et l'impératrice ; dans un cadre ingénieux, successivement employé par Poisson, le président Hénault et Flins des Oliviers, cette pièce offrait une foule de traits plaisants et d'allusions flatteuses. Les hauts faits de Napoléon, rentré triomphalement après Austerlitz (2 décembre), étaient célébrés d'une manière indirecte; c'est du reste la seule

1. Le baron de Bilderbeck, auteur-amateur, collabora à plusieurs pièces de cette époque.

pièce de circonstance qui ait survécu à l'à-propos du moment.

Le 17 février, succès complet de L'IVROGNE CORRIGÉ, ou *Un Tour de carnaval*, comédie en deux actes et en prose de Dieulafoy et X\*\*\*.

Le 5 mars, LES TROIS NOMS ou *C'est le même*, comédie en trois actes et en prose du jeune Edmond Isoard, âgé de treize ans et demi, fut impitoyablement sifflée.

Le 15 mars, demi-succès du TESTAMENT DE MON ONCLE ou *les Lunettes cassées*, comédie en trois actes et en vers d'Armand Charlemagne.

Le 9 avril, LE PÈRE RIVAL ou *l'Amant par vanité*, comédie en trois actes et en vers d'E. Dupaty (Vigny, Clozel), avait été destinée d'abord au Théâtre-Français. Malgré l'abus du style fleuri, l'affectation de l'antithèse, le vague et parfois le vide des idées, cette pièce réussit.

Collin-Harleville venait de mourir (le 23 février). Picard ne pouvait manquer de rendre à son ami et à son émule un dernier hommage; il fit représenter, le 16 avril, une apothéose du poëte comique, sous le titre de LA COMÉDIE AUX CHAMPS ÉLYSÉES[1]. Cette comédie, en un

---

1. Dédiée à Picard, cette pièce fut créée par :

| | |
|---|---|
| MM. Dorsan. | *Aristophane.* |
| Barbier. | *Térence.* |
| Picard. | *La Fontaine.* |
| Picard jeune | *Goldoni.* |
| Vigny. | *Piron.* |
| M<sup>mes</sup> Delille. | *Thalie.* |
| Molière | *Laforest.* |

Les Comédiens français, pour donner un gage des regrets que leur

acte et en vers, de Rougemont et Pillon, reçut un accueil favorable.

Picard obtint un mois plus tard, le 14 mai, un très-grand et très-légitime succès avec LES MARIONNETTES, ou *Un Jeu de la fortune*, comédie en cinq actes et en prose, restée depuis au répertoire (les deux Picard, Vigny, Bosset, M<sup>mes</sup> Delille et Adeline). L'auteur et Vigny sont honorés de la munificence de l'empereur, devant qui la pièce est jouée le 22 mai, à Saint-Cloud. Tirée d'une comédie anglaise, cette pièce, la meilleure peut-être, avec *la Petite Ville*, du théâtre de Picard, est l'une de celles où il a montré le plus de talent d'observation, le plus d'originalité, le plus d'art dans la distribution des scènes, le plus de naturel et de gaieté dans le dialogue.

Le 10 juin, MONSIEUR DAUBE[1] ou *le Disputeur*, comédie en un acte et en vers d'Armand Charlemagne, n'eut qu'un succès douteux. Contre-épreuve de *l'Esprit de contradiction*, cette faible esquisse renferme des vers heureux, mais la plupart des scènes et des caractères sont ou décousus ou manqués.

Le 28 juin, réussite complète de L'ESPIÈGLE ET LE DORMEUR ou *le Revenant du château de Beausol*, comédie en trois actes et en prose, imitée de l'allemand, par Dumaniant. Firmin, qui venait de débuter à la fin de

---

inspire la mort de Collin-Harleville, donnent une représentation de son *Vieux célibataire*, où M<sup>lle</sup> Contat paraît en habits de deuil.

1. Il existe sous le même titre une comédie en un acte et en prose, mêlée de couplets, de Georges Duval (Labiche) et Charles H. de G*** (1840).

mars, s'y fit beaucoup applaudir ; il remplaçait avec avantage Camus-Merville [1], acteur intelligent, mais sans expression ni physionomie.

Le 9 juillet, demi-succès de MONSIEUR BREF, comédie en un acte et en vers ; ce premier ouvrage de M. Lemaire n'eut que trois ou quatre représentations (Picard).

Le 5 août, succès de L'HOMME EN DEUIL DE LUI-MÊME, comédie en un acte, en prose, de Henrion et Dumaniant.

Les 19 août et 5 septembre, deux demi-succès : LE VOYAGEUR FATALISTE, comédie en trois actes et en vers d'Armand Charlemagne, et MONSIEUR DE GAROUFIGNAC, comédie en trois actes et en vers de M. Joigny (Vigny), furent suivis de la réussite brillante et méritée de la comédie en trois actes et en prose de Picard, LA MANIE DE BRILLER. L'auteur, qui jouait dans son œuvre, demandé à grands cris, paraît sur la scène. Très-applaudie le premier soir (23 septembre), cette nouvelle pièce fut amèrement critiquée le lendemain et n'obtint un vrai et plein succès qu'après quelques représentations (Barbier, Vigny, Mlle Molière).

Le 16 octobre, MONSIEUR BEAUFILS ou *la Conversation faite d'avance*, comédie en un acte, en prose, de M. de Jouy, n'obtint qu'un succès très-douteux (les deux Picard, Clozel, Barbier, Mlles Léger-Molé et Adeline).

Le 11 novembre, grand succès du MARI INTRIGUÉ, comédie en trois actes, en vers, de Désaugiers, « membre

---

1. L'auteur des *Deux Anglais*, etc. Né à Pontoise en 1783, acteur de province, il fit partie de la troupe du roi de Westphalie, à Cassel, puis entra à l'Odéon, où il ne fit que passer. Il est mort en 1853.

de la joyeuse réunion du Rocher de Cancale[1] ». Ce fut sa première pièce représentée à l'Odéon; on applaudit nombre de vers heureux et d'amusants détails; l'auteur fut vivement demandé après la représentation (M<sup>lles</sup> Molière, Delille; Picard jeune, Clozel, Barbier).

Le 28 novembre, une comédie en trois actes et en prose, LA JOURNÉE AUX INTERRUPTIONS ou *Comme on travaille à Paris*, devint la « soirée » aux interruptions et même aux sifflets; aussi n'eut-elle qu'une seule représentation.

Plusieurs pièces anciennes avaient été reprises :

LE NAUFRAGE ou *la Pompe funèbre de Crispin*, de La Font (1<sup>er</sup> février).

*Isabelle de Portugal*, à laquelle Picard ajouta un couplet en l'honneur de l'impératrice, et qui eut beaucoup de succès (19 mars).

*Le Jeune homme à l'épreuve*, comédie de Destouches, réduite à trois actes, pour les débuts de Firmin (29 mars).

*Un Tour de jeune homme*, de Chazet (1<sup>er</sup> avril).

*Molière chez Ninon*, de Chazet et Dubois, avec succès (26 avril).

*Le Dépit amoureux*, remis en cinq actes par Cailhava, avec succès (3 juin).

*L'Officieux*, de Delasalle[2], avec succès (19 juillet);

et *le Mari ambitieux*, de Picard (18 décembre).

Signalons les débuts de M<sup>lle</sup> Esther Sewrin dans *la*

---

1. Désaugiers, après la Terreur, était chef d'orchestre du Grand-Théâtre de Marseille; il fut ensuite violon au théâtre de la Cité.
2. Théâtre-Italien, 1790.

*Jeune Femme colère* (7 octobre), et de M^lle Deville dans *l'Épreuve nouvelle* et *Fanfan et Colas* (6 novembre).

## Année 1807.

Un décret du 8 juin 1806 sur les spectacles avait fixé le nombre des théâtres de Paris à huit au maximum. Parmi les grands théâtres était cité celui de l'Impératrice, qui « sera placé à l'Odéon aussitôt que les réparations seront achevées », disait le titre I^er (article 3).

Chalgrin [1], membre de l'Institut, architecte du Sénat conservateur, et Baraguey, contrôleur des bâtiments du Sénat et architecte-adjoint pour l'Odéon, furent chargés d'établir les devis, qui montèrent à 576,485 fr. 05 [2].

Dorfeuille alors revint à la charge et réclama le droit de rétablir son spectacle, à raison du bail trentenaire passé avec sa compagnie le 25 messidor an IV [3]. Un M. Dugas, ancien directeur de théâtre, demande aussi qu'on lui abandonne l'Odéon pour trente ans. Le 27 septembre 1807, on présente au ministre de l'intérieur un rapport sur les nombreuses pétitions tendant au rétablissement du théâtre incendié.

En attendant que le Sénat conservateur [4] eût recon-

---

1. Ancien architecte de *Monsieur*, Chalgrin avait construit la salle de comédie du château de Brunoy. Il mourut en 1811.

2. Archives nationales, *section administrative*, F^13 876, 886.

3. En janvier 1804, Dorfeuille, directeur du théâtre des Jeunes-Élèves de la rue de Thionville, avait ouvert son cours de déclamation dans les salons du restaurateur Léda, rue Helvétius. (*Journal du Théâtre-Français*.)

4. « Napoléon fut instruit que les sénateurs avaient en caisse une

struit la belle salle du faubourg Saint-Germain que le premier consul lui avait concédée par un sénatus-consulte du 14 août 1806[1], la troupe de Picard recommence à la salle Louvois une nouvelle campagne. Mais le public n'afflue guère, et les productions de premier ordre sont rares. Si le théâtre périclite, ce n'est faute ni de travail, ni d'intelligence, car cette nouvelle année théâtrale produit vingt nouveautés.

L'infatigable directeur, parvenu au plus haut point de sa fortune, cesse de jouer en mars 1807. Un décret du 1ᵉʳ novembre suivant le nomme directeur de l'Opéra, et

une somme de 1,550,000 francs. Le Sénat étant venu en corps pour lui présenter ses hommages, il appelle les questeurs et leur demande combien ils avaient en caisse. « Sire, nous avons bien certainement des fonds, mais il nous serait impossible de déclarer au juste la somme que nous possédons. — Mais dites à peu près. — Nous le répétons à Votre Majesté, cela nous est impossible. — Eh bien, je suis plus avancé que vous, car je sais que vous avez 1,550,000 francs à votre disposition. Je ne doute pas que votre intention soit d'en faire un usage convenable. — Sire, nous réservons cette somme pour faire élever un monument à la gloire de Votre Majesté. — *Il n'en est pas besoin*. Les habitants du faubourg Saint-Germain demandent le rétablissement de la salle de l'Odéon; vous seriez fort agréables à l'impératrice si vous donniez son nom à ce théâtre. »

La députation se retira, et se rendit sur-le-champ chez l'impératrice pour obtenir son agrément, et, sitôt qu'elle l'eut obtenu, le Sénat fit restaurer la salle. (*Mémoires sur la vie privée, politique et littéraire de Lucien Bonaparte*.)

1. Cette même année 1806, Piis disait dans des stances sur *les travaux publics de Paris* :

> « Je bâtirais ensuite autour du Panthéon ;
> J'abattrais un vieux pont qui cherche à se défendre,
> Je ferais de sa cendre,
> Au profit des beaux-arts, renaître l'Odéon ! »

le même mois il remplace à l'Institut M. Dureau de la Malle (24 novembre). Mais auparavant, la situation de son théâtre est nettement définie par le règlement du 25 avril, arrêté par le ministre de l'Intérieur en exécution du décret du 8 juin 1806.

Passons en revue les nouveautés de cette année 1807 :

Le 2 janvier, LES TROIS RIVAUX ou *Chacun sa manière*, comédie en un acte et en vers, de Charles Maurice, fut très-applaudie, mais attira peu de monde.

Le 8 janvier, LE SECRÉTAIRE MYSTÉRIEUX, comédie en trois actes et en prose de Patrat fils, obtint quelque succès.

Le 15 janvier, brillante réussite des RICOCHETS, comédie en un acte et en prose de Picard (Vigny, Clozel, Firmin); demandé à grands cris après sa pièce, l'auteur est forcé de paraître; un M. Villiers lui jette sur le théâtre ce madrigal impromptu :

> « Au dialogue, à la manière
> Dont Picard traite ses sujets,
> On voit que du goût de Molière
> Il hérita *par ricochets !* »

Cette petite comédie, qui dans un cercle aimable renfermait une idée morale, était celle de ses petites pièces que l'auteur préférait; elle est restée au répertoire[1].

Le lundi gras 2 février, succès du CARNAVAL DE BEAUGENCY ou *Mascarades sur Mascarades*, farce de circonstance en un acte et en prose; un cheval de carton,

---

1. Voir, au *Journal de Paris* du 3 février, une chanson de Décour en six couplets intitulée : *les Ricochets*.

chargé d'artifices et monté par Clozel, est demandé à la fin de la pièce avec les auteurs, MM. Étienne et Nanteuil. Cette farce fut dédaignée de la critique, qui se contenta de noter dans le style du temps : « Nanteuil agite les grelots de Momus sur le théâtre de Picard. »

Trois succès suivirent :

Le 2 mars, LE VALET D'EMPRUNT ou *le Sage de dix-huit ans,* comédie en un acte et en prose de MM. Désaugiers et ***[1];

Le 12, L'INFLUENCE DES PERRUQUES[2] ou *le Jeune Médecin,* comédie en un acte, en prose, de Picard, redemandé avec instance après la première (Clozel et Vigny);

et le 2 avril, L'AVIDE HÉRITIER ou *l'Héritier sans héritage,* comédie en trois actes, en prose, de M. de Jouy (Clozel, Picard jeune). Cette dernière production, dont le fond appartient à Imbert, provoqua un mélange de critiques et d'éloges : le premier acte fut applaudi, le deuxième toléré, le troisième sifflé.

Le 7 avril, débuta Perroud, venu de province, où il était célèbre, pour remplacer Picard dans l'emploi des valets : il fut ramené sur la scène par son prédécesseur, et, le 14 avril, remplit quatre rôles différents dans L'ARTISTE PAR AMOUR ou *les Nouveaux Déguisements*

---

1. La première représentation fut un peu froide ; le sujet n'était d'ailleurs ni bien neuf ni bien piquant.

2. Cette bluette amusante de *l'Influence des Perruques* présente un dénoûment « tiré par les cheveux, » disaient *les Saisons du Parnasse.*

*amoureux*, comédie à tiroirs en un acte, en vers, de Maurin, acteur du Grand-Théâtre de Lyon, qui fut jouée avec succès.

Le 4 mai, succès d'estime du Coureur d'héritages, comédie en trois actes et en vers de Justin-Gensoul (Valville); le fond de cette pièce, froide, mais dont la versification était facile et correcte, les mots heureux, les tirades bien écrites, était le même que celui de *l'Avide Héritier* de de Jouy.

Le 16 mai, succès d'interprétation de l'Inconnue ou *une Femme*, comédie en un acte et en prose, premier essai d'un jeune homme qui garda l'anonyme (Clozel et Picard jeune).

Le 4 juin, brillante réussite du Curieux, comédie en un acte, en vers, premier ouvrage de M. Planard, sous le seul prénom d'Eugène (Firmin).

Le 31 juillet, un Diner par victoire[1], divertissement impromptu, en un acte et en vers, avec couplets et danses, composé par Désaugiers à l'occasion de la paix de Tilsitt, fut très-bien accueilli, grâce à ses mots heureux, à ses allusions ingénieuses[2];

---

1. Austerlitz, Iéna, Eylau, Friedland, etc., etc.
2. Un Anglais chantait ce couplet, faisant allusion au fameux radeau du Niémen, où Napoléon et Alexandre s'étaient donné l'accolade fraternelle :

« Mon pays avec la France
Il s'est jamais entendu :
Quand l'un pleure, l'autre il danse;
Quand l'un bat, l'autre est battu.
Et parce que le Angleterre

Et, le 10 août, une autre pièce de circonstance, également composée pour la paix, par Picard : LE MARIAGE DES DEUX GRENADIERS ou *l'Auberge de Munich*, comédie épisodique en un acte, en prose, avec ballet et couronnement du buste de l'empereur au vaudeville final, fut applaudie avec enthousiasme[1].

Le 27, LE MARIAGE DE M. BEAUFILS ou *les Réputations d'emprunt*, comédie en un acte et en prose de M. de Jouy. Cette farce, suite de *Monsieur Beaufils*, du même auteur, très-bien jouée par Clozel, fut favorablement accueillie.

Le mélodramaturge Caigniez, « le Racine du boulevard », remporta deux succès, les 24 et 26 octobre, avec : LE VOLAGE ou *le Mariage difficile*, comédie en trois actes et en prose, et un acte également en prose : LES SOUVENIRS DE MES PREMIÈRES AMOURS, petit ouvrage imité

> Il fait le guerre sur l'eau,
> Le France il vient de faire
> La paix sur un radeau ! »

1. A cette même occasion, le Vaudeville donna un à-propos de Barré, Radet, Desfontaines et Dieulafoy : *l'Hôtel de la Paix, rue de la Victoire.*
Le 19, jour de la Saint-Louis, il fut donné après le spectacle, dit Charles Maurice dans son *Histoire anecdotique du théâtre,* une représentation en l'honneur de Picard. Dès que le public eut quitté la salle Louvois, elle fut remplie jusqu'aux combles d'hommes de lettres, d'artistes, de gens du monde, heureux de l'hommage qu'ils allaient rendre au premier auteur comique de l'époque. Picard, qui ne s'y attendait point, s'arrête étonné, interdit à l'aspect de cette réunion ; les applaudissements, les bravos éclatent à sa vue, l'émotion force le brave homme à s'asseoir. On donna un *monologue* composé exprès par Andrieux, des danses, des scènes détachées. Cent autres folies plus divertissantes les unes que les autres et un bal dans le foyer public précédèrent le souper : on ne sortit qu'au jour de cette fête charmante.

de *l'Amour usé* de Destouches, d'un comique un peu forcé, et destiné d'abord aux boulevards.

Quatre réussites terminèrent l'année :

L'AMOUR AU RÉGIME, comédie en un acte, en prose, de Chazet et Dubois, avec Clozel (24 novembre);

LA CIGALE ET LA FOURMI, comédie en un acte et en prose de Charles Maurice (7 décembre), portée plus tard au théâtre Comte avec des couplets, par Décour-Laffilard ;

L'AMI DE TOUT LE MONDE, comédie en deux actes et en prose de Picard (*de l'Institut*), le 22 décembre (Firmin, Clozel, Vigny, M<sup>lle</sup> Molière);

et LES NOUVEAUX ARTISTES, comédie en un acte, en vers, de Ch. Maurice (27 décembre), dont le sujet et le plan avaient été fournis par Picard.

Furent remis au répertoire:

*L'Ivrogne corrigé*, de Dieulafoy (1$^{er}$ février);

*Un Tour de jeune homme*, de Chazet et Léger (23 mars);

*L'Auberge de Calais*, de Dorvigny, Bonel et G. Duval, sous le titre de *l'Auberge de Strasbourg* (7 avril);

*Le Tambour nocturne*, de Destouches (20 avril);

*Le Retour du Mari*, du vicomte de Ségur [1] (17 juin);

*La Colonie*, de Saint-Foix (26 juin) ;

*Les Jeux de l'amour et du hasard* et *l'Héritier de village*, de Marivaux (9 et 14 juillet);

*Les Deux Figaros* ou *le Sujet de Comédie*, critique du *Mariage de Figaro*, par l'acteur Richaud-Martelly (27 juillet).

*Les Marionnettes* et *les Voisins*, de Picard (17 et 18 septembre).

---

1. Ségur jeune était mort en 1805.

Outre les débuts de Perroud dont nous avons parlé plus haut, notons ceux de M^lle Sophie Mengozzi, fille de M^me Sarah Mengozzi et du compositeur de ce nom, dans *l'Épreuve nouvelle* et *les Filles à marier* (18 janvier), de Rosambeau [1] avec succès dans la *Cloison* (31 juillet) et de Grandville [2] (valets) dans *les Amis de collége, Marton et Frontin,* et *les Jeux de l'amour et du hasard,* (14 septembre).

Picard, appelé, comme nous l'avons vu, à la direction de l'Opéra le 1^er novembre 1807, aurait volontiers cédé son théâtre aux artistes réunis en société ; mais ils ne s'entendaient pas entre eux ; son frère, Picard jeune, ne pouvait lui succéder, étant déjà atteint de la maladie dont il mourut peu après. Deux capitalistes, MM. Gobert et Boursault, lui firent alors des offres sérieuses ; mais comme ils inspiraient des craintes aux comédiens, Picard choisit pour lui succéder Alexandre Duval, l'ancien acteur du Théâtre-Français, l'auteur applaudi des *Héritiers,* du *Tyran domestique,* de *Maison à vendre,* qui, peu de mois auparavant, lui avait proposé de s'associer à lui. Après deux mois d'hésitations et de tergiversations, Duval fut, le 27 décembre, nommé directeur du *Théâtre de l'Impéra-*

---

1. Louis-Antoine Minet, acteur de province, avait débuté en 1806 au Théâtre-Français dans les rois et les pères nobles. Lorsqu'il y parut dans le rôle ingrat de Thésée, de *Phèdre,* il n'y eut qu'une voix pour lui dire (tout bas) : *Thésée, vous !(Revue des comédiens,* 1808). Il retourna bientôt en province.

2. Acteur d'un âge mûr, formé en province, qui a joué plus tard au Théâtre-Français les rôles à manteau.

# CHAPITRE XVII.

*trice.* Picard céda son entreprise par acte authentique pour 52,500 francs, et M. Gobert fut choisi comme entrepreneur. Le même jour, Alexandre Duval vendit son privilége à MM. Delpont et François Burke, le premier associé, le second neveu et prête-nom de Gobert. Néanmoins, il resta directeur en titre avec 8,000 francs de traitement et toucha un pot-de-vin de 12,000 francs, dont il offrit le quart à Picard jeune [1].

---

1. Voir, pour plus de détails: *L.-B. Picard, Exposé de ma conduite dans l'affaire de l'Odéon* (juillet 1816), in-4 de 12 pages, imprimerie de Firmin-Didot, en réponse au *Mémoire en vers* d'Alexandre Duval.

Le décret du 1ᵉʳ novembre 1807 nomma M. de Rémusat surintendant des quatre grands théâtres.

## CHAPITRE XVIII.

1808. Le Théâtre de Sa Majesté l'Impératrice et Reine. — Changements à la salle du faubourg Saint-Germain. — La tragédie y est interdite. — L'opéra-buffa. — *Les Voyages de Scarmantade*. — *Les Querelles des deux frères*. — 1809. La bataille de *Christophe Colomb*. — *Monval et Sophie*. — 1810. *L'Alcade de Molorido*.

L'année 1808, ouverte sous la direction nouvelle, mit en scène vingt nouveautés :

Le 1ᵉʳ janvier, jour de l'entrée en exercice d'Alexandre Duval et Gobert[1], Charles Maurice donna Midi ou *le Jour de l'an*, impromptu en un acte et en vers, écrit à l'occasion de la nouvelle année, qui fut bien accueilli.

Le 12, Dorvo vit impitoyablement siffler son Monsieur Lamentin ou *la Manie de se plaindre*, comédie en deux actes et en vers, dépourvue d'intérêt; l'auteur ne fut pas même nommé.

Le 10 février, succès des Torts apparents ou *les Valets menteurs*, comédie en trois actes et en vers (Grandville, Mˡˡᵉ Molière).

Le 23, Monsieur Têtu ou *la Crânomanie*, comédie-folie de circonstance, contre le système du docteur Gall,

---

1. Jusqu'au 15 juin 1815, c'est-à-dire pendant sept ans, Gobert jouit de l'exploitation du Théâtre de l'Impératrice.

un acte, en prose, d'Alexandre Duval, est sifflée malgré la verve de Clozel.

Le mardi gras, 1ᵉʳ mars, une autre folie, également du directeur Duval, obtint du succès. C'était LA TAPISSERIE, comédie-farce de carnaval en un acte et en prose, souvenir de *la Casaque*, farce perdue de la jeunesse de Molière, déjà mise au théâtre en 1693, sous le nom de *la Tapisserie vivante* [1].

Le 26, nouveau succès avec ORDRE ET DÉSORDRE, comédie en trois actes et en vers de Chazet et Sewrin, qui péchait un peu par le plan, mais qui se fit applaudir grâce à des détails naturels et plaisants et à une versification élégante et facile, fort bien jouée du reste par Clozel et Barbier.

Le 8 avril, BON NATUREL ET VANITÉ ou *la Petite École des femmes*, comédie en un acte en vers de H. F. Dumolard, « jeune auteur connu par plusieurs productions comme dirigeant son art du côté des mœurs », très-applaudie (Mˡˡᵉ Adeline), fut bientôt suivie de deux succès :

LE MARI JUGE ET PARTIE, comédie en un acte et en vers de Chazet et Ourry, le 20 avril (Mˡˡᵉ Delille).

et L'ÉCOLE DES JUGES, drame en trois actes, en vers, de Dubois, le 7 mai (Clozel); c'était le premier drame joué sur ce théâtre. Sa réussite fut complète après quelques coupures faites à la deuxième représentation.

Le 25 mai, LES DEUX FRANCS-MAÇONS ou *les Coups du hasard*, fait historique en trois actes et en prose, de

---

1. Édouard Fournier, *la Valise de Molière*, notes.

M. Pelletier-Volméranges [1] (Dugrand), fut sifflée par la moitié du public; la salle était pleine de francs-maçons qui applaudirent « comme des sourds », les profanes sifflèrent comme des désespérés; l'auteur fut demandé après la pièce, au milieu d'un brouhaha indescriptible.

Le 8 juin, L'ÉTOURDIE ou *la Coquette sans le savoir*, comédie en trois actes et en vers de Lemaire, essai de jeune homme, « véritable habit d'Arlequin », fort bien jouée par Perroud, Firmin, Rosambeau et Mlle Delille, fut le dernier succès de la comédie au Théâtre-Louvois.

On annonçait depuis longtemps sur l'autre rive la réouverture de l'*Odéon*, reconstruit aux frais du Sénat conservateur [2], et la nouvelle administration distribuait ses prospectus.

Le 12 juin, clôture à la rue de Louvois par: *le Volage, Monsieur Beaufils*, et un couplet impromptu de M. A.. Desprez, chanté par Clozel.

Trois jours après, le mercredi 15 juin 1808, l'Odéon est rouvert sous le titre de THÉATRE DE SA MAJESTÉ L'IMPÉRATRICE ET REINE, par :

Une ouverture de Chérubini;

LE VIEIL AMATEUR, prologue d'ouverture en un acte

---

1. Pelletier-Volméranges avait été d'abord acteur.

2. Une lettre des préteurs du Sénat conservateur annonce que l'Odéon est prêt à rouvrir.

Le voisinage du Sénat fut alors considéré comme un moyen de prospérité pour l'Odéon. Le chef de l'État commanda à ses sénateurs d'y louer des loges. Ils obéirent pendant un trimestre. (F. de Prarly, *Considération sur les théâtres et de la nécessité d'un second Théâtre-Français*, Paris, Delaunay, 1848, p. 26.)

et en vers, dû à la plume du directeur-auteur Alexandre Duval, très-applaudi, et dans lequel M^me Barilli chanta *la Tempesta*, de Mayer;

*Le Volage*, de Caigniez;

et un Épilogue : LA COMÉDIE AU FOYER, de Chazet, avec un ballet et des couplets en l'honneur de l'impératrice, dont le buste fut couronné par un chœur de peuple, guerriers et jeunes filles.

La foule fut prodigieuse, les loges étaient garnies de la plus brillante société de Paris; le spectacle dura jusqu'à minuit, heure inusitée alors [1].

« La nouvelle salle de Chalgrin est d'une grande beauté, à quelques ornements près, dont la richesse a semblé un peu lourde. Le fond des loges est peint en draperies bleu cendré, et les peintures de la salle sont rehaussées en or sur un fond couleur de paille. La salle est de forme circulaire et se compose de cinq rangs de loges, en y comprenant celles du rez-de-chaussée ou baignoires. En avant des premières loges est une galerie de deux rangs de banquettes se joignant aux balcons tenant à l'avant-scène ; toutes ces loges sont construites en bascule sur la salle et de manière que la vue des spectateurs n'est gênée par aucun obstacle. Le foyer est conservé ; on y a ajouté une coupole représentant *les neuf Muses* et il est peint en marbre.

1. Il était onze heures et demie quand on chanta le couplet promettant au public que le spectacle finirait de bonne heure ! (Voir au *Journal de Paris* du 15 juin une lettre de M. D\*\*\*. abonné, au sujet de l'heure de la sortie du spectacle.)

« A l'extérieur, le fronton de la façade est surmonté par un attique ou acrotère, et la face principale de l'édifice est appuyée de deux grandes voûtes dont le dessus est en terrasse et sous lesquelles on descend de voiture à couvert [1]. Il a été ajouté et construit à neuf, sur la rue de Vaugirard, une galerie à un rang d'arcades, afin de rétablir, comme autrefois, la communication au pourtour du monument.

« Deux étages ont été élevés au-dessus de cette galerie pour augmenter le nombre des loges des acteurs [2]. »

En vertu du décret du 8 juin 1806 et du règlement ministériel du 25 avril 1807 [3], la tragédie était interdite au Théâtre de l'Impératrice, « considéré comme une annexe du Théâtre-Français, *pour la comédie seulement.* » C'était cependant — suivant l'opinion des Fleury, des

---

1. « La descente à couvert, plus nécessaire que la colonnade », disent MM. Cl. Contant et J. de Filippi dans leur *Parallèle des principaux théâtres modernes de l'Europe*, 2 vol. A. Lévy fils, 1860, p. 106.

2. Journaux du temps, surtout le *Journal de Paris* du 17 juin 1808, pp. 1195, 1196 et le *Moniteur*, p. 665.

3. Règlement du 25 avril 1807 pour les théâtres, arrêté par le ministre de l'intérieur en exécution du décret du 8 juin 1806, réglementant les vingt-quatre spectacles de Paris :

« GRANDS THÉATRES DE PARIS. — Le Théâtre de l'Impératrice sera considéré comme une annexe du Théâtre-Français, *pour la comédie seulement ;* son répertoire contient : 1° Les comédies et drames spécialement composés pour ce théâtre ; 2° les comédies jouées sur les théâtres dits Italiens jusqu'à l'établissement de l'Opéra-Comique ; ces dernières pourront être représentées par le Théâtre de l'Impératrice concurremment avec le Théâtre-Français. »

Un décret du 29 juillet 1807 réduisit à neuf les théâtres de la capitale.

La Rochelle, des Saint-Prix, des Saint-Fal, des Contat — le seul local où le bon goût de la scène française pût se conserver [1]. La rue de Richelieu gardait, avec Talma, le monopole des grandes œuvres de Corneille, Racine et Voltaire. Le tragédien Larive regrettait que Melpomène eût été chassée de l'Odéon. « Disons-le franchement, écrivait-il d'accord avec Molé, dans ses *Réflexions sur l'art théâtral* [2], un spectacle aussi grave que la tragédie est déplacé dans le quartier le plus bruyant de Paris, où tous les genres de plaisir sont réunis ; je désirerais que Melpomène ne se trouvât point sous les pas des oisifs, qui vont bien moins au théâtre pour le spectacle que pour les spectateurs. Le faubourg Saint-Germain, son ancien domaine, était le quartier qui lui convenait le mieux : l'Université lui fournissait ses amants fidèles ; depuis qu'elle les a perdus, elle n'en a plus que d'inconstants. »

Les trois premières comédies nouvelles représentées à l'Odéon furent trois chutes :

Le 10 août, LE FRONDEUR HYPOCRITE ou *le Faux bienfaisant*, cinq actes, en vers, de Maugenet, sifflée.

Le 20 septembre, LES VOYAGES DE SCARMANTADE EN CINQ PAYS (Firmin, Perroud, M<sup>lle</sup> Delille), imbroglio à grand spectacle, en cinq actes et en vers, avec prologue, danses et ballets, de Népomucène Lemercier ; cette espèce de monstre littéraire, au-dessous de la médiocrité ordi-

---

1. En 1804, ces cinq artistes désiraient encore le retour de la Comédie-Française à la salle du faubourg Saint-Germain, « le plus beau théâtre moderne ».

2. 1801, tome I<sup>er</sup>, page 306.

naire, dans lequel on faisait en trois heures le tour de l'Europe (Angleterre, Espagne, Italie, Turquie et France), fut sifflé à outrance. Le public, impatienté, dansa dans le parterre ; quelques plaisants contrefirent des cris d'animaux ; on aurait pu se croire, disent les récits contemporains, au milieu d'une basse-cour [1]. Cette pièce, représentée sans l'aveu et la participation de l'auteur, qui ne fut pas nommé, n'eut que cinq ou six représentations. Composée dès 1790, et oubliée dans les cartons, elle avait été arrangée par Alexandre Duval et Dumaniant.

Le 16 octobre, au bénéfice de Clozel, autre pièce sifflée : L'ÉPOUSEUR DE VIEILLES FEMMES ou *le Coureur de vieilles filles,* trois actes, en prose, de Planard.

Le 14 novembre, LE VALET DE SA FEMME ou *le Mari valet,* comédie en un acte et en vers. Cette petite pièce sans malice, de Joseph Aude (neveu) et Eugène Décour, obtint un succès contesté (Firmin, Mlle Devin), et fut heureusement suivie de la réussite brillante des QUERELLES DES DEUX FRÈRES, ou *la Famille bretonne,* comédie en trois actes et en vers, ouvrage posthume de Collin-Harleville, précédé d'un prologue d'Andrieux [2], ami d'enfance de l'auteur, dans lequel Collin paraissait en personne (Firmin, Dugrand, Perroud, Fusil,

---

1. C'est à peu près l'expression de M. About dans sa préface de *Gaëtana.*

2. En 1806, Andrieux avait lu un discours sur la tombe de Collin.
Il écrivit plus tard *la Notice sur sa vie et ses ouvrages,* qui se trouve en tête de l'édition de 1824.

M^mes Adeline et Molé). Cette pièce, accueillie avec enthousiasme, fit fureur pendant quelque temps.

L'Homme a l'heure, comédie en trois actes, en prose, de P. M. Ochs (de Bâle), eut peu de succès.

Enfin le 26 décembre, LE MARI SANS CARACTÈRE, comédie en cinq actes, en vers, de Lamartellière, termina l'année par une demi-chute.

Depuis le 1^er janvier avaient été reprises à la salle Louvois :

*Duhautcours* (19 janvier), *la Prison militaire* et *le Parleur éternel* (19 février).

Avaient débuté :

M^lle Régnier [1], élève de Molé et de Monvel, jeune première de la Porte-Saint-Martin, dans les soubrettes du *Mari intrigué* et de *Marton et Frontin* (2 février) ;

M^lle Degotty, dans *l'Entrée dans le monde* et *les Jeux de l'amour* (6 février) ;

Chazel, acteur de province (2 avril),

Fusil, dans *les Ménechmes* (17 mai),

Dugrand (21 mai),

M^lle Fradelle (24 mai),

Et M^me Dacosta, élève du Conservatoire et de Monvel, dans *les Fausses confidences* (1^er juin).

Un mois après la réouverture de l'Odéon, on y reprit,

---

1. Charlotte-Zoé Tousez, née *Régnier de la Brière,* avait commencé au théâtre des Jeunes-Élèves. Passée de la Porte-Saint-Martin au Théâtre-Louvois, elle suivit presque aussitôt ses nouveaux camarades à l'Odéon, où elle ne tarda pas à remplacer M^lle Molière dans les soubrettes, et qu'elle quitta en 1812 pour entrer au Théâtre-Français.

le 16 juillet [1], avec un éclatant succès de décors et de costumes, LES AMOURS DE BAYARD ou *le Chevalier sans peur et sans reproche*, comédie héroïque à grand spectacle, en quatre actes et en prose, de Monvel (1786). Retiré du Théâtre-Français au moment où il allait y être incessamment repris, ce mélodrame attira une foule énorme à la première. Le public, monté dès le commencement de la pièce sur le ton de la belle humeur, plaisanta et rit à quelques scènes pathétiques, ce qui n'empêcha pas cette reprise d'avoir trente représentations (Firmin, Clozel, M<sup>mes</sup> Dacosta, Molé, Régnier).

Autres reprises :

*L'École des juges* (27 juillet), *Tom Jones* (6 août), ÉLINA ET NATHALIE ou *les Hongrois*, drame traduit de Kotzebue par Pointe, arrangé par Dumaniant pour la scène française, et jouée d'abord au Théâtre-Molière (21 août); *J'ai perdu mon procès*, comédie en un acte, en vers, de Dejaure et Adenet (4 septembre); *le Mari ermite* (10 septembre), *les Trois Cousines*, avec succès, pour les débuts de M. Morand, danseur, dans les divertissements (16 octobre); *les Deux Sœurs*, un acte en vers de M<sup>me</sup> Saint-Léger (25 novembre), et *le Dragon de Thionville*, un acte en prose de Dumaniant (24 décembre). Ces

---

1. Cinq jours après, le 21 juillet, le Vaudeville donna la parodie de la pièce de Monvel, sous le titre de BAYARD AU PONT-NEUF ou *le Picotin d'avoine*. Cette folie impromptu ou farce allégorique ridiculisait sans façon la querelle des deux théâtres au sujet d'une production médiocre, que ce conflit seul rendit célèbre.

deux dernières pièces avaient été représentées à l'ancien Théâtre des Variétés.

Débuts à la rive gauche : de Mlle Schmitz et de M. Angellier dans *Tom Jones* (6 août), de M. et Mme Faure[1] dans *les Deux Figaros* et *les Jeux de l'amour* (17 et 24 août) ; de M. Massin dans *l'Habitant de la Guadeloupe* (24 octobre) ; et de Mlle Roland dans les *Jeux de l'amour et du hasard* (2 décembre).

## Année 1809.

En dépit d'une dévorante activité, l'année *1809*, qui vit représenter vingt-deux nouveautés, ne fut pas heureuse. La comédie attira moins de monde à l'Odéon, quatre jours de la semaine, que l'opéra-buffa les trois autres[2].

Le 9 janvier, une nouvelle pièce écrite à la mémoire de Collin-Harleville, LE MESSAGE AUX CHAMPS ÉLYSÉES ou *la Fête des arts et de l'amitié*, comédie épisodique en un acte et en vers, « ornée de ses agréments », par Aude neveu, fut donnée avec succès.

Le 23, autre succès avec LE MARIAGE IMPOSSIBLE, comédie en trois actes et en prose de Dumaniant, secrétaire général du théâtre, au bénéfice et pour les adieux

---

1. Faure, venu d'Amsterdam, ne fit que passer à l'Odéon ; il débuta en 1809 au Théâtre-Français dans l'emploi des comiques.
2. On propose à cette époque au ministre de faire décréter que les pièces devenues propriété publique pourront être jouées au Théâtre de l'Impératrice lorsque le Théâtre-Français ne les aura pas jouées depuis deux ans.

de M^lle Molière, l'excellente soubrette, qui passa en Westphalie et épousa le danseur Aumer, maître de ballets.

Le 16 février, les quelques sifflets qui accueillirent LES SATIRES DE BOILEAU, comédie en trois actes et en vers, avec prologue en un acte, de Sewrin, furent le signal du grand orage qui devait se déchaîner le 7 mars sur CHRISTOPHE COLOMB, comédie « shakespearienne » historique, en trois actes et en vers, de Népomucène Lemercier, dont la scène se passait sur un vaisseau. Cette pièce, véritable prélude de la lutte mémorable des classiques et des romantiques, causa grand tumulte, et, soutenue par les baïonnettes contre un parterre de jeunes gens et d'étudiants, elle fut défendue, après sept ou huit représentations signalées par des rixes sanglantes suivies d'arrestations. Ce fut une chute, mais une chute retentissante, équivalant presque à un succès.

Le 27 mars, succès de L'ORGUEIL PUNI, bluette assez bien écrite, en un acte et en prose, de M^me Léger-Molé, suivi de quatre assez médiocres réussites :

Le 10 avril, LES COMÉDIENS D'ANGOULÊME[1], comédie en un acte, en vers, de Charles Maurice, au bénéfice de M. Massin.

Le 1^er mai, L'ARGENT DU VOYAGE ou *l'Oncle inconnu*, comédie en un acte, en prose, de M^me de Bawr[2] (Clozel et Firmin).

---

1. Cette petite pièce était la mise en scène d'une aventure arrivée à M^me Molé lorsqu'elle faisait partie de la troupe de Lyon.
2. Auteur des *Suites d'un bal masqué*, jolie comédie restée au répertoire du Théâtre-Français.

Les 6 et 11 juin, L'HONNÊTE MENTEUR, comédie en un acte, en prose, et LE CRÉANCIER, comédie en trois actes, en prose, d'auteurs anonymes. Entre ces deux insuccès, Picard donna LES CAPITULATIONS DE CONSCIENCE, comédie en cinq actes et en vers, qui, impitoyablement sifflée, n'eut qu'une seule représentation, le 7 juin.

Le 12, MONVAL ET SOPHIE ou *le Nouveau Père de famille*, drame en trois actes, en vers libres, du chevalier Jean Aude[1], obtint, avec Firmin, dans le principal rôle, Dugrand, Perroud et M<sup>lle</sup> Delille, un grand succès de larmes; l'enthousiasme fut immense, et rappela à l'auteur sa *Madame Angot*, qui avait fait courir jadis tout Paris chez Nicolet. Ce drame, comme nous l'avons vu plus haut, avait été donné en cinq actes, en 1793, sur le Théâtre-National de la rue de la Loi[2].

Le 26, demi-succès du PORTRAIT DE FAMILLE, comédie en un acte et en vers de Planard (Firmin).

Le 25 juillet, LA FAMILLE ANGLAISE, comédie en cinq actes, en vers, de Peyre, déjà imprimée.

Le 31, faible succès de : LE BAVARD ET L'ENTÊTÉ, comédie en un acte, en vers, de Barjot et Duchemin (Perroud et Firmin).

---

1. Né en 1755, mort en 1841, Aude avait été secrétaire de M. de Buffon, puis secrétaire d'ambassade; il fut l'un des esprits les plus originaux de cette époque.

2. Il avait été reçu en 1791 au théâtre de la Nation et répété en 1792 sous le titre des *Deux Sophies* : il avait alors cinq actes. Les répétitions, interrompues par la générosité d'Aude qui céda son tour à l'auteur de *Paméla*, ne purent être reprises à cause de l'emprisonnement des Comédiens français.

## CHAPITRE XVIII.

Le 4 septembre, l'Auberge de la poste ou *l'Intrigue impromptu,* comédie en un acte et en prose, n'eut qu'un succès médiocre.

et le 7, succès douteux du Fils par hasard ou *Ruse et Folie,* comédie en cinq actes, en prose, de Chazet et Ourry, tous deux membres du Caveau.

Le 19, premier ouvrage de Joseph Dubois de L*** : les Projets de divorce, comédie en un acte et en vers.

Le 3 octobre, Dorvo est heureux pour la première fois avec ses Jeunes Femmes, comédie en trois actes et en vers, très-applaudie.

Le 19, succès douteux du Mariage de Corneille, comédie en un acte, en vers, d'Hyacinthe.

et le 30, grand succès des Oisifs, comédie épisodique, en un acte et en prose, de Picard.

Le 19 novembre, première représentation du Café, petite comédie donnée à l'occasion de la paix.

Le 28, succès du Faux Stanislas, comédie en trois actes et en prose, du directeur Alexandre Duval;

et le 8 décembre, la dernière nouveauté de l'année : une Journée de Sully, comédie en un acte, en prose, de Mercier *de l'Institut,* fut sifflée.

Reprises :

*Le Carnaval de Beaugency* (16 janvier);
*Ricco* (2 février);
*Le Parleur éternel* (14 février);
*L'Honnête Criminel* (23 mars);

*M. de Crac dans son petit castel* (18 juin);

*Ordre et Désordre* (13 juillet);

GRIMALDI ou *le Dépositaire infidèle* (30 juillet);

*Une Heure d'absence* (3 août);

*Les Ricochets* (13 août);

*Laure et Fernando* (12 septembre);

*L'Épigramme*, comédie en quatre actes et en prose (16 octobre);

JENNEVAL ou *le Barneveldt français*[1] (20 novembre);

et *Misanthropie et Repentir* (18 décembre).

DÉBUTS :

M. Leborne, acteur de province et ex-directeur de théâtre (12 janvier); M. Léon (18 avril); Perrier[2] (27 avril); Chazel (15 mai); Mme Péron (16 mai); Mlle Merval (6 juin); Mlle Charles (30 juillet); Mlle Gaudin (17 août);

## ANNÉE 1810.

Le Théâtre de l'Impératrice, partagé entre l'opéra-buffa et la comédie, ne ralentit pas ses travaux. La troupe d'Alexandre Duval, quoique ne jouant que quatre fois par semaine[3], donne vingt et une nouveautés :

La première, le 8 janvier, eut une réussite com-

---

1. Drame en cinq actes en prose de Mercier, représenté en 1770.
2. Perrier joua successivement aux théâtres de Lyon, Bordeaux, Nantes, Rouen; il avait débuté à Strasbourg en 1808, passa à l'Odéon, et fut admis plus tard à la Comédie-Française.
3. Les mardis, jeudis, vendredis et dimanches.

## CHAPITRE XVIII.

plète : c'était LA DOUBLE MÉPRISE, comédie en un acte et en prose, tirée d'une historiette du *Diable boiteux*, par Chazet.

Le 18, grand succès de L'ALCADE DE MOLORIDO, comédie en cinq actes et en prose de Picard (Clozel, Perroud); le charmant et spirituel imbroglio de cette pièce repose, dit-on, sur une anecdote vraie : un lieutenant de police se vantait de savoir tout ce qui se passait à Paris ; il ignorait, l'infortuné ! que sa femme avait passé la soirée précédente en tête-à-tête avec un jeune homme de ses amis !

Le 27 février, nouveau succès avec LE RETOUR D'UN CROISÉ ou *le Portrait mystérieux*, grand mélodrame en un petit acte, en prose, parodie de carnaval des mélodrames alors en vogue « avec tout son spectacle ». L'auteur, M. Blaise Bethmann, « qui désire garder l'anonyme », n'était autre qu'Alexandre Duval.

Le 26 mars, au bénéfice de $M^{me}$ Molé, première et unique représentation des INDIENS, comédie en quatre actes et en prose, imitée de l'allemand par la bénéficiaire. Comme la plupart des pièces données en *bénéfices* à cette époque, elle tomba.

Le 29, en l'honneur du mariage de Leurs Majestés célébré à Vienne le 11 mars et à Paris le 2 avril, LE MARCHÉ AUX FLEURS, divertissement en un acte et en vers libres de Dumersan, précédé d'un prologue dialogué, en vers, de Planard, et mêlé de couplets, obtint beaucoup de succès.

Le 12 avril, réussite de : ENCORE UNE PARTIE DE

CHASSE ou *le Tableau d'histoire,* comédie-anecdote, en un acte et en vers, de Joseph Pain et Dumersan.

Le 1ᵉʳ mai, LE HOULLAN, comédie en trois actes et en prose de Dénouville, est sifflée ;

Même accueil, le 14, au LUXEMBOURG, comédie en un acte et en prose de Charles Maurice. Ce tableau de genre, à dix-sept personnages, conçu et tracé en huit jours, fit applaudir le talent de Chazel. Alex. Duval dit qu'il aurait voulu avoir fait cette pièce[1].

Le 31, JEUNESSE ET FOLIE, comédie en trois actes et en prose de Pigault-Lebrun, est accucillie par de vifs applaudissements (Armand, Chazel, Firmin).

Le 14 juin, LE MARIAGE DE CHARLEMAGNE, tableau historique de circonstance en un acte et en vers de Mʳ. B. de Rougemont, eut beaucoup de succès.

Le 2 juillet, Pigault-Lebrun fut moins heureux avec ROXELANE MARIÉE, ou *la Suite des Trois Sultanes*[2] ; cette comédie en trois actes et en prose tomba, mais fit applaudir Mˡˡᵉ Henry.

Le 19, insuccès des PROJETS INUTILES, comédie en un acte et en vers de M. Vernes, de Genève.

Le 24, réussite de L'INTÉRIEUR DE LA COMÉDIE, comédie en trois actes et en vers d'André de Murville (Armand, Mˡˡᵉ Fleury).

Le 14 août, veille de la Saint-Napoléon, spectacle

---

1. Voir Charles Maurice, *Épaves,* pp. 104-105.
2. LES SULTANES ou *Soliman II,* comédie de Favart, en trois actes et en vers, tirée d'un conte de Marmontel, musique de Gilbert, donnée aux Italiens en 1761.

*gratis* et divertissement de circonstance : la Fête impromptu, en un acte et en prose, terminé par des vaudevilles, danses et couplets, de M. B. de Rougemont, qui fut très-applaudi.

Le 23, l'Obstiné, comédie en un acte et en vers, attribuée à Charles Maurice, mais en réalité ouvrage posthume du comédien La Noue, n'eut qu'un faible succès (Firmin).

Le 18 septembre, Monsieur Rouffignac ou *le Donneur de conseils*, comédie en un acte, en vers, de Maurin, tomba.

Le 2 octobre, le Père ambitieux, comédie en cinq actes et en vers de Dorvo, sifflée comme la plupart des œuvres précédentes de cet auteur, n'eut que deux représentations.

Le 18, succès complet du Jeune Savant, comédie en un acte et en prose de B. de Rougemont (Firmin).

Le 6 novembre, Sophie ou *la Nouvelle Cendrillon*, comédie en cinq actes et en prose de René Perrin et de Rougemont, eut un succès mêlé. La première représentation fut très-orageuse, et la pièce réduite en quatre actes à la seconde (Perroud, M$^{me}$ Régnier).

Le 11 décembre, succès de la Servante de qualité, drame en trois actes, en prose, de Pelletier-Volméranges (Dugrand, M$^{lles}$ Delille et Henry).

Le même auteur fut moins heureux, le 20 du même mois, avec Paméla Mariée ou *la Suite de Paméla*[1],

---

[1]. Paméla ou *le Triomphe des épouses* avait été donnée à la Porte-Saint-Martin le 9 avril 1804.

comédie-drame en trois actes, en prose, faite en collaboration avec Cubières-Palmézeaux.

Remises de l'année :

Le 4 février, *les Travestissements*.

Le 12, *le Premier venu*, au bénéfice de M<sup>lle</sup> Delille.

Le 26 mars, *le Malin bonhomme*, au bénéfice de M<sup>me</sup> Molé. Cette reprise fut une lourde chute.

Le 24 mai, *les Maris corrigés*, comédie en trois actes, en vers, de La Chabaussière[1], avec succès.

Le 7 août, *la Vie est un songe*, comédie héroïque en trois actes et en vers libres de Boissy[2], avec des changements. Succès plus que douteux.

Le 28, *les Frères à l'épreuve*, drame en trois actes, en prose, de Pelletier-Volméranges, emprunté au répertoire de la Porte-Saint-Martin, obtint un succès brillant, avec Firmin, Chazel et M<sup>me</sup> Molé.

Le 14 septembre, *l'Entrée dans le monde*, de Picard (1799), avec succès.

Le 23 novembre, *la Nuit aux aventures*, de Dumaniant[3].

et le 2 décembre, *Monval et Sophie*, le drame d'Aude.

Débuts :

M<sup>lle</sup> Delmancy (23 février), MM. Pélissier et Saint-

---

1. Théâtre-Italien, 7 août 1784.
2. Cette pièce, imitée de l'italien, avait été représentée en 1732 au Théâtre-Italien.
3. Palais-Royal (1787).

Eugène (13 et 27 avril), M. Thérigny et M^lle Henry (6 et 21 mai), M^me Lenepveu (3 août) et M^lle Sophie Lefebvre (5 septembre) [1].

[1]. A cette date, l'Odéon se compose de :
MM. Alex. Duval, *directeur;* Gobert, *administrateur;* Dumaniant, *secrétaire général;* Valville, *régisseur;*

| MM. Armand. | M^mes Molé. |
| --- | --- |
| Firmin. | Delille. |
| Perroud. | Régnier. |
| Dugrand. | Henry. |
| Chazel. | Fleury. |
| Leborne. | Charles. |
| Thénard jeune. | Descuillés. |
| Thérigny. | Perroud. |
| Fusil. | Delmanci. |
| Saint-Aubin. | Maillard. |
| Pélissier. | Descuillés cadette. |
| Gobelain. | |

# CHAPITRE XIX.

1811. *La Femme innocente, malheureuse et persécutée.* — Régnier *Roi de Rome.* — Firmin. — 1812. *Les Deux Gendres* et *Conaxa.* — André de Murville et son *Héloïse.* — 1813. Mutilation et travestissement des pièces de Molière. *L'Avare* en vers. — Le décret de Moscou. — 1814. Le théâtre de l'Odéon et le retour des Bourbons. — Comédies de circonstance.

### Année 1811.

Le Théâtre-Français de l'Impératrice, porté sur le budget de 1811 pour un secours annuel de 50,000 francs (il n'en fut accordé que 24,000), produisit en cette année 1811, époque de l'apogée impériale, dix-neuf nouveautés :

Le 10 janvier, LE LIBELLE, comédie en un acte, en vers, de René Perrin (M$^{lle}$ Henry), et, le 16, UN LENDEMAIN DE FORTUNE, ou *les Embarras du bonheur*, comédie en un acte, en prose, de Picard, n'obtiennent qu'un demi-succès.

Le 17, brillante réussite de L'ONCLE RIVAL, comédie en un acte en prose de M$^{me}$ ***.

Le 31, demi-succès de CONFIDENCE POUR CONFIDENCE, comédie en un acte, en prose, de Boirie, régisseur général, et Maxime de Rhedon.

Le 14 février, au *bénéfice* de Perroud, chute, selon

l'usage, de L'ACCORD DIFFICILE, comédie en trois actes et en vers, qu'on ne peut terminer et dont l'auteur garde prudemment l'anonyme.

Le 21, grand succès de LA FEMME INNOCENTE, MALHEUREUSE ET PERSÉCUTÉE ou *l'Époux cruel et barbare*, pantomime dialoguée de carnaval, en quatre actes et en prose, parodie de quelques romans et mélodrames, de l'époque (notamment de *la Reine de Persépolis*, drame d'Augustin Hapdé [1]), « tirée des meilleurs auteurs, jouée déjà avec le plus grand succès sur le Grand-Théâtre de Pontoise pendant le carnaval de 1810 », et précédée d'un prologue en prose, par Gilles, pseudonyme de M. B. de Rougemont. Dans cette farce, tout à fait indigne du second Théâtre-Français, un lion (Pélissier) et un ours (Valville) s'offraient réciproquement du tabac « en attendant les événements » (Perroud, Armand, Thénard, Chazel). Mme Régnier y fut très-remarquée, et ne tarda pas à être appelée à la Comédie-Française [2].

Le 12 mars, LE JEUNE FRONDEUR, comédie en un acte, en vers, coup d'essai de M. Verneuil, tomba.

Le 20 mars, la naissance du roi de Rome occasionna un *Dialogue entre deux grenadiers de l'armée d'Espagne*, chanson en sept couplets, de M. Dumaniant, et *trois couplets* de Rougemont, qui furent chantés les lendemain et

---

1. Porte-Saint-Martin, 1810.
2. Mme Régnier débuta à la rue de Richelieu par Hermione et Camille, et excita presque l'enthousiasme dans ces deux rôles. Cependant, peu après, elle était vouée aux duègnes comiques et aux confidentes de tragédie!

surlendemain 21 et 22 [1] au Théâtre de l'Impératrice.

Le même B. de Rougemont célébra sur la même scène ce grand événement par L'OLYMPE, VIENNE, PARIS ET ROME, ou *l'Enfant de Mars*, scènes épisodiques en vers libres, avec des couplets, qui eurent un très-grand succès le 26 du même mois [2].

Le 9 avril, chute, au bénéfice de M$^{me}$ Régnier, de GUZMAN, MORILLOS ET LAZARILLE, ou *les Trois secrétaires*, comédie en trois actes, en prose, tirée de *Gil Blas* par de Rougemont.

Le 23, CORNEILLE AU CAPITOLE, scènes héroïques en vers, écrites à l'occasion du rétablissement de Sa Majesté

---

1. Les Variétés célébrèrent l'événement le soir même (20) par un à-propos fait d'avance ; le Vaudeville fut prêt le lendemain 21 ; l'Opéra-Comique et l'Opéra attendirent au 27. Voici comment Alphonse Martainville chanta la naissance de « l'enfant de Mars » :

> Je sens redoubler mon ivresse
> Quand je pense à notre Empereur.
> Il aura pleuré de tendresse :
> Soyons heureux de son bonheur.
> C'est le plus beau jour de sa vie
> Que nous annonce le canon :
> Pon, pon, pon, pon, pon, pon !
> Je crois l'entendre qui s'écrie,
> En baisant son joli poupon :
> « C'est un garçon ! »

2. Régnier, qui allait avoir quatre ans dans huit jours (il était né le 1$^{er}$ avril 1807), parut à cette occasion pour la première fois sur le théâtre. Au quatrième tableau, il représentait le petit roi de Rome (rôle muet) assis sur un trône impérial, ayant à ses côtés Mars, Minerve, Apollon, Thémis et l'Amour. Minerve, c'était sa mère, M$^{me}$ Régnier. On peut donc dire que c'est à l'Odéon que notre éminent professeur a fait son premier début.

Marie-Louise, « Impératrice et Reine », après la naissance du Roi de Rome, par Aude, furent accueillies avec enthousiasme.

Le 28 mai, grand succès de LA VIEILLE TANTE ou les Collatéraux, comédie en cinq actes, en prose, de Picard (Clozel, M^me Molé). Le second titre fut supprimé, puis rétabli. « Les Collatéraux, dit Picard dans sa préface, voilà le vrai titre de la pièce. J'avais craint qu'on ne la comparât malignement au Collatéral; il me revenait déjà qu'un plaisant avait dit : le collatéral, les collatéraux : l'auteur décline ! »

Le 8 juin, représentation gratis à tous les théâtres à l'occasion du baptême du Roi de Rome, célébré le 9.

Le 25, nouveau succès de Picard avec LE CAFÉ DU PRINTEMPS, comédie en un acte et en prose (Chazel).

Le 2 juillet, le premier ouvrage d'un M. de Puntis (de Montauban), L'ENTREMETTEUR DE MARIAGES, comédie en trois actes et en vers, obtint un grand succès avec Perroud[1] dans le rôle principal.

Le 6 août, succès d'estime de LA COMÉDIE IMPROMPTU, comédie en un acte, en prose, d'Henry-Simon.

Le 3 octobre, L'IRRÉSOLUTION, comédie en un acte, en prose, de Vigneaux et Corsange, bien interprétée par M^lle Delille, fut sifflée.

L'année se termina par quatre chutes ou succès douteux :

Le 22 octobre, LA FEMME DE VINGT ANS ou les Dan-

---

[1]. Perroud était très-aimé à l'Odéon : on lui faisait souvent chanter la Gasconne, dont il s'acquittait admirablement.

## CHAPITRE XIX.

*gers de l'imprudence,* comédie en trois actes, en vers, d'A. J. Dumaniant.

Le 19 novembre, au bénéfice de Clozel : LES REVERS DE LA FORTUNE, ou *Gil Blas à la cour,* comédie en trois actes, en prose, de M***, sifflée.

Le 3 décembre, LES PROJETS DE SAGESSE, comédie en un acte de Latouche, et LE FAUX PAYSAN, comédie en trois actes en vers libres, dont l'auteur, sifflé, garda l'anonyme : c'était Planard (10 décembre).

Avaient été remises au répertoire ou empruntées aux théâtres secondaires :

Le 7 février, MARIANNE ET DUMONT ou *l'Incendie,* comédie en trois actes de Rouhier-Deschamps (1788).

Le 14, le *Retour d'un Croisé* et *les Trois jumeaux vénitiens,* au bénéfice de Perroud.

et le 16 mai, *la Prison militaire.*

DÉBUTS :

Le 12 février, M<sup>me</sup> Saint-Léon.

Les 3 et 8 mai, MM. Vigneaux et Mars.

Le 17 mai, le jeune Raymond, âgé de seize ans.

Le 13 juin, M. Lobbé ;

Les 9 et 18 juillet, M. Léon et M<sup>me</sup> Danissan.

Le 16 août, M. Charlys, venant du Théâtre-Français, dans *le Déserteur.*

et le 24 septembre, M<sup>lle</sup> Cartigny, soubrette, dans *les Folies amoureuses.*

Firmin avait attiré l'attention de Napoléon dans *les Querelles des deux frères* ; un ordre de début à la Comédie-

Française, envoyé par le surintendant des théâtres, l'arracha aux triomphes qu'il obtenait chaque fois qu'il paraissait sur la scène de ses premiers succès. Vivacité, sensibilité, chaleur, telles étaient dès lors les qualités dominantes de l'excellent comédien, pour lequel il semble que l'on ait inventé l'expression *brûler les planches*.

Firmin quitta en mai l'Odéon et débuta en juillet à la Comédie-Française.

## Année 1812.

L'année théâtrale 1812 ressentit le contre-coup des événements extraordinaires qui agitaient l'Europe. Cependant le Théâtre de l'Impératrice mit au jour treize nouveautés ; il eut, de plus, l'honneur de voir son directeur, Alexandre Duval, admis à *l'Institut*.

Le 11 août 1810, le Théâtre-Français avait donné avec un immense succès *les Deux Gendres*, comédie en cinq actes et en vers d'Étienne. La pièce avait fait grand tapage[1] ; l'envie accusa l'auteur, entré le 7 novembre 1811 à l'Académie française, d'avoir, dans cette comédie, copié *Conaxa*, œuvre inconnue d'un P. Jésuite, représentée dans une distribution de prix du collége des Jésuites

1. Lebrun-Tossa, qui avait *vendu* à Étienne le sujet et quelques vers des *Deux gendres* sans lui parler de *Conaxa*, fut le plus acharné contre *les Deux gendres*. Il ne parut pas moins de vingt-neuf brochures, plaidoyers et pamphlets, pour et contre la comédie d'Étienne, entre autres une *Défense des Deux Gendres*, par Hoffmann, chez Barba. Piron aussi s'était souvenu de *Conaxa* en écrivant ses *Fils ingrats*, et personne n'avait songé à lui en faire un reproche !
De mauvais plaisants dirent en parlant de la pièce : « Si on la joue, c'est *qu'on n'a qu'ça !* »

de Rennes le 22 août 1710 [1] et conservée en manuscrit à la Bibliothèque impériale.

Sur la demande d'Étienne, le Théâtre de l'Impératrice soumit au public la pièce de comparaison, le 2 janvier 1812, sous le titre de CONAXA ou *les Gendres dupés*, comédie en trois actes, en vers, avec laquelle on reconnut que *les Deux Gendres* avaient tout au plus quelque analogie par le sujet. Ce scandale en perspective attira une foule énorme aux représentations de la pièce nouvelle. La police avait été prévenue et la garde augmentée. Malgré cela le parterre turbulent fit chaque soir un tapage infernal.

En février, M. ET M<sup>me</sup> TOUT-COEUR, comédie de Henry.

Le 10 mars, succès du VALET INTRIGUÉ, comédie en trois actes, en prose, de Justin ;

Le 31, demi-succès des PROMETTEURS ou *l'Eau bénite de cour*, comédie en trois actes de Picard, mal accueillie à la première.

Le 19 mai, EST-CE UNE FILLE, EST-CE UN GARÇON ? comédie en un acte, en prose, éprouva une chute méritée, que deux succès suivirent bientôt :

Le 16 juin, CÉLESTINE ET FALDONI ou *les Amants de Lyon*, drame historique en trois actes et en prose, d'Augustin Hapdé [2] (Clozel, M<sup>lle</sup> Délia) ;

et le 24 juillet, LA MOUCHE DU COCHE ou *M. Fait-*

---

1. Voir *Procès d'Étienne*, 2 volumes in-8 (1810-1812).
2. *Les Amants de Lyon* attirèrent beaucoup de monde ; c'était la mise en scène d'un fait dramatique arrivé vingt ans auparavant, le suicide mutuel de deux amants, que Chénier et Martin avaient déjà chantés dans une romance.

*Tout*, comédie-proverbe en un acte, en prose, de Georges Duval et A. Dossion (Talon).

Le 27 août, Auguste ou *l'Enfant abandonné*, drame en trois actes, en prose, de M. G.., ne réussit pas.

Le 8 septembre, succès du Fat en province, comédie en trois actes, en vers, de Delestre et Meliora.

et le 29, chute d'une comédie en trois actes, en prose : Jacques II, *roi d'Écosse*, par Bergeron et Saint-Léon.

Le 27 octobre, succès d'Héloïse. P.-N. André de Murville avait depuis longtemps déjà composé une tragédie d'*Héloïse et Abeilard* ; il la réduisit en trois actes et en fit un drame. A la première, la salle comble produisit 1,435 francs, alors que les recettes étaient tombées à 150, 130, 115 francs, les jours d'opéra-bouffe exceptés. On renvoya plus de deux cents personnes.

Cependant, l'effet général fut assez froid ; on critiqua nombre de sentences et des madrigaux déplacés, mais on applaudit de la chaleur, du mouvement, des tirades bien écrites, etc. L'auteur, faiblement redemandé, parut, et, pour remercier du succès de sa pièce, s'avisa de parler au public, qui rit beaucoup. Il faut lire une curieuse brochure qu'il publia en 1813 sous le titre de : les Infiniment Petits ou *Précis anecdotique des événements qui se sont passés au théâtre de l'Odéon, les dimanches 22 et 29 novembre 1812, et détails sur les vices d'administration de ce théâtre, qui sont cause de ces désordres*[1]. Clozel passa huit jours à l'Abbaye pour avoir « manqué à l'au-

---

[1]. In-8 de 40 pages, Paris, Delaunay, 1813.

teur »; cette œuvre de Murville eut onze représentations (M^lle Délia, Clozel).

Le 24 novembre, succès de LA JEUNE FILLE ou *les Épouseurs*, comédie amusante et gaie, en trois actes, en prose, de Rougemont.

Le 8 décembre, BATHILDE ou *le Mariage fatal*, drame en trois actes, en prose, tiré d'une pièce anglaise de Southern « *The fatal Marriage* » par. M. de Saint-Léger, qui ne réussit point, fut la dernière nouveauté de l'année.

Signalons les reprises de : *Vincent de Paul* (31 janvier); NOVOGOROD SAUVÉE ou *Féodor et Lizinska*, drame en cinq actes de Mercier, donné le 16 avril au bénéfice de M^me Molé, sifflé le premier soir (naturellement, c'était un bénéfice), puis réduit à trois actes; *l'Apparence trompeuse* (23 juin) et *le Bon Père* (15 octobre).

Enregistrons aussi les débuts de:

M. Talon[1] dans La Saussaye du *Collatéral* (21 avril); M^lle Délia dans Araminthe des *Fausses Confidences* (8 mai); M^lle Delâtre dans *Guerre ouverte* et *les Folies amoureuses* (6 août); les danseurs grotesques (famille Kobler) le 7 décembre; et M^lle Perroud dans *l'Épreuve nouvelle* et *les Frères à l'épreuve* (15 décembre).

## ANNÉE 1813.

L'année 1813 produisit quatorze nouveautés à l'Odéon, qui pendant l'hiver donne des concerts périodiques.

---

1. Talon venait de la Porte-Saint-Martin dont l'excellente troupe faisait courir tout Paris aux mélodrames de Guilbert de Pixérécourt, « le Corneille du boulevard ».

Le 5 janvier, brillant succès de WASHINGTON ou *les Représailles*, drame en trois actes, en prose, de M. Henri Lacoste.

Le 28, M. DE LA GIRAUDIÈRE ou *Masque contre masque*, comédie-folie en deux actes, en prose, de Jean Aude, commence une série de chutes :

1° Le 9 février, LE VOYAGE MALENCONTREUX ou *l'Intrigue en route*, comédie-folie en trois actes et en prose par Delestre et feu Verneuil, tombée lourdement.

2° Le 16 mars, première et unique représentation très-orageuse et très-bruyante du TEMPORISEUR, comédie en trois actes, en vers, de Comberousse ;

3° Le 22 avril, LE FAUX IMPOSTEUR, comédie-drame anonyme en trois actes, en prose, arrêtée par les sifflets au milieu du troisième acte ; et INÈS ET PÉDRILLE, comédie en trois actes de Delestre et Victorin, tombent toutes deux dans une représentation extraordinaire donnée au bénéfice de Perroud.

Le 8 juin, autre chute du NOUVEAU MENTOR, comédie en trois actes, en vers, de Gosse ;

Enfin, le 27 juillet, un drame de Rigault, ÉVÉLINA, trois actes en prose, réussit.

Le 24 août, L'AVARE de Molière *mis en vers*, et imprimé dès 1775, par feu Gabriel Mailhol (de Carcassonne), est représenté avec des changements d'Hyacinthe de Comberousse, et n'obtient que peu de succès. Ce travail, qui peut paraître superflu, a cependant tenté nombre de versificateurs et même

deux poëtes, Émile Deschamps et Kristien Ostrowski[1].

Depuis 1808, le Théâtre de l'Impératrice pouvait jouer par autorisation de M. le premier chambellan :

*Le Dépit amoureux,* corrigé par Cailhava ;

*Les Précieuses ridicules ;*

*L'Amour médecin ;*

*Le Sicilien* ou *l'Amour peintre ;*

*Georges Dandin ;*

et *la Comtesse d'Escarbagnas.*

Mais les grandes pièces en vers, les chefs-d'œuvre, *Tartuffe, le Misanthrope, les Femmes savantes,* appartenaient exclusivement à MM. les comédiens français. Or, le décret du 5 février 1810 *sur la Librairie* — article 39 — avait accordé aux comédiens des départements la permission de jouer les auteurs morts depuis plus de vingt ans : l'Odéon était donc, à cet égard, moins bien traité qu'une troupe de province. En 1811, ses administrateurs demandent que le Théâtre de l'Impératrice devienne *une annexe* de la Comédie-Française[2], mais ils n'osent encore réclamer que *M. de Pourceaugnac,* qui n'a pas été joué depuis plus de dix ans au Théâtre-Français.

1. A propos de *l'Avare,* traduit par M. Ostrowski de la prose du Maître dans la langue de l'alexandrin, M. Francisque Sarcey demande quelle est l'utilité de ces translations ? « Il est si simple — dit-il — de jouer *l'Avare* comme il a été écrit ! » Et il ajoute : « Nous sommes toujours un peu étonnés de voir des hommes de talent s'atteler à cette besogne ingrate qui consiste à travestir une prose excellente en vers qui sont forcément médiocres. Il n'est pas moins vrai que ce travail a tenté nombre d'honnêtes gens ! » CHRONIQUE THÉATRALE (feuilleton du *Temps,* du 27 décembre 1875.)

2. *Rapport* au ministre de l'intérieur.

Le 25 janvier 1813, Alexandre Duval, directeur nommé par Sa Majesté, et Gobert, entrepreneur-administrateur, adressent à Son Excellence Mgr le ministre de l'intérieur une pétition demandant *l'extension de leur répertoire* et la permission de jouer les pièces des auteurs morts depuis plus de dix ans. Ils rappellent, aux termes mêmes du récent décret de Moscou (15 octobre 1812[1]) le but de cette institution du Théâtre de l'Impératrice, « école des jeunes acteurs, destinée à former des sujets pour la Comédie-Française, dont il est une véritable annexe et succursale. »

Le surintendant accorda six ouvrages de l'ancien répertoire ; on les mit à l'étude, mais les comédiens de la rue Richelieu, prétendant en avoir le monopole, s'opposèrent à leur représentation. Force fut donc de mutiler, de travestir Molière pour le faire jouer sur la rive gauche : c'est grâce à cette nécessité que furent *arrangés, retouchés, revus, corrigés et mis en vers, l'Avare*[2], *le Bourgeois gentilhomme et le Médecin malgré lui*, sous les auspices de Comberousse[3].

1. *Bulletin des lois,* 4ᵉ série B. 469, n° 8577.
2. Voir, dans *le Bulletin du bouquiniste* du 15 septembre 1875, un très-intéressant article de M. Patrice-Salin sur *l'Avare mis en vers;* c'est l'histoire complète des onze tentatives faites sur *l'Avare,* dans l'espace d'un siècle, par Mailhol, Collé (en vers libres), Louis Bonaparte, comte de Saint-Leu (en vers blancs, 1825), Antoine Rastoul (1836), F. Deschamps (1844), Benjamin Esnault (1845), A. Malouin (1859), Kristien Ostroswki (1862), Courtin (1867), Émile Deschamps (inédit), et enfin M. F.-L. Allart, notaire à Brienne (juin 1875). Cette dernière *traduction* a été imprimée par J. Claye, avec luxe et à petit nombre, eau-forte de Morin (Paris, Glady frères).
3. Le 29 novembre 1813, l'administrateur de l'Odéon, Gobert,

## CHAPITRE XIX.

Le 21 septembre, JEAN-JACQUES ROUSSEAU ou *Une Journée d'Ermenonville*, drame en trois actes, en prose, de M. Édouard, fut sifflé à la première ; mais, grâce à quelques coupures et changements heureux, il eut un certain nombre de représentations.

Deux succès suivirent :

Le 28 septembre, QUI DES DEUX A RAISON? ou *la Leçon de danse*, comédie en un acte, en vers, de Dumaniant ;

et le 16 novembre, LES HEUREUX MENSONGES, comédie en un acte, en prose, de M. Vanhove[1].

Le 7 décembre, lourde chute d'un drame de Guilbert de Pixérécourt : L'ENNEMI DES MODES ou *la Maison de Choisy*, en trois actes, en prose.

L'année se termina heureusement par le succès « flatteur et mérité » du MÉFIANT, comédie en cinq actes, en vers, premier ouvrage très-applaudi de M. O. Leroy (Perroud, Martelly, Clozel, M<sup>me</sup> Molé).

Deux pièces seulement furent remises, en octobre :

*Montani*, par M<sup>me</sup> X\*\*\*, et *les Projets de sagesse*, comédie de Latouche.

Quatre DÉBUTS importants :

---

prie S. Exc. le ministre de l'intérieur d'autoriser le Théâtre de l'Impératrice à jouer divers ouvrages de l'ancien répertoire. « Il est démontré — dit-il en terminant — que le quartier de l'Odéon ne deviendra favorable à un entrepreneur qu'autant qu'on aura le droit de donner à ce théâtre tous les genres qui ne dérogent point à la dignité d'un théâtre impérial. »

1. Le frère de J.-B. Vanhove, Ernest Vanhove, était pensionnaire du Théâtre de la Nation en 1793, lors de l'emprisonnement des comédiens. En 1807-1808, il jouait les *pères nobles* au Théâtre des Arts de Rouen.

Le 29 janvier, M. Victor;

Le 29 avril, M<sup>lle</sup> Desbordes, élève de Damas, dans *Claudine de Florian*;

Le 4 mai, M. Martelly, « le Molé de la province[1] », dans *le Vieillard et les Jeunes Gens* et *l'Habitant de la Guadeloupe*;

et le 21, M<sup>lle</sup> Talon, élève de Fusil, dans *Claudine de Florian*.

## Année 1814.

Les douloureux événements de l'année 1814 n'empêchèrent point le Théâtre de l'Impératrice — qui reprend le nom d'Odéon et arbore le drapeau blanc après l'abdication de Fontainebleau (5 avril) — de produire vingt-deux nouveautés :

Trois succès inaugurent cette laborieuse campagne :

Le 4 janvier, LE CHOIX D'UN ÉTAT, comédie en un acte, en vers, par M. Lalane.

Le 20, LA COMÉDIE EN SOCIÉTÉ ou *Cécile et Dorval*, comédie en trois actes, en prose, de Faur, sifflée;

et le 12 février, LE BOURGEOIS GENTILHOMME, *mis en vers* par M. de Montbrun (pseudonyme de Comberousse); les divertissements seuls, composés par M. Hullin, réussirent.

---

[1]. En 1790, Richaud-Martelly était premier rôle dans la comédie et la tragédie au Grand-Théâtre de Bordeaux avec 7,000 livres d'appointements. Il mit en scène à la salle Molière l'ancien répertoire de la Comédie-Française. Ancien avocat et auteur, c'était un bon comédien, malgré son âge et son accent méridional. Fleury en parle avec éloge dans ses *Mémoires*. Il mourut en 1817.

## CHAPITRE XIX.

Le surlendemain, 14 février, grand succès des Héroïnes de Béfort, comédie en un acte et en prose, avec vaudeville final, par Henri Simon et Maréchalle.

Au mois de mars, tandis que les armées coalisées marchent sur Paris, le théâtre se tait. Cependant le lendemain de l'entrée des alliés, les spectacles sont rouverts, l'Odéon joue le vendredi 1ᵉʳ avril[1], et sa première nouveauté fut, le 12 (jour où le comte d'Artois fit son entrée dans la capitale), la Servante maitresse, comédie en un acte, en vers, de Charles Maurice, d'après *la Serva padrona* de Beaurans et Pergolèse (Italiens, 1754). Cette pièce, refusée par la Comédie-Française, eut du succès et fut dédiée par l'auteur à Mˡˡᵉ Mars (Chazel, Talon, Mˡˡᵉ Délia).

Le retour des Bourbons et la prochaine entrée de Louis XVIII à Paris (3 mai) sont fêtés le 28 avril, huit jours après les adieux de Fontainebleau, par une comédie en trois actes et en prose de Rougemont[2] et René Perrin : Henri IV et d'Aubigné, accueillie par les plus vifs applaudissements (Clozel, Henry IV ; Thénard, d'Aubigné), ainsi que la remise d'*Henri IV et le Laboureur*, comédie en trois actes, en vers, de Villemain,

---

1. Le vendredi 1ᵉʳ avril, l'empereur de Russie et le roi de Prusse vont à l'Opéra ; le 2, à l'Opéra-Comique ; le 3, au Théâtre-Français ; le 5, Frédéric-Guillaume assiste à la représentation du Vaudeville.

2. De Rougemont, qui avait célébré trois ans plus tôt la naissance du roi de Rome, fit volte-face et chanta successivement l'aigle et les fleurs de lys.

représentée en 1790 au Théâtre-Molière et redevenue pièce de circonstance (24 mai). On chanta des couplets sur l'air : *Vive Henry IV!* et un « Vive le Roi! » général signala la chute du rideau.

Le 4 juin, une ordonnance royale réunit au domaine de la couronne la dotation du Sénat dont faisait partie l'Odéon, mais une autre ordonnance du même jour comprit ce théâtre au nombre des dépendances du palais du Luxembourg, affecté dès lors à la tenue des séances de la Chambre des pairs. L'Odéon fit partie de la dotation de cette Chambre jusqu'en 1831, époque à laquelle il fit retour au domaine de l'État[1].

Le 17 juin, à l'occasion de la paix[2] qui venait d'être publiée en même temps que la Charte constitutionnelle[3], UNE NUIT DE GARDE NATIONALE, comédie en un acte, en prose, de M***, tomba lourdement sous les sifflets[4].

---

1. En dix ans qu'avait duré l'Empire, la Comédie-Française avait représenté soixante et une pièces nouvelles, la plupart d'auteurs déjà connus (Alexandre Duval, Legouvé, Étienne, Jouy, Luce de Lancival, Delrieu, Raynouard, Baour-Lormian, M$^{me}$ de Bawr, Lebrun); le Théâtre de l'Impératrice en produisit 184, sans compter de nombreuses reprises et les opéras italiens. Les principaux noms qu'il mit en lumière furent ceux de Picard, Chazet, Nanteuil, Ch. Maurice, Dupaty, de Rougemont, Dumaniant, Désaugiers, Planard, Charlemagne, Pelletier-Volméranges, Caigniez, Népomucène Lemercier, Dumersan, Ourry, Pain, Pigault-Lebrun, de Murville, Aude, Georges Duval, de Comberousse et Gilbert de Pixérécourt.

L'Empire allouait 4,000 fr. aux auteurs de chaque pièce *de circonstance*; la Restauration 500, puis ensuite une simple médaille de 200 fr.

2. Traité de Paris du 30 mai.
3. Proclamée le 4 juin.
4. Sous le même titre, Scribe et Poirson obtinrent l'année suivante

Le 30 juin, plein succès de L'INTRIGUE AVANT LA NOCE, comédie en trois actes, en prose, de René Perrin et Pillon.

Le 19 juillet, LA PARTIE DE CHASSE, comédie-drame en cinq actes et en prose, de Charles Maurice, autre ouvrage de circonstance, n'obtint qu'un faible succès et n'eut que quelques représentations. Chazel y reproduisait avec une vérité trop frappante les traits du malheureux Louis XVI[1].

Le 28, le même auteur obtint encore un léger succès avec une comédie en un acte, en vers : LE MARI TROMPÉ, BATTU ET CONTENT.

Le 11 août, faible réussite de LA GAGEURE ANGLAISE, comédie en un acte, en vers, de Dumaniant.

Le 6 septembre, LA LETTRE ÉQUIVOQUE ou *Lequel des deux?* comédie en un acte, en prose, de Camus-Merville, eut un demi-succès.

Le 8, insuccès de MATHILDE, drame en cinq actes et en prose, de M<sup>lle</sup> Degotty.

Le 27, demi-chute de LOUIS D'OUTREMER ou *le Sujet fidèle*, fait historique en trois actes et en prose, par M. de Montbrun (de Comberousse).

Le 11 octobre, une comédie en trois actes et en vers libres, LA FILLE MAL GARDÉE ou *Il n'est qu'un pas du mal au bien,* tirée par Charles Maurice du fameux ballet de Dauberval à l'Opéra, fut sifflée au bénéfice d'un artiste.

---

un grand succès de vogue au théâtre du Vaudeville (4 novembre 1815); le récit du caporal est resté populaire.

1. Charles Maurice. *Épaves,* pp. 112-113.

Le 27, L'ILE DES FOUS ou *l'Héroïsme filial*, divertissement mêlé de pantomime et de danses. Ce spectacle, sur lequel comptait l'administration, ne put être donné qu'une fois.

Le 3 novembre, au bénéfice de M. Bourdais, demi-chute de CHARLOTTE BLONDEL ou *le Hameau de Sainte-Colombe*, comédie-drame en un acte, en prose, de Paccard, et succès complet d'UNE JOURNÉE DE PIERRE LE GRAND ou *Pierre et Paul*, comédie en trois actes et en prose de M. de La Martellière.

Le 23, au bénéfice de Perroud, demi-succès de HENRI IV A MEULAN, jolie comédie en un acte, en prose, de Merville, et PAS PLUS DE SIX PLATS! comédie en trois actes, imitée d'une pièce allemande de Grossmann, qui fut sifflée.

Le 20 décembre, grand succès d'UNE JOURNÉE A VERSAILLES ou *le Discret malgré lui*, amusante comédie en trois actes et en prose de Georges Duval, qui mit le sceau à la réputation de Perroud.

L'année se termine par LE MÉDECIN MALGRÉ LUI, *mis en vers*, ou mieux : *le Médecin mis en vers malgré lui*, par M. de Montbrun (de Comberousse), qui disparut de l'affiche après deux ou trois représentations : c'était justice (27 décembre)[1].

Pendant l'hiver de 1814 à 1815, l'Odéon donna, les samedis et dimanches du carnaval, après le spectacle, des *bals de nuit parés et masqués*, qui furent très-suivis.

---

1. *Le Médecin malgré lui* a encore été mis en vers par M. Joseph Racine, en 1854.

# CHAPITRE XX.

1815. — Obsèques de M<sup>lle</sup> Raucourt : le scandale de l'église Saint-Roch. — Le Théâtre de l'Impératrice pendant les Cent-Jours. — Les Comédiens en société. — L'opéra-buffa quitte la rive gauche. — Picard rentre à l'Odéon comme directeur — 1816. Fête de l'Odéon. *Le Chevalier de Canolle, le Chemin de Fontainebleau.* — *Les Deux Philibert.* — 1818. Second incendie.

### Année 1815.

Les événements politiques permettent encore au théâtre de l'Odéon, qui va reprendre pendant les Cent-Jours le titre de Théâtre de l'Impératrice, de donner dix-sept nouveautés.

Un regrettable événement, que nous ne pouvons passer sous silence, devança la première. Nous voulons parler des obsèques de M<sup>lle</sup> Raucourt, qui eurent lieu le 17 janvier et furent cause d'un grand scandale. On ferma les portes de Saint-Roch à la tragédienne, comme on avait fait en l'an VIII à M<sup>lle</sup> Chameroy, danseuse de l'Opéra, comme sous Louis XV on avait refusé la sépulture chrétienne à l'illustre Adrienne Lecouvreur. Le corps dut s'arrêter à la grille de la rue. Les amis de la défunte parlementèrent vainement, le curé ne voulut rien entendre. La foule s'amassait cependant ; les têtes s'exaltaient :

en un instant, les rues environnantes se remplirent de monde, malgré les efforts de la police et des détachements de mousquetaires de la maison du roi envoyés pour rétablir l'ordre. « Le curé à la lanterne! » criait-on déjà [1]. Devant ce refus du clergé, on dut envoyer une députation jusqu'au roi. Huet, de l'Opéra-Comique, fut reçu et exposa la cause du désordre. « C'est bien fait, c'est une comédienne! » dit un vieux chambellan. Louis XVIII, ne voulant pas refuser à la tragédienne qu'il avait applaudie l'aumône de quelques prières [2], envoya son chapelain à Saint-Roch.

Les portes sont ouvertes par le colonel Moncey, le chef de bataillon Friant, le général Roguet et le commandant Courége. Huet, Gavaudan et Monrose portent le cercueil jusque dans le chœur, les cierges sont allumés par un capitaine, et l'aumônier du roi officie. La foule se calme, et la dépouille de la reine tragique sort de l'église, « accompagnée par des milliers de personnes, qui ignoraient certainement le matin le nom de celle qu'ils accompagnaient et acclamaient le soir ».

Le 26 janvier, pour un bénéfice d'acteur : AMÉLIE ou *l'Héritage mystérieux,* drame en quatre actes, en prose, sujet emprunté à Kotzebue par Merville, ex-acteur de l'Odéon, n'eut qu'un succès très-contesté, et LES RIVAUX ou *le Prix au mérite,* comédie en un acte, en prose, du même auteur, qu'un demi-succès.

Le 14 février, au bénéfice et pour la retraite de

---

1. Charles Maurice, *Épaves.*
2. Vaulabelle, *les Deux Restaurations.*

M^me Molé [1], insuccès de : LE RENARD ET LE CORBEAU, petite comédie en un acte et en vers, essai d'un jeune auteur.

Le 16, grand *concert* au bénéfice des incendiés de l'Aube.

Le 2 mars, au bénéfice de Clozel, LA JOURNÉE DES DUPES ou *l'Envie de parvenir*, comédie en cinq actes, en vers, d'Armand Charlemagne, très-bien jouée par le bénéficiaire, Chazel, M^lles Délia et Roi, eut huit ou dix représentations.

Le 23, trois jours après l'arrivée de l'empereur aux Tuileries, une comédie en un acte et en vers, MYSTÈRE ET JALOUSIE, fut sifflée ; l'auteur garda l'anonyme.

Le 16 mai, au bénéfice de M^lle Desbordes, LES QUERELLES DE MÉNAGE, comédie en trois actes et en vers de Dorvo et ***, obtint un succès complet.

Le 31, spectacle *gratis* à tous les théâtres pour la cérémonie du Champ de Mai.

Dès le 19 avril 1814, Clozel, Armand-Dailly [2] et Chazel, « comédiens français du théâtre de l'Odéon », exposaient à Son Excellence le ministre de l'intérieur, « leur protecteur naturel », la triste et douloureuse situation où, depuis six ans passés, ils se trouvaient « par la

---

1. Devenue veuve, M^me Julie Molé épousa le comte Albitte de Vallivon.

2. Armand-Dailly, dont le visage comique, le rire naturel et épanoui, la physionomie expressive et niaise faisaient merveille dans *Crispin médecin*, *M. de Pourceaugnac* et autres rôles de l'emploi de Baptiste cadet, passa plus tard au Gymnase, et débuta en mars 1825 à la Comédie-Française.

perte du sieur Picard, leur père, leur ami et leur soutien »; abreuvés de dégoûts, disaient-ils, point payés, fuis par le public, condamnés à jouer de mauvais ouvrages et privés de la plupart des bons sujets expulsés, *une réunion d'amis* s'est changée en un théâtre d'intrigues, de cupidité et d'ignorance. »

Ils demandaient l'autorisation de se réunir *en société* dans un des théâtres qui se trouvaient libres, entre autres celui de la Porte-Saint-Martin, où ils vivront « en enfants de cette *petite maison de Thalie,* autrefois si heureuse ! »

M. de Montesquiou, nommé surintendant des spectacles par Buonaparte au retour de l'île d'Elbe, constitue les comédiens de Sa Majesté l'Impératrice, selon leur vœu, sociétaires-entrepreneurs. Ils prennent alors à leur compte l'administration de l'Odéon; un avis aux journaux annonce qu' « ils espèrent ramener près d'eux les auteurs les plus distingués, faire un choix de bons ouvrages, et mériter, par leur zèle et leur travail, les suffrages et la bienveillance du public ».

En effet, après un mois de silence bien justifié par Waterloo (18 juin), la seconde abdication de Napoléon (22 juin), la seconde invasion et la deuxième restauration des Bourbons (28), le théâtre, rouvert sous le seul nom d'Odéon, obtint, le 20 juillet, un très-grand succès avec la reprise de CHARLES ET CAROLINE [1] ou *les Abus de*

---

1. Cette comédie, très-bien accueillie dans sa nouveauté (1790), reposait sur une histoire vraie qui s'était passée dans une grande ville et dont le souvenir était encore récent.

*l'ancien régime*, comédie en cinq actes, en prose, de Pigault-Lebrun [1] ; puis, le 1ᵉʳ août, avec UNE SOIRÉE DES TUILERIES, ou *l'Été de 1815*, divertissement en un acte et en prose, mêlé de chants, par Georges Duval, salué de vifs applaudissements. Le 19, nouveau succès du MARI PRÊT A SE MARIER, ou *Intérêt et séduction*, comédie en cinq actes, en prose, de M. de Proisy-d'Eppe, retirée par l'auteur après la troisième représentation.

Le 12 septembre, LES INCORRIGIBLES ou *l'Amour des vers*, comédie en trois actes, ouvrage posthume de Collin-Harleville, fut sifflée, grâce aux « arrangements » et à la mise en scène de M. de Montbrun.

A cette époque, la troupe odéonienne divorce avec l'opéra-buffa, qui s'installe, le 2 octobre, sous le nom de Théâtre Royal Italien, à la salle Favart (voir, sur l'Opéra-Buffa, notre appendice n° II).

Le même soir, l'Odéon, qui, au lieu de quatre fois par semaine, va dorénavant jouer tous les jours, donne un à-propos en vers et prose : PASSONS LES PONTS, ou *le Voyage au faubourg Saint-Germain*, petite comédie en deux actes, mêlée de vaudevilles, par Dumersan.

Le 14, LE VALET D'EMPRUNT, comédie en un acte, en prose.

Le 26, au bénéfice de Chazel, LES HOMMES ET LEURS CHIMÈRES, comédie en trois actes, en prose; la toile tombe... et la pièce aussi, au milieu du troisième acte;

---

1. Né à Calais le 8 avril 1752, Pigault-Lebrun avait joué sans succès la comédie à Liége. Il est mort le 24 juillet 1835. M. Émile Augier est son petit-fils.

mais LA PETITE ROSE ou *Qui est-ce qui connaît les femmes?* comédie-vaudeville en un acte, qui termine la soirée, réussit. Cette pièce mêlée de couplets, qui avait été refusée par les Variétés, était de Dumersan.

Le 10 novembre, PAOLO ou *les Amants sans le savoir,* comédie en un acte et en prose, coupée par M. Dupin dans *les Amours ignorants,* vieille comédie d'Autreau représentée en 1720.

Le 27, au bénéfice de Clozel, LA FIN DE LA LIGUE, ou *Henri IV à la bataille de Fontaine-Française,* comédie en trois actes, en prose, de Chambellan, fut sifflée. On donna, le même soir, le ballet d'*Annette et Lubin,* véritable morceau de circonstance pour le bénéficiaire Clozel, danseur exercé, auquel, à cette époque, on demandait fréquemment *l'allemande* après la pièce qu'il venait de jouer [1].

Le 9 décembre, LE CONTRARIANT, et, le 16, l'insuccès des DEUX PARISIENS, ou *le Tirage au sort,* vaudeville en un acte, de Sewrin, clôturent cette année où le théâtre en décadence eut recours, pour attirer le public, aux vaudevilles, aux mélodrames et aux ballets.

Deux reprises s'ajoutent à celle de *Charles et Caroline* :

Le 26 octobre, *Conaxa,* et le 10 décembre, *la Nouvelle Cendrillon.*

Deux DÉBUTS à enregistrer :

M$^{mes}$ Sainte-Suzanne dans *les Querelles des deux*

---

1. Au dernier siècle, la grâce avec laquelle *Arlequin* dansa son premier menuet, détermina le public à le lui demander toujours dans la suite.

*frères* (17 février), et Souplet dans *Claudine de Florian* (4 avril).

Pendant les six années qu'Alexandre Duval avait été directeur et Gobert entrepreneur de l'Odéon, l'administration y avait subi de grandes et nombreuses variations. Tantôt M. Gobert se réservait l'opéra italien et cédait la comédie [1], tantôt il se donnait des associés pour l'opéra italien et reprenait la comédie. M. Duval, lui, s'associait avec les comédiens, puis il retournait à M. Gobert, puis il n'était plus que simple directeur [2], puis il redevenait administrateur de l'opéra italien.

En 1813, Duval passe en Russie; Gobert, resté seul entrepreneur, fait faillite au commencement de 1814 et est mis à Sainte-Pélagie; il laisse l'Odéon dans un état de dépérissement absolu [3]. A ce moment de détresse, on a recours à l'ancien directeur, à l'excellent Picard, qu'on n'avait pas tardé à regretter, comme nous l'avons vu. Barilli, au nom des chanteurs italiens, le presse de revenir

---

1. Sur la fin de 1811, un jeune homme sans expérience, M. Lejeune (de Saint-Omer), avait sollicité à ses risques et périls l'entreprise de la comédie. Il paya à Gobert un pot-de-vin de 8,000 francs, et fit banqueroute au bout de cinq mois d'administration, après avoir perdu 30,000 francs.

2. Le 1er septembre 1842, Alexandre Duval, « chargé de la police administrative et provisoire », avait repris les rênes de la direction. Son associé, Gobert, était administrateur; Boirie, régisseur général, et Valville, régisseur.

3. « Le théâtre de l'Odéon, — dit un journal du temps, — abandonné à ses propres forces ou plutôt à sa propre faiblesse, est dans l'impuissance absolue de se soutenir, les pauvres comédiens ayant eu de grands débats judiciaires sous l'administration de M. Gobert, successeur d'Alexandre Duval. »

à eux, et, au milieu d'une revue de la garde nationale, Clozel, Armand et Chazel présentent à son Altesse Royale *Monsieur* une pétition tendant à le redemander pour leur directeur.

Le 1ᵉʳ mars 1815, Picard demande à M. le comte de Blancas de lui accorder pour douze années le privilége de l'Odéon ; il se soumettait à payer, à titre d'indemnité et pendant toute la durée du privilége, une pension de 6,000 livres au directeur actuel, M. Duval. A la suite de la mort de sa femme [1], Picard donne sa démission de directeur de l'Opéra, et demande au comte de Pradel, directeur général du ministère de la Maison du Roi, ayant le portefeuille, la ratification de ce qu'avait fait pour les comédiens de l'Odéon M. de Montesquiou pendant les Cent-Jours, la restitution du titre de *Théâtre Royal* à l'Odéon et la subvention de 24,000 francs précédemment accordée à la Comédie.

Le 1ᵉʳ novembre, Picard est nommé directeur de l'Odéon, et Alexandre Duval obtient du ministre de la police générale une pension de 2,000 francs sur les journaux [2].

Enfin, l'ordonnance royale du 2 novembre 1815 [3] plaça l'Odéon sous l'autorité du ministre de la Maison du

---

1. 8 septembre 1815.
2. Voir les deux *Mémoires* de Duval et de Picard, juillet 1816. Celui d'Alexandre Duval a pour titre : *Affaire de l'Odéon*. MÉMOIRE EN VERS en réponse au mémoire en prose de M. l'avocat de la liste civile (Guichard). Paris, Delaunay, in-8 de 35 pages.
3. *Ordonnance portant règlement sur la surveillance* (titre Iᵉʳ), *l'organisation sociale* (titre II, chapitre Iᵉʳ) *et l'administration*

Roi et sous la surveillance immédiate du représentant délégué par le ministre à cet effet; elle assurait le sort d'un théâtre « qui peut être fort utile, disait-elle, à l'art dramatique », et des comédiens qui y étaient attachés.

## Année 1816[1].

La nouvelle année retrouve Picard à son ancien poste[2]. Nommé en novembre 1815 par le roi, il entre en fonctions le 1ᵉʳ janvier, touche 6,000 francs d'appointements comme directeur, et est sociétaire. Le théâtre a une subvention annuelle de 27,000 francs, y compris 6,000 francs pour le payement de la loge réservée du Roi[3], et ne donne pas moins de vingt-cinq nouveautés :

Le 1ᵉʳ janvier, prologue d'ouverture en vers libres, d'Andrieux : QUELQUES SCÈNES IMPROMPTU ou *la Matinée du jour de l'an*, dans lequel paraît toute la troupe, Clozel, Perroud, Armand, Chazel, et Mˡˡᵉ Délia en tête. A la scène x, le directeur, s'adressant au public, disait :

> « Quand nous entrons dans la carrière,
> Nous arborons pour étendard
> Le grand nom du Maître de l'Art,
> Et notre mot d'ordre est : MOLIÈRE !

(titre III) *du théâtre royal de l'Odéon*. Paris, Ballard, imprimeur du roi, 1815, in-4 de 21 pages.

1. Le prix des places variait de 1 à 6 francs.
2. Voir son *Rapport* à M. le comte de Pradel sur la situation du théâtre royal de l'Odéon au 19 décembre 1815 (collection de M. Léon Sapin). Il s'y plaint du voisinage de théâtres et cafés-chantants, et de la *salle des Théatins*.
3. Ordonnance royale du 2 novembre 1815, titre II, chapitre 1ᵉʳ, article 8.

> Il pare notre affiche, et nous jouons ce soir
> Le Dépit amoureux; il faut venir le voir. »

On donne en effet, le même soir, LE DÉPIT AMOUREUX de Molière, retouché et *réduit en deux actes* par Richard Fabert.

Le 8 février, le directeur-auteur n'obtient qu'un demi-succès avec une comédie en cinq actes et en prose, M. DE BOULANVILLE ou *la Double réputation*, réduite en trois actes à l'impression.

Le 17, LA FÊTE D'UN BOURGEOIS DE PARIS ou *le Jour et le Lendemain*, comédie en trois actes, en prose, de Merle et Dumersan, a le même sort.

Le mercredi *21 février*, l'Odéon, converti en élégante salle de bal, fait relâche à cause d'une *fête par invitations*, donnée ou plutôt rendue à la garde royale par la garde nationale de Paris. A l'extrémité de la salle, et en face de la loge du roi, on avait construit un petit théâtre sur lequel, en présence de Sa Majesté et de toute la famille royale, on représenta un impromptu de circonstance, CHACUN SON TOUR ou *l'Écho de Paris*, divertissement villageois en vaudevilles, par MM. :

Désaugiers, fourrier de la 10ᵉ légion de la garde nationale parisienne,

Alissan de Chazet[1], capitaine de la 6ᵉ légion, et Gentil, sous-lieutenant de la 10ᵉ légion.

---

1. Il est bon de noter que Chazet avait été, sous l'Empire, ordonnateur des fêtes de la cour, avec Emmanuel Dupaty.

## CHAPITRE XX.

Dans ce petit à-propos, empreint du plus pur accent royaliste, les principaux théâtres étaient représentés : *le Théâtre-Français*, par Michot, Armand, M$^{lles}$ Leverd et Bourgoin; *l'Opéra*, par Lavigne; *l'Odéon*, par Thénard et Armand-Dailly; *l'Opéra-Comique*, par Huet, Chénard et M$^{lle}$ Regnault; *le Vaudeville*, par Joli et M$^{lle}$ Desmares; et *les Variétés*, par Bosquier et le célèbre Potier.

A la scène III, on chanta, sur l'air : *du Verre*, ce couplet, qui fut redemandé :

> « Ils sont déjà bien loin de nous,
> Ces temps de troubles et de guerres,
> Où l'on voyait tous les époux
> Redouter l'instant d'être pères.
> Mais depuis que d'une autre loi
> Nous sentons l'heureuse influence,
> Un sujet de plus pour le Roi
> Est un heureux de plus en France ! »

D'autres couplets furent également bissés : l'enthousiasme fut extrême, et le rideau tomba aux acclamations répétées de « Vive le roi! vive Monsieur! vivent nos Princes! »

Après le divertissement, commencé à huit heures et demie, un premier quadrille fut formé. Quand le roi se leva, à onze heures passées, le bal devint général et dura jusqu'au matin [1].

---

[1]. Voir Théodore Muret, *l'Histoire par le théâtre*, t. II, et le *Moniteur* du 22 février, pp. 199-200.

Le jeudi 22, il y eut *Bal paré et masqué* après le spectacle, ainsi que le dimanche 25.

Le 26, chute de Brusquet, fou de Henri II ou *le Carnaval de 1556*, comédie en trois actes, en prose, qui fut sifflée.

Le 19 mars, succès complet du Valet de son rival, comédie en un acte, en prose, d'Eugène Scribe et Germain Delavigne, quatrième pièce due à la collaboration de ces deux camarades de classes [1].

Le 23, nouveau succès d'une comédie en un acte et en prose, de Dumersan, les Comédiennes ou *la Critique de* la Comédienne, pièce d'Andrieux, en trois actes et en vers, créée quinze jours auparavant, au Théâtre-Français, par Mlle Mars.

Le 22 avril, demi-succès de la Petite guerre, comédie en un acte, en prose, coup d'essai de Duveyrier, sous le nom seul de *Charles* [2]. « Sur soixante ou quatre-vingts spectateurs », dit malignement un journal du temps, « quarante au moins ont applaudi. »

Le 29, chute du Secret révélé, comédie-drame en

---

[1]. La première avait été *les Dervis* donnée en 1811. Scribe avait alors vingt ans à peine : c'était sa seconde pièce ; ils firent plus tard ensemble cette charmante comédie du *Diplomate* que le second Théâtre-Français vient d'ajouter à son répertoire (dimanche 2 janvier 1876).

La première pièce de Scribe est le Prétendant par hasard, ou *l'Occasion fait le larron*, vaudeville en un acte représenté et sifflé aux Variétés le 10 janvier 1810, sous le pseudonyme d'*Antoine*.

[2]. Duveyrier, plus connu sous le nom de *Mélesville* comme collaborateur de Scribe, avait été substitut de procureur impérial.

trois actes et en vers libres, tirée sans nécessité des papiers de feu Monvel [1] par M. de Montbrun.

Le 27 mai [2], très-grand succès du CHEVALIER DE CANOLLE ou *un Épisode de la Fronde,* comédie en cinq actes, en prose, de M. Joseph Soucques (de Saint-Georges), où Clozel fut très-remarqué. Thénard jouait le duc de la Rochefoucauld.

Le 15 juin, LE CHEMIN DE FONTAINEBLEAU, divertissement de circonstance en un acte et en prose, mêlé de couplets (composé à l'occasion du mariage de S. A. R. Mgr le duc de Berry, neveu de Louis XVIII, avec la princesse Caroline) par Georges Duval et A. de Rochefort, « volontaire royal », obtint un succès complet. Un transparent laissait voir l'image du duc dans un massif de verdure au fond du théâtre, pendant qu'on chantait le refrain du vaudeville final :

« Le voilà ! Le voilà !
Son portrait n'est-il pas là ? »

On passa ainsi en revue les portraits de toute la famille royale, en six couplets et six transparents.

Sous la direction intelligente, active et probe de Picard, le théâtre de l'Odéon retrouvait peu à peu son ancienne fortune [3]. Quand il avait repris la direction, en

---

1. Monvel était mort le 13 février 1811, laissant deux fils, Noël-Barthélemy et Aristide *de* Monvel, et une fille, Mlle Mars.
2. Jour des funérailles de Grandménil.
3. Picard semblait peu fait pour diriger l'Opéra ; ses goûts tout littéraires, son amour de la comédie n'avaient rien à faire dans l'administration d'une « machine » de cette importance : « Que voulez-vous,

janvier, les recettes payaient à peine les dépenses du jour; les comédiens ne touchaient rien depuis cinq mois, et la dette de l'ancienne société, reconnue par la nouvelle, montait à 26,000 francs. Après six mois d'exercice [1], la dette était réduite à 10,000 francs et la part sociale valait aux comédiens les appointements qu'ils avaient sous l'ancienne administration [2].

Le 6 juillet, succès médiocre de LA RIVALE D'ELLE-MÊME, comédie en trois actes, en vers, de Loraux.

Le 5 août, LES TACHES DANS LE SOLEIL ou *la Fin du monde*, comédie-folie en un acte, en prose, mêlée de vaudevilles, par MM. Dumersan et ***, fut sifflée.

écrivait-il en septembre 1812 à son ami le comte Daru alors engagé dans la campagne de Russie, au moment où je vais commencer une scène, une danseuse vient me demander un pantalon, des souliers brodés ou une jupe de crêpe, quoique nos règlements proscrivent le crêpe ? un chanteur me fait dire qu'il est enrhumé, et il faut ou le menacer ou le flatter, si je ne veux pas que Paris manque d'opéra. Ah ! mon cher et digne ami, qu'il y a loin de là à la comédie ! Que je regrette mon petit théâtre ! »

1. En juillet 1816, il y avait douze sociétaires :

| MM. Valville. . . | 1/2 part. | M<sup>lle</sup> Fleury. . . | 5/8 — |
|---|---|---|---|
| Clozel . . . | 1 — | M. Chazel . . . | 3/4 — |
| Armand . . | 3/4 — | M<sup>lle</sup> Délia. . . . | 7/8 — |
| M<sup>lle</sup> Adeline. . . | 3/4 — | MM Édouard . . | 1/4 — |
| MM. Thénard . . | 1/2 — | Pélissier. . . | 1/2 — |
| Perroud. . . | 3/4 — | M<sup>lle</sup> Milen. . . . | 1/2 — |

2. Par suite de fonds faits, aux termes de l'ordonnance du 2 novembre 1815 (titre II, chapitre III), pour des pensions de retraite, la société est propriétaire de 400 francs de rente sur le grand-livre (juillet 1816).

## CHAPITRE XX.

Le 10 août, brillant succès des DEUX PHILIBERT[1], comédie en trois actes et en prose, de Picard, qui avait tiré parti pour Philibert le mauvais sujet du caractère de Clozel, qu'on voyait souvent, à la ville, une queue de billard à la main; aussi obtint-il les plus vifs applaudissements, qu'il partagea avec Pélissier, Chazel, Thénard et Armand Dailly. On joua la pièce tous les deux jours pendant plus de cinq mois, et lorsqu'en 1821 Clozel passa au Gymnase, Scribe et Moreau écrivirent pour ses débuts *Philibert marié*[2]. *Les Deux Philibert* sont restés au répertoire.

Le 22 août, LA CHAUMIÈRE BRETONNE, comédie-drame avec divertissement et mêlée de couplets, par Georges Duval et de Rochefort[3], fut représentée avec succès pour la fête de Sa Majesté, ainsi que le surlendemain 24, LE BOUQUET DE FÊTE, ou *la Saint-Louis*, comédie en un acte mêlée de couplets, de M. Montgravier, qui fut moins bien reçue.

Le 17 septembre, grand succès des PETITS PROTECTEURS, ou *l'Escalier dérobé*, comédie en un acte, en prose, de M. Baudouin-Daubigny.

Le 12 octobre, chute DES FAUSSES APPARENCES ou *Crispin avocat par hasard*, comédie en trois actes, en vers, de Charles Maurice.

---

1. Brazier, Merle et Dumersan donnèrent aussitôt une imitation de cette pièce : LES DEUX PHILIBERTE ou *Sagesse et folie*, comédie en deux actes en prose, mêlée de vaudevilles.
2. 26 décembre 1821.
3. Le comte Amédée de Rochefort, le fils.

Le 5 novembre, la première représentation de : LE FRÈRE ET LA SOEUR JUMEAUX, comédie en cinq actes, en vers, « tirée de Shakespeare », par Népomucène Lemercier, fut très-orageuse; mais, grâce à des coupures et changements faits à la seconde, la pièce obtint un demi-succès [1].

Le 13 novembre, L'AUBERGE ANGLAISE, comédie en un acte et en prose, fut sifflée et n'eut qu'une seule représentation ; l'auteur ne se nomma point.

Le 2 décembre, chute de LA LETTRE ANONYME, comédie en un acte, en prose, de Charles Maurice, qui ne fut pas entendue jusqu'au bout.

Le 19, chute complète d'UNE NUIT D'ISPAHAN, comédie en trois actes, de MM. Y. et X., sifflée.

Le 23, LA MAISON D'ESSONNE, comédie en un acte et en prose, traduite de la pièce allemande *la Maison de campagne*, par MM. X. et Y., n'eut qu'un très-faible succès, ainsi qu'un petit tableau villageois : NI L'UN NI L'AUTRE, comédie en un acte et en prose, de Jules Vernet (30 décembre).

*Démocrite*, de Regnard, avait été repris le 13 novem-

---

1. Veut-on un échantillon du style de cette œuvre étrange ?

« Sommeillé-je ? Est-il nuit ? Non, je veille, il fait jour...
Nouveau fil qui s'embrouille *en surcroît de conteste*...
Mais mon ami revient, peu m'importe le reste !
. . . . . . . . . . . . . . . . . . . . . . .
. . . . . . . . . . . . . . . . . . . . . . .
. . . . . . . . . . . . . . . . . . . . . . .
De ces cœurs inconstants *qui ne font que changer !* »
. . . . . . . . . . . . . . . . . . . . . . .

bre, et LA JOLIE FILLE ou *les Épouseurs,* en décembre.

Quatre DÉBUTS : le 10 janvier, un jeune premier; le 15 septembre, M<sup>lle</sup> Dérouville; le 17 octobre, M<sup>me</sup> Henry Devin, et, le 26 novembre, M<sup>me</sup> Dufresnoy, refusée au Théâtre-Français.

Le 28 novembre fut donnée une représentation au bénéfice de la caisse des pensions.

### Année 1817.

L'année 1817, pour laquelle la *Petite Chronique de Paris*[1] souhaitait à l'Odéon « un public », offrit dix-huit nouveautés, dont plus de la moitié réussit[2] :

Le 1<sup>er</sup> janvier, LES ÉTRENNES D'UN JOURNALISTE, comédie-vaudeville en un acte de MM. X et Y, n'eut qu'un faible succès, ainsi que LA SUITE DES DEUX PHILIBERT, comédie en trois actes, en prose, d'Hippolyte et Lallemand (4 février).

Le 13, LE SULTAN MYSAPOUF ou *l'Ours au sérail,* parade en deux actes, précédée d'un prologue, par M. de Rougemont.

Le 4 mars, succès d'enthousiasme avec LE CAPITAINE BELRONDE, comédie en trois actes, en prose, de l'inépuisable Picard[3].

---

1. « Faisant suite aux *Mémoires de Bachaumont* ». 1816-1817.
2. « Cours plus élevés », disait l'*Almanach des spectacles* qui, au commencement de l'année précédente, avait enregistré : « Actions basses ».
3. A cette époque parut une ordonnance relative aux cannes ou

Le 28 avril, LE PALAIS DE LA VÉRITÉ, comédie en trois actes en vers, avec prologue, fut sifflée, ainsi que, le 5 mai, LE CHEVALIER FRANÇAIS ou *Tout pour l'amour,* comédie en quatre actes, en vers, encore tirée des papiers de Monvel par la main malheureuse de M. de Montbrun. Cette pièce sembla clore la série des chutes.

En effet, le 17, UNE MATINÉE D'HENRI IV, comédie en un acte, en prose, de Picard, obtint un succès complet.

Le 28, grand succès mérité du PRISONNIER DE NEWGATE, drame en cinq actes en vers, de Draparnaud.

Le 16 juin, grand succès encore du COMPLOT DOMESTIQUE ou *le Maniaque supposé,* comédie en trois actes, en vers, de Népomucène Lemercier.

Le 3 juillet, succès très-marquant des DEUX ANGLAIS, excellente comédie en trois actes, en prose, de Camus-Merville, l'ancien acteur de l'Odéon, très-bien interprétée par Chazel et Perroud.

Le 23 août, LA SAINT-LOUIS ou *les Réjouissances populaires,* vaudeville de circonstance en un acte, de Georges Duval.

Le 28, VAUGLAS ou *les Anciens amis,* cinq actes en prose, l'une des meilleures comédies de Picard, attribuée d'abord à Royou, eut un grand succès de première, continua d'être très-applaudie aux représentations suivantes, mais n'attira pas la foule (Clozel)[1].

---

armes offensives, occasionnée par le tumulte de *Germanicus* (Théâtre-Français, 22 mars 1817).

1. A cette époque, Clozel donne sa démission. Picard, dans une lettre du 3 septembre 1817 au rédacteur du Journal des *Annales,* ne

## CHAPITRE XX.

Le 23 septembre, succès complet et mérité de L'HOMME GRIS, comédie en trois actes, en prose, de MM. Baudouin-Daubigny et Poujol père, qui ramène enfin le public à l'Odéon souvent désert, et procure plus d'une bonne recette à M. Jubert, le caissier (Perroud).

Le 25 octobre, UN QUART D'HEURE DE FOLIE ou *les Plaisirs de la vendange*, tableau villageois en un acte avec vaudeville, de MM. Maréchalle et Amédée.

Le 22 novembre, chute de L'ESPRIT DE PARTI, comédie en cinq actes et en vers de MM. O. Leroy et Bert.

Le 1er décembre, MARIA ou *la Demoiselle de compagnie*, comédie en un acte et en vers de Léger[1], n'eut que trois ou quatre représentations, et fut bientôt suivie de LA MAISON EN LOTERIE, comédie-vaudeville en un acte en prose, mêlée de couplets, par Picard et Radet. Représentée le 8 décembre avec succès, cette petite pièce, dont le sujet était tiré d'une comédie allemande, devint plus tard un charmant opéra-comique.

La dernière nouveauté de l'année fut UNE MACÉDOINE ou *les Étrennes et le Carnaval*, comédie en un acte, mêlée d'opéra, de vaudeville et de mélodrame, par M. du Mersan. Acteurs : Duparay, Ménétrier, Thénard, Chazel, Mlles Perroud et Milen (31 décembre).

Cinq DÉBUTS à signaler :

---

veut pas croire qu'il la maintiendra, « après avoir touché en vingt mois 16,620 fr. 50 cent. dans une entreprise qui ne se soutient que par les plus grands efforts ! » (Collection de M. Léon Sapin.)

1. Léger avait été acteur du théâtre du Vaudeville, inauguré à la rue de Chartres le 12 janvier 1792.

M^me Delille (13 janvier); M. Boucher dans *les Deux Philibert* (24 mars); M. Auguste, dans *l'Honnête criminel* (5 juin); Arnaud, premier comique venu de Nantes, dans *les Fausses confidences* (9 septembre); et M^me Guibert.

## Année 1818.

La néfaste année 1818, qui vit alterner avec la comédie les tours de gobelets de Maffey et les sauts périlleux du « gentil » Mahier, inaugura la série de ses pièces nouvelles par une chute :

La Vieillesse de Préville, comédie en deux actes de Comberousse (3 janvier).

La seconde des sept nouveautés données en l'espace de deux mois et demi fut le Dépit amoureux de Molière, *mis en trois actes,* par Pieyre[1] (10 janvier).

Le 18, les Diables de la rue d'enfer ou *le Château de Vauvert,* comédie en trois actes tirée d'un roman, n'eut que deux représentations.

Le 23, succès complet d'Agar et Ismael au désert[2] ou *l'Origine du peuple arabe,* scène orientale en vers, de Népomucène Lemercier (M^lle Humbert), bientôt suivie du succès mérité du Bal a la mode, scènes épisodiques en un acte, de M. Victor (7 février).

1. Imprimée dans les *Pièces de théâtre* de M. Alexandre Pieyre, 2 vol. in-8. Orléans, Jacob l'aîné, 1808-1811. Pieyre avait été précepteur de Louis-Philippe : il est mort en 1834.
2. Composée au moment de l'expédition d'Égypte. L'auteur en fit hommage au premier consul; Bonaparte voulut le gratifier de 10,000 francs, que Lemercier refusa.

Le 12, un drame en trois actes de Léger : ALPHONSE ou *les Suites d'un second mariage*, amena des sifflets, du tumulte, des rixes, et finalement les gendarmes dans la salle.

Une nouvelle comédie-vaudeville de M. Victor, LES ARRÊTS MILITAIRES, en un acte, en vers, venait de réussir (9 mars), lorsque le vendredi saint 20, dix-neuf ans presque jour pour jour après le premier incendie, vers trois heures de l'après-midi, et après la répétition générale des *Projets d'économie* (comédie en un acte, de Daubigny), le feu se manifesta dans la salle.

L'incendie fut très-violent. Il dura huit jours et, comme le premier, qui aussi avait éclaté pendant la semaine sainte, fut attribué à la malveillance. Tout l'intérieur de la salle, avec la toiture, fut brûlé[1]. On préserva les quatre façades, le grand foyer, les corridors, les grands escaliers, les escaliers de communication et les loges des acteurs.

Une tradition prétend qu'on trouva fondu dans les décombres un canon dont on avait fait récemment usage pour les représentations d'un physicien.

M. le chancelier de France et M. le grand référendaire de la Chambre des pairs se rendent sur le lieu du sinistre ; Son Altesse Royale M$^{gr}$ le duc de Berry envoie un secours de 2,000 francs[2].

---

1. Le feu consuma le joli rideau de Lafitte, allégorie à quatre personnages : *Apollon soutenu par Minerve et la Renommée, et conduit par l'Amour.*
2. Voir le *Moniteur*, pp. 354, 355, 357, 373 et 377.

Une curieuse eau-forte coloriée de Waste, « élève de David », représente l'incendie du 20 mars 1818, et est accompagnée d'une légende explicative.

On y voit : le duc de Berry à cheval, venu incognito encourager les travailleurs, suivi d'un seul aide de camp ; le pompier Ponté, qui sauva par son zèle la maison de Picard, rue Corneille, n° 1 ; une écaillère, le caporal Langlois, le sapeur Lepreux ; le vieux régisseur Valville, sauvé par Pierre Bessière qui joignit deux échelles tenues seulement à force de bras sans cordages : l'artiste septuagénaire eut le courage de se confier à un aussi faible secours[1] ; Mme Loyance, attaquée de paralysie, et Mlle Loyance, secourues par le maçon Pellége aidé d'un étudiant en médecine : un M. Sémonsi offre à Pellége une somme de 300 francs, qu'il refuse ; Lévêque, coiffeur, rue Richelieu-Sorbonne, et enfin le dessinateur, M. Waste, témoin oculaire de ce funeste événement[2].

---

1. Homme de confiance de Picard depuis la Révolution, le vieux Valville mourut en avril 1830, à Sceaux, chez Mlle Mars qu'il avait élevée comme un bon père, et qui l'entoura de soins et d'égards depuis sa retraite définitive du théâtre.

2. « Le 20 mars 1818, le feu prit pour la seconde fois au théâtre de l'Odéon ; le comble, l'intérieur de la salle et la scène furent entièrement brûlés. On préserva du feu les loges et les escaliers. Diverses autres parties du bâtiment l'eussent été également si le zèle inconsidéré de la foule, qui brisa les portes et les boutiques en bois des galeries, et jeta les meubles par les fenêtres, n'eût détruit en partie le bon résultat du pénible travail des sapeurs-pompiers.

« Douze sapeurs furent blessés assez grièvement dans ce dangereux incendie qui nécessita, pour son extinction, la manœuvre de vingt et une pompes. » (Manuels Roret, *Nouveau manuel complet du sapeur-pompier*, 1868, p. XLIV.)

## CHAPITRE XX.

Signalons encore les noms de M. Faucher, horloger, de l'acteur Perroud et du journaliste Charles Maurice, qui firent actes de dévouement.

M. Villiers écrivit le quatrain suivant[1] :

> « Beaux-arts, prenez le deuil : l'Odéon est en cendre !
> Thalie en pleurs gémit sur ses débris ;
> Et sur les sombres bords Euterpe a vu descendre
> Un de ses plus chers favoris[2] ! »

On devait jouer le lendemain samedi.

Les sociétaires de l'Odéon trouvèrent un asile à la salle Favart, où ils restèrent dix-huit mois.

---

[1]. Dans une ODE sur l'incendie de l'Odéon (pet. in-8 de 15 pages, imprimerie de Dondey-Dupré, 1818), un M. Nogaret-Félix, « âgé de quatre-vingt-onze ans », appelle l'Odéon :

> . . . . . . . . « un temple
> Digne des jours de Périclès »,

et les pompiers : « les auxiliaires d'Amphitrite ! »

[2]. Isouard Nicolo, mort le 15 mars 1818.

# APPENDICE I.

*LE THÉATRE-FRANÇAIS DE LA RUE FEYDEAU
ET LE THÉATRE-FRANÇAIS DE LA RUE DE LOUVOIS*

Nous avons vu, le 23 décembre 1794, les comédiens de l'ex-Théâtre de la Nation, Molé, Dazincourt, Saint-Prix, Saint-Fal, Mlles Contat, Devienne, etc., etc., quitter la salle du Théâtre de l'Égalité [1] et s'engager pour trois mois au théâtre de la rue Feydeau [2], dont l'administrateur était Chagot-Defays. Ils y débutèrent le mardi 27 janvier 1795 (8 pluviôse an III), par *la Mort de César* et *la Surprise de l'Amour,* et y alternèrent bientôt avec l'opéra-comique et les concerts de Garat [3].

1. Faubourg Germain, section Marat. — En 1794, Louis-le-Grand porte le nom de *Collége de l'Égalité.*
2. La salle Feydeau, bâtie en 1788 par Legrand et Molino, avait été ouverte en 1791 et réunissait, sous le nom de *théâtre de Monsieur,* les opéras français et italien. En septembre 1792, la retraite des Italiens permit à la Comédie d'y alterner avec l'Opéra-Comique. Elle a été démolie en 1829.
3. Ces concerts, devenus le rendez-vous du plaisir et de l'élégance, étaient très-suivis : Alphonse Martainville et René Perrin firent repré-

Les temps n'étaient plus aussi sombres. Les théâtres regorgeaient de spectateurs : c'était une arène où les partis avaient leurs coudées franches, et ils s'en donnaient à cœur joie. *Le Réveil du peuple* avait détrôné *la Marseillaise*, désormais proscrite, et tous les passages qui flétrissaient le règne de la Terreur étaient applaudis. « Dans les loges paraissaient les beautés du temps, femmes ou amies des thermidoriens; dans le parterre, la *jeunesse dorée de Fréron* (incroyables et merveilleuses, et plus tard les muscadins) semblait narguer par ses plaisirs, par sa parure et par son goût, ces terroristes sanguinaires et grossiers qui, disait-on, avaient voulu chasser la civilisation [1]. »

Non contents de triompher, les jeunes et turbulents réactionnaires se promirent de faire un outrage sensible aux quelques Jacobins qui, réunis dans les cafés, vers les quartiers populeux de Saint-Denis, du Temple, de Saint-Antoine, avaient menacé d'aller attaquer au Palais-Royal, aux spectacles, à la Convention même, ceux qu'ils appelaient « les nouveaux conspirateurs ».

Le samedi 31 janvier, on donnait à Feydeau *le Misanthrope* et *les Épreuves*, de Forgeot. « Des jeunes gens, dit encore M. Thiers [2], s'élancèrent au balcon, renversèrent le buste du saint (de Marat, l'idole du jour, le martyr de la Révolution, dont tous les lieux publics et parti-

senter à l'Ambigu, le 19 février 1795, un à-propos intitulé : *Le Concert de la rue Feydeau*.
1. Thiers. *Histoire de la Révolution fraçaise*, t. VII.
2. Thiers. *Révolution française*, t. VII, pp. 56-57.

culièrement les salles de spectacles possédaient le buste [1]), le brisèrent et le remplacèrent aussitôt par celui de Rousseau. La police fit de vains efforts pour arrêter cette scène. Des applaudissements universels couvrirent l'action de ces jeunes gens. Des couronnes furent jetées sur le théâtre pour en couronner le buste de Rousseau ; des vers, préparés pour cette circonstance, furent débités. On cria : A bas les terroristes! à bas Marat! à bas le monstre sanguinaire qui demandait 300,000 têtes! Vive l'auteur d'*Émile*, du *Contrat social*, de la *Nouvelle Héloïse!* »

Cette scène se répéta le lendemain dans d'autres spectacles. Aux Halles, on barbouilla de sang le buste de « l'Ami du peuple » et on le traîna dans la boue. Dans le quartier Montmartre, des enfants firent une espèce de procession avec l'image de celui que, quatre mois auparavant, on avait mis au Panthéon à la place de Mirabeau, et la précipitèrent dans un égout.

Les malheureux comédiens du Théâtre de la Nation, persécutés, ruinés, suspectés, vexés, emprisonnés, assignés depuis 1789, allaient être encore les boucs émissaires de cette inutile réaction. Le Directoire, mécontent de ces tumultes, nota le Théâtre Feydeau comme un repaire d'aristocrates, et n'attendit plus qu'une occasion pour en ordonner la fermeture.

La première nouveauté donnée par le théâtre de la rue Feydeau fut, le 4 mars 1795, AGATHINE ou *la Fille*

---

1. On sait que le peintre David reproduisit alors « les traits chéris » de Marat et de Le Pelletier.

*naturelle*, comédie en cinq actes et en vers, de Lourdet de Santerre, qui n'eut que trois ou quatre représentations (Molé, Fleury, M^lle Contat [1]).

Elle fut suivie, le 17, du BON FERMIER, petit drame de Ségur jeune, fait historique de circonstance, en un acte et en prose.

Le 28 du même mois, succès de PAUSANIAS [2], tragédie en cinq actes, en vers, de Trouvé, rédacteur du *Moniteur*, avec M^lle Raucourt, Saint-Prix, Saint-Fal, Naudet et La Rive. Ce dernier joua à la même époque *Spartacus*. Le vieux Préville reparut aussi à cette date au milieu de ses anciens camarades, dans les cinq rôles du *Mercure galant*, l'un de ses triomphes. Il avait alors soixante-quatorze ans.

Sageret, chargé d'opérer la réunion tant désirée des Comédiens-Français, prit, le 22 avril, la direction de Feydeau, et voulut s'attacher pour cinq ans les artistes qu'il trouvait installés à ce théâtre.

La première nouveauté donnée sous son administration fut, le 23 avril, LE TOLÉRANT ou *la Tolérance morale et religieuse*, comédie en cinq actes et en vers libres de Demoustier, avec MM. Molé, Fleury, Dazincourt, Saint-Fal, M^lles Mars et Mézeray dans les principaux rôles. L'auteur fut redemandé et vivement applaudi.

1. Le 23 de ce mois de mars, une lettre de Louise Contat vint disculper Talma, accusé par l'opinion d'avoir été sous la Terreur l'un des persécuteurs du Théâtre de la Nation.

2. C'était, sous une enveloppe antique, le récit de la fameuse journée qui mit fin à la dictature de Robespierre. Peu après, on interdit L'An II ou *le Tribunal révolutionnaire*, de Ducancel.

Le 31 mai, une tragédie en cinq actes et en vers de Petitot, PISON, obtient peu de succès.

Viennent ensuite les reprises de *l'Ami des lois* (6ᵉ) et de *Paméla* (10ᵉ). Ces deux pièces, qui avaient fait tant de tapage et conduit leurs auteurs et leurs interprètes en prison, furent froidement accueillies, les 6 juin et 5 août, tant les circonstances, et avec elles les idées, avaient changé depuis deux ans!

Le 20 octobre, LES CONJECTURES, comédie-drame en cinq actes et en vers, obtint du succès (La Rochelle), mais fut cependant retouchée. On la remit plus tard en trois actes, en retranchant deux rôles épisodiques; l'auteur lui-même en jugeait l'action « faible et presque nulle [1] ».

Le 31 décembre, MYRRHA, tragédie en trois actes et en vers de Souriguières [2], l'auteur du *Réveil du peuple*.

Le 5 janvier 1796, *la Marseillaise*, exécutée à Feydeau, conformément à un arrêté de la veille [3], fut huée, et

---

1. Voir la *Préface* de Picard.

2. Souriguières de Saint-Marc avait composé ce chant antirévolutionnaire après le 9 Thermidor. On connaît plus que ses œuvres cette épigramme de Le Brun :

> « A tes tristes écrits
> Tu souris, Souriguère :
> Mais si tu leur souris,
> On ne leur *sourit guère !* »

3. 18 nivôse an IV (4 janvier 1796), arrêté du Directoire exécutif concernant les spectacles :

« Tous les directeurs, entrepreneurs et propriétaires des spectacles de Paris sont tenus, sous leur responsabilité individuelle, de faire jouer, chaque jour, par leur orchestre, avant la levée de la toile, les airs

occasionna une lettre du ministre de la police, Merlin de Douai, au général en chef de l'armée de l'intérieur (6 janvier).

Le 16, on remit *les Fausses confidences* pour M<sup>lle</sup> Contat; le 21, « au profit au Trésor national », *la Mort de César, le Mariage secret* et *le Petit Matelot.*

Le 22, reprise de *Minuit.*

Une comédie de Dorvigny [1], LES RÉCLAMATIONS CONTRE L'EMPRUNT FORCÉ, tomba quelques jours après sous les sifflets et fut la cause de troubles qui amenèrent enfin l'occasion cherchée pour la fermeture du « Théâtre de la Réaction ».

Après la première représentation de MÉLINDE ET FERVAL qui eut lieu le 20 février, un arrêté du Directoire exécutif, en date du 26, ordonna la clôture du théâtre de la rue Feydeau, en même temps que la fermeture d'un club d'anarchistes, d'une taverne, d'une maison de jeu, d'un cabaret et de l'église Saint-André.

Malgré les réclamations des intéressés et de quelques lettres publiées par les journaux, le théâtre ne rouvrit

---

chéris des républicains, tels que *la Marseillaise,* le *Ça ira! Veillons au salut de l'empire* et *le chant du Départ.*

« Dans l'intervalle des deux pièces, on chantera toujours l'hymne des Marseillais ou quelque autre chanson patriotique.

« Il est expressément défendu de chanter, laisser ou faire chanter l'air homicide dit *le Réveil du peuple.* »

1. Dorvigny, né en 1743, passait pour être un des enfants naturels de Louis XV, auquel il ressemblait beaucoup; comédien chez Nicolet, en 1770, il composa nombre de pièces de théâtre, et mourut dans la misère.

qu'au bout de plus d'un mois, le 2 avril, par *Toberne* et *le Petit Matelot*, opéras-comiques [1].

La comédie alterna de nouveau avec la troupe lyrique, et donna, le 30 juillet, la première représentation de L'ORIGINAL, comédie en un acte, en vers, d'Hoffmann, avec Fleury et M<sup>lle</sup> Contat.

Un congé refusé à M<sup>lle</sup> Raucourt ayant entraîné sa démission, la discorde se mit dans la société.

Les « Tragiques » passèrent, sous la direction de M<sup>lle</sup> Raucourt, au théâtre de la rue de Louvois [2].

Avant cette nouvelle scission, le théâtre Feydeau avait donné, le 22 novembre 1796, une comédie en cinq actes et en vers de Collin-Harleville : ÊTRE ET PARAITRE, ou *les Deux Voisins*, qui fut retirée après la première représentation.

Nous laisserons momentanément débuter les « Tragiques » au théâtre Louvois, le 25 décembre 1796, pour suivre dans leurs travaux les artistes restés au Théâtre-Français de la rue Feydeau.

Jusqu'en septembre 1798, époque à laquelle il fut fermé, Molé, Fleury, Dazincourt, M<sup>lles</sup> Lange et Contat continuent d'alterner avec la troupe d'opéra établie dans la même salle [3].

---

1. 31 mars 1796. Arrêté du Directoire exécutif : Art. 3. « Le théâtre dit *de la rue Feydeau* pourra rouvrir son spectacle. »

2. Le théâtre Louvois, l'un des premiers nés de la liberté des théâtres, avait été ouvert le 16 août 1791. En 1794-95, il s'appela *Théâtre des amis de la Patrie*. Il ressemblait plus à une caserne ou à une maison bourgeoise qu'à un théâtre.

3. Comédie, les jours *pairs* ; opéra, les jours *impairs*.

Ils donnent :

Le 7 janvier 1797, la reprise du *Mariage de Figaro*[1] par les principaux créateurs de l'ouvrage, bientôt suivie de celle des *Deux Pages*.

Le 26 février, LES TROIS FILS ou l'*Héroïsme filial*, drame en quatre actes, en vers, de Demoustier, qui fit une chute complète.

Le 5 mai, reprise de *la Mère coupable*, de Beaumarchais, drame en cinq actes déjà joué sur le Théâtre du Marais (M<sup>lles</sup> Contat, Molé, Fleury). Le vieux Beaumarchais parut en scène, conduit par M<sup>lle</sup> Contat, aux acclamations du public.

Le 8 juin, reprise des *Dehors trompeurs*.

Le 2 juillet, première représentation de LA RUPTURE INUTILE, comédie en un acte, en vers, de Forgeot (M<sup>lle</sup> Contat, Fleury).

A cette date, la troupe est composée de :

MM. Dazincourt,
    Fleury,
    Bellemont,
    Champville,
    Gérard,
M<sup>mes</sup> La Chassaigne,
    Suin,
    Louise Contat,
    De Vienne,
    Émilie Contat,
    Lange,

} *de l'ancienne Comédie-Française.*

MM. Caumont, Dublin, Dégligny, Lacave, Armand, Damas, Drouin ;

---

1. Une anecdote peint le désordre qui régnait à cette époque. A

Mlles Mars[1], Dubois, Delille et Séguin.

Revenons maintenant au Théâtre-Français de la rue de Louvois, ouvert le décadi 5 nivôse an V (dimanche 25 décembre 1796) par *Iphigénie en Aulide* ( La Rive, Saint-Prix, Mlle Raucourt), et une petite pièce de circonstance du citoyen Laya : LES DEUX SOEURS, un acte en vers, où Molière paraissait entre Melpomène et Thalie (Saint-Fal, Dupont, Mmes Simon, Joly et Mézeray).

Ce théâtre donna dans l'espace de neuf mois neuf nouveautés :

Après un heureux début de Mlle Molière, actrice du Vaudeville, dans Clarisse de *Minuit* (31 décembre), on donna, le 14 janvier 1797, CÉCILE ou *la Reconnaissance*, comédie en un acte en vers, tirée du théâtre allemand par Souriguières de Saint-Marc, pièce assez médiocre, qui obtint quelque succès.

Le 13, SAINT-ELMONT ET VERSEUIL ou *le Danger d'un soupçon*, drame en cinq actes, en vers libres, de Ségur jeune[2], interprété par Saint-Fal et Picard: Refondu et réduit à trois actes sous le titre de DUVAL ou *le Remords*, il

---

cette reprise du *Mariage de Figaro*, une association de voleurs procéda au détroussement général des spectateurs, non par ruse, mais ouvertement, avec violence, comme si l'opération avait eu lieu sur un grand chemin ; ce fait inouï n'eut pas de suites. (Victor Fournel, *Curiosités théâtrales ;* et Charles Maurice, *Histoire anecdotique du théâtre*).

1. Mlle Mars avait débuté à l'âge de douze ans (en 1791) dans la troupe de la Montansier, à Versailles.

2. Le vicomte de Ségur (Alexandre) est mort en 1805. Il était frère du comte de Ségur (aîné), l'historien, membre de l'Académie française, né en 1764, mort en 1812.

fut repris à l'Odéon le 24 mars 1798 avec moins de succès que dans sa nouveauté.

Le 18 mars, demi-succès de LAURENCE ET ARANZO, tragédie en cinq actes de Gabriel Legouvé[1] (M<sup>lle</sup> Raucourt), parodiée par le Vaudeville sous le titre de *Décence*.

Le 3 avril, succès d'interprétation du JALOUX MALGRÉ LUI, comédie en un acte, en vers, de Delrieu, déjà représentée en opéra sur le même théâtre, en 1793, sous le titre du *Défi*.

Le 19, SOPHOCLE ET ARISTOPHANE, comédie héroïque en deux actes, en vers, de Raffier et Joly, reçut un accueil assez favorable.

Le 25 mai, GÉTA, tragédie en cinq actes, en vers, de Cl. Bernard Petitot, n'obtint qu'un succès d'estime (Saint-Prix, Saint-Fal, Vanhove, M<sup>lles</sup> Raucourt et Simon).

Le 19 juillet, MÉDIOCRE ET RAMPANT[2] ou *le Moyen de parvenir*, comédie en cinq actes, en vers, de Picard, fut très-applaudie : les principaux rôles furent créés par Saint-Fal et Vigny.

Le 15 août, nouveau succès de FERNANDEZ, tragédie en trois actes, en vers, de Luce de Lancival.

M<sup>lle</sup> Fleury, première actrice du théâtre de Metz, avait débuté dans Phèdre, le 7 février, et M<sup>lle</sup> Nanine, le 23 mai, dans Isabelle du *Glorieux*.

Le 29 mai, Molé, transfuge de Feydeau, avait rejoint

---

1. Le père de M. Ernest Legouvé.
2. « Médiocre et rampant, et l'on arrive à tout ! » avait dit Figaro. L'esprit d'observation de Picard est parti de là pour nous laisser une curieuse esquisse des mœurs et types du Directoire.

ses anciens camarades, et parut au milieu d'eux sur le Théâtre-Louvois dans *le Philinte de Molière, et les Fausses Infidélités.*

Le 13 juin, début de Mlle Beffroi, avec succès, dans *l'Oracle* et *l'École des femmes.*

On avait repris :

Le 1er mars, *Gaston et Bayard;*

Le 12 mai, *Venceslas,* pour la rentrée de La Rive;

Le 21 juin, *le Jaloux,* de Rochon de Chabannes ;

Le 25, *les Dangers de l'Opinion;*

Le 28, *Didon;*

et le 21 juillet, la tragédie de *Gustave.*

Le 4 août, une représentation des *Trois Frères rivaux*[1]*,* dont La Rochelle jouait le principal rôle, celui de Merlin, valet intrigant, provoqua des allusions à Merlin (de Douai), des troubles et du scandale ; la pièce fut retirée du répertoire, mais le coup était porté, et cinq semaines après, ce ministre, devenu directeur au 18 fructidor, fit fermer le Théâtre-Louvois. Le 24 fructidor (10 septembre 1797), au moment de jouer *le Barbier de Séville* et *le Médecin malgré lui,* arrive un ordre exprès qui prohibe toute espèce de représentations (voir l'arrêté du Directoire).

A cette date, la troupe était composée de :

MM. Molé,  
La Rive, } *de l'ancienne Comédie-Française.*  
Vanhove,

---

[1]. Comédie en un acte, en vers, de La Font, qui avait eu en 1713 un succès marqué, avec La Thorillière dans le rôle de Merlin.

MM. Florence,
La Rochelle,
Saint-Prix,
Saint-Fal,
Naud et [1],
Dunan,
Marsy,
Dupont,
M^mes Raucourt,
Joly,
Thénard,
Mézeray,
Simon,
Fleury,
} *de l'ancienne Comédie-Française.*

MM. Chevreuil, Du Croissi, Varennes, Picard, Caland, Valville, Belleville ;

M^mes Molé-d'Alainville, Molière, Dublin, Picard, Nanine, Masse, Beffroi, Canville, etc.

Revenons maintenant aux comédiens de Feydeau : en août, débutent un nouvel acteur dans *Eugénie*, puis M^me Quézin dans l'Agnès et la Marianne de Molière.

Le 25 septembre, une comédie de Marsollier des Vivetières : CÉPHISE ou *l'Erreur de l'esprit*, en un acte, en prose, déjà représentée au Théâtre-Italien (1782), est bien accueillie, ainsi que *l'Amour et la Raison*, comédie en un acte, en prose, de Pigault-Lebrun, déjà jouée, en 1790, au Palais-Royal (le 15 octobre).

Les 19 octobre et 6 novembre, rentrées de Fleury dans *le Conciliateur* et *la Feinte par amour*, et de M^lle Contat dans la *Mère coupable* et *les Fausses Confi-*

---

[1]. Revenu de Suisse après le règne de la Terreur, Naudet s'était réuni à ses anciens camarades ; il prit sa retraite en 1806.

APPENDICE I.

*dences*. Ces deux grands artistes[1] créent, le 4 décembre, LA PRUDE, comédie en cinq actes, en vers, de Népomucène Lemercier; et, le 16 du même mois, le volage Molé, qui a paru à Louvois, rentre à Feydeau dans *le Jaloux par amour*.

Une partie des « Tragiques de Louvois » proscrits en fructidor se réfugient à leur ancienne salle du faubourg Saint-Germain, devenue l'Odéon, comme il a été dit plus haut. Nous les avons vus y débuter le 18 janvier 1798[2].

Pendant ce temps, les « Comiques » de Feydeau, après avoir donné : le 13 janvier 1798, L'ÉPREUVE DÉLICATE[3], premier ouvrage de François Roger, comédie en un acte, en vers, qui obtint un succès mérité; le 6 février 1798, LES DANGERS DE LA PRÉSOMPTION, comédie en cinq actes, en vers, de Des Faucheretz[4], succès d'estime (Molé, M<sup>lle</sup> Mézeray); le 4 mars, une reprise de

---

1. Fleury et M<sup>lle</sup> Contat revenaient de Bordeaux, où Talma et M<sup>me</sup> Petit-Vanhove, puis La Rive, avaient fait de brillantes *tournées*. Accueillis froidement d'abord, ils y donnent dans la même soirée *les Fausses Confidences,* la bluette d'Hoffmann *l'Original,* et *la Serva padrona* de Pergolèse, et sont applaudis avec enthousiasme.

2. Rappelons que ce fut à la salle Louvois que les comédiens incendiés de l'Odéon trouvèrent un asile au 20 mars 1799 : ils y restèrent vingt-trois jours. Deux ans plus tard, ils y fondèrent la *Petite maison de Thalie* (5 mai 1801), qui sut se maintenir avec quelque honneur près du Théâtre-Français, auquel elle a nui quelquefois, quoique ne jouant que la comédie.

3. Cette bluette, refusée au Théâtre-Français de la rue de Louvois, fut jouée par Fleury, Damas, La Rochelle, M<sup>lles</sup> Mézeray et Mars; elle fut reprise à la rue de Richelieu après la réunion générale, ainsi que *la Dupe de soi-même,* du même auteur.

4. Desfaucheretz fut censeur sous l'Empire.

*Tartuffe* pour Fleury, et le 20 mars, Trop de délicatesse, comédie en un acte, en prose, de Marsollier (insuccès), se renforcent de plusieurs artistes du Théâtre de la République, désert et fermé depuis le 19 février.

A la fin de mars, Sageret, leur directeur, engage successivement Grandménil, Michot, Dugazon, Baptiste aîné, Monvel, Talma, M<sup>mes</sup> Vestris et Petit-Vanhove, qui alternent à Feydeau avec l'Opéra-Comique, pendant qu'on répare leur salle de la rue de la Loi[1] :

1<sup>er</sup> avril. *L'Avare* (Grandménil, Harpagon ; Michot, maître Jacques).

5 avril. *Tartuffe* (Grandménil, Orgon).

17 avril. *Le Glorieux* (Baptiste aîné).

19 avril. *Le Misanthrope* (Baptiste aîné).

25 avril. *Médée* (début de M<sup>lle</sup> Desmarres dans Dircé).

5 mai. *Andromaque* (Talma, Drouin, M<sup>mes</sup> Petit, Thénard).

15 mai. *Britannicus* (Talma, Néron ; Monvel, Burrhus ; M<sup>me</sup> Vestris, Agrippine).

22 mai. *Macbeth* (Talma, M<sup>me</sup> Vestris) [2].

---

1. Voir Sageret : 1° *Mémoire et comptes relatifs à la réunion des artistes français et à l'administration des trois théâtres de la République, de l'Odéon et de Feydeau.* Paris, Letellier, in-4 de 103 pages. (Brumaire an VIII.)
    2° *Précis* de 38 pages, an IX.
    3° *Précis relatif à Feydeau,* de 8 pages.
    4° *Lettre à ses créanciers,* du 1<sup>er</sup> germinal an X, 8 pages.

2. *Macbeth* et *le Traité nul* devant Bonaparte, la veille de son départ pour Toulon et l'Égypte. — Roger raconte l'effet produit sur le général par la prédiction des sorcières : « Tu seras roi ! » (*Œuvres,* t. I<sup>er</sup>, p. 117-120.)

25 mai, *Falkland*, drame en cinq actes de Laya, qui eut peu de succès (Molé, Monvel, Talma, M^lle Mézeray).

12 juin. Reprise d'*Agamemnon*, de Népomucène Lemercier (Talma, Baptiste aîné, M^me Petit-Vanhove).

24 mai. Reprise de *Fénelon*, de Chénier (Monvel, Damas; M^mes Vestris, Petit).

10 juillet. Reprise du *Lovelace français*, de Monvel.

5 août. Les Projets de mariage ou *les Deux Militaires*, jolie comédie en un acte, en prose, d'Alexandre Duval, alors acteur à Feydeau. Succès brillant et mérité. (Dazincourt, Michot, Baptiste aîné, Armand, M^lle Mézeray).

Le 4 septembre, clôture de deux mois du théâtre Feydeau, pour cause de restauration intérieure de la salle.

Le lendemain, 5 septembre 1798, réouverture, par les deux troupes réunies, de la salle du Théâtre de la République transformée par l'architecte Moreau et prise à bail par Sageret.

L'orchestre joua *le Chant du Départ*, et *Où peut-on être mieux...?* Le spectacle se composait du *Misanthrope* et du *Legs*, avec Molé et M^lle Contat.

Le 9 octobre, on reprit *le Mariage de Figaro*, avec un brillant succès, devant une salle comble.

Puis vinrent trois nouveautés :

Le 16 octobre, Blanche et Montcassin ou *les Vénitiens*, tragédie en cinq actes, en vers, d'Arnault.

Le 12 novembre, Michel Montaigne, comédie en cinq actes, en vers, de Guy.

Le 22 décembre, OPHIS, tragédie en cinq actes, en vers, de Népomucène Lemercier, dont la chute met le directeur Sageret aux expédients. Il engage alors M^me Bellecour (Beauménard), retirée depuis 1785, qui reparaît dans Nicole du *Bourgeois gentilhomme*, avec les divertissements et la cérémonie turque; M^me Scio et Jousserand, du théâtre Feydeau, chantent les intermèdes. Ce spectacle n'attira que peu de temps la foule (cinq ou six représentations).

Après les reprises de *Charles IX* « avec des changements » (8 janvier), et de *la Coquette corrigée*, pour les débuts de M^lle Mars aînée[1] (17 janvier), le Théâtre de la République fut contraint, par la faillite de son directeur, de clôturer le 24 janvier 1799 (*le Menteur* et *le Bourru bienfaisant*).

Il ne rouvrit qu'après l'incendie de l'Odéon, le 11 prairial an VII (30 mai 1799), par *le Cid* et *l'École des maris*, un mois après la RÉUNION GÉNÉRALE[2].

---

1. M^lle Mars *aînée* était née en janvier 1774 : elle avait cinq ans de plus que M^lle Mars (née le 9 février 1779).
2. Voir, sur cette réunion tant désirée des trois théâtres français, une poésie de Nau-Deville (*Journal de Paris* du 21 janvier 1797, p. 495.

# APPENDICE II.

### L'OPERA-BUFFA.

La troupe des Bouffons-Italiens, établie sous le nom de *Théâtre de Monsieur* à la salle des Tuileries depuis le 28 janvier 1789, avait été transférée à la salle Feydeau le 6 janvier 1791. Elle offrait un ensemble de talents remarquables, parmi lesquels Raffanelli, Ravedino, Mandini, Viganoni, Mengozzi ; Mmes Beletti, Morichelli, Limperani et Mandini, avec Viotti pour chef d'orchestre.

Le 10 août 1792, le théâtre est fermé, et les Bouffons retournent en Italie ; mais en 1795 une nouvelle troupe alterne avec les comédiens français au théâtre Feydeau, que nous avons vu, en 1798, succomber sous la faillite Sageret.

En l'an IX, une troupe italienne est rétablie au Théâtre-Olympique de la rue Chantereine (aujourd'hui rue de la Victoire) par les soins de Mlle Montansier : on y remarque Raffanelli et Lazzerini, Mmes Canavatti et Strinasacchi ; elle passe bientôt (le 11 prairial) au théâtre Favart, dont les artistes sont réunis à ceux de

Feydeau[1], et s'y soutient jusqu'au commencement de l'an XI, sous la protection du premier consul.

A cette époque, on fit venir encore une nouvelle troupe d'Italie, mais elle ne put aller au delà du 11 brumaire an XII[2]. Les représentations de l'Opera-Buffa étant peu suivies, ses directeurs furent obligés de fermer la salle.

C'est alors que Picard fut chargé, par décret impérial, de réunir les Bouffes-Italiens au théâtre qu'il dirigeait rue de Louvois et de les y faire jouer deux fois la semaine.

A partir du lundi 9 juillet 1804, Martinelli, Nozzari, Aliprandi, Crucciati; M$^{mes}$ Fedi, Cantoni, Strina-Sacchi alternèrent les lundis et jeudis avec les ex-comédiens de l'Odéon dans la « petite maison de Thalie », devenue Théâtre de l'Impératrice[3].

Leurs premières représentations attirèrent beaucoup de monde, mais la foule diminua avec la curiosité; ils finirent par chanter dans le désert et retournèrent, sauf Nozzari, en Italie vers le milieu de l'an XIII.

Un mois après leur départ, une nouvelle troupe essaye de prendre la place laissée vacante; elle a peine d'abord à se soutenir, mais en 1806, grâce à la *Cantatrice Villane* de Fioravanti, chantée par Nozzari, Barilli et M$^{me}$ Crespi, elle se relève[4].

---

1. 16 septembre 1801. Cette fusion constitue l'Opéra-Comique.
2. 19 mai 1804; Clôture des Italiens à la salle Favart.
3. La subvention annuelle de l'Opéra-Italien fut de 120,000 francs : tous les ans, le théâtre Louvois se trouva compris au budget des théâtres pour une somme de 10,000 francs par mois.
4. Le règlement pour les théâtres arrêté le 25 avril 1807 par le

En 1808, l'Opera-Buffa suit le Théâtre de l'Impératrice à la salle reconstruite de l'Odéon, avec Alexandre Duval et Montan-Berton[1] pour directeurs; il y débute le 16 juin par *le Nozze di Figaro*, conduites par l'excellent chef d'orchestre Grasset, et y attire aussitôt la foule. Grâce à la voix merveilleuse de la célèbre prima-donna M<sup>me</sup> Barilli, aux talents de MM. Gárcia et Zardi, ténors, Barilli et Carmanini, basses, Lombardi, Guglielmi, du couple Bianchi, de M<sup>mes</sup> Festa, Sallucci, Sevesta, la vogue revint à l'opéra italien. Il alterne trois jours par semaine avec la comédie, les lundis, mercredis et samedis.

Le 25 juin 1808, reprise de LA CAPPRICIOSA PENTITA (*la Capricieuse repentante*), opéra en deux actes de Fioravanti.

Le 4 août, LA PROVA MANCATA, ossia *Il maestro di capella disperato*, opéra en deux parties à un seul acteur, de Leonati.

Le 1<sup>er</sup> septembre, LA FORESTA DI NICOBAR, opera-buffa en un acte, de Trento (deux débuts).

Le 29, IL MATRIMONIO PER RAGGIRO (*le Mariage par colère*), opéra en deux actes de Cimarosa.

Le 1<sup>er</sup> février 1809, COSI FAN TUTTE (*Comme elles font*

---

ministre de l'intérieur, en exécution du décret du 8 juin 1806, portait que « l'Opera-Buffa doit être considéré comme une annexe de l'Opéra-Comique. Il ne peut représenter que des pièces écrites en italien ».

1. François Montan-Berton, l'auteur de *Montano* et d'*Aline*, né à Paris le 17 septembre 1767, mort à Paris le 23 avril 1844, était le père du regretté Francis Berton et le grand-père de Pierre Berton, l'artiste aimé du public de l'Odéon.

*toutes*), opéra en deux actes de Mozart, écrit à Vienne en 1790.

Le 13 mars, représentation au bénéfice de don Manuel Garcia, qui chante pour la première fois son monodrame, EL POETA CALCULISTA. Cet intermède espagnol, exécuté par l'auteur tout seul, obtint un succès de fanatisme. On applaudit surtout un duo pour ténor et soprano dont Garcia chantait les deux parties, et le fameux air « *Yo que soy contrabandista* », qui est devenu populaire. A la cinquième représentation et au plus fort de son succès, le musicien fut obligé de renoncer à sa pièce, à cause de la fatigue du ténor[1].

Le 8 avril, L'ANGIOLINA, ossia *il Matrimonio per susurro*, de Salieri, pour les débuts de M$^{me}$ Festa.

Le 27 mai, UN AVERTIMENTO AI GELOSI, un acte de Pavesi, début de l'auteur à Paris.

Le 1$^{er}$ juillet, *la Molinara*, de Paësiello.

Le 5 août, *le Nozze di Dorina*, opera-buffa de Sarti.

Le 10 septembre, UNA IN BENE ED UNA IN MALE, de Paër, sujet tiré de *l'École des maris*.

Le 22 novembre, I TRACI AMANTI, de Cimarosa, où l'on applaudit l'admirable duo-bouffe :

*Lena Cara,*
*Lena Bella.*

On remit cette année :

*La Serva inamorata* et *le Due Gemelli*, de Guglielmi

---

1. Garcia avait débuté à l'Opera-Buffa de la rue de Louvois, le 11 février 1808, dans la *Griselda* de Paër.

(9 septembre), et I Zingari'in fiera (*les Bohémiens à la foire*), de Paësiello (30 décembre).

En 1810, Spontini, l'auteur de *la Vestale* (1807), qui vient de recevoir le prix décennal institué par Napoléon, est installé en qualité de directeur de la musique et d'administrateur de l'Opera-Buffa, auquel on joint l'Opera-Seria[1], avec un traitement de 24,000 francs.

La troupe italienne continue de jouer les lundis, mercredis et samedis : elle est composée, pour l'année 1810-1811, de :

| | |
|---|---|
| MM. Garcia, *ténor*. | M<sup>mes</sup> Barilli. |
| Crivelli, *ténor*. | Festa. |
| Tacchinardi, *ténor*[2]. | Correa. |
| Barilli, *bouffe*. | Sessi. |
| Porto, *première basse*. | Meri. |
| Carmanini. | |
| Fiorini. | |

Le 21 avril, grand succès de la Vedova cappriciosa (*la Veuve capricieuse*), de P. C. Guglielmi fils, pour les débuts de M<sup>me</sup> Correa, prima-donna seria.

Le 18 juillet, début de Fiorini, premier ténor, dans le Finte Rivali (*les Rivales par feinte*), opéra de Mayer, très-bien accueilli.

---

1. Quand on voulut réunir l'Opera-Seria à l'Opera-Buffa, une soumission fut faite à ce sujet, le 1<sup>er</sup> septembre 1801, par les sieurs Gobert et Spontini, associés, et approuvée par le chef du gouvernement.
2. Père de M<sup>me</sup> Persiani.

Le 21 septembre, IL RIVALE DI SE STESSO, opéra de Weigl (M^me Corréa).

Le 8 décembre, PAMELA, de Generali, début de l'auteur à Paris (avec M^me Festa et pour les débuts de Porto).

Le 19 janvier 1811, PIRRO, opera-seria, de Gamerra et Paësiello (début de Crivelli).

Le 4 mai, LA DISTRUZIONE DI GERUSALEMME, de Zingarelli (début de Tacchinardi).

Le 10 juin, ADOLFO E CHIARRA, ossia *I Due Prigionieri*, de Puccita, où l'on remarqua surtout le joli duo : « Quel occhietto cocoletto. »

Le 19 août, SEMIRAMIDE, opera-seria, en deux actes, de F. Bianchi.

Le 2 septembre, le chef-d'œuvre de la musique dramatique : DON GIOVANNI, opera semi-seria, de Lorenzo Da Ponte et W. A. MOZART, représenté pour la première fois, en deux actes, au théâtre de Prague[1], le 4 novembre 1787, sous le titre d'*Il dissoluto punito*.

Voici la distribution de 1811[2] :

| | | | |
|---|---|---|---|
| *Don Giovanni,* | MM. Tacchinardi. | *Donna Anna,* | M^mes Barilli. |
| *Leporello,* | Barilli. | *Zerlina,* | Festa. |
| *Don Ottavio,* | Crivelli. | *Donna Elvira,* | Benelli. |
| *Masetto,* | Porto. | | |
| *Il Commendatore,* | Angrisani. | | |

1. Le théâtre allemand de Prag (Bohême), qui porte cette belle dédicace gravée sur sa façade : PATRIÆ ET MUSIS, était alors dirigé par l'entrepreneur Bondini.

2. Nous retrouverons DON JUAN ou *le Festin de Pierre* à l'Odéon

Le 21 décembre, MEROPE, opera-seria en deux actes, de Da Ponte et Nasolini.

Spontini avait élevé l'Opéra-Italien à un degré de splendeur et de prospérité qu'il ne connut jamais. Paër, l'auteur de *Camille* et de *Griselda*, qui lui succéda alors, ne sut pas maintenir l'œuvre de son prédécesseur.

L'année 1812[1] ne produisit que deux nouveautés :

ADELINA, opera-buffa, un acte de Generali (20 juin),

et ROMEO E GIULIETTA, trois actes de Zingarelli, Porto-Gallo et Rossini, pour les débuts de M$^{me}$ Sessi (16 décembre).

Entre ces deux spectacles nouveaux, *les Danseurs grotesques* (famille Kobler) avaient débuté sans aucun succès (7 décembre).

Le 6 mars 1813, ASSUR, RE D'ORMUS, opera de Da Ponte et Salieri. C'est le *Tarare* de Beaumarchais, traduit et arrangé.

16 juin, GLI ORAZI E CURIAZI. opera-seria, en trois actes, de Sografi et Cimarosa, où M$^{me}$ Grassini débuta le 6 novembre suivant par le rôle de Camilla.

10 juillet. SER MARC ANTONIO, de Pavesi, pour les

---

le 24 décembre 1827, opéra-comique en quatre actes, « d'après Molière et le drame italien, paroles ajustées sur la musique de Mozart, par Castil-Blaze. »

1. En 1812, on transmet au Sénat conservateur une réclamation des artistes du Théâtre de l'Impératrice, qui demandent que la Comédie soit séparée de l'Opera-Buffa.

débuts de Nicolo Bassi et de M^me Morandi; c'est le libretto du *Don Pasquale* de Donizetti (1844).

4 septembre. SAULE, fragment d'oratorio, d'Andreozzi.

Le 25 octobre, la mort de M^me Barilli jette le deuil dans la maison; cette perte irréparable ne tardera pas à entraîner le transfert de l'Opera-Buffa dans un quartier plus central que celui de l'Odéon.

Le 1^er décembre, CLEOPATRA, de Nasolini.

L'année 1814 produisit seulement trois nouveautés :

I MISTERI ELEUSINI (*les Mystères d'Éleusis*), de Mayer (15 janvier).

PIMMAGLIONE, de Cimador (28 avril).

Et IL FANATICO IN BERLINA (*l'Extravagant berné*), de Paësiello (22 juillet).

Le 16 novembre, M^me Mainvielle-Fodor[1], transfuge du théâtre Feydeau, débute à l'Odéon dans la *Griselda* de Paër, et ranime un instant le zèle des amateurs et la curiosité publique.

Le 23 janvier 1815, L'ORO NON COMPRA AMORE (*l'Amour ne s'achète pas avec de l'or*), opera-buffa del maestro Porto-Gallo (M^me Morandi; Raffanelli, Porto, etc.), fut la dernière nouveauté donnée par les Italiens à la salle du faubourg Saint-Germain.

---

1. Cette même année, M^me Mainvielle-Fodor avait chanté, au siége de Hambourg, devant le prince d'Eckmüll.

Après une clôture forcée de plusieurs mois, ils y rentrèrent le 2 septembre par *le Nozze di Figaro ;* mais l'Odéon divorça définitivement avec les chanteurs, qui firent leurs adieux au public de la rive gauche, le 30 septembre, par *il Matrimonio segreto,* de Cimarosa (M<sup>me</sup> Morandi).

M<sup>me</sup> Catalani, à la suite de dix concerts donnés avec succès, du 9 août au 21 septembre 1814, à la salle Favart, en avait sollicité et obtenu le privilége[1]. Ce fut sous sa direction que l'Opera-Buffa revint à son ancien local, le 20 octobre 1815, sous le titre définitif de THÉATRE-ROYAL-ITALIEN.

A l'Odéon, dont les Bouffes avaient soutenu la fortune, l'administration faisait bien ses affaires, grâce à la subvention annuelle qui, de 1804 à 1811, fut de 120,000 francs[2]. Le gouvernement fournissait gratuitement la salle, pourvue d'un riche mobilier et de toutes les décorations nécessaires[3].

En outre, les gratifications accordées pour les repré-

---

[1]. Ce fut en décembre 1814 que le ministre de la maison du roi accorda à M<sup>me</sup> Catalani un privilége pour l'Opera-Buffa « pour être transféré à la salle Favart ».

[2]. En 1810, la subvention fut portée de 120,000 à 216,000 francs par an, dans le budget de la liste civile. Ce secours fut régulièrement payé depuis 1811 jusqu'au 1<sup>er</sup> janvier 1815.

[3]. Dans ces deux seules années 1811 et 1812, l'Odéon avait dépensé pour l'acquisition d'un matériel indispensable (mobilier et décors) une somme de 120,000 francs.

sentations *gratis* ou *par ordre* s'élevaient à 38 ou
40,000 francs par année.

Aussi la troupe était-elle excellente; le répertoire, riche et varié; les costumes, brillants et dignes d'une première scène lyrique; les chœurs, nombreux et bien nourris; l'orchestre, en peu de temps, s'était acquis la réputation peu contestée d'être le plus parfait de l'Europe.

Par malheur, l'élément lyrique portait ombrage aux comédiens; les Italiens jouaient trois fois par semaine au lieu de deux, et privaient ainsi la comédie du lundi. Aussi, en février 1812, les comédiens-sociétaires du Théâtre-Français de l'Impératrice chargés de l'administration, Chazel fils, Clozel et Armand, adressèrent à S. Exc. le ministre de l'intérieur une pétition tendant à ce que *la comédie fût séparée de l'opéra italien*.

Cette scission n'eut lieu qu'en 1815[1]; mais deux ans plus tôt, ainsi qu'il a été déjà dit, la mort de M<sup>me</sup> Barilli et les préoccupations politiques avaient porté un coup fatal à la troupe des Bouffes. Les recettes avaient diminué sensiblement et ne s'élevaient plus au niveau des dépenses.

Quoi qu'il en soit, il faut reconnaître que *l'opera-buffa*

1. Le 11 janvier 1815, une lettre du ministre de la maison du roi à l'intendant des Menus-Plaisirs lui mande que « Sa Majesté ordonne de faire cesser le payement de toute espèce de subvention ». Le 20 janvier, du même au même, le chargeant de faire à l'administration de l'Odéon l'injonction de cesser de s'intituler *Théâtre-Royal*.

attira pendant sept ans le public à la salle du faubourg Saint-Germain, et l'empêcha peut-être d'oublier tout à fait le chemin de l'Odéon[1]. Ce dernier, abandonné à ses propres ressources, ne put se soutenir, malgré l'habileté reconnue de Picard, et se traîna péniblement jusqu'à l'incendie de 1818, époque à laquelle l'ordonnance royale en fit véritablement le *Second Théâtre-Français*.

[1]. Pour plus de détails sur l'Opera-Buffa, voir : Castil-Blaze, *Théâtres lyriques de Paris* : L'OPERA-ITALIEN *de 1548 à 1856;* et LE RIDEAU LEVÉ ou *petite Revue des grands Théâtres,* pp. 156-218. Paris, chez Maradan et Delaunay, 1818.

# INDEX ALPHABÉTIQUE

(Les titres des pièces sont en *italique*.)

## A

*Abdir*, page 29.
About (Edmond), 237.
*Accord difficile* (l'), 252.
*Acte de naissance* (l'), 211.
*Adélaïde Duguesclin*, 93, 165, 179.
*Adèle de Crécy*, 93.
*Adèle et Paulin*, 117.
*Adelina*, 315.
Adeline (M<sup>lle</sup>), 214, 215, 248, 249, 232, 238.
Adenet, 159, 162, 165, 239.
*Adolfo e Chiarra*, 314.
*Agamemnon*, 306.
*Agar et Ismaël au désert*, 288.
*Agathine*, 295.
*Agis*, 20.
Aiguillon (M<sup>me</sup> d'), 131.
*Albert et Émilie*, 47.
*Alcade de Morolido* (l'), 245.
*Alcade de Zalamea* (l'), 63.
*Alexis*, 198.

*Alisbelle*, 119, 143, 145.
Aliprandi, 310.
Allainval (d'), 53.
Allart, 262.
*Alphée et Zarine*, 58.
*Alphonse*, 289.
*Alzire*, 74.
*Amant arbitre* (l'), 191.
*Amant bourru* (l'), 168.
*Amant femme de chambre* (l'), 207.
*Amant jaloux* (l'), 118.
*Amant soupçonneux*, (l') 211.
*Amante ingénue* (l'), 197.
*Amants Espagnols* (les), 20.
*Ambitieux et l'Indiscrète* (l'), 65.
Amédée, 287.
*Amélie*, 270.
Amelot, 34.
Amicle, 145.
*Ami de tout le monde* (l'), 227.
*Ami des lois* (l'), 92, 95, 96, 97, 98, 99, 101, 102, 103, 104, 105, 107, 178, 297.

*Ami du Peuple* (l'), 113.
*Amis à l'épreuve* (les), 54.
*Amis de Collège* (les), 228.
*Amour au régime* (l'), 227.
*Amour exilé des cieux* (l'), 59.
*Amour et la raison* (l'), 304.
*Amour filial* (l'), 192.
*Amour médecin* (l'), 212, 261.
*Amour usé* (l'), 56.
*Amours de Bayard* (les), 47, 52, 239.
*Amours de Chérubin* (les), 42.
*Amours ignorants* (les), 274.
Ancelin, 201.
Andlau (marquise d'), 37.
André, 185.
Andreozzi, 315.
*Andrienne* (l'), 22.
Andrieux, 199, 205, 208, 209, 212, 226, 237, 277, 280.
*Andromaque*, 171, 306.
Angellier, 240.
Angivillier (comte d'), 7, 10, 27, 28.
*Angiolina* (l'), 312.
*Anglais à Bordeaux* (l'), 22.
Angrisani, 314.
*Anniversaire du 10 Août* (l'), 145.
*Antigone*, 54.
*Apparence trompeuse* (l'), 161, 259.
*Apelles et Campaspe*, 52.
*Apothéose de Beaurepaire* (l'), 92.
*Apothéose de Molière* (l'), 63.
Archives du théâtre, 186.
Archives nationales, 8, 9, 11, 15, 21, 27, 28, 48, 54, 62. 141, 156, 160, 166, 181, 203, 221
Argental (comte d'), 27.

*Argent du voyage* (l'), 241.
Armand, 134, 212, 246, 249, 252, 276, 277, 279, 282, 300, 307, 318.
Arnault (Antoine), 85, 91, 308.
*Arrêts militaires* (les), 289.
*Arrivée de Voltaire à Romilly* (l'), 87.
*Arsinoüs*, 191.
Artaud, 29.
*Artiste par amour* (l'), 224.
Artois (comte d'), 32, 33, 35, 38, 44, 186, 265.
Artois (comtesse d'), 16.
*Arts et l'Amitié* (les), 198.
*Assur, re d'Ormus*, 315.
*Astyanax*, 59.
*Athalie*, 23, 29, 61, 88.
*Auberge anglaise* (l'), 284.
*Auberge de Calais* (l'), 198, 227.
*Auberge de Kauffbeurn* (l'), 197.
*Auberge de la Poste* (l'), 243.
*Auberge de Strasbourg* (l'), 227.
Aubert (l'abbé), 145.
Aubonne (chevalier d'), 18.
Aude (Jean), 82, 118, 177, 198, 237, 242, 254, 260, 266.
Aude (neveu), 240.
Audinot, 51.
Augé, 22.
Augé (veuve), 160.
Augier (Émile), 273.
*Augusta*, 54.
Auguste, 258, 288.
*Augustine*, 216.
Aumer, 241.
Aunée, 205, 214.
Autographes de Molière, 186.
Autreau, 274.
*Avare* (l'), 103, 260, 262, 306.

# INDEX ALPHABÉTIQUE.

Avare cru bienfaisant (l'), 29.
Avare fastueux (l'), 215.
Aveugle clairvoyant (l'), 28, 168.
Aveux difficiles (les), 21.
Avide héritier (l'), 224, 225.
Avocat Pathelin (l'), 171.
Azémire, 52.
Avvertimento ai gelosi (un), 312.

## B

Babillard ( le), 56, 120.
Baguette magique (la), 117.
Bailly, 67, 68, 72, 78, 79, 117, 144.
Bajazet, 170.
Bal à la mode (le), 288.
Balby (comtesse de), 37, 47.
Baour-Lormian, 266.
Baptiste aîné, 306.
Baptiste cadet, 162, 271.
Baraguay, 204, 221.
Barbier, 162, 165, 167, 179, 183, 190, 201, 202, 205, 207, 209, 212, 214, 215, 216, 217, 219, 220, 232.
Barbier de Séville (le), 31, 32, 168, 172, 184, 303.
Barilli, 276, 310, 313, 314.
Barilli (M$^{me}$), 234, 311, 313, 314, 345, 317.
Barjot, 242.
Barneveldt, 82.
Baron, 53.
Baroyer (M$^{me}$), 145.
Barrau (J.-F.), 420.
Barré, 162, 165, 226.
Barrère, 109, 112, 138.
Barthélemy, 166.

Bassi (Nicolo), 316.
Bathilde, 257, 259.
Baudron, 23.
Bavière (Anne de), 3.
Bawr (M$^{me}$ de), 241, 266.
Bayard au Pont-neuf, 239.
Beaufort (M$^{me}$ de), 131.
Beauharnais (comtesse Fanny de), 52, 131, 134.
Beaulieu, 80.
Beaumarchais (Caron de), 22, 28, 31, 32, 34, 35, 36, 37, 39, 40, 41, 42, 43, 74, 80, 189, 300, 315.
Beaunoir, 209.
Beaurepaire, 92.
Beffroi (M$^{lle}$), 170, 175, 177, 179, 190, 191, 205, 207, 209, 212, 216, 303, 304.
Belin, 205, 215.
Bellecour ((M$^{me}$), 15, 18, 53, 85, 308.
Belle-mère (la), 59.
Bellemont, 18, 38, 78, 79, 300.
Belletti (M$^{me}$), 309.
Belleville, 145, 304.
Belloy (de), 22, 27.
Benelli, 314.
Bérard, 208.
Bérénice, 22, 60.
Bergeron, 258.
Berruer, 28.
Berry (duc de), 281, 289.
Bert, 287.
Bertin, 196, 197.
Berton (Montan), 207, 311.
Berton (Francis), 311.
Berton (Pierre), 311.
Bertrand et Raton, 213.
Bessière, 290.

*Bêtes savantes* (les), 207.
Bevalet, 182.
Bianchi (F.), 314.
*Bienfaisance de Voltaire* (la), 86.
*Bienfait anonyme* (le), 29, 143.
*Bienfait de la loi* (le), 146.
*Bienfait rendu* (le), 25.
Bièvre (marquis de), 23, 55.
Billaud-Varennes, 130, 138.
*Bizarrerie de la fortune* (la), 145.
*Blaise et Babet,* 60.
Blin de Saint-Maur, 53, 56.
Boïeldieu, 211, 243.
Boirie, 251.
Boissy, 53, 107, 208, 248.
Boissy-D'Anglas, 166.
Boizot (Simon), 27.
Boja, 20.
Bonaparte (Louis), 262.
Bondini, 314.
Bonel, 198, 227.
*Bon fermier* (le), 296.
Bonnassies (Jules), 2, 66, 147, 186.
*Bon naturel et vanité,* 232.
Bonneval, 22.
Bonneville, 119.
*Bon Père* (le), 259.
Bontemps, 186.
Bordier, 80.
Bosquier, 279.
Bosset, 214, 215, 218.
Botot-Dangeville, 53.
Boucher, 288.
Boullyer, 203.
*Bouquet de fête* (le), 283.
Bourbon, 200.
Bourbon (duchesse de), 34, 36.
Bourdais, 268.
Bourdon-Neuville, 118, 119, 132.
Bouret, 18, 26.

*Bourgeois gentilhomme* (le), 262, 308.
*Bourgeoises de qualité* (les), 216.
Bourgoin (M<sup>lle</sup>), 134.
*Bourru bienfaisant* (le), 91, 120, 140, 145, 168, 308.
Boursault-Malherbe, 194, 228.
Boursonnette (M<sup>me</sup>), 145.
*Brames* (les), 24.
Brandes, 48.
Brasle, 181.
Brazier, 283.
Bret, 48.
Breteuil (baron de), 35, 41.
*Briséis,* 56, 175.
*Britannicus,* 47, 306.
Brizard, 15, 18, 47, 49, 50.
Brochard, 154.
Brongniart, 194.
Broquin, 18.
Brunet, 177.
*Brusquet, fou de Henri II,* 280.
*Brutus,* 108, 109, 178.
Buffon (M. de), 242.
Burke (François), 229.
Bursey, 177.

C

*Cachet* (le), 215.
*Cadet Roussel misanthrope,* 177.
*Café* (le) 243.
*Café d'une petite ville* (le), 197.
*Café du printemps* (le), 254.
Caffieri, 14, 17, 27, 28.
Caffro, 203.
Cagliostro, 64.
Caignez, 226, 234, 266.
*Caius Gracchus,* 108.

# INDEX ALPHABÉTIQUE.

Calas, 82.
Calderon, 63.
Callaud, 159.
Caland, 304.
Camaille-Aubin, 113.
Camille (M<sup>lle</sup>), 315.
Campan (M<sup>me</sup>), 32.
Canavetti (M<sup>me</sup>), 309.
Candeille (voyez Julie-Simon).
Cantatrice Villane (la), 310.
Cantoni (M<sup>me</sup>), 310.
Canville (M<sup>lle</sup>), 304.
Capitaine Belronde (le), 285.
Capitaine Laroche (le), 216.
Capitulations de conscience (les), 242.
Cappriciosa pentita (la), 311.
Caprices (les), 54.
Carbon-Fins des Oliviers, 64, 83.
Carline (M<sup>lle</sup>), 37.
Carmanini, 313.
Carnaval de Beaugency (le), 223, 243.
Carnot, 138, 139, 156, 166.
Cartigny (M<sup>lle</sup>), 255.
Casaque (la), 232.
Cassin (M<sup>lle</sup>), 160.
Castil-Blaze, 20, 344, 349.
Catalani (M<sup>me</sup>), 316, 317.
Caux (de), 60.
Caumont, 300.
Cavailhon, 204.
Cécile, 198, 301.
Cécile, auteur, 167, 175.
Ceinture magique (la), 212.
Célestine et Faldoni, 257.
Centenaire de Corneille (le), 29.
Céphise, 304.
Céramis, 48.
C'est le même! 210.

Chabanon, 59.
Chabert (M<sup>lle</sup>), 132.
Chacun son tour, 278.
Chagot-Defays, 147, 293.
Chalgrin, 204, 221, 234.
Chambellan, 274.
Chambon, 100.
Chameroy (M<sup>lle</sup>), 269.
Champcenetz, 144.
Champein, 52, 59.
Champeron, 4.
Chamfort, 35.
Champville, 26, 38, 88, 116, 122, 146, 300.
Chant du Départ (le), 307.
Charles (M<sup>lle</sup>), 244, 249.
Charles et Caroline, 272, 274.
Charles IX, 63, 67, 69, 71, 75, 76, 79, 183, 308.
Charlemagne (Armand), 214, 217, 248, 249, 271.
Charlotte Blondel, 268.
Charlys, 255.
Châteaubrun, 25.
Châteaux en Espagne (les), 47, 59.
Chaumette, 119, 130, 132.
Chaumière bretonne (la). 283.
Chazel, 238, 244, 246, 248, 249, 252, 254, 265, 267, 271, 273, 276, 277, 282, 283, 286, 287.
Chazel fils, 348.
Chazet (Alissan de), 200, 204, 207, 214, 220, 227, 232, 234, 243, 245, 266, 278.
Chemin de Fontainebleau (le), 281.
Chenard, 279.
Chénier (M.-J.), 48, 52, 63, 67, 68, 69, 70, 71, 72, 73, 74, 77, 78, 79, 80, 82, 86, 95, 140, 155, 183, 307.

# INDEX ALPHABÉTIQUE.

Chéron (François), 197.
Chéron (L.-Cl.), 193, 212.
Chérubini, 233.
*Chevalier de Canolle* (le), 281.
*Chevalier français* (le), 286.
*Chevalier sans peur* (le), 52.
Chevreuil, 145, 190, 304.
*Choix d'un état* (le), 264.
*Christophe Colomb*, 241.
*Cid* (le), 21, 190, 308.
*Cigale et la fourmi* (la), 227.
Cimador, 316.
Cimarosa, 311, 312, 315, 316.
*Cinna*, 26, 61.
Clairon (M<sup>lle</sup>), 94.
Claparède, 211.
Claret de Fleurieu (M<sup>me</sup> Salverte), 85.
*Claudine de Florian*, 264, 275.
*Cleopatra*, 316.
*Cléopâtre*, 29.
Clément (M<sup>lle</sup>), 179, 190, 196, 201.
*Cloison* (la), 205, 228.
Clozel, 189, 193, 207, 209, 212, 214, 217, 219, 220, 223, 224, 225, 226, 227, 232, 233, 237, 239, 241, 245, 254, 257, 258, 259, 263, 265, 271, 274, 276, 277, 281, 282, 283, 286, 318.
Coindé, 118.
Colalto, 208.
Colin-Harleville (ou d'Harleville), 25, 51, 55, 59, 83, 192, 204, 206, 209, 217, 218, 237, 273, 299.
*Collatéral* (le), 192, 193, 194, 195, 254, 259.
Collé, 262.
Collot-d'Herbois, 63, 122, 123, 124, 125, 129, 130, 131, 138, 139.

Colombe (M<sup>lle</sup>), 212.
*Colonie* (la), 227.
Comberousse (H. de), 260, 262, 264, 266, 267, 268, 284, 286, 287.
*Comédie au foyer* (la), 234.
*Comédie aux champs Élysées* (la), 217, 241.
*Comédie en société* (la), 264.
*Comédiens d'Angoulême* (les), 241.
*Comédienne* (la), 280.
*Comédiennes* (les), 280.
*Complaisant* (le), 212.
*Complot domestique* (le), 286.
*Complot inutile*, 168.
*Comte d'Essex* (le), 133.
*Comtesse de Chazelles* (la), 47.
*Comtesse d'Escarbagnas*, 261.
*Conaxa*, 256, 257, 274.
*Concert de la rue Feydeau* (le) 294.
*Conciliateur* (le), 87, 146, 304.
Condé (prince de), 3, 4, 5, 33.
Condorcet, 144.
*Conjectures* (les), 297.
*Consentement forcé* (le), 143.
*Consolateurs* (les), 214.
*Constitution à Constantinople* (la), 117.
Contat (Émilie), 30, 42, 48, 50, 93, 116, 123, 124, 146, 293, 300.
Contat (Louise), 18, 19, 20, 21, 28, 29, 37, 48, 49, 52, 54, 59, 60, 64, 79, 80, 83, 84, 86, 88, 89, 92, 93, 94, 116, 123, 124, 134, 145, 146, 147, 169, 186, 208, 236, 293, 294, 298, 299, 300, 304, 305, 307.
*Conteur* (le), 92, 93, 171, 172.

*Contrariant* (le), 274.
*Coquette* (la), 53
*Coquette corrigée* (la), 30, 53, 122, 168, 171, 176, 308.
*Coquettes rivales* (les), 49.
Corbie (Antoine de), 2.
Coréard aîné, 93.
*Coriolan*, 15, 24, 56.
Corneille (P.), 3, 15, 22, 27, 29, 193, 205, 236.
Corneille (Thomas), 28, 42.
*Corneille au Capitole*, 253.
*Corneille aux champs Élysées*, 29.
Correa (M$^{me}$), 313, 314.
Corsange, 254.
*Così fan tutte*, 311.
*Coupe enchantée* (la), 212.
*Coups de l'amour et de la fortune* (les), 84.
Courége, 270.
*Coureur d'héritages* (le), 225.
Courtin, 262.
*Courtisanes* (les), 20.
Courville, 18.
Couthon, 131, 138.
*Couvent* (le), 81.
*Créancier* (le), 242.
*Créanciers* (les), 209.
Crébillon, 27.
Crespi (M$^{me}$), 310.
Crettu, 145.
*Crispin médecin*, 146, 167, 271.
*Crispin rival de son maître*, 22, 26, 168.
*Critique de l'École des femmes* (la), 3.
*Critique de la Petite Ville* (la), 197.
Crivelli, 343, 314.

Crucciati, 310.
Cubières-Palmézeaux, 29, 58, 63, 248.
*Curieux* (le), 225.
*Curieux impertinent* (le), 216.

# D

Dacosta, 238.
Dacosta (M$^{me}$), 238.
Dailly (Armand), 271, 279, 283.
Damas, 162, 300, 305, 307.
Dampierre, 25.
Dancourt, 28, 202, 212, 216.
*Dangers de l'opinion* (les), 64, 303.
*Dangers de la présomption* (les), 305.
Danissan (M$^{me}$), 255.
Dantilly, 117.
Danton, 73, 75, 104, 123.
Da Ponte, 314.
Darnaud (Baculard), 84, 288.
Daru, 38, 282.
Dauberval, 267.
Daubigny (Beaudoin), 287, 289.
Daunou, 150.
David, 84, 86, 290.
Dazincourt, 18, 37, 38, 44, 54, 59, 60, 65, 83, 93, 97, 108, 116, 123, 124, 133, 134, 145, 146, 147, 293, 296, 299, 300, 307.
*Décence*, 302.
Décour, 223, 227, 237.
*Défi* (le), 302.
Defresne, 190.
Dégligny, 174, 190, 192, 300.
Degotty (M$^{lle}$), 238, 267.

## INDEX ALPHABÉTIQUE.

*Dehors trompeurs* (les), 300.
Dejaure, 82, 239.
*Déjeuner interrompu* (le) 21.
Delaître, 258, 259, 260.
Delasalle, 220.
Delatresne, 210.
Delaunay, 214.
Delavigne (Germain), 250.
Délia (M<sup>lle</sup>), 257, 259, 265, 271, 277, 282.
Delille (M<sup>lle</sup>), 160, 162, 169, 176, 190, 201, 202, 206, 209, 212, 214, 217, 218, 220, 221, 233, 236, 242, 247, 248, 254, 288, 301.
Delmancy (M<sup>lle</sup>), 248, 250.
Delœuvre, 159, 162, 165.
Delorme (René), 28.
Delpont, 229.
Delrieu, 117, 191, 202, 211, 266, 302.
*Démocrite amoureux*, 211, 284.
Demoustier, 87, 93, 296, 300.
Denis (M<sup>me</sup> Duvivier), 26, 27.
*Dénouement imprévu* (le), 65.
Denouville (M<sup>me</sup>), 246.
*Dépit amoureux* (le), 122, 143, 168, 205, 261, 278, 288.
Dercy, 93.
*Dervis* (les), 280.
Desaudras, 87.
Désaugiers, 205, 219, 221, 224, 225, 266, 278.
Desbordes, 264, 271.
*Descendants du Menteur* (les), 214.
Deschamps, 162, 165.
Deschamps (Émile), 260, 262.
Deschamps (F.), 262.
Deschanel (Émile), 44.
Descuillés (M<sup>lle</sup>), 249.

Descuillés cadette (M<sup>lle</sup>), 250.
*Déserteur* (le), 68, 208.
Desessarts, 37, 51, 54. 78, 94, 117.
Desfaucheretz (J.-L. Brousse), 29, 49, 51, 198, 305.
Desfontaines, 82, 225.
Desforges, 23, 119, 143, 144, 191.
Desgarcins (M<sup>lle</sup>), 61, 80, 81.
Desilles, 82.
Desmahis, 51.
Desmares, 279, 306.
Desprez (A.), 134, 186, 233
Desroziers (M<sup>lle</sup>), 160, 171, 175, 190.
Desrouville, 285.
Destouches, 28, 52, 53, 56, 65, 161, 203, 208, 211, 216, 220, 227.
Detcheverry, 116.
*Deux Amis* (les), 22.
*Deux Anglais* (les), 219, 286.
*Deux Figaros* (les), 227, 240.
*Deux Francs-Maçons* (les), 232.
*Deux Frères* (les), 47.
*Deux Gendres* (les), 256, 257.
*Deux Journées* (les), 192.
*Deux Mères* (les), 200.
*Deux Nièces* (les), 190.
*Deux Pages* (les), 47, 60, 133, 134, 300.
*Deux Parisiens* (les), 274.
*Deux Philibert* (les), 283, 288.
*Deux Philiberte* (les), 283.
*Deux Sœurs* (les), 239, 301.
*Deux Sophies* (les), 118, 242.
*Deux Veuves* (les), 179.
Devienne (M<sup>lle</sup>), 50, 80, 92, 93, 115, 122, 139, 145, 147, 190, 207, 293, 300.
Devin (M<sup>lle</sup>), 215, 216, 237, 285.

# INDEX ALPHABÉTIQUE.

*Devin de village* (le), 34.
*Devoir et la nature* (le), 167.
*Dey d'Alger* (le), 200.
Dezède, 60, 65.
*Diables de la rue d'Enfer* (les), 288.
*Dialogue entre deux grenadiers*, 252.
*Didon*, 303.
Dieulafoy, 200, 201, 217, 225, 227.
*Diner par Victoire* (un), 225.
*Diplomate* (le), 280.
*Dissipateur* (le), 122, 168, 170.
*Dissoluto punito* (il), 314.
*Distrait* (le), 168.
*Distruzione di Gerusalemme* (la), 314.
*Divorce* (le), 196.
Doigny du Ponceau, 54.
Doligny (M$^{lle}$), 18, 22.
*Don Giovanni*, 314.
*Don Pasquale*, 316.
Donizetti, 316.
Dorat, 52.
*Dorat et Colardeau*, 206.
Dorfeuil (Antoine), 154.
Dorfeuille (P. Poupart), 26, 64, 80, 132, 153, 155, 157, 158, 159, 160, 162, 163, 164, 178, 179, 180, 181, 203, 221.
Dorfeuille (M$^{me}$), 160.
Dorival, 12, 13, 18, 21, 23.
*Dorphinte*, 194.
Dorsan, 162, 165, 167, 175, 177, 190, 193, 201, 209, 210, 212, 214, 215, 217.
Dorsonville, 162.
*Dorval*, 83.
Dorvigny (Louis), 118, 140, 145, 198, 207, 227, 297.

Dorvo, 180, 193, 209, 231, 243, 247, 271.
Dossion, 258.
*Double méprise* (la), 245.
Dourdé (M$^{lle}$), 160, 162, 165.
Doyen, 57.
*Dragon de Thionville* (le), 239.
Draparnaud, 286.
Drouin, 162, 300, 306.
Droz, 210.
Dublin, 108, 116, 134, 300.
Dublin (M$^{me}$), 304.
Dubois, 94, 201, 206, 207, 209, 220, 227, 232.
Dubois de L***, 43.
Dubois (M$^{lle}$), 162, 191, 300.
Dubois-Fontanelle, 62.
Dubuisson, 21, 47, 51.
Ducancel, 296.
Duchemin, 242.
Duchozat, 79.
Ducis, 21, 22, 24, 56, 84, 93, 133, 134.
Ducroissi, 304.
Dudrenem (M$^{me}$), 37.
*Due Gemelli* (le), 312.
*Duel impossible* (le), 205.
Dufresnoy (M$^{me}$), 59, 96, 285.
Dufresny, 28, 190, 212.
Dugas, 221.
Dugazon, 18, 19, 24, 28, 37, 57, 60, 77, 78, 80, 190, 306.
Dugazon (M$^{lle}$), 18, 37, 56, 64.
Dugrand, 159, 162, 165, 167, 233, 237, 238, 242, 247, 249.
*Duhautcours*, 197, 208, 238.
Dumaniant, 198, 207, 218, 219, 237, 239, 240, 249, 252, 255, 263, 266, 267.
Dumersan, 245, 246, 266, 273,

274, 278, 280, 282, 283, 287.
Dumollard (H.-F.), 210, 232.
Dunant, 18, 56, 58, 93, 97, 116, 304.
Duparay, 287.
Dupaty (Emmanuel), 206, 214, 217, 266, 278.
Dupe de soi-même (la), 188, 202, 305.
Dupin, 274.
Dupont, 84, 85, 93, 97, 108, 116, 122, 170, 178, 301, 304.
Dupré, 145.
Dupuis et Desronais, 52, 146, 168.
Durand, 208, 209.
Duras (duc de), 57.
Duras (duchesse de), 128.
Dureau de la Malle, 223.
Duthé (M<sup>lle</sup>), 37.
Duval ou le Remords, 170.
Duval (Alexandre-Pineu), 116, 122, 213, 228, 229, 231, 332, 234, 237, 243, 244, 245, 246, 249, 256, 262, 266, 275, 300, 307, 311.
Duval (Georges), 198, 207, 218, 227, 258, 266, 268, 273, 281, 283, 286.
Duveyrier (Ch. Mélesville), 280.

E

Eaux de Spa (les), 202.
École des bourgeois (l'), 53, 111.
École des femmes (l'), 84, 171, 303.
École des juges (l'), 232, 239.
École des maris (l'), 47, 57, 78, 84, 85, 143, 163, 168, 169, 190, 308, 312.
École des mœurs (l'), 20.
École des pères (l'), 54, 143, 168.
École du scandale (l'), 193.
Edgard, roi d'Angleterre, 48.
Édouard, acteur, 214, 263, 282.
Éducation de l'ancien et du nouveau régime (l'), 146.
Égoïsme (l'), 51.
Électre, 21.
Elina et Nathalie, 239.
Élisabeth (M<sup>me</sup>), 16, 89.
Elleviou, 131.
Encore des Ménechmes, 202.
Encore une partie de chasse, 245.
Enfant de l'amour (l'), 191.
Enfant prodigue (l'), 57, 87.
Enghien (duc d'), 3.
Ennemi des modes (l'), 263.
Entrée dans le monde (l'), 190, 191, 196, 203, 238.
Entremetteur de mariages (l'), 254.
Entrevue (l'), 59.
Envieux (l'), 180.
Épigramme (l'), 244.
Époux divorcés (les), 191.
Épouseur de vieilles femmes (l'), 237.
Épouseurs (les), 192.
Épreuve délicate (l'), 48, 305.
Épreuve nouvelle (l'), 168, 221, 228, 259.
Épreuve réciproque (l'), 168.
Épreuves (les), 29, 90, 294.
Éricie, 62.
Erreur reconnue (l'), 205.
Escars (M<sup>me</sup> d'), 37.
Esclavage des Nègres (l'), 63.

# INDEX ALPHABÉTIQUE.

Esnault (B.), 262.
Esparre (M^me d'), 37.
Espiègle (l'), 167.
Espiègle et le dormeur (l'), 218.
Espoir de la faveur (l'), 214.
Esprit de contradiction (l'), 168, 218.
Esprit de parti (l'), 287.
Esprit follet (l'), 208.
Est-ce une fille, est-ce un garçon? 257.
Estournel (M^me d'), 37.
Été des coquettes (l'), 212.
Étienne, 64, 65, 71, 73, 77, 78, 133, 134, 200, 202, 205, 211, 214, 224, 256, 257, 266.
Étourdie (l'), 233.
Étourdis (les), 198.
Être et paraître, 299.
Étrennes d'un journaliste (les), 285.
Eugénie, 168, 172, 304.
Élveina, 260.

## F

Fabert (Richard), 278.
Fabre (d'Églantine), 54, 59, 65, 81, 119.
Fâcheux (les), 209.
Fâcheux d'aujourd'hui (les), 209.
Fagan, 65.
Falkland, 307.
Fallet, 20.
Famain (Victor), 192.
Famille anglaise (la), 242.
Fanatico in berlina (il), 316.
Fanfan et Colas, 216, 221.
Fanier (M^lle), 47, 49.

Fat en province (le), 258.
Faucher, 291.
Faure, auteur, 60.
Faure (M. et M^me), 240, 264.
Fausse Agnès (la), 168.
Fausse coquette (la), 28.
Fausse inconstance (la), 52.
Fausse Prude (la), 53.
Fausses apparences (les), 283.
Fausses confidences (les), 94, 145, 146, 238, 259, 288, 298, 304, 305.
Fausses infidélités (les), 120, 143, 303.
Fausses présomptions (les) 62.
Fauteuil de Molière, 173, 182, 183, 184.
Faux insouciant (le), 91.
Faux mendiants (les), 168.
Faux monnayeurs (les), 168.
Faux noble (le), 59.
Faux paysans (les), 255.
Faux Stanislas (le), 243.
Faux valet de chambre (le) 214.
Favart, 22, 246.
Fedi (M^me), 310.
Feinte par amour (la), 53, 168, 171, 176, 304.
Fellamar et Tom Jones, 202.
Femme de vingt ans (la), 254.
Femme innocente, malheureuse et persécutée (la), 252.
Femme jalouse (la), 168, 189.
Femmes (les), 93.
Femmes savantes (les) 95, 260.
Fénelon, 307.
Fenouillot de Falbaire, 171, 175.
Fermier républicain (le), 145.
Fernandez, 302.
Féru fils, 120.

Ferville, 162, 165.
Festa (M^me), 311, 312, 313, 314.
*Fête de Corneille* (la), 193.
Fête de l'Odéon, 269, 278, 279.
*Fête d'un Bourgeois de Paris* (la), 278.
*Fête impromptu* (la), 247.
Fiévée, 87.
Filippi (J. de), 235.
*Fille mal gardée* (la), 267.
*Filles à marier* (les), 215, 228.
*Fils ingrats* (les), 65, 256.
*Fils par hasard* (les), 243.
*Fin de la Ligue* (la), 274.
*Finte Rivali* (i), 313.
Fioravanti, 310, 311.
Fiorini, 313.
Firmin, 218, 220, 223, 225, 227, 233, 236, 237, 239, 241, 242, 246, 247, 248, 249, 255, 256.
Fleury, 18, 21, 32, 47, 52, 55, 57, 60, 77, 78, 83, 85, 87, 91, 92, 93, 96, 108, 110, 116, 123, 124, 134, 144, 145, 146, 176, 235, 296, 299, 300, 304, 306.
Fleury (M^lle), 53, 115, 144, 169, 175, 177, 208, 246, 249, 264, 282, 302, 304.
Florence, 18, 133, 169, 304.
*Florentin* (le), 180.
Florian (M. de), 131, 264.
*Flottille* (la), 207.
*Folies amoureuses* (les), 84, 122, 143, 168, 176, 259.
*Folle soirée* (la), 42.
*Foresta di Nicobar* (la), 311.
Forgeot, 29, 55, 90, 146.
Forioso, 194.
Foucou, 27, 28.

Fouquier-Tinville, 124, 129, 130, 131.
*Fourberies de Scapin* (les), 168.
Fournel (Victor), 301.
Fournier (Édouard), 141, 186, 196, 232.
*Fou supposé* (le), 205.
Fradelle (145).
Fradelle (M^lle), 238.
*Français dans l'Inde* (les), 144.
Franconi, 118, 189.
Frédéric II, 60.
*Frère et la sœur jumeaux* (le), 284.
*Frères à l'épreuve* (les), 248, 259.
Friant, 270.
*Frondeur hypocrite* (le), 236.
Fusil, 237, 238, 249, 264.

# G

*Gabrielle de Vergy*, 176.
*Gaëtana*, 237.
*Gageure anglaise* (la), 267.
*Gageure imprévue* (la), 12, 65, 120, 144, 146, 168.
Gail, 164.
Gaillard, 34, 35, 80, 154.
Gall (D^r), 231.
Gallet, 119, 146.
Gamas (F.-M.), 164, 167.
Gamerra, 314.
Garat, 147, 192, 293.
Garcia, 311, 312, 313.
Gassi (M^me), 145.
*Gaston et Bayard*, 22, 170, 175, 187, 303.
Gavaudan, 270.
Generali, 314, 315.
*Geneviève de Brabant*, 175.

# INDEX ALPHABÉTIQUE.

Gensoul (Justin), 213, 225.
Gentil, 279.
Geoffroy, 194.
*Georges Dandin*, 207, 261.
Gérard, 300.
Gerbier, 26.
*Germanicus*, 286.
Gersain, 205, 213, 214.
*Géta*, 177, 302.
Gévaudan, 122.
Gilbert, 246.
Girault de Saint-Fargeau, 87.
*Glorieux* (le), 302, 306.
Gobelain, 249.
Gobert, 228, 229, 231, 249, 262, 275, 313.
Goëzman, 37.
Goisson (Jean), 164.
Goldoni, 55, 107, 140, 245.
Gondi (Jérôme de), 2.
Gosse, 191, 260.
Gossec, 86, 88.
*Gouvernante* (la), 89.
Grammont-Roselly, 56, 75, 93, 162.
*Grande Ville* (la), 199, 200.
Grandménil, 80, 84, 177, 178, 179, 186, 187, 188, 190, 284, 306.
Grandval, 30.
Grandval (M$^{me}$), 22.
Grandville, 228, 231.
Grasset, 311.
Grassini (M$^{me}$), 345.
Gresset, 88.
*Grimaldi*, 214, 244.
Grimod de la Reynière, 56, 169, 212.
Grimm, 36, 52, 82.
*Griselda*, 312, 345, 316.
Grouvelle (Philippe), 48.
Grossmann, 268.

Guérault, 148.
*Guerre ouverte*, 259.
Guglielmi, 311, 312, 313.
Guiche (duc de), 44.
*Guillaume Tell*, 52, 108, 109, 144, 145, 146, 147.
*Gustave*, 303.
Guy, 307.
Guyot-Merville, 161.
Guys (P.-A.), 55.
*Guzman, Morillos et Lazarille*, 253.

## H

Habert, 159, 162, 165, 168, 170, 190.
*Habitant de la Guadeloupe* (l'), 168, 240, 264.
*Hamlet*, 56, 133.
Hapdé (A.), 252, 257.
Harny, 82, 109.
Hauteroche, 208.
Hébert (M$^{lle}$), 119, 207.
Hèle (d'), 118.
*Héloïse*, 258.
*Helvétius*, 200.
Hénault, 64, 216.
Henrion, 249.
Henry de Prusse, 60.
Henry (M$^{lle}$), 246, 247, 249, 251, 257.
Henry II de Bourbon. V. Condé.
*Henry IV à Meulan*, 268.
*Henry IV et d'Aubigné*, 265.
*Henry IV et le jeune Desilles*, 82.
*Henri IV et le Laboureur*, 265.
*Henry VIII*, 80.
*Hercule sur le mont Œta*, 54.

*Héritier de village* (l'), 227.
*Héritiers* (les), 228.
*Héroïnes de Béfort* (les), 265.
*Heure d'absence* (une), 197, 244.
*Heureux mensonges* (les), 263.
*Heureux quiproquo* (l'), 132.
*Heureuse Décade* (l'), 144.
*Hirza*, 89.
Hoffmann, 214, 215, 256, 299, 305.
*Homme à l'heure* (l'), 238.
*Homme à sentiments* (l'), 193, 198.
*Homme en deuil de lui-même* (l'), 249.
*Homme gris* (l'), 287.
*Hommes et leurs Chimères* (les), 273.
*Honnête Criminel* (l'), 64, 243, 288.
*Honnête Menteur* (l'), 242.
*Horaces* (les), 49, 93, 188.
*Hôtel de la Paix* (l'), 226.
*Hôtel garni* (l'), 48.
*Hôtellerie* (l'), 48.
Houdon, 26, 27, 43.
*Houllan* (le), 246.
Hubert, 287.
Huet, 270, 279.
Huez, 27.
Hugo (Victor), 70.
Hullin, 264.
Humbert, 288.
Hyacinthe, 243.
*Hymne à la Liberté* (l'), 144.
*Hymne éducative* (l'), 144.
*Hypermnestre*, 53, 168.

## I

*Ile des Fous* (l'), 268.
Imbert, 15, 19, 51, 59, 61, 62, 84, 224.
*Impatient* (l'), 120.
*Impertinent* (l'), 51.
*Impromptu de l'hôtel de Condé* (l') 3.
*Impromptu de Versailles* (l'), 3.
*Inauguration du Théâtre-Français* (l'), 16.
Incendie (tentative d'), 181.
Incendie de 1799, 180, 183, 186.
Incendie de 1848, 289, 290, 291.
*Inconnue* (l'), 225.
*Inconséquent* (l'), 58.
*Inconstant* (l'), 25, 51.
*Incorrigibles* (les), 273.
*Indiens* (les), 245.
*Inès et Pédrille*, 260.
*Influence des Perruques* (l'), 224.
*Intérieur de la Comédie* (l'), 246.
*Intrigue avant la noce* (l'), 267.
*Iphigénie en Aulide*, 16, 50, 53, 85, 172, 189, 301.
*Iphigénie en Tauride*, 58.
*Irène*, 85.
*Irrésolution* (l'), 254.
*Isabelle de Portugal*, 211, 220.
Isimberg, 53.
Isoard (E.), 247.
*Ivrogne corrigé* (l'), 217, 227.

## J

*Jacques II, roi d'Écosse*, 258.
*Jacques Dumont*, 210.
Jadin, 119, 143.
*J'ai perdu mon procès !* 239.
*Jaloux* (le), 25, 28, 303.
*Jaloux malgré lui*, 61, 170, 302.
*Jaloux par amour*, 305.
*Jaloux sans amour*, 19, 51.

# INDEX ALPHABÉTIQUE.

Janin (Jules), 91.
Jauffret (E.) 113.
Jean-Jacques Rousseau au Paraclet, 118.
Jean-Jacques Rousseau dans l'île de Saint-Pierre, 87.
Jeanne de Naples, 26, 61.
Jenneval, 244.
Jeune Épouse (la), 58.
Jeune Femme colère (la), 211, 221.
Jeune fille (la), 259.
Jeune frondeur (le), 252.
Jeune homme à l'épreuve (le), 208, 220.
Jeune Indienne (la), 21, 57.
Jeune Mari (le), 215.
Jeune Savant (le), 247.
Jeunes Femmes (les), 243.
Jeunesse et Folie, 246.
Jeux de l'amour et du hasard (les), 168, 172, 176, 227, 228, 238.
Joigny, 205, 219.
Joli, 279.
Jolie Fille (la), 285.
Joly, auteur, 302.
Joly (M$^{lle}$), 18, 26, 48, 54, 60, 80, 115, 122, 171, 191, 304, 304.
Joly (filles), 176, 190, 191.
Josset (M$^{lle}$), 190.
Joueur (le), 26.
Journal de Paris, 308.
Journaliste des ombres (le), 82.
Journalistes anglais (les), 20.
Journée aux interruptions (la), 220.
Journée à Versailles (une), 268.
Journée de l'amour (la), 119, 146.
Journée de Marathon (la), 118.
Journée de Pierre le Grand (une), 268.
Journée de Sully (une), 243.

Journée des Dupes (la), 271.
Journée du jeune Néron (une), 178.
Jousserand, 308.
Jouy (ou de Jouy), Étienne, dit, 219, 224, 225, 226, 266.
Juge bienfaisant (le), 191.
Julian de Carentan, 110.
Justin, 210, 257.

## K

Kersaint, 101.
Kobler, 259, 315.
Kotzebue, 176, 191, 210, 214, 239, 270.
Kreutzer (R.), 118, 141.

## L

Labiche (G. Duval, dit), 248.
La Bussière (Ch.-H. de), 125, 127, 128, 130, 131, 132, 134, 154, 162, 165, 167.
Lacave, 134, 162, 300.
La Chabaussière, 248.
La Chassaigne (M$^{lle}$), 18, 54, 115, 134, 300.
La Chaussée, 53, 89, 107.
La Châtre-Matignon (M$^{me}$ de), 37.
La Coste (H.), 260.
Lacroix (Paul), 209.
Ladurner, 143.
Lafayette, 117.
Lafilé, 185.
Lafitte, 44.
Lafitte, peintre, 289.
La Font, 220, 303.

# INDEX ALPHABÉTIQUE.

La Fontaine, 64, 212.
Lafortelle, 211.
Lafosse, 60.
La Harpe, 19, 20, 23, 24, 26, 29, 54, 56, 87, 93.
Laignelot, 20, 64, 83.
Lalanne, 264.
Lallemand, 111, 285.
Lamarque, 166.
Lamartellière, 238, 268.
Lamballe (p<sup>cesse</sup> de), 37, 55, 56, 132.
La Mésengère, 22, 143.
La Montagne, 49.
Landon, 118.
Lange (M<sup>lle</sup>), 61, 74, 80, 93, 94, 107, 115, 116, 123, 124, 145, 146, 299, 300.
Lange (et Quinquet), 48.
Langeac (chevalier de), 40.
Langlois (caporal), 290.
La Noue, 30, 53, 60, 247.
Lantier, 49, 58, 193.
*Lanval et Viviane*, 59
Laplace (de), 21, 26.
La Rive, 18, 20, 23, 24, 38, 53, 56, 74, 77, 84, 86, 117, 132, 144, 145, 146, 172, 236, 296, 304, 303, 305.
Larnac (F.), 170.
La Rochefoucauld (duc de), 128.
La Rochelle, 22, 48, 56, 60, 92, 96, 116, 122, 134, 236, 297, 303, 304, 305.
La Salle (marquis de), 48.
Lascuse (M<sup>me</sup> de), 37.
La Thorillière, 303.
Latouche, 255, 263.
Laujon, 81.
Lauraguais (c<sup>te</sup> de), 32.

*Laure et Fernando*, 244.
*Laurence et Aranzo*, 302.
Laurent (M<sup>lle</sup>), 50, 60.
*Laurent de Médicis*, 177.
Laus de Boissy, 92.
Lauzun (duch<sup>sse</sup> de), 37.
Laval (M<sup>me</sup> de), 37.
Lavallée, 148, 149.
Lavigne, 279.
Laya (Jean-Louis), 64, 82, 92, 95, 96, 98, 100, 101, 102, 104, 105, 178, 304, 307.
Laya (Léon), 95.
Lazzerini, 309.
Leblanc, 29.
Leborne, 244, 249.
Lebrun, 266, 297.
Lebrun (M<sup>me</sup> Vigée-), 28.
Lebrun-Tossa, 256.
Le Clerc, 155, 158, 160, 161, 164, 167, 168, 169, 171, 172, 180, 181, 184, 190, 203.
*Leçon pour leçon*, 206.
Lecouvreur (Adrienne), 269.
Lefebvre (Sophie), 249.
Lefèvre, 54.
Legendre, 132.
Léger, 170, 199, 227, 287.
Legouvé (G.), 88, 266, 302.
Legouvé (E.), 302.
Legrand, 51, 293.
Legrand (M<sup>lle</sup>), 160, 162, 165, 167.
*Legs* (le), 25, 60, 307.
Lejeune (de Saint-Omer), 275.
Le Kain, 10, 14, 84, 94.
Lemaire, 249, 233.
Lemercier (Népomucène L-.), 38, 49, 55, 91, 236, 241, 243, 266, 284, 286, 288, 305, 307, 308.

# INDEX ALPHABÉTIQUE.

Lemierre, 48, 52, 82, 109.
Lemontey, 212.
*Lendemain de fortune* (un), 251.
Lenepveu (M^me), 249.
Lenoir, 34, 189.
Le Nôtre, 8.
Le Page, 155, 158, 160, 164, 172, 180, 184.
Le Pelletier, 127, 295.
Le Prévost d'Iray, 167.
Léon, 244, 255.
Leonati, 311.
Lepreux, 290.
Leroi (acteur), 159, 162.
Leroy (Onésyme), 263, 287.
Lescaut (Sarah), 196.
Le Sure, 92.
*Lettre anonyme* (la), 284.
*Lettre équivoque* (la), 267.
Levacher de Charnois, 84.
Leverd (Émilie), 212, 216, 279.
Lévesque, 290.
*Le voilà pris !* 85.
*Libelle* (le), 251.
*Liberté conquise* (la), 82, 109.
*Liberté des Nègres* (la), 144.
Liégeon, 1, 4.
Liénart, 128.
Limperani (M^me), 309.
Lindet (R.), 138.
Linguet, 63.
Lobbé, 255.
Lombardi, 311.
Longepierre, 51, 88.
Loraux (Fillette), 197, 282.
Louis, architecte, 80, 147.
*Louis d'Outremer*, 267.
*Louis XII*, 65.
Louis XIV, 32, 45, 207, 269.
Louis XV, 5, 7, 298.

Louis XVI, 7, 20, 32, 44, 65, 89, 97, 105, 123, 178, 267.
Louis XVIII, 3, 8, 9, 10, 11, 33, 38, 42, 49, 265, 270, 281.
Lourdet de Santerre, 296.
*Lovelace*, 91.
*Lovelace français* (le), 307.
Loyance (M^me et M^lle), 290.
Lucas (Hippolyte), 104.
Luce de Lancival, 176, 212, 266, 302.
*Lucinde et Raymond*, 144.
*Lucrèce*, 91.
Luigny, 169.
Lully (J.-B.), 1,
Luynes (de), 128.
*Luxembourg* (le), 246.
Luxembourg (M^me de), 128.

## M

*Macbeth*, 24, 84, 133, 306.
*Macédoine* (une), 287.
Machet, 163, 181.
Machet de Vélye, 133, 306.
Madame, 3, 9.
*Madame Angot*, 242.
Maffey, 288.
Mahier, 288.
*Mahomet*, 40, 57, 86, 94, 168, 172.
*Mahomet II*, 60.
Mailhol, 260, 262.
Maillard (M^me), 250.
Mainvielle-Fodor (M^me), 316.
*Maire de village* (le), 92.
*Maison à deux portes* (la,) 207.
*Maison à vendre*, 228.
*Maison de campagne* (la), 212, 284.

22

*Maison d'Essonne* (la), 284.
*Maison en loterie* (la), 287.
*Maison de Molière* (la), 54.
Maisonneuve, 48, 55, 91.
*Malade imaginaire* (le), 122, 183.
*Malice pour Malice*, 204.
*Malin bonhomme* (le), 248.
Malouin, 262.
Mandini, 309.
Mandron, 127.
Manteuffeld (de), 60.
*Manie de briller* (la), 219.
*Manie des mariages* (la), 202.
*Manlius Capitolinus*, 60.
*Manlius Torquatus*, 119, 144, 167.
Mantz (lady), 123.
Marat, 96, 105, 110, 120, 127, 141, 142, 146, 294, 295.
Marchand, 134.
*Marché aux fleurs* (le), 245.
Maréchal (Sylvain), 265, 287.
Mareux, 127, 132, 133, 194.
*Maria*, 287.
*Mari ambitieux* (le), 204, 220.
*Mariage à la paix* (le), 167.
*Mariage de Charlemagne* (le), 246.
*Mariage de Corneille* (le), 243.
*Mariage de Figaro* (le), 28, 31, 32, 33, 34, 35, 37, 39, 42, 44, 47, 67, 168, 300, 307.
*Mariage de M. Beaufils* (le), 226.
*Mariage de Nina Vernon* (le), 200.
*Mariage des deux Grenadiers* (le), 226.
*Mariage impossible* (le), 240.
*Mariage interrompu* (le), 25.
*Mariage secret* (le), 49, 168, 298.

*Marianne et Dumont*, 255.
*Mari corrigé* (le), 248.
*Mari directeur* (le), 83.
*Mari ermite* (le), 239.
*Mari intrigué* (le), 219, 238.
*Mari juge et partie* (le), 232.
*Mari prêt à se marier* (le), 273.
*Mari retrouvé* (le), 165.
*Mari sans caractère* (le), 238.
*Mari trompé, battu et content* (le), 267.
*Maris en bonne fortune* (les), 205.
Marie-Antoinette, 20, 32, 34, 35, 40, 42, 44, 55, 89, 123.
Marie de Brabant, 62.
Marin, 212.
Marinier, 20.
*Marins* (les), 23.
*Marionnettes* (les), 218, 227.
*Marius*, 60.
*Marius à Minturnes*, 85.
Marivaux, 28, 65, 94, 246.
Marmontel, 29, 246.
Marot (J.), 8.
Mars, 255.
Mars (M$^{lle}$), 134, 162, 190, 265, 280, 290, 296, 304, 305, 308.
Marsollier, 304, 306.
Marsy, 18, 190, 304.
Martainville, 64, 65, 71, 73, 77, 78, 133, 134, 205, 253, 293.
Martelly (Richaud), 263, 264.
Martinelli, 310.
Masse (M$^{lle}$), 304.
Masséna, 163.
Massin, 240.
*Mathilde*, 267.
*Matinée à la mode* (la), 64.
*Matinée d'une jolie femme* (la), 92, 102.

*Matinée de Henri IV* (la), 286.
*Matinée du jour* (la), 200.
Matignon (M$^{me}$ de), 35.
*Matrimonio per raggiro* (il), 344.
*Matrimonio segreto* (il), 317.
Maugenet, 236.
Maulevrier (comte de), 152.
Maurepas (comte de), 30.
Maurice (Charles), 182, 190, 214, 215, 223, 226, 227, 231, 244, 246, 247, 265, 266, 267, 270, 284, 290, 304.
Maurin, 225, 247.
Mayer, 234, 313, 316.
Mayeur aîné, 162.
Mazuel, 132.
*Méchant* (le), 88, 120, 139, 168.
*Médecin malgré lui* (le), 102, 142, 168, 262, 268, 303.
*Médée*, 51, 88, 306.
*Médiocre et rampant*, 171, 198, 302.
*Méfiant* (le), 263.
Méhul, 140.
*Mélanide*, 168.
*Melcour et Verseuil*, 48.
*Méléagre*, 55, 56.
Mélesville, 280.
*Mélinde et Ferval*, 298.
Meliora, 258.
*Ménechmes* (les), 208.
Ménétrier, 287.
Mengozzi, 118, 119, 228, 309.
Menou, 152.
*Menuisier de Livonie* (le), 213, 238.
*Méprises* (les), 51, 53.
Mercier, 16, 55, 208, 244, 259.
*Mercure galant* (le), 168, 172, 296.

*Mère confidente* (la), 216.
*Mère coquette* (la), 208.
*Mère coupable* (la), 189, 300, 304.
Meri (M$^{me}$), 313.
Merle, 278, 283.
Merlin de Douai, 298, 303.
*Mérope*, 25, 58, 65, 93, 168, 315.
Merval (M$^{lle}$), 244.
Merville (Camus), 219, 267, 268, 270, 286.
*Message aux champs Élysées* (le), 240.
Métastase, 170.
Métra, 17.
*Métromanie* (la), 22, 84, 119, 122, 144, 145, 163, 172.
Metz, 214, 216.
Mézeray (M$^{lle}$), 54, 88, 92, 93, 108, 146, 134, 190, 296, 304, 304, 305, 307.
*Michel Montaigne*, 307.
Michot, 279, 306, 307.
*Midi*, 231.
Milen, 282, 287.
*Minuit*, 87, 189, 298, 304.
Mimaut, 192.
Mirabeau, 69, 73, 76, 77, 295.
*Misanthrope* (le), 91, 119, 207, 264, 294, 306, 307.
*Misanthropie et repentir*, 176, 177, 178, 189, 191, 194, 244.
*Misteri Eleusini* (I), 316.
*Mode ancienne et la mode nouvelle* (la), 206.
*Mœurs du temps* (les), 211.
Molé, 18, 20, 21, 23, 25, 27, 28, 29, 37, 48, 49, 51, 52, 55, 57, 59, 60, 61, 63, 64, 65, 80, 81, 88, 89, 94, 108, 140, 146, 147, 119, 120, 121, 122, 139, 144,

145, 146, 147, 177, 236, 238, 293, 296, 299, 300, 302, 303, 305, 307.
Molé (M<sup>lle</sup> D'Épinay, M<sup>me</sup>), 48.
Molé-Léger (M<sup>me</sup>), 168, 179, 190, 194, 209, 212, 214, 215, 219, 238, 239, 241, 245, 248, 249, 253, 259, 263, 271, 304.
MOLIÈRE, 1, 3, 4, 18, 23, 27, 29, 33, 38, 54, 55, 64, 95, 182, 183, 184, 186, 196, 209, 232, 260, 262, 278, 301, 304, 345.
*Moliere* (il), 55.
Molière (M<sup>lle</sup>), 169, 170, 175, 190, 191, 193, 195, 197, 201, 205, 206, 207, 209, 212, 214, 217, 219, 220, 227, 231, 241, 301, 304.
*Molière à la nouvelle salle,* 19.
*Molière chez Ninon,* 201, 220.
*Molinara* (la), 342,
Molino, 293.
*Moment de conclure* (le), 211.
Moncey, 270.
Monrose, 270.
Monsiau, 201.
Monsieur — voyez Louis XVIII.
*Monsieur Beaufils,* 219.
*Monsieur Bref,* 219.
*Monsieur de Boulanville,* 278.
*Monsieur de Crac dans son petit castel,* 83, 192, 244.
*Monsieur Daube,* 218.
*Monsieur Garoufignac,* 219.
*Monsieur de la Giraudière,* 260.
*Monsieur Girouette,* 209.
*Monsieur Lamentin,* 231.
*Monsieur Musard,* 207.
*Monsieur de Pourceaugnac,* 264, 271.

*Monsieur Rouffignac,* 247.
*Monsieur Têtu,* 231.
*Monsieur et Madame tout cœur,* 257.
*Montani,* 263.
Montansier (M<sup>lle</sup>), 38, 117, 118, 119, 132, 139, 146, 301, 309.
Montenclos (M<sup>me</sup> de), 21.
Montesquieu, 29.
Montesquiou (de), 48, 272, 276.
Montesson (M<sup>me</sup> de), 47.
Montfleury, 3.
Montfleury fils, 3.
Montgravier, 283.
Montmorin (M<sup>me</sup> de), 36.
*Monval et Sophie,* 242, 248.
Monvel, 52, 53, 60, 80, 83, 190, 238, 239, 284, 286, 306, 307.
Monvel (M<sup>me</sup>), 190.
Morand, 239.
Morandi (M<sup>me</sup>), 316, 317.
Moreau, 5, 7, 159, 283, 307.
Moreton de Chabrillant, 16.
Morichelli, 309.
*Mort d'Abel* (la), 88.
*Mort de César* (la), 22, 84, 91, 109, 147, 293, 298.
*Mort de Marat* (la), 120.
*Mort de Molière* (la), 63.
*Mort marié* (le), 208.
*Mouche du coche* (la), 258.
Mozart, 312, 314.
Muret (Théodore), 77, 91, 102, 279.
Murville (André de), 48, 59, 64, 246, 258, 259, 266.
*Myrrha,* 297.
*Mystère et Jalousie,* 271.

## N

*Nanine*, 52, 59, 87, 120, 143, 168,
Nanine (M^lle), 302, 304.
Nanteuil (Gaugiran), 200, 202, 205, 206, 207, 211, 214, 215, 224, 266.
Napoléon, 221, 255, 306, 313.
Nasolini, 315, 316.
Naudet, 26, 51, 52, 53, 73, 74, 75, 81, 82, 83, 88, 94, 117, 145, 169, 170, 177, 190, 296, 304.
Nau-Deville, 308.
*Naufrage* (le), 220.
Necker, 65.
Neufchâteau (François de), 94, 107, 110, 111, 145, 164, 180, 188.
Nicolet, 51, 242, 298.
Nicolo (Isoard), 291.
*Ni l'un ni l'autre*, 284.
*Ninon de Lenclos*, 64.
*Ninon et Molière*, 201.
*Noce sans mariage* (la), 214.
Nodier (Charles), 39, 187.
Nogaret (Félix), 291.
*Nouveau d'Assas* (le), 82.
*Nouveau Réveil d'Épiménide* (le), 216.
*Nouveaux artistes* (les), 227.
*Nouveauté* (la), 51.
*Nouvelle Cendrillon* (la), 274.
*Nouvelle fête civique* (la), 143.
*Novogorod sauvée*, 259.
Nozzari, 310.
*Nozze di Dorina* (le), 312.
*Nozze di Figaro* (le), 311, 317.
*Nuit aux aventures* (la), 248.
*Nuit de garde nationale* (une), 266,
*Nuit d'Ispahan* (une), 284.

## O

*Obstacle imprévu* (l'), 53, 203.
*Obstiné* (l'), 247.
Ochs (P.-L.-M.), 234.
*Odmar et Zulna*, 55.
*Œdipe*, 51, 86, 172.
*Officieux* (l'), 220.
*Oisifs* (les), 243.
Olivier (M^lle), 18, 22, 37, 51, 56.
*Olympe, Vienne, Paris et Rome* (l'), 253.
Olympe de Gouges, 42, 63, 82, 201.
*Olympie*, 53.
*Oncle et les deux tantes* (l'), 48.
*Oncle pris pour le neveu* (l'), 202.
*Oncle rival* (l'), 251.
Opera-Buffa, 309
*Ophis*, 308.
*Optimiste* (l'), 55.
*Oracle* (l'), 170, 303.
*Oro non compra amore* (l'), 316.
*Orazi e Curiazi* (Gli), 315.
*Ordre et désordre*, 232, 243.
*Oreste*, 29.
*Orgueil puni* (l'), 241.
*Original* (l'), 299, 305.
*Originaux* (les), 65.
*Orphanis*, 56.
*Orpheline* (l'), 208.
*Orphise*, 192.
Ossun (M^me d'), 36.
Ostrowski (Kristien), 261, 262.
*Où peut-on être mieux?* 307.
Ourry, 232, 243.

## P

Paccard, 268.
Pacha de Suresnes (le), 200.
Paër, 312, 315, 316.
Paësiello, 144, 312, 313, 314, 316.
Pagès (Alphonse), 177.
Pain (Joseph), 203, 213, 214, 246, 246, 266.
Pajou (A.), 28.
Palais de la vérité (le), 286.
Palissot, 19, 20, 22, 23, 51, 53, 70.
Paméla, 94, 107, 108, 109, 110, 111, 115, 116, 117, 242, 297, 314.
Paméla mariée, 247.
Pamela nubile, 107.
Paolo, 274.
Papiers de Molière, 186.
Parents (les), 193.
Parfaite égalité (la), 139, 140.
Pariseau (Nicolas), 54.
Parisiennes (les), 212.
Parleur éternel (le), 215, 238, 243.
Partie de chasse de Henri IV (la), 24, 49, 50, 88, 90.
Partie de chasse (la), 267.
Pas plus de six plats, 268.
Passons les ponts, 273.
Patrat, 132, 161, 162, 167, 175.
Patrat fils, 223.
Pauline, 85.
Paulin et Clairette, 88.
Pausanias, 124, 296.
Pavesi, 311, 315.
Paysan magistrat (le), 63.
Pelissier, 248, 249, 252, 283.

Pelissier (M$^{lle}$), 162, 165, 205, 212, 215, 282.
Pellége, 290.
Pelletier-Volméranges, 165, 233, 247.
Père ambitieux (le), 247.
Père de famille (le), 57, 84, 122.
Père d'occasion (le), 203.
Perelle, 8.
Père rival (le), 217.
Père supposé (le), 202.
Pergolèse, 265, 305.
Périandre, 176.
Perin (M$^{me}$), voyez Thénard.
Peron, 244, 248, 266.
Perrin (l'abbé), 1.
Perrin (René), 247, 265, 267, 293.
Perroud, 224, 228, 233, 236, 237, 242, 245, 247, 249, 251, 252, 254, 255, 260, 263, 268, 277, 286, 287, 291.
Perroud (M$^{lle}$), 249, 259, 282, 287.
Persiani (M$^{me}$), 313.
Petit, 50.
Petit (M$^{me}$), voyez Vanhove (M$^{lle}$).
Petite école des Pères (la), 202.
Petite guerre (la), 207, 280.
Petite maison de Thalie (la), 195.
Petit matelot (le), 298, 299.
Petit Mensonge (le), 200.
Petits Protecteurs (les), 283.
Petite Rose (la), 274.
Petite Ruse (la), 168.
Petite Ville (la), 196, 199, 207, 214, 218.
Pétion, 102.
Petitot, 177, 297, 302.
Peyre, 1, 2, 3, 4, 5, 7, 8, 10, 161.
Peyre (neveu), 180, 181, 182, 203, 242.

# INDEX ALPHABÉTIQUE.

Phèdre, 72, 81, 168, 169, 228, 302.
. Philibert marié, 283.
Philinte de Molière (le), 65, 88, 119, 303.
Philoctète, 23, 146.
Philosophe marié (le), 176.
Philosophe sans le savoir (le), 90.
Philosophes (les), 22.
. Philosophes amoureux (les), 161.
Physicienne (la), 49.
Picard, 92, 127, 175, 187, 188, 189, 190, 191, 192, 193, 194, 195, 196, 197, 198, 199, 200, 201, 202, 203, 204, 205, 206, 207, 209, 210, 211, 212, 213, 214, 215, 217, 218, 219, 220, 222, 223, 224, 226, 227, 228, 229, 242, 243, 245, 251, 253, 257, 266, 272, 275, 276, 281, 283, 285, 286, 287, 290, 297, 301, 302, 304, 310, 319.
Picard jeune, 197, 205, 212, 214, 215, 217, 218, 219, 220, 224, 225, 228, 229.
Picard (M$^{me}$), 304.
Pichegru, 166.
Pièce en répétition (la), 198.
Pierre, 28.
Pieyre, 54, 288.
Piganiol, 8.
Pigault-Lebrun, 191, 246, 266, 273, 304.
Piis, 222.
Pilhes, 23, 29.
Pillet (Fabien), 127, 133, 143.
Pillon, 218, 267.
Pimmaglione, 316.
Piron, 27, 65, 119, 256.
Pirro, 314.

Pison, 297.
Pixérécourt (Guilbert de), 259, 263, 266.
Plaideurs (les), 145.
Planard, 225, 237, 242, 245, 255, 266.
Poeta calculista (El), 311.
Poinsinet de Sivry, 56.
Point de compliment, 140.
Pointé, 239.
Poirson, 266.
Poisson, 64, 216.
Polignac (duchesse Jules de), 35, 37.
Pompadour (M$^{me}$ de), 81.
Pont-de-Veyle, 212.
Ponté, 290.
Pontus, 183.
Portalis, 166.
Porto, 313, 314, 316.
Porto-Gallo, 315, 316.
Portrait (le), 51, 177.
Portrait de famille (le), 242.
Portrait de Michel Cervantes (le), 201.
Portrait du Duc (le), 214.
Portraits infidèles (les), 215.
Potier, 279.
Poujol, 287.
Pradel (C$^{te}$ de), 276, 277.
Prarly (F. de), 233.
Praslin (de), 128.
Prat, 162, 165.
Précieuses ridicules (les), 212, 261.
Préjugé à la mode (le), 53.
Premier venu (le), 197, 248.
Première réquisition (la), 148, 144.
Présomptueux (le), 59, 81.
Prétendant par hasard (le), 280.
Prévention maternelle (la), 211.
Préville, 14, 15, 18, 26, 37, 38,

47, 49, 50, 54, 56, 88, 89, 90, 122, 145, 146, 206, 296.
Préville (M^me), 18, 49.
Prieur (C. A.), 138.
*Prison militaire* (la), 206, 238, 255.
*Prisonnier de Newgate* (le), 286.
*Prix académique* (le), 54.
Proisy d'Eppe, 273.
*Projet singulier* (le), 213.
*Projets d'économie* (les), 289.
*Projets de divorce* (les), 243.
*Projets de mariage* (les), 307.
*Projets de sagesse* (les), 255, 263.
*Projets inutiles* (les), 246.
*Prologue d'ouverture* (un), 161.
*Prometteurs* (les), 257.
*Protecteur à la mode* (le), 200.
*Prova mancata* (la), 311.
*Provinciaux à Paris* (les), 199.
Prud'homme, 99.
*Prude* (la), 305.
*Psyché*, 4.
Puccita, 314.
Pujoulx (J.-B.), 202.
Puntis, 254.
*Pupille* (la), 170, 172.
Puységur, 194.
*Pygmalion*, 23, 58.
*Pyrame et Thisbé*, 23.

## Q

*Quart d'heure de folie* (un), 287.
Quatremère Quincy, 166.
*Quatre sœurs* (les), 94.
*Quelques scènes impromptu*, 277.
*Querelles de ménage* (les), 274.
*Querelles des deux frères* (les), 237, 255, 275.
*Questionneurs* (les), 210.
Quézin (M^me), 304.
*Qui des deux a raison ?* 263.
Quinault, 4, 84, 208.
Quinault cadette (M^lle), 22.
Quinquet, 48.

## R

Racine (Jean), 16, 27, 60, 88, 236.
Racine (Joseph), 268.
Radet, 226, 227.
Raffanelli, 309, 316.
Raffier, 302.
Ramsay, 176.
Rastoul (Antoine), 262,
Raucourt (M^lle), 18, 25, 79, 84, 86, 88, 115, 123, 124, 134, 158, 168, 169, 170, 171, 172, 188, 269, 296, 299, 301, 302, 304.
Ravedino, 309.
Raymond, 255.
*Raymond V, comte de Toulouse*, 62.
Raynal, 145.
Raynouard, 266.
*Réclamations contre l'emprunt forcé* (les), 298.
*Réconciliation normande* (la), 212.
Regnault, 279.
Regnard, 27, 208, 211, 284.
Régnier (M^me Tousez), 238, 239, 247, 249, 252, 253.
Régnier de la Brière (F.-Ph.), 183, 253.
*Reine de Persépolis* (la), 252.
Rémusat (de), 229.
*Renard et le Corbeau* (le), 274.

Renaudière, 185.
Rencontre imprévue (la), 200.
Rendez-vous au bois de Vincennes (le), 207.
Réputations (les), 55.
Ressemblance (la), 55.
Retour d'un croisé (le), 245, 255.
Retour du mari (le), 88, 120, 143, 144, 147, 227.
Réunion générale, 308.
Réveil d'Épiménide à Paris (le), 64, 74.
Revers de la fortune (les), 255.
Rhadamiste et Zénobie, 171.
Rhedon (M. de), 254.
Ribié, 194.
Ribou, 88.
Ricco, 198, 243.
Richard (M$^{lle}$), 160.
Richard Saint-Aubin (M$^{lle}$), 162, 165.
Richardson, 107.
Richelieu (maréchal de), 91.
Richelieu (M$^{me}$ de), 132.
Richesolles, 59.
Ricochets (les), 223, 244.
Rigaud, 179.
Rigault, 260.
Rivale d'elle-même (la), 282.
Rivale di se stesso (I), 314.
Rivales (les), 192, 193.
Rivarol, 48.
Rivaux (les), 55, 270.
Rivaux amis (les), 21, 51.
Robert, 62.
Robespierre, 96, 105, 112, 122, 123, 130, 137, 138, 139, 145, 296.
Rochefort (de), 47, 281, 283.
Rochon de Chabannes, 25, 303.
Rode, 203.

Rodogune, 60, 169.
Roger (François), 187, 188, 198, 202, 306.
Roguet, 270.
Rohan (cardinal de), 44.
Roi (M$^{lle}$), 271.
Roi de Rome (le), 253.
Roi Lear (le), 21.
Roi Théodore à Venise (le), 167.
Roland', 240.
Rome sauvée, 30.
Romeo e Giulietta, 315.
Roméo et Juliette, 22.
Ronsin (Ch. Ph.), 65, 115, 132.
Rosalinde et Floricourt, 54.
Rosambeau (Minet), 228, 233.
Rose, 216.
Rotrou, 28, 30.
Roucher, 115.
Rougemont (B. de), 218, 246, 247, 252, 253, 259, 265, 266, 285.
Rouhier-Deschamps, 255.
Rousseau (J.-B.), 28, 212.
Rousseau (J.-J.), 141, 142, 263, 295.
Rousseau (Pierre), 53.
Roxelane et Mustapha, 47.
Roxelane mariée, 246.
Royou, 194, 286.
Rulhière, 35.
Rupture inutile (la), 300.

S

Sage, 185.
Sage étourdi (le), 208.
Sageret, 147, 173, 174, 178, 179, 184, 296, 306, 307, 308, 309.
Saint-Aubin, 249.
Saint-Ange, 54.
Sainte-Beuve, 43.

Saint-Elmont et Verseuil, 170, 301.
Saint-Eugène, 249.
Saint-Fal, 22, 25, 28, 29, 30, 49, 50, 69, 81, 82, 92, 94, 97, 108, 116, 144, 145, 169, 170, 175, 177, 178, 190, 236, 293, 296, 301, 302, 304.
Saint-Foix, 170, 227.
*Saint-Jean* (la), 201.
Saint-Just (auteur), 215.
Saint-Just, 118, 130, 138, 139.
Saint-Léger, 237, 259.
Saint-Léon, 258.
Saint-Léon(M$^{me}$), 255.
*Saint-Louis* (la), 286.
Saint-Marc Girardin, 39.
*Saint-Pierre* (la), 193.
Saint-Prix, 22, 23, 24, 28, 30, 47, 74, 75, 82, 88, 90, 97, 116, 144, 145, 147, 170, 175, 177, 178, 236, 293, 296, 301, 302, 304.
Saint-Val cadette, 18, 20, 23, 38, 54, 79, 82, 83, 88, 120.
Saint-Victor, 8.
Sainte-Suzanne (M$^{me}$), 275.
Sainville (Félicité), 123.
Salieri, 311, 315.
Salin (Patrice), 262.
Sallucci (M$^{me}$), 311.
*Samson*, 86.
Santerre, 99, 100, 103.
Sapin (Léon), 277, 287.
Sarcey (Francisque), 264.
Sarrazin, 74.
Sarti, 312.
*Satires de Boileau* (les) 241.
*Satirique* (le), 20.
*Saüle*, 316.
Saurin, 22, 211.
Sauvigny, 60, 87, 89.

*Scanderberg*, 51.
Schérer, 157.
Scherf, 115.
Schiller, 202.
Schmitz, 240.
Scio (M$^{me}$), 308.
Scribe (Eugène), 266, 280, 283.
Secondat (baron de), 29.
*Secret révélé* (le), 280.
*Secrétaire mystérieux* (le), 223.
Sedaine, 62, 208.
Sedaine de Sarcy, 208.
*Séducteur* (le), 23.
Seguin (M$^{lle}$), 301.
Ségur (de), 47, 54, 83, 88, 128, 131, 191, 198, 208, 212, 227, 296, 301.
*Selico*, 118, 144, 170.
*Semiramide*, 314,
*Sémiramis*, 102.
Semonsi, 290.
Senneterre (M$^{me}$ de), 37.
*Ser Marc Antonio*, 315.
*Séraphine et Mendoce*, 191.
*Serment civique de Marathon* (le), 141.
*Serva inamorata* (la), 313.
*Serva padrona* (la), 265, 305.
*Servante de qualité* (la), 247.
*Servante maitresse* (la), 143, 265.
Sessi (M$^{me}$), 313, 315.
Sevesta (M$^{me}$), 311.
Sévigné (M$^{me}$ de), 3.
Sewrin, 211, 232, 211, 274.
Sewrin (Esther), 220.
Shakespeare, 21, 284.
Sheridan, 193.
*Sicilien* (le), 261.
*Siége de Calais* (le), 94.
Simiane (M$^{me}$ de), 37.

# INDEX ALPHABÉTIQUE.

Simon, 5, 170.
Simon (Henry), 254, 265.
Simon (Julie), 50, 85, 176, 177.
Simon (M$^{lle}$), 301, 302, 304.
Sografi, 315.
*Soirée des Tuileries* (une), 273.
*Soirée d'une vieille femme* (la), 92.
Sombreuil (M$^{lle}$ de), 128.
*Somnambule* (le), 29.
Sophie Arnould, 41.
*Sophie,* 247.
Sophocle, 23.
*Sophocle et Aristophane,* 302.
*Sot héritier* (le), 192.
Soucques (de Saint-Georges), 284.
*Souper magique* (le), 64.
Souplet, 275.
*Sourd* (le), 133.
Souriguières de Saint-Marc, 297, 304.
*Souvenirs des premières amours* (les), 226.
*Spartacus,* 22, 77, 296.
Spontini, 313, 315.
*Stratagème inutile* (le), 167.
Strinasacchi (M$^{me}$) 309, 310.
Suard, 43, 63, 165.
Suffren (bailli de), 37.
Suin (M$^{me}$), 18, 97, 145, 300.
*Suite des Deux Philibert* (la), 285.
*Suite du Menteur* (la), 205.
*Suites d'un bal masqué* (les), 241.
*Sully et Boisrosé,* 211.
*Sultan Mysapouf* (le), 285
*Sultanes* (les), 246.
*Surprise de l'amour* (la), 72, 81, 93, 147, 293.
*Susceptible* (le), 211.

## T

Tacchinardi, 313, 314.
*Taches dans le soleil* (les), 282.
Talleyrand-Périgord, 128,
Talleyrand (M$^{me}$ de), 36.
Talma, 56, 57, 58, 59, 60, 61, 63, 64, 66, 68, 69, 70, 71, 72, 73, 74, 75, 76, 77, 78, 79, 80, 81, 82, 84, 133, 145, 183, 190, 236, 296, 305, 306, 307.
Talon, 258, 259, 265.
Talon (M$^{lle}$), 264.
*Tambour nocturne* (le), 212.
*Tancrède,* 12, 22, 58.
*Tapisserie* (la), 232.
*Tarare,* 315.
*Tartuffe,* 33, 55, 94, 143, 167, 170, 201, 261, 306.
*Tartuffe de mœurs* (le), 198.
*Tempesta* (la), 234.
*Temporiseur* (le), 260.
*Térée,* 52.
Terray (l'abbé), 5, 7.
*Testament de mon oncle* (le), 247.
Texier (M$^{lle}$), 160.
*Thémistocle,* 170.
Thénard (M$^{me}$ Perin), 18, 20, 134, 145, 304, 306.
Thénard, 207, 208, 212, 249, 252, 265, 279, 281, 283, 287.
Thérigny, 249.
Thiers (Adolphe), 105, 151, 294.
Thierry, 23.
*Tibère et Sérénus,* 20.
*Timocrate,* 42.
*Timoléon,* 140.
*Toberne,* 299.

# INDEX ALPHABÉTIQUE.

*Tolérant* (le), 296.
*Tom Jones,* 202, 239, 240.
*Tom Jones à Londres,* 167.
*Tombeau de Desilles* (le), 82.
*Torts apparents* (les), 221.
Toubin (Charles), 65.
*Tour de jeune homme* (un), 200, 220, 227.
*Tour de soubrette* (un), 213.
*Tracasseries* (les), 210.
*Traci amanti* (I), 312.
*Traité nul* (le), 306.
*Travestissements* (les), 214, 248.
Trento, 311.
*Trésor* (le), 209.
*Trois cousines* (les), 212, 239.
*Trois dupes* (les), 207.
*Trois fils* (les), 300.
*Trois frères rivaux* (les), 303.
*Trois gendres* (les), 214.
*Trois jumeaux vénitiens* (les), 208, 255.
*Trois noces* (les), 65.
*Trois noms* (les), 217.
*Trois rivaux* (les), 223.
*Trois sultanes* (les), 246.
Tronçon du Coudray, 166.
*Trop de délicatesse,* 306.
Trouvé, 124, 296.
*Troyennes* (les), 25.
Try, 212.
*Tu et les Toi* (les), 118.
Turbot (M<sup>lle</sup>), 93.
*Turcaret,* 197.
Turgot, 7.
*Tuteur fanfaron* (le), 205.
*Tuteurs* (les), 22, 53.
*Tyran domestique* (le), 228.

## U

*Un pour l'autre* (l'), 214.
*Una in bene y una in male,* 312.

## V

*Vaisseau le Vengeur* (le), 140.
Valcour, 215.
*Valet d'emprunt* (le), 224, 273.
*Valet de sa femme* (le), 237.
*Valet de son rival* (le), 280.
*Valet embarrassé* (le), 205.
*Valet intrigué* (le), 257.
*Valsain et Florville,* 198.
Valville, 159, 162, 168, 190, 212, 214, 215, 225, 249, 252, 275, 282, 290, 304.
Valville (M<sup>lle</sup>), 171.
*Vauglas,* 286.
Vanhove (J.-B.), 18, 23, 24, 37, 50, 51, 52, 54, 60, 78, 79, 80, 88, 97, 116, 120, 169, 170, 190, 263, 302, 303.
Vanhove (M<sup>lle</sup>, madame Petit), 50, 60, 74, 115, 120, 190, 305, 306, 307.
Vanhove (Ernest), 263.
Vanloo, 50.
Varennes, 168, 190, 304.
Vaudreuil (comte de), 34, 44.
Vaulabelle (de), 270.
Vazel, 162, 189.
Vazel (M<sup>me</sup>), 145, 162, 165, 167.
*Vedova cappriciosa* (la), 313.
*Venceslas,* 30, 303.
*Vendanges de Suresnes* (les), 168.

# INDEX ALPHABÉTIQUE.

*Vengeance* (la), 175.
*Venise sauvée*, 21, 24, 26.
Vergniaud, 101.
*Véritable ami des Lois* (le), 104.
Vernes, 246.
Vernet, 284.
Verneuil, 260.
Vernon, 159.
*Verseuil*, 208.
Verteuil (Armand), 119, 159.
Verteuil (M$^{me}$), 160, 162.
*Vestale* (la), 313.
Vestris (M$^{me}$), 15, 18, 54, 62, 69, 74, 75, 80, 306, 307.
*Veuve du Malabar* (la), 58, 112, 168.
Vial, 197.
Viaux (M$^{me}$), 160.
*Victimes cloîtrées* (les), 83, 109.
Victor, 264, 288, 289.
Victorin, 260.
*Vie est un songe* (la), 248.
*Vieil amateur* (le), 233.
Vieillard, 204, 214.
*Vieillard et les jeunes Gens* (le), 206, 264.
*Vieille tante* (la), 254.
*Vieillesse de Préville* (la), 288.
*Vieux célibataire* (le), 90, 146, 218.
*Vieux comédien* (le), 206.
*Vieux garçon* (le), 21.
Viganoni, 309.
Vigarani, 4.
Vigée, 21, 28, 59, 92, 94.
Vigneaux, 254, 255.
Vigny, 84, 170, 190, 191, 195, 200, 204, 205, 206, 208, 209, 212, 216, 217, 218, 219, 223, 224, 227, 302.
Villaret-Joyeuse, 166.

Villemain, 265.
Villemain d'Abancourt, 86.
Villeneuve (M$^{me}$), 105.
Villequier (duc de), 33.
Villeroy (duchesse de), 32, 64.
Villiers, 223, 291.
*Vincent de Paul*, 210, 259.
Viot (M$^{me}$), 162.
Viotti, 309.
*Virginie*, 51, 93.
Visculini (M$^{me}$), 145.
*Vivacité à l'épreuve* (la), 94.
Voiriot, 52.
*Voisins* (les), 190, 194, 198.
*Volage* (le), 226, 233, 234.
Volange, 80.
Volnais (M$^{lle}$), 134.
Voltaire, 22, 26, 27, 29, 30, 43, 53, 59, 84, 85, 86, 109, 182, 205, 236.
Vouland, 122.
*Voyage interrompu* (le), 185, 188, 189, 191.
*Voyage malencontreux* (le), 260.
*Voyages de Scarmantade* (les), 236.
*Voyageur fataliste* (le), 217.
*Voyageurs* (les), 192.

# W

Wailly (de), 1, 2, 3, 4, 5, 7, 8, 10, 27, 139, 182.
*Washington*, 87, 260.
Waste, 290.
Weigl, 314.
Weiss, 161.
*Wenzel*, 143.

## Z

Zaïre, 58, 94.
Zardi, 314.

*Zelmire,* 52.
Zingarelli, 314.
*Zingari in fiera (I),* 313.
*Zoraï,* 20.

# TABLE DES CHAPITRES

                                                                    Pages.

DÉDICACE. . . . . . . . . . . . . . . . . . . . . . . . . I.

*Un mot de préface.* . . . . . . . . . . . . . . . . . . . . III.

### CHAPITRE PREMIER.

L'ancienne Comédie-Française. — Projets d'une nouvelle salle au faubourg Saint-Germain. — La Comédie aux Tuileries. — Plans successifs de Peyre et de Wailly, de Liégeon, de Moreau. — L'Hôtel de Condé. — Lettres patentes. — Premiers travaux. . . . . . . . . . . . . . . . . . . . . . . . . . 1.

### CHAPITRE II.

La nouvelle salle. — Critiques. — Ouverture. — Le parterre assis. — Tableau de troupe. — Spectacle d'inauguration. — *Molière à la nouvelle salle.* — *Le roi Lear* et *Macbeth.* — *Coriolan.* Le *Voltaire* de Houdon. . . . . . . . . . . . . . . . . 15.

### CHAPITRE III.

LE MARIAGE DE FIGARO. . . . . . . . . . . . . . . 31.

## CHAPITRE IV.

1785-1786. Adieux de Brizard et retraite du couple Préville. — *Les Amours de Bayard.* — 1787. Débuts de Talma. — 1788. *Les Châteaux en Espagne* et *les Deux Pages.* — 1789. Le Théâtre de la Nation. — 1790. — Premières pièces révolutionnaires . . . . . . . . . . . . . . . . . . 47.

## CHAPITRE V.

CHARLES IX ou *l'École des rois.* — Opinion de Bailly sur l'opportunité de cette tragédie. — Querelles de vanités et d'opinions. — Correspondance entre Talma, Mirabeau et les Comédiens. — Reprise imposée. — Talma exclu de la Comédie. — La municipalité et les sociétaires. — Rentrée de Talma, par ordre. — Scission de 1791. . . . . . . . . . . . . . . . . . . 67.

## CHAPITRE VI.

1791. *Les Victimes cloîtrées.* — Translation des cendres de Voltaire. — 1792. Rentrée de Préville. — Mutilation du répertoire. — 1793. Le Théâtre de la Nation est fermé par le Comité de salut public. . . . . . . . . . . . . . . . . . . 84.

## CHAPITRE VII.

*L'Ami des Lois.* — Arrêté de la Commune interdisant la pièce comme contre-révolutionnaire. — Le maire Chambon et le général Santerre. — La Convention casse l'arrêté de la Commune. — Nouvel arrêté du Conseil général. — Discours de Dazincourt. — Tumulte à la Comédie. — L'auteur décrété d'accusation. . . . . . . . . . . . . . . . . . . 95.

## CHAPITRE VIII.

*Paméla.* — Arrêté du Comité de salut public ordonnant l'arrestation des comédiens du Théâtre de la Nation. — L'Assemblée confirme cet arrêté. — Fermeture de la salle du faubourg Saint-Germain. . . . . . . . . . . . . . . . . . . 107.

## CHAPITRE IX.

Les Magdelonnettes et Sainte-Pélagie. — Molé au Théâtre National de la rue de la Loi. — Pétition des prisonniers à la Convention. Fouquier-Tinville et Collot-d'Herbois. — La « tête » de la Comédie est condamnée.. . . . . . . . . . . . . . .  115.

## CHAPITRE X.

Le Sauveur de la Comédie . . . . . . . . . . 127.

## CHAPITRE XI.

1794-1795. Théâtre de l'Égalité. — Théâtre du Peuple. — La troupe Montansier-Neuville. — La salle égalitaire. — Rentrée des Comédiens de la Nation. — Mésintelligence entre les deux troupes. — La salle du faubourg Saint-Germain fermée de nouveau. . . . . . . . . . . . . . . . . . . . . . 137.

## CHAPITRE XII.

1795-1796-1797. Pétitions pour obtenir le retour des artistes du ci-devant Théâtre-Français. — La journée du 13 vendémiaire à la salle du faubourg Saint-Germain. — Projets de Poupart-Dorfeuille. — Arrêté du Directoire affermant la salle pour trente années. — *L'Odéon*. — Tableaux de troupe. — Concerts et *Thiases*. . . . . . . . . . . . . . . . . . . 149.

## CHAPITRE XIII.

1797-1798. Administration nouvelle. — Le Clerc et Le Page. — Une réunion du Conseil des Cinq-Cents occupe la salle de l'Odéon. — Coup d'État de Fructidor. — La troupe tragique de Mlle Raucourt. — Nouveautés. — Tableau des dernières recettes. . . . . . . . . . . . . . . . . . . . . . 163.

## CHAPITRE XIV.

1798-1799. Entreprise Sageret. — Organisation nouvelle. — Réouverture de l'Odéon. — *Le Voyage interrompu*. — *Misan-*

thropie et *Repentir*. — Sageret est dépossédé par arrêté du Directoire. — Les Comédiens en Société. — L'incendie du 18 mars. — Le fauteuil de Molière . . . . . . . . . . 173.

## CHAPITRE XV.

1799-1800-1801. Les Comédiens errants à la salle Louvois, au Théâtre de la République et des Arts, et à la Cité-Variétés. — Les couplets de rechange du *Voyage interrompu*. — Picard et sa troupe. — *Le Collatéral*. — Débuts à Feydeau. — Rentrée à Louvois. — *La Petite Maison de Thalie*. — *La Petite Ville*. . . . . . . . . . . . . . . . . . . . . . . 187.

## CHAPITRE XVI.

1802. Activité de Picard. — 1803. Projets de restauration de la salle de l'Odéon. — 1804. Le Théâtre de l'Impératrice. — L'Opera-Buffa. — Le voyage d'Aix-la-Chapelle.. . . . . 199.

## CHAPITRE XVII.

1805-1806. *Le Nouveau Réveil d'Épiménide*. — L'Apothéose de Collin-Harleville. — *Les Marionnettes*. — Pétitions demandant la restauration de l'Odéon. — Napoléon et le Sénat conservateur. — Décret sur les théâtres. — 1807. *Les Ricochets*. — Picard est nommé directeur de l'Opéra. — Alexandre Duval lui succède au Théâtre de l'Impératrice. . . . . . . . 213.

## CHAPITRE XVIII.

1808. Le Théâtre de S. M. l'Impératrice et Reine. — Changements à la salle du faubourg Saint-Germain. — La tragédie y est interdite. — L'opera buffa. — *Les Voyages de Scarmantade*. — *Les Querelles des deux frères*. — 1809. La bataille de *Christophe Colomb*. — *Monval et Sophie*. — 1810. *L'Alcade de Molorido*. . . . . . . . . . . . . . . . . . . . . . 231.

## CHAPITRE XIX.

1811. *La Femme innocente, malheureuse et persécutée*.— Régnier Roi de Rome. — Firmin. — 1812. *Les Deux Gendres* et *Co-*

naxa. — André de Murville et son *Héloïse.*— 1813. Mutilation et travestissement des pièces de Molière. *L'Avare* en vers. — Le décret de Moscou. — 1814. Le Théâtre de l'Odéon et le retour des Bourbons. — Comédies de circonstance. . . 251.

## CHAPITRE XX.

1815. Obsèques de M$^{lle}$ Raucourt; le scandale de l'église Saint-Roch. — Le Théâtre de l'Impératrice pendant les Cent-Jours. — Les comédiens en société. — L'Opera-Buffa quitte la rive gauche. — Picard rentre à l'Odéon comme directeur. — 1816. Fête de l'Odéon.— *Le Chevalier de Canolle.*— *Le Chemin de Fontainebleau.* — *Les Deux Philibert.* — 1818. Second incendie.. . . . . . . . . . . . . . . . 269.

## APPENDICE PREMIER.

LE THÉATRE-FRANÇAIS DE LA RUE FEYDEAU ET LE THÉATRE-FRANÇAIS DE LA RUE DE LOUVOIS. . 293.

## APPENDICE II.

L'OPÉRA-BUFFA.. . . . . . . . . . . . . . . . 309.

*Index alphabétique.* . . . . . . . . . . . . . 321.

*ACHEVÉ D'IMPRIMER*

PAR JULES CLAYE

LE NEUF AVRIL MIL HUIT CENT SOIXANTE-SEIZE

94ᵉ Anniversaire de l'Inauguration de l'Odéon.

www.ingramcontent.com/pod-product-compliance
Lightning Source LLC
Chambersburg PA
CBHW071615220526
45469CB00002B/349